# 京都崑曲往事

北劇遺音，數百年崑腔傳奇
名伶韻談，歌不盡故國衣冠

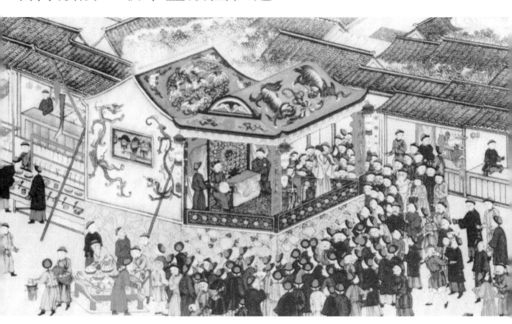

陳均 編

認識大陸作家系列

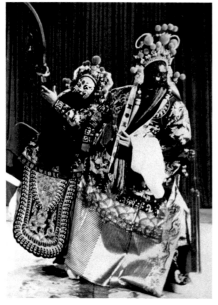

● 《單刀會・刀會》侯永奎　程增奎

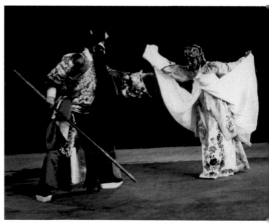

● 《千里送京娘》侯少奎　李淑君

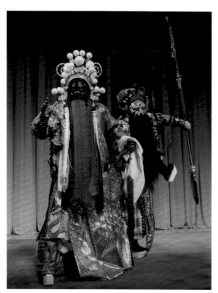

● 《單刀會・刀會》侯少奎　董紅鋼

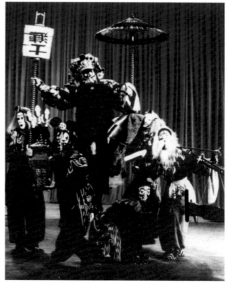

● 《天下樂・嫁妹》侯玉山

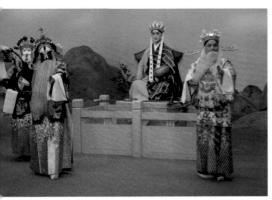
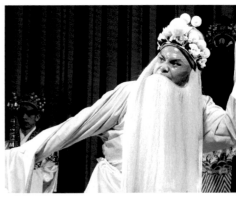

● 《西遊記‧北餞》周萬江　張衛東　邵錚　張暖　　● 《千忠戮‧奏朝草詔》張衛東　周萬江

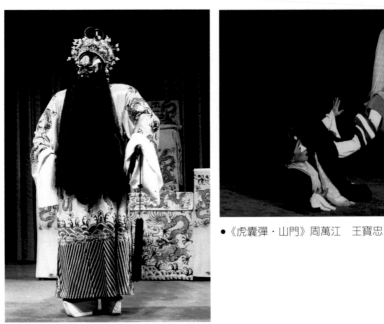

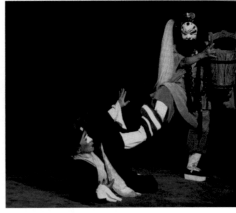

● 《虎囊彈‧山門》周萬江　王寶忠

● 《千忠戮‧奏朝草詔》周萬江

# 目次

## 歷史現場

009　漫話「清代宮廷崑曲」（張衛東口述　陳均整理）

029　皮簧班中的京派崑曲（朱復）

045　崑弋班的入京與重振（朱復）

059　崑弋班的瓦解與衰微（朱復）

073　民初之崑曲「復興」（張謬子著　陳均輯）

093　記故都慶生社──華北僅存之崑弋班（殺黃）

101　《北洋畫報》所載崑弋舊聞（陳均輯）

129　崑曲老伶工陶顯庭之生平（劉炎臣）

137　清末以來北方崑弋老生瑣談（張衛東口述　陳均整理）

143　北京崑劇的生生死死（叢兆桓）

## 現身說戲

161　我演《鍾馗嫁妹》（侯玉山）

177　我是怎樣演《林沖夜奔》的（侯永奎）

183　《單刀會》略說（侯少奎口述　陳均整理）

191　我演《醉打山門》（周萬江口述　陳均整理）

201　談《李慧娘》的表演（周萬江口述　陳均、楊鶴鵬整理）

217　《草詔》的表演藝術（張衛東口述　陳均整理）

241 | 談《胖姑學舌》（張衛東口述　陳均整理）
257 | 我所親歷的《李慧娘》事件（叢兆桓口述　陳均整理）
275 | 我與《晴雯》（顧鳳莉）
299 | 《千里送京娘》創演始末（陳均採寫）

附錄
307 | 北方崑曲傳統劇目
315 | 本書主要作者簡介

319 | 後記

# 歷史現場

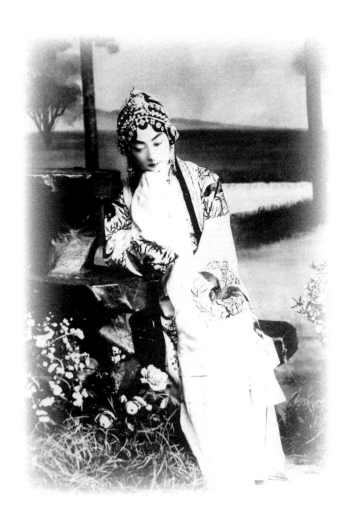

# 漫話「清代宮廷崑曲」

張衛東口述　陳均整理

　　自打崑曲傳到到北京以後，明代中葉以來在民間就有了很深的基礎，但是真正達到萬人空巷還是在康熙年間。在清初的內廷還沒有完全把崑曲作為唯一的雅部正聲，在宮廷還按照明朝遺留的演戲風格，保持了高腔與崑曲同等的待遇，而到康熙末年的宮廷高腔就逐漸衰落了。這裏是指宮廷，保留明代風格的老弋腔，而在民間的高腔實際上已經變成一種新腔，這種新腔一直不被內廷的欣賞者們接受。因宮廷劇壇有完整的傳承體系，再有它只是為小眾服務，所以還有些生存的餘地。經過雍正朝後的宮廷，高腔就逐漸退到花部地方戲的行列中了，這一點從乾隆年間出版的戲曲劇本選編《綴白裘》中就可以看到，高腔戲基本都被放到亂彈、吹腔以及弦索中去啦！這說明從康熙朝到乾隆朝，無論是在民間還是宮廷都以崑曲為貴，而且至今在北京的老人們還沿襲著明代傳來的聲腔稱謂，把崑曲習慣稱之為「崑腔」。在清宮遺留下的文檔中去看，幾乎皆稱之為「崑腔」。至於「崑曲」一詞應是泛指「水磨調」，在北京普遍冠以「崑曲」命名還是民國以來的事。

　　早在康熙朝中葉，清宮演唱崑腔的禮儀性質就已然有定制。後世的幾朝皇帝要舉辦一些慶典，都得要參照康熙朝的典章怎麼做。崑腔在宮廷演出到乾隆朝屬最繁盛時期，這時不僅豐富了劇目還沿襲確定了一些演戲的禮儀規範。乾隆在位六十年，太上皇又做了三

年多，統治時間比較長，他又是個最多事兒的皇帝。因此這時內廷演戲的機構更完善，也出現了許多名目的慶典劇目。而後的嘉慶、道光兩朝皇帝都參照乾隆朝的典章制度聽戲，雖然在道光年裁撤了大批伶工藝人，但聽戲的興趣並沒有因此而減少。追溯清宮內廷演唱崑腔戲的禮儀定制，應從康熙朝開始。

乾隆朝時不斷的修了很多戲臺。像熱河避暑山莊的清音閣，紫禁城裏暢音閣，還有壽安宮，這三處都有三層高大的戲臺。這些都是參照雍正年圓明園「同樂園」戲臺的規模而造，雖然紫禁城內壽安宮戲臺於嘉慶四年拆除，而三層的營造法式確實是雍正年留下的「同樂園」「燙樣兒」。還有一些小型的戲臺，像景祺閣戲臺、怡情書史戲臺、漱芳齋室內戲臺、倦勤齋室內戲臺等，這些也是乾隆年間建造。這裏還不算前後修繕的舊戲臺，所以在內廷到處可見乾隆年建造的戲臺以及他的御筆臺聯匾額。這還不包括京東盤山行宮戲臺以及臨時搭建的戲臺，至於在京南舊宮、團河行宮等處還有堂室以及露天的演唱場所。

那時宮廷演戲是很平常的事情，皇帝在處理政務之餘，把聽戲當成一日三餐一般。清朝的皇帝聽戲與明朝不同，不只是簡單建立在娛樂上，重要的還是在於寓教功能，此外這還是一種禮儀的象徵。自打乾隆帝開始，在每年臘月底祭灶時，在薩滿教跳神活動開始之前，乾隆帝要坐在坤寧宮的大炕上親自打鼓清唱《訪賢》，把唱戲作為祭祀中的不可缺少的形式和內容。這齣《訪賢》就是元代羅貫中作的北雜劇《風雲會》中的《訪普》，也叫《雪夜訪賢》。因劇情是趙太祖一人黃夜冒雪到趙普家中，看見趙普家中桌案上有半部《論語》，於是唱道：「卿道是用《論語》治朝綱有方，呀！卻原來半部山河在上。聖到如天不可量，可見那談經臨絳帳。」因

劇情是皇帝憂國憂民夜訪賢臣，而祭灶的時間與其戲中情景吻合，所以乾隆帝以此戲作為祭祀專用可謂育化至極。這齣戲崑腔、高腔都可以演唱，但唱腔基本相同，只是有「紅」《訪賢》「白」《訪賢》之分。紅《訪》就是由正淨應工，勾紅臉畫赤龍眉。白《訪》就是沿襲元雜劇的正末應工，由老生素面俊扮。我想乾隆帝的那段清唱很可能是以老生家門演唱，沒有笛子或鑼鼓伴奏也許是為了莊重。

這個習俗究竟是從前朝沿襲還是創始自乾隆帝，目前我還沒有見到文獻資料。但僅憑乾隆帝在位長達的六十年之久，可以估計到這個祭祀形勢不會只有一兩次作罷。因為距離我們現在的時代久遠，特別是這些處於國家政務之中的邊緣文獻實在難以保留至今，再加上兩次的外國列強入宮洗劫，有關演戲文檔以及其他內廷檔案被毀是事實，究竟祭灶唱戲的先例始自於那位皇帝仍舊是個謎？

在乾隆帝之後，沒有記載嘉慶帝有沒有效仿，也許是因為他沒有膽量演唱得能超越乃父。如果唱的不好還不如不唱，這也是梨園行的習慣。一般經常為演員提意見的人，即便能唱能演也大多不願上臺展示。嘉慶帝不但對崑曲的表演是內行，而且對鑼鼓經也非常通透，經常因為演員在臺上有一點小錯兒就傳口諭批評，還經常糾正字音指點如何演唱。當然要是比起乾隆帝的才情那就不是一個檔次了，中國歷史上的幾百年中，在皇帝裏面乾隆帝是一位出奇的人物。不要說他通曉的幾種語言文字，就憑精美絕倫的書畫以及鑒賞書畫、古物、古玉方面的學問就足可以成為全面的美學大師。他還用詩作為日記的方式寫作，現存就有四萬多首。作為一個皇帝，在處理政務之餘，能寫下四萬多首詩，如果沒有一定的毅力根本完成不了。浩如煙海的《四庫全書》編纂，也是由他發起開始。

近代經常說乾隆大興「文字獄」，以「莫須有」的罪名，捕風捉影地殘害了許多知識份子。但是作為帝國之皇帝作出這些，本屬正常的事情。試論那一朝那一代對有礙於國家政體的文字欣賞呢？何況在那個封建君主專政時代！但是我們也忽略了一點，在揚州曾設有專門檢查戲曲的機構，曾經有一些戲有礙於政治、要改的傳奇，左改右改都不合適，後來還是由乾隆帝親自過問後才得以解決。他的批示也很有趣兒，說這是戲詞兒無所謂。比如舊傳奇中有罵清朝人祖先金朝人的戲，反映岳飛抗金的事情，如果全盤否定就都不能上演啦！一些侮辱北方遊牧民族的辭彙一律不必改正，根本不忌諱什麼韃子、金酋、番奴、羯膻、小番、番兒這類的稱謂，在這方面可以看出乾隆也很開明。有些低級、下流趣味的傳奇被禁演，連《牡丹亭》的部分章節雖不明令禁止卻亦不能上演，至於北雜劇《西廂記》則在最重點的禁戲之列。乾隆帝晚年時，知道秦腔、亂彈演唱的粗鄙、黃色戲很是不爽，在做太上皇時期還命令嘉慶帝把京城的秦腔、亂彈班趕出去。目前的研究文字總是說乾隆帝為維護崑曲的正統地位而對地方戲打壓，其實當時這些戲確實是以「粉戲」或出賣色相來招攬觀眾。

## 一、宮廷戲曲作家與內廷大戲

　　早在康熙二十年（1681年），平定三藩之亂後就開始把一些雜劇、傳奇劇本修繕完畢，在內廷舞臺上不斷演出。在藏於懋勤殿的《聖祖諭旨》裏有這麼一條兒是這樣講的：「《西遊記》原有兩三本，甚是俗氣。近日海清，覓人收拾，已有八本，皆係各舊本內的曲子，也不甚好。爾都去改，共成十本，趕九月內全部進呈。」通過這篇文檔可以看出康熙帝對雜劇曲辭的鑒賞水平，特別是「皆係舊本內

的曲子，也不甚好。」說明他對音律也極為精通。最後還強調了必須在九月完成，也許是為了趕在年底敬佛的「臘八兒」節令中演唱。

這說明把古來傳留的舊有雜劇、傳奇合編為宮廷大戲始從康熙朝，而這十本《西遊記》也為後來編寫全本大戲打下了基礎。這些都是誰來幹的呢？歷史上曾有專門負責的人。在雍正朝時，多是由張照來主持或親自編寫大戲劇本。張照在內廷是個很重要的人物，在北京崑腔發展歷史上，特別是乾隆朝的巔峰時期，後人常把乾隆時代完成的宮廷大戲說成是張照編寫，其實他應該算是領軍人物，至於大部分編寫時期應在雍正年間。

張照生於康熙三十年（1691年），於乾隆十年（1745年）逝世。從他生活的年代上可以看出是歷經三朝，早在乾隆初年張照就去世了。現在我們總是說他是戲曲作家、書法家，實際上張照也是個了不起的政治家，在任刑部尚書時執法嚴明。他幼年叫張默，後取名為張照。字得天，長卿，號涇南，天瓶居士。是江蘇華亭人，就是現在的上海松江縣人。他逝世時乾隆帝賜他諡號為「文敏」，所以後世人們都尊稱他為「文敏公」。

康熙四十八年，十九歲的張照就中了進士。雍正年間張照已經成為封疆大吏，官至刑部尚書後又任撫定苗疆大臣等要職，可以說在政治上遠比他編寫傳奇更有作為。他的書法作品在當時就被人們奉為墨寶，乾隆帝就是一位對張照書法作品特別尊崇的人。近代經常評論清朝沒有書法家，其實張照就是清代最傑出的書法家。通過張照的這些經歷與才情，編寫內廷大戲應是游刃有餘。張照參考元代以來留下來的雜劇、傳奇，逐步地完善編寫了一些適應宮廷演唱的大型本戲，最突出的作品是根據明代《目連救母勸善記》改編成的《勸善金科》。

　　就崑曲而言，有意思的是，寫劇本的人都是文人，演戲的人才是藝人。藝人寫不了本子，包括現在寫崑曲劇本的人也都是文人，藝人只能節選壓縮或編寫一些只能作為插科打諢的玩笑戲。這種情況與地方戲不一樣，當時的亂彈、秦腔、吹腔以及其他一些地方戲，多是藝人參與編寫創作。所以這些戲只能在舞臺上看，不能拿著本子在桌案上讀。當然也不能把這些劇本中的欠通處認真對待，這都是藝人們憑著舞臺經驗和社會生活編寫的本子，在情節關目以及表演技巧方面能使民眾最喜聞樂見。近代，我們曾經批判過張照都是順應皇帝的心理寫本子，多是宣揚封建道德倫理以及迷信思想。試想他是皇帝的臣子，能不按照皇帝的心裏去編戲嗎？而且當時編戲是政治工作，在劇本立意方面當然要為當時的統治者服務。為什麼張照要把《勸善金科》做好？這個本子很適合在內廷的舞臺上演唱，以崑腔加以部分高腔的方法演唱。戲裏面描寫了很多形容地獄陰森恐怖的場面，過去在北京梨園行的口頭語裏常說：「戲不夠，神鬼湊。」編寫此類因果報應的本戲自打明初以來就很普遍，在內廷演一些神鬼的戲是幾百年的老傳統。因為當時的人們認為神鬼無處不在，神鬼去的地方人們沒有機會去看，所以要渲染出陰森可怕的冥府地獄，還有理想的西方極樂世界美好天國。這也都是歷朝傳下來的，中國人腦子裏天生就有的那種感覺。

　　有些戲，像《昇平寶筏》，是根據原來康熙二十年的十本《西遊記》纂編，裏邊也有一部分吳承恩的小說《西遊記》章節。這是把唐三藏西天取經的故事，還有一些復綫的故事串聯而成，在當時它的故事結構非常新穎，要把這些大本戲的本子讀下來，也會像電視連續劇一樣。這個戲的主旨是懲惡驅魔，立意跟《勸善金科》一樣。張照還主持編寫了一些喜慶戲和節令戲，這些戲在清宮上演百

餘年,直到清朝遜位後的小朝廷時期。張照手下還有一些文人編戲,這些人沒有像張照那樣有政治背景,所以有些人在歷史上沒有留下名字,但這些人都是內行的劇作家,在寫作方面不是外行。這與西太后晚期命教習伶人們自編西皮、二黃戲不同,那時沒有驚動作學問的人參與,最多不過請太醫院或寫字人幫忙抄寫流口唱詞兒,由藝人們把崑曲傳奇改為皮黃來唱。那為什麼把崑腔本戲交給通文的人作呢?第一、這時文體與傳奇相通,這些文人很懂戲;第二、他們不同於民間傳奇劇作者的地方是瞭解宮廷演戲的舞臺情況;第三、這些文人把傳奇文本的內涵都吃透了。我們現在一提這些作品就說張照,後來也就全成張照寫的了,就連宮廷裏上演的八角鼓詞也在《昇平署岔曲引言》中也認為張照寫的。

給內廷編寫傳奇的主要還有周祥鈺(日華遊客)、王廷章等御用作家,他們雖然沒有張文敏的名氣大,但編寫的內廷大戲也並不比張照少。周祥鈺編撰的《鼎崤春秋》和《忠義璇圖》兩部大戲對後來的京劇影響極大,現在很多仍在流行的京劇傳統經典劇目大都脫胎於此作品。《鼎崤春秋》是寫三國故事,把元朝的戲、明朝的戲——如《連環記》、《單刀會》、《草廬記》、《赤壁記》等等都串聯在一起,再修改原有文辭欠通之處後添加一些情節補充。這個戲演起來非常長,從三國早期故事一開始,一直演到最後歸晉一統而終。實際上它的意義取的是統一天下定太平,隱喻當時的統治是中國天命。《忠義璇圖》是寫水滸故事,把《水滸傳》演繹的故事都攔進去,再加上一些古來留下來的經典雜劇、傳奇拼湊而成。當時為什麼要編《忠義璇圖》,應該也是跟政治有些關係,劇中最後強調的為國盡忠,以受朝廷招安來解決梁山最後的故事矛盾,應該說在故事情節處理方面也是統治者的願望。王廷章編寫的

《昭代簫韶》是楊家將故事的百納本，把舊有傳奇如《昊天塔》、《祥麟現》等串聯，自遼兵進犯宋朝起，一直到大遼降宋，都是歌頌楊家將忠君愛國的事蹟。雖然有人批評這部戲沒有特別鮮明人物整體形象，劇情的結構有一些鬆散。但當時的中國人比較瞭解歷史知識，對於聽戲也不是完全為了聽故事。古代的中國人喜歡那種意境，只有在對故事情節瞭解的情況下聽戲才能感受到演員的表演魅力。

此外，在北京還有一部書曲譜把崑曲音樂都記錄了，這就是《九宮大成南北詞宮譜》。這部書自乾隆七年（1742年）開始編纂，到乾隆十一年（1746年）才刻印成書。這個工程很可能是雍正時代遺留下來的，因為在編寫前是莊親王允祿剛剛完成一部有關音樂方面的書籍《律呂正儀》，這部書自康熙年就準備案頭了！雖然《九宮大成南北詞宮譜》編撰於乾隆朝，實際這些提案以及準備工作在前朝就差不多了，成書時的功勞也就攬在乾隆身上啦！在乾隆朝前期的演戲典章制度基本沿襲前朝，而取得的一些實際成果也多是雍正年以來的根基。後來宮中的各種名目翻新之作也多是效法康熙朝，在這一時期裏把前朝積累的戲整理翻新，再加上新創戲以及各類喜慶節令戲，所以在乾隆朝在內廷演唱崑腔成為60多年來的頂峰。由康熙朝編寫喜慶節令戲的基礎上，到乾隆朝時已經發展到極致，這些戲似乎從禮儀範疇上升到宗教科儀形式。

內廷的「節令戲」和「喜慶戲」多是崑腔，也有部分用「京高腔」演唱。元旦月令承應多是與新年有關情節的劇目，無非是神仙類的人物向皇家恭祝新春大吉。如《放生古俗》、《喜朝五位》以及正月初一午膳招待群臣承應的《膺受多福》、《萬福攸同》等。立春當天要演《早春朝賀》，上元節（元宵）頭天演《懸燈預

慶》，當日演《萬花向榮》；上元後演《海不揚波》等。正月十九
（燕九節）是道教節日，上演《洞賓下凡》、《群仙赴會》等。端
陽節要演《闡道除邪》、《奉敕除妖》等。七夕是乞巧節，一般上
演《仕女乞巧》、《銀河鵲渡》等。中元節是鬼節，必須上演《佛
旨度魔》、《魔王答佛》等。中秋節上演《天街踏月》、《丹桂
飄香》以及到除夕還上演《升平除歲》、《如願迎新》等。皇帝、
皇太后萬壽節和皇后千秋節演戲是最為隆重的，如《福祿壽》、
《群仙祝壽》、《百福駢臻》、《壽慶萬年》、《九九大慶》（大
戲）、《佛山會議》、《芝梅介壽》、《蓮池獻瑞》、《螽斯衍
慶》等。皇帝訂婚承應《紅絲納吉》、《璧月呈祥》等，大婚時
唱《列宿遙臨》、《雙星永慶》等。皇子誕生時要承應《慈雲錫
類》、《吉曜充庭》等，到洗三時唱《大士顯靈》、《群仙呈技》
等，到皇子滿月時還要唱《山川種秀》、《福壽呈祥》等戲。向皇
太后恭上徽號時要承應《祝福呈祥》、《平安如意》、《三元百
福》等，冊封後妃要承應《五福五代》、《天官祝福》等。《天官
祝福》即崑曲《天官賜福》，因在皇帝面前群仙也要受其統治，
所有要由天官同群仙向他們「祝福」。皇帝返京要承應《神霄清
蹕》、《群星拱護》等，此外還有迎鑾承應《慶昌期吉曜承歡》，
行幸翰苑承應《群仙導路》、《學士登瀛》以及行圍承應的《行為
得瑞》、《獻舞稱觴》等等。從劇名上就可看出這些應景吉祥戲是
緊扣主題，以上只是列舉一二以偏概全，這些戲一直延續到宣統皇
帝遜位時還由太監伶人們演出，如《芝眉介壽》、《天官祝福》、
《萬花爭豔》、《壽山福海》、《萬首長春》、《祝福呈祥》《喜
益寰區》、《萬福雲集》、《南極增輝》、《三元百福》、《添籌
稱慶》、《景星慶祝》、《迓福迎祥》、《丹桂飄香》等。

　　在乾隆朝後內廷演戲機構還根據《後列國志》中「王翦和孫
臏故事」編演過《鋒劍春秋》以及根據《封神演義》故事改編的
《封神天榜》、根據「曹彬下江南故事」改編的《盛世鴻圖》、根
據「隋唐故事」改編的《興唐外使》、根據明代傳奇《千金記》和
「楚漢爭強故事」改編的《楚漢春秋》、依民間「張天師捉拿五毒
的故事」改編的《闡道除邪》、據「薛丁山與樊梨花故事」改編
的《征西異傳》、按「楊七郎與楊八郎平南唐故事」改編的《鐵旗
陣》、據「平妖傳故事」改編的《如意寶冊》等等。

　　這些連臺本戲一般每天演一本，用十天才可以全部演完，共有
二百四十齣戲。這些連臺本戲角色眾多，演員陣容強大，舞臺上動
用不計其數的精良道具和刺繡精美的戲裝。此類氣勢恢宏場面很適
合在宮廷舞臺上表現，也只有內廷才能付出這樣巨大的財力物力承
應。這是崑曲在內廷的舞臺上佔統治地位時期，也是全國各地崑曲
劇目到達鼎盛飽和時期。崑曲在內廷演出了近二百年，僅清宮藏有
演出劇本多達數千餘種。這些劇本都是經過舞臺實踐的「臺本」，
不是近代一些戲曲研究書籍上所說的那樣，說這些劇本都是為封建
統治者們歌功頌德的案頭讀物，不是在舞臺上活生生的戲曲。」

## 二、宮廷劇團：南府和景山

　　「昇平署」是清代後期的內廷戲曲衙門機構。這個機構的前
身叫南府，但南府只是一個口頭稱號，實際上並不是一個真正的衙
門。清代初年，皇宮繼承了太監服務於內廷的傳統，同時也留下了
女樂。順治朝時，江山未定，因此並未大張旗鼓地唱戲。但據歷史
記載，順治曾經讀過一些劇本，如《鳴鳳記》等傳奇，上演過文學
家尤侗作的北雜劇《讀離騷》。康熙年間，國家逐步安定了，內廷

演戲的條件也就隨之成熟，於是逐步地也把內廷戲曲的管理機構完善了。那時是沿用明朝的教坊司制度管理演藝之事，教坊司是明代設置為內廷演唱歌舞、音樂的機構，由於既有女樂又有樂工以及伶人等，因人員眾多所以就分出一部分搬到原吳應熊住的府，就是現在天安門西南長街南口路西的北京第六中學。由此推斷可以知道這是處在吳三桂、耿精忠、尚可喜等三藩之亂時代，因為吳三桂之子吳應熊作為額附被治罪出府，所以府邸充公後不能延用舊名。這個地方離皇宮大內很近，是一個沒有名分的管理戲曲的機構，所以就以地名來稱，它不是在紫禁城的南邊嗎？就管它叫「南府」。

這個「南府」的稱謂實際上也是相對於紫禁城北的景山，當時在景山也有一部分崑腔教習和學習的外學的學生。在景山以外還有分部，圓明園的太平村，常駐有學生和教習，那是侍駕的藝人，隨時伺候著。此外，在北京東郊的薊縣有一個盤山行宮，在那裏有戲臺，也放了很多的行頭、演戲的東西。這是為了皇帝到東陵或出行時，在那裏休息時可以看戲而設。所以，皇帝行宮，有戲臺的地方是盤山，除了盤山，就是承德避暑山莊，這也是常有演戲的地方，有奏樂的樂工的機構，這些都歸南府管。

負責南府的領導是皇宮的太監們，具體機構分為內學和外學，內學都是唱戲的太監藝人，外學則是請的民間藝人，就是由江南，順著大運河，把這些藝人接到北京來。頭一站是蘇州，蘇州是個集合的點，而演員的原籍哪的都有，大都是蘇州附近的人。然後由蘇州奔揚州，由揚州受到一定的訓練以後，再經過一些裁減，然後再選更好的藝人，由揚州坐著內務府派的織造官船往北到通州張家灣。在通州城小歇一段，或許再訓練一個階段，演一演，排一排，然後再由通惠河進北京，進京以後再進經內務府甄別後做學生、做

教習，一步一步的往上升。南方來的藝人進北京可以帶家眷，也可以安家立業住在北京，久而久之就成為北京人了。然後子傳孫、孫傳重孫，條件好基本可以世輩為內務府服務。也有一部分人就逐漸改換了自己的社會地位，成分也可變為旗籍，或者本身是民籍，但到了北京也有了如旗人一樣的生活習慣。實際上在那時候能夠成為崑腔教習侍奉宮廷也能蔭及子孫，這些崑腔藝人的社會地位在北京有別於外省。內廷裏編演的那麼多承應戲、大戲的舞臺創作都仰仗他們，而那些太監伶人們的功勞也不可忽視。在內廷演戲的規矩很嚴，物質條件特殊，皇帝的文化修養以及藝術格調都有別於民間，這樣就使得這清代的宮廷崑腔更加完美，同時也不斷的影響著京畿各地的崑腔演唱。

在北京城區，當時有對外開設的著名戲樓，如前門外的廣和樓，在明朝末年就以演崑腔而聞名，最初這座戲樓叫「查樓」。北京的宮觀廟宇特別多，明清以來北京祭關公的風氣特別盛，幾乎所有的關帝廟中都要唱關公戲來祭奠。有趣的是在同治年間，為了再提高關公的地位不准演出關公戲。

北京從明代傳下來的關公戲都是以北曲為主，這都是元朝遺留下來的，可關大王的戲無非就是《單刀會》。除了關公戲外，還有祭河神的，京西有一條永定河。在盧溝橋西有一座大王廟戲臺，上邊是戲臺底下是廟門，這一座過街式戲樓，康熙年建造。在橋東的龍王廟也有戲臺，是一座乾隆年建造的萬年臺。總之北京城裏城外凡是有高大廟宇處總會有戲臺，基本都是露天的戲臺。還有會館戲臺，多是仿效內廷造些室內戲臺。在康熙年時，僅是北京城裏面的戲臺就非常可觀，那麼演唱崑腔的地方也必然很多。民間的戲班多是效仿內廷演劇，其中的興衰也都是息息相關。當時演唱崑腔的舞

臺的局面是非常好，這也就不同於明代萬曆、天啟年間的一兩個人的清歌小唱了，而是能夠演很大排場的人很多的這種戲，在表演方面也更為豐富了、細膩了。

## 三、宮廷劇團：裁撤藝人改設昇平署

在道光初年，道光帝做了一件事，這件事影響到了崑曲在北京的壽命。就是他在道光七年（1827年），把南府和景山等處的戲曲管理機構改設「昇平署」。為了節省開支把民間籍的藝人，也就是外學的教習和學生全部裁撤，一水兒的由太監來演唱。原來內廷裏連民籍帶太監的伶人，能上臺的演員就有一千多人，這個數位還是根據文檔保守統計的數字。即便就是在嘉慶末年也能達到近千人的編制，而裁撤以後竟剩下一百來人，也就是相當於目前一個劇團的編制。

蘇州籍的崑腔藝人滯留在北京當差都好幾輩兒了，有些是自打康熙年間就到北京，父傳子、子傳孫這樣幾代傳下來當差唱戲。因祖輩在內廷當差，等到一回到南方原籍的時候，原來是全家十幾口人，可是走的時候除了這些大活人還得帶四十幾口棺材。舊時是孝字當先，得把先輩的屍骨運回原籍，可想而知道光帝為了做這件事下了多大決心。其實裁撤民籍藝人所花費的開銷也是可觀的，這都是由內務府代辦支銷，搭著江南織造的船回蘇州也不是件省錢的事兒。

這是為什麼要裁撤民籍藝人呢？因為南府、景山等處作為內廷戲曲機構管理了上百年，由總管太監負責一切演出事務，這是一個皇帝直接領導的戲班，而所謂班主也就是皇帝。內務府是一個什麼地方呢？看過《紅樓夢》的，研究《紅樓夢》的人都知道，要在在內務府掛一個差事，那一準兒是肥缺，所以就有很多人都在內務

府發財。道光帝見到這樣浪費的錢糧太多，而且這些藝人們久在京城根深蒂固，亦常在錢糧開銷方面多有矇騙舞弊。還有一個不願對外的原因就是皇宮的安全問題，這是因在嘉慶的末年出現的秘密宗教，白蓮教、天理教等民間組織造反，有隻身對皇帝行刺的事件，甚至還攻入過紫禁城的隆宗門。如果民籍的學生或教習常常出入宮廷演唱，直接見到皇帝的機會很多，這無疑是對他的安全有很大的威脅。

自打道光帝把南府、景山這些演戲的機構改成了「昇平署」以後，這個名稱一直延續到宣統朝的小朝廷時期，最終時應是1924年伴隨著溥儀出宮。由此可見，從南府、景山到昇平署，這個宮廷劇團在清廷裏生命力是相當強的，清朝歷代的帝後對聽戲也是作為正事兒來看待，不是如我們今人想像的那樣奢靡無度的找樂子。

這時裁撤的還有一個小機構，就是「弦索學」。它是彈撥樂的一個組織，弦索是明代以來的一些小曲類的演唱，多用彈撥來伴奏期清唱，後來逐漸發展以彈撥來主奏的器樂曲，它的主要樂器是琵琶、箏、三弦等彈撥類樂器。弦索學的樂工因時代不同故有不同來源，清初的時候繼承明代多是女樂工，康熙年以來逐漸過渡為太監和男樂工，到了乾隆以後就多是太監和一些男樂工了。弦索學的演奏者和外一學、外二學，包括內學戲曲機構的場面先生相互之間都是有往來的，有的人還可以為崑曲清唱伴奏。

到了嘉慶中末葉時，弦索學就並到了「十番學」中。所謂「十番學」就是專門吹奏的器樂組織，可以說「十番學」是屬於以笛、簫、嗩吶、觱栗等管樂團，而「弦索學」則是以琵琶、三弦、箏等彈奏見長的弦樂團。十番演奏多把崑曲裏最好聽的曲牌、好聽的唱段作為一個組合來演奏，然後加上一些打擊鑼鼓，分為細十番和粗十番。十番相當於交響樂，弦索就相當於輕音樂。十番樂原是站著

以吹奏夾雜些打擊樂為主，站著吹笛子、吹笙、吹簫，甚至於拉著胡弦也能走。弦索調則是坐著彈奏，坐著才能彈奏琵琶、三弦、箏等，此類樂器是不能站立行走彈奏。這與唐朝宮廷傳下的「立部伎」和「坐部伎」有關，其實他們原是與演唱戲曲無關。可是在這一時期演戲時，臺上人不夠還要用十番學和絃索學的人去幫忙。到了道光朝，十番學也給裁撤了。民籍藝人被裁撤，也就沒有外學了，只保留了內學。「中和樂」就是專門演奏中正平和之樂，是標準的禮儀音樂範疇，皇帝在登基、元旦以及重要典禮時都要演奏這種音樂。如果要再裁撤中和樂，國家政治就沒有禮儀音樂啦！那外邦朝拜的時候就沒有奏「國歌兒」的人啦！

　　嘉慶七年的二月十八日，《恩賞日記檔》有這麼幾句：「融德傳旨，以後採桑之差用官戲，學歌之人八名，學唱的人用八名，弦索學直其人十名，永為常列，不必用內頭學、十番學之人。若再不夠用，內二學三四名。」這裏說的「官戲」，指的就是崑曲戲。由此可見弦索學的演奏者不但彈撥演奏，還得要兼職上臺表演，最後還留下四個字：「永為常列！」這就是指弦索學的樂工們要永遠陪著唱崑腔的人上臺表演。這個時候就看出來，實際上宮中唱戲的演員比起乾隆朝差遠了。在嘉慶末年的時候，內廷演出人員雖然不及前朝，但演唱崑曲的水平和排場並不遜色。嘉慶帝的才情遠不及乃父乾隆帝，但在看崑曲演唱方面興趣卻有增無減。他竟然把康熙朝、乾隆朝留下的這幾百部戲都從頭兒到尾地看了，特別是他晚年的那些時期。他到避暑山莊的時候也效法乾隆帝的習慣，把唱戲的教習、學生們都帶著，圍著他天天唱戲。演那些歷史本戲時每個臺口兒上的人特別多，跑龍套、打旗的人不夠就用弦索學的人去幹，這種事情也是常有，但這並不等於崑腔此時就馬上在內廷衰落。

內廷演戲管理機構實際上就是一個學部，因排演劇目豐富，參加演出人員眾多，所以而顯得十分龐大。其他如十番學就是學習十番的學生，弦索學都是學習弦索的學生。中和樂原本不是南府和昇平署所管轄，原來是歸隸屬禮部的鐘鼓司管轄。這種音樂不是簡單的欣賞型，是禮儀型的，祭祀型的。為了精簡管理機構鐘鼓司早就脫離禮部，也被合併到早期管理戲曲的機構南府裏啦。

到了昇平署時代，因演戲人員減少到一百來人，但各種的慶典、儀式都不可缺少，而且完全按照原來的典章禮儀而演。只是把應該上二百多個演員的就變成上四十多個的啦，原來應該上六十個演員也就上三、四個啦，精簡嗎、就是規模小了。雖然是規模縮小了，可看戲的品味反而更高了。因為道光帝也是一位最喜歡聽崑腔的皇帝，而且會唱曲子懂得舞臺表演。歷史上準確的記載不多見，都是聽的一些傳說。但是不管怎麼說，道光帝應該是一位昇平署的總導演，排什麼戲？耗什麼角？都得經過他的指導，誰唱得好，誰唱得不好，也得都由他評論一下。傳到他兒子咸豐帝的時代更是青出於藍而勝於藍，年輕的咸豐帝還會打鼓，也親自編排一些劇目。咸豐帝還曾駕幸昇平署視察，曾經親自為昇平署題匾，這是歷史上很少的事。

道光帝曾經講他自己為什麼要把南府給精簡了，他有一些旨意是這樣講的：「外邊人別項事故，朕已難傳究竟，往後無益事出難辦，莫若全數退出。並不是為省這點錢糧，況學生等又不是白吃錢糧，當差又好。總言往後無益」。言外之意就是民間的伶人，我也是無奈地把他們裁撤了。「在城內你等仍住南池子，仍開通西苑牆門，出入西苑門所謂嚴謹，總管嚴加約束，其中和樂禮節亦少不得，酌加恩再添三兩缺一份」，就是說為了出入西苑門的問

題，最主要的還是為了「嚴謹」，這裏就是對安全防範的問題比較敏感。他還說中和樂還得必須保留，如果缺人的話，三兩個缺還可以，裁下幾個人補上幾個人。下邊又說：「今改名昇平署者，如同膳房之類，不過是個小衙署就是了，原先總名南府，唱戲之處不必稱府」，從這幾條中，可以看出來道光裁撤外學有難言之隱，演戲人員不夠的時候還要從弦索學或者十番學裏面找人來充當。實際上這一時期的太監，也就是百餘人，這百餘人還一專多能，什麼都能幹，總管都要上臺，還得教戲。

這種局面使得崑腔逐漸萎縮，主要在太監藝人內部傳承，又不把南邊的藝人請進宮來教，使得這些崑腔藝術在內廷基本上達到一個飽和點，依舊唱乾隆、嘉慶的那幾出老戲，沒有新戲。道光帝也沒有再像嘉慶、乾隆編排一些更好的大戲。他和咸豐帝都往改雅為俗的方向努力，那些原有的大本戲也就選幾出最經典的看一看啦。

## 四、裁撤民籍藝人後對北京戲曲變遷的影響

再說這些被裁撤的藝人回轉江南也不是一件容易的事兒，有個別玩意兒好的或者在北京住了好幾輩兒，江南的原籍也沒有家，也沒有祖塋了的這些人，上奏給昇平署主管的太監，說在北京住了好幾代了，祖籍沒有人了，能不能恩賞我留京。皇上說恩賞了，可以留京了，才能留京。留京以後你幹什麼職業，是唱戲的還唱戲，如果另謀其他生路就得到允許，允許你做什麼，你要是旗人的話，那當然就不允許你做生意，做買賣。如果不是旗人，那你才可以另謀生路。因此，滯留在北京兩三代以上的南方崑曲藝人，或者是隨著徽班來的那些人，他們就流落在民間戲班，起初他們都很慚愧改唱其他劇種，但是為了生存也只好除了唱崑腔外再唱一些時調兒小戲

兒，也是因為有這些內廷藝人的不斷滲透於北京民間戲班，而亂彈雜調卻從俗調逐漸受他們影響變得從形式上雅化起來啦！慢慢地這種腔調在北京民間就興起來啦！

最初內廷管這些戲叫「侉戲」，所謂「侉」就是指腔調兒和吐字兒不是正音而演。「侉戲」在當時是指亂彈、梆子等地方戲，但是為了依附於正聲還要由崑腔戲支撐門面。北京民間戲班的狀況就比較複雜，早期的崑曲至少要占五分之三，其他五分之二才是所謂的梆子、亂彈類的侉戲。其實徽班在北京也不是獨立的一個徽班，這些藝人之間也相互搭班合作，最初所唱的劇種大部分也都是崑曲。由於宮廷的一些崑腔藝人流入民間，並把內廷的一些崑腔戲帶到民間，而此時北京民間的崑腔應該是還有一點繁榮的趨勢。這個繁榮主要是跟政府保護有關係，當時在北京城裏不准唱秦腔和一些其他地方小戲。但是，這些藝人唱崑腔，要不上座兒，賺不著錢怎麼辦？他們就把當時亂彈的腔調用崑腔的形式唱，現在我們還能見到《草橋關》、《八陣圖》、《天水關》、《盤絲洞》等崑腔俗本戲，這些戲多是為了迎合當時觀眾的欣賞習慣，由演員套用崑曲牌子演唱唱俗詞。再有就是徽班還帶過來的一個調子叫「吹腔」，這種聲腔實際應屬小曲類的一種腔調，可是因為用崑腔曲笛伴奏，給人的感覺還是像崑曲，即便在當代人民還認為「吹腔」是崑曲。就是這些崑曲化的地方戲形式，在北京也應該維持了一段時期。還有一些就是一些民間逗樂性質的高腔戲，而這種高腔已經不是早年的那種古老腔調，因其唱腔發揮個人演唱的嗓音特點，演唱用隨意的節奏以及活潑瀟灑的表演而受北京觀眾歡迎，它還把崑曲細膩演唱的成份吸收進來並加以發揮，這種新的演唱方式也取材於崑曲的「水磨調」稱謂叫「水磨高腔」。

這時候，在北京的戲曲舞臺就呈現出這麼一種局面，南邊的蘇州崑曲藝人進不了京，北京滯留下來的這些藝人不斷傳承，使得崑曲與高腔合流繼續繁衍，在後來因無力維持而傳到北京郊區各地以及河北直隸一代。這種局面維持了大概有三、四十年後，以西皮、二黃調子來演唱的腔調逐漸風靡北京城。實際西皮、二黃的腔調也早就出現了，只是當時曾被遏制住了，就是不准用京胡來伴奏。因為當時的觀眾聽著胡琴聲音覺得絮耳朵，覺得這個聲音聽著不舒服，所以改用笛子來吹奏西皮、二黃戲──這就是崑曲化的亂彈戲──把形式又變成雅化的，演的內容又是俗化的。這些戲大部分是咸豐末年曾流入內廷，但在同治年間在宮中演唱時又有所節制。

在內廷關於演唱的檔案記載上，道光帝最愛看《瞎子拜年》、《小妹子》等時調小曲兒戲。在咸豐繼位後還專門為了看《小妹子》而請民間教習傳授，這時已經是內廷不用民籍教習近三十年啦！可見當時在北京民間還滯留著當年南府時代裁撤的老藝人。道光、咸豐這兩朝是中國王朝統治時期的末路時期，儒家正統文化不能維持這個千瘡百孔的朝廷，再加上他們父子所處的時代使得在政治面前無奈，欣賞這些逗樂的小戲用來排解處理政務中的愁煩也是人之常情。

道光帝裁撤民籍藝人改設昇平署，不再選南方籍的崑曲伶人進北京，這是對北京崑曲流傳的致命傷害。因為崑曲在北京的根兒是依靠蘇州，當時就指著這些南方的伶人來演唱傳承，北京沒有南方崑曲藝人傳播而形成孤島。在民間也沒有大批的崑曲藝人到北京搭班唱戲，這是因為洪楊之亂血洗蘇州並將南京、揚州等地控制多年，再加大運河因黃河改道而終止直航北京，致使在數十年裏民間的崑曲伶人也不能來北京啦！雖然在咸豐年間也曾分別有兩三批民

間崑曲藝人被內廷錄用，但這時的亂彈戲已成為一股兒不可阻擋的勢力。此時還有傳北京城的民間戲班到內廷演出的先例，除了崑腔外還以皮黃、秦腔梆子等劇種堂而皇之地上演於宮廷，後世的執政者因其文化才情所致，對民間這些新興劇種不再如嘉慶、道光朝時代的敵對態度。而這一時期滯留在北京城的徽班藝人卻是因禍得福了，除了吸收了崑曲藝人曾經把西皮、二黃的腔調用竹笛伴奏而形成崑曲化的演出，表演方面利用崑腔和高腔原有形式並加以發揮，西皮、二黃等聲腔在北京城站穩腳跟兒後，又恢復以胡琴伴奏而更加大了唱腔的震懾力度，所以使得皮黃腔慢慢在北京形成為大眾認可的戲曲，逐漸取代了京腔的名分，悄然成為「京腔大戲」啦！

# 皮簧班中的京派崑曲

朱復

　　崑山腔傳入北京以後，長期在宮廷演出，在劇本臺詞、吐字發音、聲腔樂譜、表演動作、裝扮道具、伴奏場面等諸方面形成了有別於民間的宮廷規範化的演唱和排場風格，戲曲史家稱之為京派崑曲，亦稱京朝派崑曲。清光緒中葉，梆子、皮簧興盛，崑曲迅速衰落。至民國初年，北京戲曲舞臺上已經沒有專演崑曲的職業班社，只在皮簧戲班裏還留有崑曲演唱的一席之地。崑曲是西皮和二簧之外皮簧班的主要聲腔之一，在清末民國初年尚有百餘齣崑曲經典劇目保留在皮簧班裏，如開場吉祥戲《天官賜福》、《八仙慶壽》、《財源福輳》、《富貴長春》、《文昌點魁》、《六國封相》、《卸甲封王》等無一例外皆是崑曲戲，武戲開打時穿插的唱腔只有用崑曲套牌來完成。崑曲曲牌還廣泛用於皮簧戲各種情節和場合，如擺宴、起駕、發兵、出操、回操、修書等。崑曲豐富的表演技巧和程式，以及臉譜、扮相、鑼鼓經、場面管弦樂伴奏等皆構成了皮簧戲的有機組成部分。

　　皮簧班中的京派崑曲之所以能形成和延續，還依賴皮簧藝人們公認的兩條標準：一是以「崑亂不擋」作為皮簧演員和樂師衡量藝術水平的重要標準；二是以「崑曲開蒙」作為皮簧科班培養藝徒的途徑，由此而使得崑曲、皮簧兼擅的優秀演員層出不窮。

　　清末民國初年，宮廷散出的崑曲藝人碩果僅存崑旦喬蕙蘭，崑曲樂師尚有普阿四、沈立成、方秉忠、陳嘉梁等。崑曲、皮簧兼擅的生角演員首推譚鑫培。譚鑫培（1847～1917），初習武生，所會崑曲曲牌獨多，後工老生，常演《別母亂箭》等．晚年曾親自為楊小樓傳授《鐵籠山》中【八聲甘州】曲牌。旦角中首推陳德霖。陳德霖（1862～1930），號漱雲，祖籍山東黃縣，幼入北京恭王府出資杜步雲主持的全福崑腔科班學崑旦，藝名金翠。班散則轉入程章圃主持的四箴堂科班，崑曲、皮簧兼習，功底深厚。出科後搭三慶班，曾選入昇平署，在宮內演出。他常演的崑曲劇目有《昭君》、《斷橋》、《絮閣》、《琴挑》、《遊園驚夢》、《喬醋》、《小宴》等。四箴堂科班出身，崑曲、皮簧兼擅，曾入宮演出的演員還有武生張淇林（1862～1921），擅演《安天會》、《麒麟閣》等。此外還有老生李壽峰，花臉錢金福、李壽山、葉福海，小生陸杏林等。出身於勝春奎科班，曾在清宮演出，崑亂兼演者有丑角王長林、武花臉兼架子花臉李連仲、崑丑陸金桂。晚清北京開辦的小榮椿科班，學徒開蒙必須先學三四十齣崑曲戲作基礎，再學皮簧戲。小榮椿科班出身，崑亂不擋，對京派崑曲傳承起了重要作用的演員有武生楊小樓、老生葉春善、小生程繼先、花旦郭際湘、崑丑郭春山以及蔡榮貴、朱天祥、譚春仲、馮春和等。民國初年，從昇平署散出崑亂不擋的名角還有老生王鳳卿、小生馮蕙林、小生朱素雲以及六場通透的樂師梅雨田等。雖然民國初年北京皮簧班中的崑曲名家群星閃爍，但戲曲舞臺上的崑曲演出卻十分冷落。在沉寂的崑曲蕭條局面中，僅見民國元年（1912）正樂育化會義演有陳德霖的崑曲《昭君出塞》。民國元年至民國三年（1912～1914）花臉演員何桂山偶在開場戲中演過《火判》、《山門》、《嫁妹》。民國三年

（1914），朱桂芳演過崑曲《金山寺》。民國四年（1915），程繼先唱過《探莊》、《雅觀樓》等。

## 一、梅蘭芳及其他旦角演員演出的京派崑曲戲

扭轉崑曲無人問津局面，掀起京派崑曲演出高潮的是梅蘭芳。梅蘭芳出身於崑曲世家，祖父梅巧玲曾主持以演出崑曲聞名的四喜班，擅演《長生殿》中的楊貴妃、《盤絲洞》中的蜘蛛精。父親梅竹芬習崑旦，英年早逝。伯父梅雨田是胡琴聖手並善曲笛，能吹奏二百餘齣崑曲。梅蘭芳幼入崑旦朱霞芬的雲和堂習崑亂青衣，得朱小芬、吳菱仙、路三寶傳授，11歲就登臺扮演了崑曲戲《鵲橋密誓》中的織女。民國初年，梅蘭芳雖然已經以皮簧戲聞名北京和上海劇壇，但他並不滿足。為了達到更高的藝術境界，他決定從崑曲中吸取藝術營養，於是請表叔陳嘉梁為他拍曲並長期擔任他的笛師，並請崑曲名家喬蕙蘭、陳德霖、李壽山等教他身段和念做，排練崑曲劇目，後來還請蘇州曲師謝堃泉授曲。梅蘭芳從民國四年（1915）四月挑班雙慶社開始，在大軸演出崑曲。其首次演出劇目情況如下：

民國四年（1915）四月四日，在吉祥戲園日場大軸演出《金山寺》，配角路三寶、俞振庭、王毓樓。

民國四年（1915）九月五日，大軸演出《佳期拷紅》，配角姜妙香、李壽峰（反串老夫人）。

民國四年（1915）十月十六日，那家花園堂會演出《思凡》。

民國四年（1915）十一月十四日，大軸演出《風箏誤》中《驚醜》、《前親》、《後親》，配角陳德霖、姜妙香、郭春山、李壽峰。

民國五年（1916）元月二十三日，大軸演出《春香鬧學》，配角李壽峰、姚玉芙。

民國六年（1917）三月八日，主桐馨社在第一舞臺夜場壓軸演出《昭君出塞》。

民國七年（1918）六月九日，主裕群社在三慶園日場大軸演出《獅吼記》中《梳妝》、《遊春》、《跪池》、《三怕》，配角姜妙香、王鳳卿、姚玉芙、李壽峰。

民國七年（1918）八月三日，主裕群社在廣德樓日場大軸演出《奇雙會》，程繼先飾趙寵。

民國七年（1918）九月二十五日，主裕群社在吉祥園日場演出大軸《漁家樂・藏舟》，姜妙香飾劉蒜。

民國七年（1918）十一月三日，主裕群社在廣德樓日場大軸演出《南柯記・瑤臺》，姜妙香飾淳于棼。

民國七年（1918）十一月某日，在吉祥園演出《遊園驚夢》，斌慶科班學生配演堆花。

民國七年（1918）十二月二十二日，主裕群社在中和園日場大軸演出《紅線盜盒》（梅蘭芳在承華社時才將此劇改編為皮簧演出），配角高慶奎、李壽山、曹二庚。

民國八年（1919）二月五日，主喜群社在新明戲院夜場大軸演出《琴挑》（後來梅蘭芳將此劇擴大為《玉簪記》，內含《琴挑》、《問病》、《偷詩》）。

民國八年（1919）三月三日，大軸演出《斷橋》。

民國八年（1919）八月二十七日，大軸演出《喬醋》（後來梅蘭芳將此劇擴大為《金雀記》，內含《覓花》、《庵會》、《喬醋》、《醉圓》，配角姜妙香、姚玉芙、李壽山、郭春山）

　　民國初年是梅蘭芳學習和排演崑曲最多的時期，後來梅蘭芳在《舞臺生活四十年》中回憶：「民國四年到七年這期間。上演久已無人演的崑戲，設想上座不會好，可是實際和皮簧戲比並不差，並引起了社會上的注意。」由於受觀眾歡迎，所排崑戲不僅反覆在營業中演出，而且在堂會乃至在義務戲中也進行演出。遂使京派崑曲復興並大振。梅蘭芳在出國演出時，為提高藝術品位，在演出劇目中，特別攜帶了經典崑曲劇目。如兩度赴日本演出都有《春香鬧學》；赴美國演出前新排了《鐵冠圖・刺虎》等。

　　梅蘭芳不但連續搬演崑曲劇目，而且還在皮簧戲裏運用崑腔使之增色。如排演《黛玉葬花》時，當黛玉聽見梨香院內伶官們唱《牡丹亭》曲子時，便請暮年的喬蕙蘭一展歌喉在後臺「搭架子」唱【皂羅袍】曲牌；排演《木蘭從軍》投軍一場，有載歌載舞的場面，於是採用了【新水令】和【折桂令】套牌；排演《太真外傳》時，華清池賜浴唱段間借用崑腔曲牌【春日景和】，十二花神舞唱使用崑腔譜曲等。再如抗日戰爭前排演《抗金兵》中梁紅玉金山擂鼓所唱【粉蝶兒】、【石榴花】曲牌則是源自崑曲傳統戲《娘子軍》。梅蘭芳在藝術發展中勤於學習，廣泛借鑒，努力繼承崑曲優秀傳統，不僅豐富了自己的表演藝術，而且在他的號召和帶動下形成演崑曲、看崑曲的時尚，使競演崑曲的熱潮持續達十餘年之久。

　　四大名旦中的尚小雲也是演出崑曲較多的一位。他於民國四年（1915）七月與王三黑、劉鳳奎、一陣風合演《金山寺》；民國八年（1919）元月首演《昭君出塞》；民國九年（1920）十月初演《思凡》；民國十年（1921）元月與朱素雲合演《奇雙會》；同年十二月與朱素雲、李壽山合作排演《風箏誤》；民國十一年（1922）元月演出《春香鬧學》；民國十二年元月二十四日主持玉

華社在中和園日場大軸與朱素雲合演《遊園驚夢》（亦用斌慶社學生配演堆花），是日梅蘭芳在真光劇場演出《玉簪記》，兩人以崑戲打對臺。此後民國十三年（1924）七月，尚小雲與姜妙香初次合作演出《佳期拷紅》；民國十七年（1928）六月，尚小雲又新排《瑤臺》等。其中《昭君出塞》，經過尚小雲多年的整理加工，成為尚派的代表劇目之一。

程硯秋演出崑曲戲也不示弱，民國八年（1919）十一月義務戲他就演出了《琴挑》；民國九年（1920）五月演出《思凡》；民國十年（1921）五月與朱素雲、高慶奎初排《奇雙會》；民國十一年（1922）元月八日在華樂園壓軸戲演出《春香鬧學》，是日尚小雲在三慶園演出《春香鬧學》，兩人以同一崑曲劇目打對臺。民國十一年（1922）二月，程硯秋與茹富蘭合演《遊園驚夢》；民國十九年（1930）以後，程硯秋與俞振飛在北京合作，演唱了不少崑曲劇目，還將皮簧《投軍別窯》改編為崑曲演出；程硯秋在編演《費宮人》一劇時，保留了崑曲《刺虎》。

旦角中的荀慧生、徐碧雲、小翠花等也緊跟時尚演出崑曲。荀慧生在民國十二年三月曾大軸演出《春香鬧學》，民國十七年十月，荀慧生排演陳墨香編寫的《釵頭鳳》時，將陸游與唐婉相互酬答的〈釵頭鳳〉原詞請樂師曹心泉譜曲，用崑曲演唱，委婉動人。徐碧雲在斌慶社時就與俞步蘭合演《遊園驚夢》，與俞振庭合演《通天犀》，與俞華庭合演《金山寺》。小翠花自民國七年（1918）起，曾演《琴挑》，與朱素雲合作演出《奇雙會》，與李連貞、孫毓堃合演《金山寺》，民國二十年（1931），他將崑曲《水滸記》改編為《活捉張三郎》演出，此劇成為他的代表劇目。朱琴心民國十一年八月在華樂園搭班時，頭場就演《春香鬧學》。

坤旦中碧雲霞、章遏雲等亦演出過《鬧學》、《思凡》、《出塞》
等。著名武旦九陣風常演《金山寺》、《乾元山》等。南方京劇名
旦馮子和民國八年十二月來京演出，受北京崑曲熱的感染，也演出
了《佳期拷紅》。

　　旦角耆宿陳德霖始終沒有輟演崑曲，他除了為梅蘭芳演出崑曲
配戲外，還於民國七年（1918）元月在沈家堂會與紅豆館主、李壽
峰合演《奇雙會》；同年七月至九月在江西會館與袁寒雲合演《遊
園驚夢》、《折柳陽關》；同年十一月和民國十二年（1923）七月
兩度與錢金福合演《刺虎》；民國十九年（1930）六月二日在中天
電影院演出《昭君出塞》，郭春山飾王龍，傅小山飾馬童。陳德霖
扮演的王昭君以氣度和唱念表情取勝，僅出場從袖中取出摺扇，慢
慢打開，這一個動作就將一位儀態端莊的貴妃展現在觀眾面前。

## 二、生角演員演出的京派崑曲戲

　　生角中擅演崑曲戲者亦為數不少。如民國六年（1917）八月
賑濟京兆水災和民國八年在喜群社時，余叔岩均曾演過《別母亂
箭》（皮簧班貼演時名《寧武關》），並將此劇傳授給他的弟子
陳少霖，名票張伯駒演此劇也是余叔岩的路子。王鳳卿曾演出過
《彈詞》，與諸如香合演過《浣紗記‧寄子》。李壽峰在民國七年
（1918）夏天曾演出過《長生殿》中的《酒樓》和《彈詞》。譚富
英民國十年（1921）在富連成社坐科時就貼演過《彈詞》。方寶泉
演過《卸甲封王》，並為許多京劇演員配演過崑曲戲。小生中的金
仲仁在民國五年至民國二十一年間（1916～1932）多次演出過《雅
觀樓》等。朱素雲自民國四年（1915）起陸續上演了《探莊》、
《乾元山》、《雅觀樓》等。姜妙香也演出過《雅觀樓》。這幾位

小生還是旦角演出崑曲戲不可少的配角。30年代初，南方著名業餘曲家俞振飛應程硯秋之邀，來北京下海，與之合作，並拜小生名宿程繼先為師，使俞振飛得到了京派崑曲藝術的薰陶，日常又與京派業餘曲家葉仰曦（紅豆館主的弟子）等切磋，遂克服了唱法的地域音色局限，使他的演唱藝術得到了昇華。

民國時期，京劇武生代表人物楊小樓亦熱衷於學習和排演崑曲劇目，對京派崑曲興旺所起的作用，與梅蘭芳堪稱雙璧。下列是他從民國四年至民國十二年（1915～1923）所首演崑曲劇目：

民國四年（1915）八月，在第一舞臺演出《鐵籠山》，配角錢金福等。

民國六年（1917）四月二十九日，主桐馨社在第一舞臺夜場大軸演出《安天會》，配角錢金福等。

民國七年（1918）一月十八日，夜場大軸演出《寧武關》，配角錢金福、王長林、羅福山、趙芝湘等。

民國七年（1918）三月十六日，夜場大軸演出《麒麟閣》，配角錢金福、遲月亭等，後來再演時，許德義、范寶亭等亦為配角。

民國七年（1918）八月四日，夜場大軸演出《武文華》，配角許德義等。

民國七年（1918）八月二十四日，夜場大軸演出《狀元印》，配角錢金福、許德義。

民國八年（1919）七月二十四日，主中興社日場《五人義》，楊小樓扮演周文元，按武生演法，配角李連仲、王長林、范寶亭等。

民國十二年（1923）一月三十一日，主松慶社在開明戲院夜場大軸演出《林沖夜奔》。此劇得授於牛松山，原為獨角戲，楊小樓排演此戲時王瑤卿建議，將林沖唱【新水令】套牌的曲牌之間加徐

寧起霸發追兵，梁山王倫、杜遷、宋萬議事迎救及過場．最後林沖與徐寧起打，眾人敗徐，接林沖上山等情節，成群戲。在皮簧班稱《大夜奔》。楊小樓在林沖的扮相和表演上有創新，自成一派。

民國十二年（1923）五月二十五日，主松慶社在開明戲院夜場大軸演出《蜈蚣嶺》，配角許德義等。同日承華社在真光劇場演出，夜戲大軸由梅蘭芳、程繼先演出《奇雙會》，楊小樓與梅蘭芳以崑曲打對臺。

民國十二年（1923）五月二十七日，主松慶社在開明戲院夜場大軸演出《黃鶴樓》接《蘆花蕩》，楊小樓前飾趙雲唱皮簧，後飾張飛唱崑曲，配角錢金福、貫大元、德珺如、李鳴玉。

楊小樓經常搬演上述崑曲劇目以及《挑華車》等唱崑曲牌子的劇目。在他的倡導和影響下，李萬春去上海也向牛松山學會《林沖夜奔》，回京後於民國十七年至十八年（1928～1929）在斌慶社排演了此劇。後來，李壽山熟悉了楊派《大夜奔》的路子，傳授給出科後不久的武生茹富蘭；武生楊盛春也向楊派戲教師丁永利學了此戲；富連成社的教師王連平向楊小樓的外孫劉宗揚學了《大夜奔》，並教給富連成的藝徒茹元俊、黃元慶、徐元珊等，使《大夜奔》在皮簧班廣泛流傳，成為武生的經典劇目。由此可見，楊小樓的崑曲戲對京劇武生的影響。茹富蘭在民國十年（1921）出科後，還不斷演出《探莊》、《五人義》、《狀元印》、《武文華》、《趙家樓》等崑曲戲；劉宗揚少年時就貼演《乾元山》，後來又上演了《狀元印》和楊小樓親授的《安天會》。武生遲月亭不僅是楊小樓演出崑曲戲的得力配角，而且主演過崑曲戲《界牌關》。俞華庭在斌慶社時就演出《乾元山》、《蓮花塘》、《五人義》等。孫毓堃自民國十二年（1923）在雙慶社廣德樓演出《麒麟閣》後，又

上演了《狀元印》，還向丁永利學了《安天會》等。尚和玉在民國十二年（1923）十月三日曾演出《安天會》，此後又多次上演《對刀步戰》、《鐵籠山》、《豔陽樓》、《英雄義》等，他的崑曲戲以凝重雄武見長。尚和玉還收崑弋班朱小義、張德發、侯永奎為弟子，將崑弋風格的武生戲、武淨戲引入皮簧班。其他生行演員在北京演出的京派崑曲戲還有：沈華軒在民國八年（1919）元月演出《麒麟閣》；瑞德寶在民國九年（1920）演出《寧武關》；南派武生李春來於民國十二年（1923）三月來京演出《武文華》，他灌有《挑華車》唱片也是典型的京派風格。

## 三、淨、丑角演員演出的京派崑曲戲

　　民國年間，淨角演員演過崑曲戲者為數亦不少。如何桂山之子何佩亭曾演出過《蘆花蕩》，並與王長林合演過《五人義》、《通天犀》。范福泰之子范寶亭演過《通天犀》、《火判》、《嘉興府》等。許德義與譚春仲合作演過《火判》。李連仲也與王長林合演過《五人義》，還灌了唱片。名淨錢金福於民國七年（1918）夏天在江西會館演出《醉打山門》，民國七年（1918）十一月在第一舞臺演出《蘆花蕩》，民國八年（1919）十二月在新明戲院演出《鐵籠山》，民國九年（1920）二月，在新明戲園與王長林、朱素雲合演《五人義》，此外還演過《嫁妹》、《火判》、《花判》等。名淨郝壽臣也努力學演崑曲，民國十年（1921）七月三十一日搭慶興社在華樂園日場壓軸戲首演《醉打山門》，此劇成為郝派的代表劇目；同年八月二十一日，他搭玉華社在慶樂園日場壓軸戲首演《蘆花蕩》；同年還與人排演《連環記‧梳妝擲戟》，飾董卓；民國十九年（1930），郝壽臣在編演皮簧新戲《荊軻傳》時，將高

漸離擊築、荊軻在燕市慷慨悲歌的情節用崑曲【醉花陰】曲牌演唱
（吳幻蓀填詞，葉仰曦譜曲），並灌了唱片。郝壽臣曾學會《鍾馗
嫁妹》，但終未露演。

　　丑角中陸金桂在民國七年（1918）江西會館演出過《拾金》
（崑腔此劇有標準的曲譜，拾得黃金後串唱弋陽腔等幾段唱腔也有
準譜，極具史料價值），還為業餘曲家朱杏卿的《出塞》配演過王
龍等。郭春山擅演《狗洞》、《掃秦》、《回營打圍》等，並在崑
戲《醉打山門》中配演賣酒人，在《昭君出塞》中配演王龍，在
《金山寺》中配演小和尚，在《風箏誤》中配演丑公子，在《喬
醋》中配演彩鶴，均很精彩。王長林、王福山父子是《五人義》中
以丑角扮演周文元的典範，在《祥梅寺》中飾了空和尚，並分別與
錢金福、錢寶森父子飾黃巢，配合默契嚴謹，並曾在《別母亂箭》
一劇中串演周母。葉盛章出科後以武丑挑班，擅演崑戲《盜甲》、
《起布問探》、《安天會》（以丑行應工扮演孫大聖）。至於在皮
簧戲中唱整套崑曲曲牌的片斷，如《連環套》的《盜鉤》等以及唱
吹腔的戲如《偷雞》等，一般武丑都須勝任，傅小山灌有《盜鉤》
唱片傳世。崑曲《孽海記‧下山》中的小和尚本無，皮簧丑角都須
習演。

## 四、科班戲校排演崑曲的情況

　　民國年間，京劇界無論是舊式科班，還是新型戲校，都積極
聘請教師，開設崑曲課程，培養崑亂兼擅的後繼人才。如葉春善主
持的喜連成──富連成科班，曾聘請崑曲名家喬蕙蘭、葉福海、李
壽山、郭春山、曹心泉等長期任教，培養出的各科學生中崑亂不擋
的藝術人才輩出，有的大師哥畢業後又任後續各科教師，培養新

人，使京派崑曲藝術得以延續下來。茲列舉該科班公演的一些崑曲劇目：

《彈詞》，譚富英未出科時演於馮國璋家堂會。

《仙圓》，群戲，曹世嘉曾演出，高元升、高元皐、曹元弟、姚元秀合灌有唱片。

《勸農》，群戲，陳盛泰扮老生杜寶，葉盛蘭扮桑娘。

《卸甲封王》，曹世嘉曾演出。

《十面》，曹世嘉飾韓信。

《雅觀樓》，葉盛蘭曾演出。

《探莊》，高盛麟、葉盛蘭均曾演出。

《打虎》，黃元慶、徐元珊均曾演出。

《夜奔》，黃元慶按楊小樓的路子演出，灌有唱片。

《麒麟閣‧三擋》，王連平學會後傳授給趙盛璧、楊盛春等。

《五人義》，趙連升、江世升以武生飾周文元，葉盛章以丑飾周文元。

《淮安府》，江世升曾演出。

《小天宮》，富連成獨有戲，江世升曾演出。

《狀元印》，茹富蘭、楊盛春演出。

《乾元山》，楊盛春演出。

《界牌關》，趙連升、李盛斌演出。

《遊園驚夢》，仲盛珍、葉盛蘭演出。

《鬧學》、《思凡》、《出塞》，傅世蘭按陳德霖路子演出。

《青門》，傅世蘭、高盛虹演出。

《盜庫》，閻世善演出。

《水鬥》，仲盛珍演出。

《斷橋》、《青龍棍》，朱盛富、閻世善主演，楊盛春飾青龍。

《功宴》，蕭盛瑞演出。

《火判》，譚世英、沙世鑫演出。

《嫁妹》，宋富亭、殷元和演出。

《蘆花蕩》，何連濤演出。

《醉打山門》，宋富亭、殷元和演出。

《回營打圍》，群唱戲，高富遠、蕭盛萱等演出。

《起布問探》，亦有群唱，葉盛章、葉盛蘭合演。

《盜甲》，葉盛章演出。

中華戲曲專科學校除禮聘曹心泉主持崑曲課外，還請崑曲名家郭際湘、郭春山、盛慶玉、包丹庭等來校任教，笛師遲景榮來校不但拍曲，還講授崑曲曲牌音樂。培養出的人才演出崑曲戲，最著名的是宋德珠的《扈家莊》，不僅成為他的代表劇目，而且流傳甚廣。尚小雲主辦的榮春社科班，亦請著名崑曲笛師侯瑞春為學員拍曲、伴奏，請程繼先、郭春山、宋富亭以及業餘曲家包丹庭和崑弋老生國榮仁教授崑曲劇目，國榮仁曾為榮春社排練了崑弋名劇《請清兵》。與富連成、中華戲曲專科學校、榮春社同時期的其他科班，也遵循了「崑腔開蒙」的傳統培養後繼人才的途徑，使京朝派崑腔藝術不絕如縷地流傳下來。

從上述記述可以看出，自民國四年（1915）開始，北京皮簧班各行演員競演崑曲戲，民國七年至民國十二年間（1918～1923）形成高潮，到了20世紀30年代中期趨於低落。衰落的原因，一是梅蘭

芳離京定居上海，余叔岩因病綴演，其他崑亂不擋的老藝術家相繼
去世；二是日本帝國主義佔領東北，逼近華北，時局動盪，整個北
平戲曲演出市場出現蕭條，京朝派崑曲的黃金時代遂告結束。

## 五、對京朝派崑曲的研究

　　「京朝派」一詞在戲曲評論和研究領域正式出現，稍遲於它
的演出高潮。戲曲評論家徐凌霄在1918年《京報副刊》上發表的劇
評中首先使用了「京朝派」這一概念，後被大家接受，在20世紀
二三十年代的報刊上被廣泛使用。30年代初，中華戲曲音樂院北平
分院主辦的《劇學月刊》，曾對京朝派的崑曲藝術展開探討，並推
崇健在的崑曲樂師曹心泉為研究中心。曹心泉（1863～1938），
名澐，安徽懷寧人。祖父曹鳳志工崑曲小生，清嘉慶年間來京；伯
父曹眉仙亦工崑曲小生，道光、咸豐年間隸四喜班；父親曹福林，
字春山，工崑曲老生，亦隸四喜班。曹心泉初從陸炳雲習崑曲小
生，後又拜徐小香為師深造。不料嗓敗，改學場面，擅曲笛、月琴
等。清末曾隨班入宮承差，熟諳京派崑曲藝術且精通樂律，民國初
年曾任禮制館樂律主任，1932年被聘為中華戲曲音樂院北平分院特
約研究員兼顧問，並任中華戲曲專科學校歌劇系主任。曾將家藏京
朝派崑曲曲譜數十出陸續在《劇學月刊》登載，發表〈清宮秘譜零
憶〉、〈新訂中州劇韻〉、〈近百年來崑曲之消長〉、〈前清內廷
演戲回憶錄〉、〈崑曲務頭二十訣釋〉等研究京朝派崑曲藝術的文
章。其孫曹世嘉，坐科富連成，工老生，擅演崑曲戲。

　　民國時期，京朝派崑曲所以能盛行一時，是與一批有造詣、有
影響的業餘崑曲愛好者們的提倡、支持和傳播分不開。他們多是清
朝的宗室、貴冑、名臣後裔以及文人名士中的飽學之人，如：

愛新覺羅‧溥侗（1877～1950），字厚齋，號西園，別署紅豆館主。精於書法、繪畫、傳統音樂、崑曲和皮簧，清末至民國二十年間，曾組言樂會並在清華大學等校教授崑曲。擅演《單刀會》、《搜山打車》、《別母亂箭》、《彈詞》、《琴挑》、《金山寺》、《奇雙會》等。其弟子有：陳輯五、葉仰曦、刀伯維、王振聲、張樹聲、廖書筠（女）、陳竹隱（女）、馬珏（女）、陳祖東等。

愛新覺羅‧載濤（1887～1969），號埜雲，兼學皮簧和崑曲，其中《安天會》得授於張淇林，《蘆花蕩》得授於錢金福。李萬春演的《安天會》也是由他指導的。

包丹庭（1881～1954），名桂馥，祖籍紹興，生於北京。師從王福壽，擅演《探莊》、《雅觀樓》、《對刀步戰》、《金山寺》等。

朱作舟（1886～1960），名有濟，別署龍沙散人，北洋政府時期曾任財政部次長，退隱後居天津，學武淨及武生戲，宗法楊小樓和尚和玉。1930年創辦琴聲雅集票房，先後請婁廷玉、王益友教戲，擅演《鐵籠山》、《豔陽樓》、《嫁妹》、《火判》、《山門》等崑曲戲，經常在北京、天津各種救災、辦學義務戲中登臺獻藝。

袁寒雲（1890～1931），名克文，字抱存（又作豹岑），袁世凱次子，世稱「袁二公子」，精書法、詩詞，兼習崑曲、皮簧，擅演的崑曲戲有《慘睹》、《驚變》、《遊園驚夢》、《折柳陽關》、《狗洞》等。

張伯駒（1898～1982），號叢碧，張鎮芳之子，民國「四公子」之一，銀行家。兼書法和詩詞，有《叢碧詞集）行世。精於書畫文物鑒賞和收藏，嗜皮簧、崑曲，與余叔岩交遊甚密，為北平國劇學會理事。擅演崑曲戲有《別母亂箭》、《卸甲封王》等。

# 崑弋班的入京與重振

朱復

　　崑弋班是清末崑腔和弋腔（高腔）在北方採取的一種同班合演的戲曲形式，正式的名稱叫北方崑弋，歷史上也曾叫崑弋、崑弋腔。它的活動地區主要在北京，後流傳到天津和京南、京東鄉間。京南以白洋澱水域安新縣為中心，包括冀中二十餘縣城鄉；京東則以玉田、豐潤、灤州一線為中心，演唱遍及京東八縣。

　　清末北京崑弋班的主要存在形式是王府班。溯至清嘉慶、道光年間，成王府的小祥瑞崑弋科班，造就了老「祥」字輩崑弋藝人；道光、咸豐年間，豫王府崑弋票房，也培養出不少崑弋人才；同治初年至光緒中期，醇王府三度興辦崑弋班──安慶班、恩慶班、小恩榮班，委託弋腔世家「高腔劉家」執掌班務，先後培養出「慶」字輩、「榮」字輩兩批藝人。光緒二十四年（1898），高腔劉家一度組建崑弋慶壽班。至宣統年間，尚有肅王府復出崑弋安慶班，以編演本戲《請清兵》造成崑弋演出轟動京師的局面。

　　辛亥革命爆發，北京城中風雨飄搖，人心惶惶。1911年11月，肅王府復出崑弋安慶班報散。所遺王府崑弋班藝人大多散走京南和京東鄉間，或搭當地的崑弋戲班，或教鄉間崑弋子弟會糊口謀生。到京南的如：陳榮會（崑弋老生兼老旦）、張榮成（弋腔正生）、裴榮慶（崑腔花臉兼鼓師）、黃榮達（弋腔旦角、紅淨兼鼓師）、張榮秀（崑弋丑角）等；到京東的如：胡慶元（崑弋黑淨）、胡慶

和（崑腔架子花臉）、張榮鳳（崑弋淨角）等。滯留北京的崑弋藝人則只好改搭皮簧班或梆子班謀生，如盛慶玉在民國初年任教於正樂社，沈三玉、尚三錫（尚小雲）得其傳授。還有一些藝人迫於生計，離棄舞臺，給大戶人家看家護院。民國初年崑弋在北京完全絕響。

## 一、同合班入京與郝振基的猴戲

民國六年（1917）夏，京南大旱，崑弋老生李寶珍任班主的崑弋寶山合班由保定轉赴京東，巡迴演出於玉田、寶坻等縣。班中青年演員白玉田（崑弋旦角）、劉慶雲（崑弋老生、武生）、侯玉山（崑弋花臉）以及王府藝人張榮秀等很受觀眾歡迎。而原以玉田為基地的京東崑弋同合班為避寶山合班鋒芒，被迫轉演於三河、大廠、通州一帶。因與京都近在咫尺，遂決定冒險到京城一試。1917年初冬時節，崑弋同合班應余玉琴之邀，演出於崇文門外東茶食胡同廣興園。

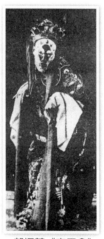

● 郝振基《安天會》

　　崑弋同合班的箱主是玉田縣林南倉鎮娘娘廟主持本貴和尚，承班人是京東益合科班出身的「益」字輩袍帶花臉李益仲（1878～1936），挑班主演是被京東譽為「鐵嗓子活猴」的著名藝人郝振基。他入京時雖然已經四十七歲，卻以其寫實派的猴戲《安天會》轟動了北京戲壇。他的孫悟空臉譜被稱為「一口鐘」，其眼部勾法與清宮昇平署所存的老畫譜相同。上場時戴草王盔，雙鬢各垂一鵝黃彩綢飄帶，偷桃盜丹時穿黑色抱衣抱褲，頭戴一頂白色氈帽，完全是弋腔猴戲的傳統裝扮。其表演的突出特點是處處描摹真猴的習慣與動作，且有一絕技：偷吃桃子時，面部斜向裏，使雙耳能前後聳動，後腦勺部位亦隨著咀嚼而上下活動，恰如真猴吃食時的特徵。加之響亮蒼勁的唱腔，使觀眾大飽眼福，一時滿城傳說，爭睹為快，廣興園看客盈門。京津各戲曲報刊，紛紛發表文章，盛讚郝振基的演藝。天津《大公報》的評論說：「郝氏出場。幾聲猴叫，全場喝彩……手腳之靈便，眉眼之活動，逼似真猴……偷桃時之跳躍，純屬猴類一種毛手毛腳的神氣，寫生能寫到骨頭裏去，絕非單求貌似者可比……其吃果時之剝皮吐核及咀嚼，種種神氣，與猴俱化。盜丹時之取葫蘆、放葫蘆，俱出猴式，可謂一絲不走……有人評楊小樓之猴子不如他。吾謂小樓之去猴，蓋猶是以人裝猴；若郝之去猴，則直以猴裝人，此所以不可同日語也。」楊小樓自從上述評論登出後，暫將自己的猴戲擱置不演。

　　郝振基的猴戲除《安天會》外，還有《火焰山》（即《借扇》）、《火雲洞》（即《收紅孩兒》）、《花果山》（即《豬八戒請猴》）及弋腔《乍冰》（即《通天河》）、《猴變成親》（即《高老莊》）等。郝的其他老生、武生、花臉代表劇目也隨之陸續演出，精彩紛呈。

　　隨同合班進京的其他演員有：張益長（名蔭山，崑弋正生、武生）、胡慶元、胡慶和、朱玉鰲（弋腔紅淨）、朱小義（武生，朱玉鰲長子）、李玉安（花旦，綽號「快嘴連兒」，又稱「飛籮面」，李益仲弟）、崔連合（旦，李益仲甥）、石廣福（丑）、劉兆蘭（淨，李益仲弟子）、石小山（武生，張益長弟子）、楊魁元（淨，郝振基弟子）等。

　　同合班靠郝振基在北京打開了局面，聲譽日隆。茲錄民國七年（1918）一月六日丹桂園同合班與皮簧班合作演出夜戲劇目如下：

　　《送親演禮》，張文斌；

　　《花子拾金》，王華甫；

　　《岳家莊》，錢鐵君；

　　《貴妃醉酒》，元元旦；

　　《下河南》（即《胡羅鍋子搶親》），李玉安；

　　《鍾馗嫁妹》，李益仲；

　　《彩樓配》，程豔秋（壓軸）；

　　《安天會》，郝振基（大軸）。

## 二、榮慶社進京與韓世昌走紅

　　同合班在京打開局面後，益合科班出身的崑弋武生王益友由京南來北京，欲搭同合班演出，李益仲不允，遂使師兄弟反目。王益友觀察同合班陣容，行當不齊，只要郝振基一個人，勢難持久。乃急致書京南高陽縣河西村崑弋榮慶社諸同人，言趁此時機，如進北京演出，以榮慶社的綜合實力，必占上風。機不可失，盼從速來京。

　　崑弋榮慶社是京南崑弋藝人侯成章（管事兼檢場）、侯瑞春（旦、笛師）、侯益才（弋腔旦角）、馬鳳彩（刀馬旦兼小生）、

侯益隆（崑弋淨角）、郭鳳翔（花旦）、侯海雲（花旦）等合股集
資購置的戲箱，於宣統三年（1911）組成的股份制戲班，民國初年
演出於京南各縣。諸股東接到王益友來信後，意決入京。乃命侯
益隆打前站，任命王益友為社長，應田際雲的邀請，於民國七年
（1918）一月十三日演出於前門外鮮魚口內天樂園。當天日場的首
演劇目為：

《醉打山門》，陶顯庭；

《巧連環》，韓子峰；

《蘆花蕩》，張小發；

《飯店認子》，陳榮會、侯益太；

《刺虎》，韓世昌；

《春香鬧學》，侯海雲；

《通天犀》，侯益隆、馬鳳彩。

　　果然出手不凡，全班陣容整齊，文武崑弋兼備，使北京觀眾耳
目一新。隨榮慶社來京資歷最長者為弋腔著名前輩黑淨郭蓬萊，時
已年屆六十。他是多面手，戲路極寬，與弋腔紅淨李寶成、丑角郭
鳳鳴合作，演出了弋腔戲《滑油山》、《別古寄信》、《觀山》、
《幻化》等，使經典弋腔名劇再現於北京舞臺。這也是他最後一次
到北京演出。崑弋文武小生侯益太（侯益才弟）也演出了弋腔的
《長生殿‧聞鈴》。崑腔劇目中，袍帶花臉兼老生陶顯庭演出了他
的代表劇目《訓子》、《刀會》、《功臣宴》、《冥勘》、《別母
亂箭》、《十宰北餞》、《北詐》、《彈詞》等；王益友演出的代
表劇目有《夜奔》、《夜巡》、《打虎》、《探莊》、《蜈蚣嶺》
等；侯益隆演出的代表劇目為《嫁妹》、《火判》、《蘆花蕩》、
《惠明下書》、《千金記‧別姬》等；陳榮會除了配演老生、老旦

戲外，還主演了《打面缸》、《紅門寺》、《回頭岸》、《乍冰》（弋腔，飾唐僧）等。

榮慶社在天樂園的演出紅紅火火，卻使得廣興園的同合班黯然失色，冷冷清清，營業不振。榮慶社管事侯成章又設法將同合班中的郝振基、朱玉鰲、朱小義、胡慶元、胡慶和、楊魁元等邀入榮慶社。同合班失去主演郝振基無法立足，李益仲無奈結束在北京的演出，率同合班殘部返京東遂不再擔任承班人。

郝振基參加榮慶社的演出，如魚得水，合作的角色有了最佳人選，如《安天會》的「大戰擒猴」，由陶顯庭飾托塔天王，整套曲牌陶氏唱來能自始至終滿宮滿調，大氣磅礴，遂使這齣「唱死天王累死猴」的戲，每演必珠聯璧合，堪稱雙絕，最能叫座。郝振基還陸續演了老生戲《草詔》、《打子》、《黨人碑》，武生戲《倒銅旗》、《出潼關》，花臉戲《張飛負荊》、《瓊林宴》（飾包公）、《棋盤會》（飾齊王）等。

為了適應民國初年以來北京觀眾趨於注重欣賞旦角戲的傾向，榮慶社力圖改變以闊口戲（正生、老生、花臉）劇目為主演大軸、壓軸的慣例，努力培養旦角演員，開發旦角劇目。班裏原有的主演旦角中，侯益才專攻弋腔正旦，已不合時尚，惜又早卒；馬鳳彩側重刀馬旦和武旦，年齡漸長，則轉工輔配小生角色；其他中年左右的旦角如郭鳳翔、王樹雲（在榮慶社演過《陽告》、《出塞》、《琴挑》等劇）、韓子雲（擅演《鬧學》）、侯海雲等亦難於再有突破性的藝術昇華，正是在班裏這種困境和窘態中，青年旦角演員韓世昌脫穎而出。

韓世昌師從侯瑞春學崑旦，十四歲隨師入榮慶社，擅演劇目有《鬧學》、《思凡》、《刺虎》、《琴挑》、《藏舟》、《胖姑

學舌》、《百花點將》等，由於幼年曾學丑角和武生，所以耍笑戲如《探親家》、《荷珠配》、《打刀》、《背娃入府》、《醫卜爭強》等亦擅長，唱做開打並重的戲如《金山寺》的白蛇，《青石山》的九尾狐，《火焰山》的鐵扇公主，《紅雲洞》的紅孩兒以及《蝴蝶夢・劈棺》的田氏撲跌等皆有獨到之處。來京演出時，在觀眾中見到同鄉北京大學學生侯仲純和劉步堂，經介紹又認識了北大學生顧君義、王小隱、張聚增、李存輔等，對韓的表演藝術讚賞入迷，義務為之奔走宣傳，聯絡北大眾多同學來天樂園觀摩，並力促將韓的戲碼順序向後移。崑弋旦角以文戲唱大軸者自韓世昌始。

● 韓世昌《思凡》

上述北京大學六學生號稱「韓黨北大六君子」，社會名流中的韓迷們，則又有蕭謙中、劉文蓀、張季鸞、林紹和「四大金剛」之說。北京大學校長蔡元培常抽閒來天樂園聽崑曲，特別欣賞韓世昌的《思凡》，說此戲最富有宗教革命思想。蔡每來必坐樓上包廂，

樓下常有顧君義等北大學生聽戲。有人曾對蔡說：「樓下之掌聲，皆高足們所為。」蔡聽後並未以看戲耽誤學業而責難，卻說：「寧捧崑，勿捧坤。」表示了對民國以來北洋政府官員、國會議員紛紛捧皮簧班和梆子班的坤角這一現象的反感（崑弋班當時尚保持全部的男性演員，並無坤角）。經蔡元培介紹。蘇州曲學大師吳梅在此前已來北京大學任教授。為使韓世昌的崑曲藝術精進，侯瑞春建議韓拜吳梅為師深造。經顧君義安排，吳梅到天樂園看了韓世昌與侯益太合演的《琴挑》，對韓的表演留下良好印象，同意收為弟子。韓世昌遂於民國七年（1918）夏在大柵欄糧食店杏花村飯莊向吳行拜師禮，嗣後侯瑞春親攜韓世昌前往地安門東吳梅的寓所，由吳梅指導學曲。吳為韓拍的第一齣戲是《佳期拷紅》，韓學會後，經吳首肯，在榮慶社天樂園公演，深受好評。韓在向吳梅求教期間，又結識了江南著名業餘曲家趙子敬，經侯瑞春力促，韓世昌復拜趙子敬為師。趙當時寄居絨線胡同曲友林紹和家，生活窘迫。韓、侯遂將趙接到自己的住處居住、供養，隨時向趙請教。趙子敬全力指導韓世昌，直到民國十三年（1924）逝世，長達七年之久。趙子敬不僅教了韓世昌原崑弋班不常演的劇目，如《癡夢》、《折柳陽關》、《掃花三醉》、《跪池三怕》，本戲《翡翠園》等，而且在拍曲中著意為韓訂正吐字、發音，摒棄京南鄉音土語及訛誤，對韓原已熟練的劇目，如《思凡》、《鬧學》、《遊園驚夢》、《刺虎》、《琴挑》等，一一訂正加工，使韓的演唱藝術疾飛猛進。民國七年（1918）十一月二十四日，韓世昌在天樂園大軸首演趙子敬親授的《癡夢》；同年十二月二十九日，又首演趙為其加工的《遊園驚夢》。此時，韓世昌在榮慶社內獨領風騷，大有鶴立雞群之勢。

### 三、榮慶社與寶山合班爭勝

　　榮慶社管事侯成章是個有謀略之人。自1918年春同合班殘部退出北京後，侯便料定這班人馬必在京東與巡迴演出的寶山合班匯合，並於本年夏季准會來京與榮慶社再打對臺。為先發制人，立於不敗之地，侯成章派人私下分別與寶山合班主演白建橋、白玉田父子，陶振江、侯玉山等幾位洽商：如果寶山合班進京，只能為寶山合班演滿頭一個季，由第二個季就轉入榮慶社。幾位名角拿到榮慶社預付的定金，慨然答應。

　　果然不出侯成章所料，民國七年（1918）夏天，李寶珍吸收同合班部分演員，率寶山合崑弋班入京。七月十九日白天在丹桂園首場劇目如下：

　　《祝家莊》，張蔭山、石小山、陶振江；

　　《昭君出塞》，孫福壽；

　　《借靴》（弋腔），張榮秀；

　　《滑油山》（弋腔），王玉山；

　　《草詔敲牙》，劉慶雲；

　　《激孟良》，侯玉山；

　　《金山寺》，白玉田、白建橋。

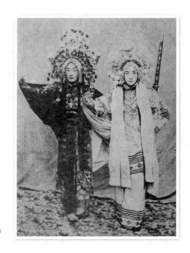

● 白玉田、陶振江《水漫》

　　這班崑弋人才，年輕精幹，功力純熟，又令北京觀眾精神一振，其中白建橋曾被譽為「京南第一花旦」，是原和順班班主兼主演；王玉山是郭蓬萊弟子，工弋腔黑淨兼老旦；孫福壽工崑旦，清末曾入肅王府安慶班；陶振江是崑弋刀馬旦世家（鄉間俗稱「夜叉刀馬」），後兼工文武丑。

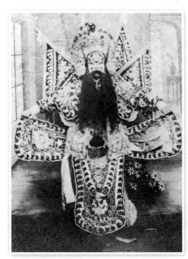

● 侯益隆《激孟良》

　　榮慶社不甘示弱，同一天白天在天樂園擺出最佳陣容打對臺：

《飯店認子》，陳榮會；

《春香鬧學》，韓世昌；

《五臺山》，陶顯庭；

《草詔敲牙》，郝振基；

《快活林》，王益友、馬鳳彩；

《鍾馗嫁妹》，侯益隆；

《鐵冠圖》，全班合演。

　　其中《鐵冠圖》一劇是參照清代《虎口餘生》傳奇和《鐵冠圖》傳奇及章回小說，依據清末蕭王府安慶班排演的全本崑弋《請清兵》，由搭榮慶社的昔王府班藝人徐廷璧以及國榮仁、吳榮英等整理復排的，視演出時間長短，擇取若干精彩片斷演出。

　　兩班崑弋，爭奇鬥豔，令北京觀眾過足了戲癮。

　　寶山合班在北京的演出，口碑甚好，營業頗佳，班主李寶珍躊躇滿志，欲在北京站穩腳跟。不料農曆八月十五中秋節剛過，白建橋、白玉田父子，陶振江、侯玉山相繼提出辭班，改搭榮慶社。寶山合班突然失去了臺柱演員，李寶珍無奈只好中斷了在北京的演出，率寶山合班餘部及部分京東演員回京南鄉間。京東演員張益長、王益朋（裏子老生兼老旦，王益友兄）等亦搭入榮慶社。

　　此時的榮慶社，集中了三個崑弋班的優秀演員，進入陣容最強的時期。除前面記述過的演員外，榮床社的主演還有：盛慶玉、白茂齋（弋腔黑淨改大武生，擅演《蜈蚣嶺》）、朱玉錚（崑弋青衣、小生，後改打鼓，演《飯店認子》，飾周瑞隆，朱玉鰲之兄）、白雲亭（弋腔紅淨，後兼老生、武生、丑。演《別古寄信》等）、白月橋（弋腔黑淨，白建橋之弟）、侯汝林（大武生）、王金鎖（武淨，演《興隆會》、《桃花山》、《蜈蚣嶺》等）、張文生（武生）、侯炳武（大武生，演《出潼關》、《對刀步戰》等）、魏慶林（老生，演《羅藝斬子》等）、邱惠亭（武生，演《鬧崑陽》、《英雄臺》等）、高森林（笛師）、高翔譽（武生，演《夜奔》等，高森林之子）、張榮鳳（崑淨）、張德發（武淨）、張榮茂（小生）、常連太（旦）、許金修（武丑）、楊德山（武丑）、梁玉和（丑）、蔡錫三（丑）、張福元（丑，演弋腔《借靴》）等。

　　榮慶社名角薈萃，使一些經典劇目獲得了最佳合作陣容，如民國七年（1918）九月二十七日，王益友和侯玉山首次合作演出《通天犀》，侯玉山還演了拿手戲《丁甲山》、《御果園》、《鍾馗嫁妹》、《惠明下書》、《五人義》等；又如同年十一月二十四日，張文生和陶振江合作演出《興隆會》，陶振江還演出了《英雄臺》等；同年十二月二十九日，白玉田和馬鳳彩合作演出《金山寺》；此後，白玉田又與郝振基、侯玉山合作演出《火焰山》，白玉田還演出了《出塞》、《琴挑》、《百花亭》、《青石山》等。耍笑戲中，白玉田和陳榮會、侯海雲合演《探親家》，白玉田和郭鳳鳴合演《一匹布》等。白玉田時年剛屆十九歲，扮相和嗓子都優於韓世昌，經其父悉心調教，進步很大，不久就成了榮慶社內可以和韓世昌並駕齊驅的頭牌旦角演員了。

　　民國八年（1919），榮慶社仍然日場演於天樂園。為適應觀眾的需要，整理加工了一批故事相對完整，情節迭宕火熾的軸子戲，如《棋盤會》，內廷軸子鈔本是六出，崑弋班只演其中緊湊的四出：《點將》、《棋會》、《敗齊》、《大戰》（即《刀劈柳蓋》）。郝振基飾齊王，白建橋或陶振江飾無鹽娘娘，馬鳳彩飾廉賽花，演來旗鼓相當；再如《射紅燈》（即《三打祝家莊》），內廷軸子鈔本是八齣，崑弋班演時改稱《奪錦標》，亦是火爆的群戲；還有崑弋《青石山》，共八齣：《拜壽》、《上墳》、《書闈》、《洞房》、《化符》、《請師》、《顯象》、《捉妖》，只有崑弋班能演全。其他如王益友主演的本戲《大名府》，郝振基主演的本戲《黑驢告狀》，用嗩吶伴奏弋腔曲牌的「水磨高腔戲」《千里駒》、《功勳會》、《撞幽州》、《甲馬河》、《興隆會》等，皆獨具崑弋特色。榮慶社最具號召力的劇目是徐廷璧復排的一

至四本《請清兵》，演明亡和清兵入關的故事，人物眾多，場面宏大，需連演四天。其關目如下：孫總兵探山（弋腔）、七盤山捉闖（弋腔）、李洪基對刀步戰、闖王拜懇、周遇吉別母亂箭、兩杜賊獻城門、崇禎帝撞鐘分宮（弋腔）、王承恩守門殺監、李國禎大戰棋盤街、范學士投井、煤山甩靴殉國（弋腔）、東華門路祭點天燈、拷虜群臣、貞娥刺虎、小金殿闖王登基、吳三桂兵敗山海關、崇禎帝托兆（弋腔）、吳三桂請清兵、滿語讀旨、發兵入關（帶跑竹馬）。

民國八年（1919）八月、民國九年（1920）五月，榮慶社曾兩度赴天津演出，並南下上海獻藝。郝振基的猴戲受到上海觀眾的歡迎，從而確立了他與楊小樓、鄭法祥三大猴戲流派鼎足而立的局面。

民國九年秋，天樂園易主，改為華樂園，榮慶社結束了兩年半在天樂園日場的演出，改在大柵欄內門框胡同同樂園演出日場。茲錄民國十年（1921）五月三十日榮慶社日場在同樂園的演出劇目及陣容：

《趕船》，魏慶林、侯海雲、王樹雲；

《虎牢關》，王玉亭、馬鳳彩、張文生；

《出潼關》，郝振基、張蔭山、胡慶元；

《時遷偷雞》，侯玉山、侯汝林、楊德山；

《五人義》，侯益隆、王金鎖、王益友、馬鳳彩、韓子峰、侯炳武；

《功臣宴》，陶顯庭、張榮茂、吳榮英；

《探莊》，朱小義、侯玉山、張文生、陳榮會、白月橋、陶振江、韓子雲；

《癡夢》，韓世昌、國榮仁、陳榮會、梁玉和。

　　此時，已有部分演員離開了榮慶社。為了吸引觀眾，保持興旺的局面，榮慶社又排演了《翻天印》、《雙合印》、《潯陽樓》、《鐵公雞》等新戲。再錄同年九月八日的演出劇目和陣容：

　　《雙合印》，蔡錫三、王樹雲、張榮茂、胡慶和、常連太；

　　《飯店認子》，陳榮會、朱玉錚；

　　《虎牢關》，王金鎖、馬鳳彩

　　《翻天印》，侯玉山、郝振基、王益友、王金鎖、張文生、陶振江、梁玉和、楊德山；

　　《夜巡》，朱小義、侯海雲、白月橋；

　　《蓮花山》，侯益隆、張榮茂、魏慶林、胡慶元；

　　《藏舟》，韓世昌、馬鳳彩；

　　《一門忠烈》，陶顯庭、陳榮會、胡慶和、高二禿；

　　《胖姑學舌》，韓世昌、朱小義、陳榮會。

　　同樂園時期，是崑弋班重振的延續期。嗣後，因諸多原因，使崑弋班逐漸瓦解而走向衰微。

# 崑弋班的瓦解與衰微

朱復

民國七年至民國十年（1918～1921）是北方崑弋班重入北京再度輝煌的時期。然而由於以下一些原因，伴隨著觀眾的掌聲而來的卻是榮慶社的瓦解和北方崑弋的又一次衰微。

## 一、韓世昌等人與榮慶社的裂痕

民國八年（1919）八月至九月，榮慶社應邀到天津南市第一臺演出，由韓世昌與白玉田兩位旦角雙掛頭牌。韓世昌性格內向，重在藝事，家庭生活和經濟收支都由他的師傅侯瑞春安排。侯按梨園行經勵科制度，為韓聘袁三任管事。韓世昌在第一臺很受觀眾歡迎，袁見每天包廂和散座都座無虛席，遂提出包銀之外「拿加錢兒」，讓前臺每天另補給20元；又在一次韓世昌演《瑤臺》時，讓前臺加價，每個包廂加1元，散座加1角。此舉引起榮慶社同人的普遍反對，致使韓世昌師徒與榮慶社其他演員的關係出現了裂痕。此外，韓世昌師徒在榮慶社中加大了原股份（淨角侯益隆入京後沾染嗜好，經濟困窘，將所持股份賣給了韓世昌，自己為韓挎刀唱戲，充當配角）；另外，韓世昌原來偶爾應邀外串演出，後來索性拉出部分演員搭入皮簧班中夾演崑曲。這種以崑弋班最有號召力的演員去搞單獨活動的做法，雖然擴大了自己的觀眾面，卻嚴重地分散了榮慶社的力量，削弱了崑弋班的影響，致使內部的裂痕越來越深。

　　徐廷璧為榮慶社復排了最富叫座力的劇目《請清兵》，後來徐因染上不良嗜好，演戲懈怠，為榮慶社同人所不容。民國八年（1919）秋，徐廷璧憤而辭班，應葉春善、蕭長華之邀，任教富連成社，為富連成社排練了全本《請清兵》。此劇經王連平整理加工，於民國九年（1920）三月九日在廣和樓上演，吸引了大批觀眾。從此，榮慶社演出此劇，失去了號召力。

　　河北束鹿縣舊城商會會長王香齋（名丹桂）因崑弋榮慶社集諸名角長期在北京、天津演出，使京南鄉間崑弋演出趨於蕭條，遂聯絡當地士紳任瑜軒（戲曲家任桂林之父）等出資，購置戲箱，籌組崑弋班。邀徐廷璧和王玉山為管事兼外寫，王香齋曾親赴北京聽榮慶社的戲，物色挑選演員。當時，韓世昌已成家定居北京，王香齋乃選中白玉田為自己挑班。民國九年（1920）秋，束鹿崑弋祥慶社成立，白建橋、白玉田父子遂辭榮慶社，到祥慶社任主演。一同轉入祥慶社的還有白雲亭、張德發等。民國十一年（1922）夏，祥慶社擬招收子弟跟班學藝，因缺少教師，遂又來北京挖走名角朱玉錚、王益友、陶振江、王樹雲、侯玉山等。榮慶社遭此損失，元氣大傷，角色不齊，無法堅持每天在同樂園固定的日場演出，被生計所迫，退出京城，轉赴河北各縣鄉鎮巡迴演出，結束了崑弋班在北京重振的輝煌時期。

　　儘管榮慶社在北京失去了固定的演出場所和坐城班的位置，但短期仍要回京貼演，而且每演必邀韓世昌掛牌主演。茲錄民國十一年（1922）八月二十九日農曆七夕在北京吉祥園日場上演的應節戲：

　　《打子》，郝振基；

　　《快活林》，朱小義；

　　《渡銀河》韓世昌、朱小義。

　　雖然是應節戲，但依然是角色匱乏，劇目單調，今非昔比。幸好武淨張德發脫離祥慶社，重返榮慶社，使朱小義的武戲恢復了最佳搭檔。

　　民國十二年（1923）四月，韓世昌在榮慶社排演了新戲《金雀記》和《釵釧記》。在《金雀記》中，韓世昌飾井文鸞，馬鳳彩飾潘岳，高翔譽飾瑤琴；《釵釧記》是將原已常演的《相約》、《講書》、《落園》、《相罵》四齣加上又陸續排練出的後四齣《會審》、《觀風》、《賺髒》、《出罪》而成的，由韓世昌扮演芸香，陳榮會扮演皇甫老夫人，馬鳳彩扮演皇甫吟，魏慶林扮演李若水。

　　此時，榮慶社的生行以朱小義為臺柱。朱年僅十九歲，但隨其父入京已數年。因扮相英俊漂亮，嗓音清脆甜美，舉手投足皆有光彩，被觀眾譽為「銀娃娃」。朱曾先後向郝振基、張文生學習武生戲，天資聰穎，深得王益友短打武生戲的神韻，拿手戲《夜奔》、《探莊》、《打虎》、《快活林》、《蜈蚣嶺》等尤其得到大學生們的歡迎，曾為其組織「義社」，又能討得女觀眾的歡喜。民國十三年（1924）朱小義得到著名京劇武生尚和玉的器重，出於愛惜人才，尚多方托情，向朱玉鰲陳述願收朱小義為弟子並加以指授。迫於情勢，朱玉鰲只好答應。當年七月，朱小義偕搭檔張德發拜尚和玉為師，從此脫離崑弋班，涉足皮簧界。這對於瀕危的榮慶社無異是釜底抽薪。

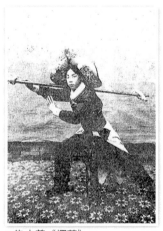

● 朱小義《探莊》

民國十四年（1925），崑弋老生兼老旦、榮慶社的硬裏子陳榮會病逝，又使得榮慶社雪上加霜。陳榮會對韓世昌來說，是須臾不可離開的配角之一。《連環記》的王允，《鬧學》的陳最良，《胖姑學舌》的胡老頭兒，《拷紅》、《驚夢》、《相約相罵》的老夫人，《癡夢》的衙婆等皆非陳榮會莫屬；在榮慶社內，陳為諸頭牌名角輔配角色恰到好處地起到烘雲托月、綠葉紅花的作用。如為郝振基《打子》飾宗祿；為陶顯庭《單刀會》飾魯肅，《別母亂箭》飾周母；為侯益隆《火判》飾富奴；為王益友《探莊》飾鍾離老人，《蜈蚣嶺》飾蒼頭，陳的逝世使以上劇目的演出失去了光彩。

民國十六年（1927）初，束鹿祥慶社班主王香齋因主演中有人不良嗜好日深，作風不檢點等，憤而賣箱散班。祥慶社培養的「祥」字輩青年演員吳祥珍（刀馬旦兼文武小生）、白祥濟（白玉田之弟，花臉兼老生，後更名白玉珍）等搭入榮慶社，後成為該社骨幹，加強了該社的演出陣容。

民國十七年（1928），南滿洲鐵道株式會社為紀念日本天皇即位加冕大典而舉辦京都大禮博覽會，聘請韓世昌赴日本進行崑曲藝術個人專場演出。韓世昌中斷了榮慶社在保定的演出，率一行二十人於十月四日在天津乘天長號輪船經大連先演兩場；後於十二日到達日本京都。十月十八日至二十三日在京都岡崎公會堂公演六場，十月二十五日在大阪朝日館公演一場。十月二十七日至二十九日在東京加演三場後回國。韓世昌赴日本的演出劇目有《遊園驚夢》、《佳期拷紅》、《思凡》、《鬧學》等，他的演出受到日本觀眾和新聞媒體的高度評價。日本戲劇界在京都大每會館舉辦崑曲講演會，韓世昌和日本研究中國戲曲的專家青木正兒等介紹了崑曲的發展歷史和藝術特點。韓世昌的訪日演出是繼梅蘭芳訪日演出之後影

響較大的又一次中日藝術交流活動，進一步加深了日本觀眾對中國京崑藝術的瞭解。

　　韓世昌從日本演出回國後在北京前門外大柵欄內的廣德樓與斌慶社的俞振庭、徐碧雲等合作演出，用斌慶社的班底，主要配角有龐世奇、陳富瑞以及小奎官、耿斌福和馬祥瑞等。榮慶社則因韓世昌、侯瑞春赴日本時帶走了主要場面樂師和部分演員而久未啟箱演出。

## 二、白雲生與龐世奇別樹一幟

　　民國十八年（1929）春，崑旦白雲生在北京租賃戲箱，組建崑弋慶生社，委任朱玉鰲為管事，邀請崑弋名角郝振基、陶顯庭、王益友、侯玉山、魏慶林、吳祥珍等，演出於前門外大柵欄內三慶園，劇目都是崑弋經典單齣戲和本戲。白雲生從藝近十年，聰穎好學，領悟極快，富於創造，兼擅識譜和吹笛，一般正旦、花旦常見戲演來得心應手；崑弋班罕演劇目，如《陽告》、《女彈詞》等經其加工，皆成為他的代表劇目；本戲如《棋盤會》，飾勾臉旦角鍾離春，能在前輩名家白建橋、陶振江藝術創造基礎上，別樹一幟，臉譜在腦門部位勾一朵鮮豔的牡丹花，稱「富貴品」。所組慶生社調度有方，觀眾踴躍，一時在大柵欄與韓世昌成對臺之勢。為擴大觀眾和影響，白雲生不僅邀請白建橋、白玉田父子參加演出，而且還聘請已加入皮簧班的朱小義、張德發合作，採用「崑弋皮簧兩下鍋」的形式，演出文武帶打、火爆熾烈的劇目如《白水灘》、《金雁橋》、《盤腸戰》、《嘉興府》等。慶生社曾遷演於西四牌樓新豐市場和聲園、東四牌樓景泰園等處。白建橋父子脫離後，白雲生又從寶立社邀來崑旦新秀龐世奇：

　　龐世奇（1910～1942）是寶山合班崑旦元老龐兆元之子，在寶慶合時期得徐廷璧教導，又隨著名笛師田瑞庭習曲，馬鳳彩收其為徒，帶到北京，請韓世昌親自為他說戲，技藝大進，曾隨韓世昌到日本演出，回國後重返寶立社。龐世奇在北京演出，大受觀眾歡迎，不久就與白雲生並駕齊驅，擔當演出壓軸戲和大軸戲的重任。遂各展所長，爭演大軸。茲錄民國十八年（1929）八月十日慶生社在三慶園日場演出的劇目：

　　《夜奔》，王益友；《通天犀》，侯玉山；《功臣宴》，陶顯庭；《花果山》，郝振基；《思凡》，龐世奇《壓軸》；（相梁刺梁），白雲生、張榮秀《大軸》。

　　龐世奇在觀眾中的聲譽漸有超過白雲生之勢，他不甘心久居他人之下，於是脫離慶生社。九月白雲生率慶生社赴天津演出於新欣舞臺，民國十九年（1930）二月停辦。龐世奇則委任侯海雲為其管事，復以寶立社的名義演出於前門外鮮魚口華樂園及東四景泰園等處，所演劇目都是韓世昌親授的《思凡》、《出塞》、《鬧學》、《遊園驚夢》、《佳期拷紅》、《刺虎》、《金山寺》等，很受觀眾喜愛。侯海雲又以高陽縣同鄉的名義懇求戲曲家齊如山支持，將梅蘭芳的行頭借給龐世奇演《水鬥》、《斷橋》，一時四大名旦和北京戲曲界的名流都到華樂園看龐世奇的戲，龐世奇遂在北京大紅大紫。在北京唱紅後，龐世奇應邀到天津第一臺演出，沾染上不良嗜好，藝事萎靡不振，漸被觀眾遺忘。

　　民國十八年（1929），經白雲生聯繫，勝利唱片公司為北方崑弋名角先後灌進了若干唱片，計有：白雲生（旦）《昭君出塞》、《陽告》、《春香鬧學》、《刺虎》各一面；陶顯庭（老生）《彈詞》五面，（淨）《功臣宴》一面，龐世奇（旦）《火焰山》二

面，《學舌》、《天罡陣》、《琴挑》、《斷橋》各一面；郝振基（生）《安天會》二面，《麒麟閣》一面，（淨）《棋盤會》二面，《瓊林宴》一面；韓世昌（旦）《絮閣》一面，《癡夢》、《瑤臺》各二面，韓世昌和旅美華僑錢太太（反串小生）合灌了《偷詩》三面。這批唱片為北方崑弋藝術留下了寶貴的音響資料。此外，白雲生在慶生社和寶立社期間，還自費編印了單出或數出為一本的崑弋劇詞數十種，首頁統稱《慶生社崑腔曲譜》或《寶立社崑腔曲譜》，根據每場演出劇目，在劇場向觀眾零售，一方面促進了觀眾對崑弋劇目的瞭解，另一方面也保留了一些崑弋演出劇本的資料。

民國二十年（1931）夏天，李寶珍率寶立社由天津來北京演出於前門外糧食店街中和園。這時李寶珍已經六十餘歲，還演出了《草詔敲牙》等戲。不久「九‧一八」事變發生，北京市面蕭條，李寶珍無奈率寶立離京，這是寶立社最後一次來京演出。

民國二十二年（1933）五月，白雲生租賃戲箱，二度組建慶生社赴天津演出半年之久。通過這期演出，白雲生展現了他生、旦兼能的藝術才華，並使青年演員侯永奎（武生）、馬祥麟（旦，由祥瑞改名）、孟祥生（丑，束鹿縣祥慶社出身）、李鳳雲（花旦，以耍笑戲見長，白雲生的二夫人，崑弋班中唯一坤角）等嶄露頭角。

民國二十三年（1934）春，榮慶社以韓世昌為主演，應山西聞人趙戴文邀請，赴太原演出。白雲生接受侯瑞春建議，改演小生，為韓世昌配戲。在太原承慶園演出期間，除上演崑弋傳統戲外，還應趙戴文的邀請，排演了《歸元鏡》傳奇的前部。《歸元鏡》為明代僧人智遠描寫佛教故事的作品，趙戴文崇尚佛教，親加修訂，請北京曲師曹心泉譜曲，榮慶社排演。趙對《歸元鏡》前部的排

演很滿意，預付定金，約定次年榮慶社再來太原排演《歸元鏡》的後部。1935年，趙戴文套色石印榮慶崑弋社韓世昌、白雲生排演本《歸元鏡曲譜》線裝上下冊。惜因形勢變化，榮慶社未能再來太原。

## 三、榮慶社的分裂與崑弋班的瓦解

民國二十四年（1935）九月，榮慶社在天津演出時，白雲生因經濟問題與榮慶社其他演員發生糾紛。回到北平後白雲生策劃侯瑞春致信給鄉下的祥慶社箱主侯炳文，願與合作。侯炳文（1895～1952），高陽縣河西村人，原與其弟兄侯萬鍾、侯登科均為箱倌，1934年購置戲箱，邀寶立社散班時的演員，借王香齋的班牌，組建祥慶社演出於鄉間。侯炳文接信後欣然同意與侯、韓、白合作。1936年初，在宣武門外李鐵拐斜街華風樓，侯瑞春攜張文生出面向侯成章提出分箱。當時榮慶社戲箱的股東，以侯成章、侯永奎（侯益才已故，其子是少班主）、馬祥麟（馬鳳彩年老，以其子管事）為一方，侯瑞春、韓世昌為另一方，已形同冰炭，侯成章被迫答應分箱，具有二十五年歷史的榮慶社遂告分裂。分箱後，侯瑞春添置行頭，與侯炳文的祥慶社合箱，更名為北京祥慶崑弋班，於1936年4月赴天津小廣寒戲院演出。主要演員有韓世昌、白雲生、李鳳雲、張文生、魏慶林等。為了擴大影響，臨時特邀息影舞臺的王益友演出《夜奔》，朱玉鰲演出弋腔《撞鐘分宮》，南崑曲師徐惠如串演《燕子箋·狗洞》等。此後又巡迴演出於山東、河南、湖北、湖南、江蘇、浙江六省十二城市，擴大了北方崑弋藝術的影響，歷時兩年多。

榮慶社分箱後，侯成章引退，回高陽河西村老家閒居，由兩位少班主侯永奎和馬祥麟收拾殘局。他們一方面維持在哈爾飛戲院的

營業演出，一方面得到戲曲家齊如山、報界張季鸞等以及崑曲業餘愛好者的支持與捐助，得以補充行頭，重組戲班。北平業餘崑曲界為表心意，集資定制紫紅絨面大型守舊一幅，上面用鐘鼎文金線繡成「榮慶崑弋社」五個大字，以作標志。為擴大影響，在西單石駙馬大街曲家王西澂寓所，以此絨幕為背景，由《世界日報》記者魏某為榮慶社各位演員拍攝個人或合演的劇照數十幀，這也為北方崑弋留下了珍貴的形象資料。

榮慶社重組後不久赴天津北洋戲院演出，後又與天外天遊藝場簽訂了長期演出合同。從此以天津為大本營常年演出，每年有幾次來北平作週期性演出。這一時期榮慶社的主要演員有：侯永奎、馬祥麟、郝振基、陶顯庭、侯益隆、吳祥珍、白玉珍、張蔭山、陶振江、白敬亭、侯永立（老生、侯永奎族兄）、許金修、景和順（武生）、崔連和、王鵬雲、劉兆蘭（淨）、孟憲林（武生）、高景山（丑，笛師高景池之弟）、笛師侯玉和等。馬鳳彩和侯益太因年老在班中僅擔任輔配角色。其中侯永奎（1911～1981），工短打及長靠武生、紅淨、武花臉、文武老生，戲路極寬，嗓音高亮激越，形象雄偉凝重，紅淨戲得陶顯庭、郝振基等傳授，擅演《斬秦琪》、《古城會》、《華容道》，尤以《單刀會》在陶顯庭之後稱獨步。武生戲得張蔭山及盟兄張文生指導，深得王益友表演特點的精髓，擅演《夜巡》、《打虎》、《探莊》、《蜈蚣嶺》。尤以「一場乾」的《夜奔》為佳，有「活林沖」之譽。民國二十三年（1934）得尚和玉器重，被收為徒弟，繼承了尚派劇目《四平山》、《豔陽樓》、《鐵籠山》等，但始終未脫離崑弋班。馬祥麟（1913～1994），工旦，文武兼備，表演細膩，代表劇目如《出塞》、《水鬥斷橋》、《借扇》、《刺梁》、《思凡》、《琴挑》等，還擅演

崑弋耍笑戲《說親頂嘴》、《打杠子》、《打刀》、《荷珠配》等。重組榮慶社後，侯永奎和馬祥麟合作排演了本戲《義俠記》、《釵釧記》、《千金記》、《青石山》等。又如吳祥珍（1908～1990），刀馬旦、武旦戲《天罡陣》、《棋盤會》、《快活林》等為代表劇目，生行大官生《長生殿》中唐明皇，小官生《販馬記》中趙寵，巾生《玉簪記》中潘必正，雉尾生《連環記》中呂布。武小生《對刀步戰》中李洪基等都很精彩，為侯永奎、馬祥麟的最佳輔佐。許金修（1883～1939）是前輩武丑，尤以矮子功聞名，綽號「草上飛」，因與侯瑞春失和，曾脫離榮慶社，榮慶社重組後，侯永奎和馬祥麟邀其入班，代表作如《偷雞》、《盜甲》、《盜杯》，尤以崑弋班獨有的《馮茂盜瓶》矮子功為絕技。如配演《義俠記》武大郎顯魂托兆之矮子竄桌、《鬧崑陽》之郅君章、《嫁妹》之驢夫鬼、《三岔口》之劉利華、《豔陽樓》之秦仁都有獨到之處。民國二十六年（1937）夏，馬祥麟、侯永奎深感後繼無人，乃出資開辦榮慶小科班，招收子弟二十餘人，不料遭「七‧七」事變，無奈遣散。

在南方巡演的祥慶社歷盡艱辛，於1938年3月6日回到天津，不久進入北平，首演於六部口的新新大戲院。後來，韓世昌、白雲生邀請龐世奇加入，在哈爾飛、吉祥、長安等戲院演出。這一時期的祥慶社主要演員有：韓世昌、白雲生、龐世奇、魏慶林、劉慶雲、張文生、侯炳武、唐益貴（工架子兼摔打花臉，也唱袍帶花臉）、侯玉山、白建橋（因年老由小生改應文丑，不久息影舞臺，定居天津）、郭鳳翔（原工正旦、花旦，因年老改應老旦）、王樹亭（工武淨）、王榮萱（工文武小生，侯益太弟子）、崔祥雲（小生、武生兼刀馬旦，王益友弟子，束鹿祥慶社學藝）、王祥寅（正旦兼貼

旦，王樹雲弟子，束鹿祥慶社學藝）、李鳳雲（女，貼旦）、馮慧祥（刀馬旦，劉慶雲、馬鳳彩弟子）、孟祥生（文丑，白雲亭弟子，束鹿祥慶社學藝）、王少友（小生，王益友之子）、陶小庭（名鑫泉，工老生兼花臉，陶顯庭之子）、杜景賢（文武淨，侯益隆弟子）、郭文範（武淨，侯玉山弟子）、劉福芳（文丑，白雲生外甥）、蕭建勳（武丑，楊德山弟子）等。還有幾個跟班學藝的十餘歲子弟，如趙小良、張小樓（工武生，張文生之子）、魏玉峰（工老生，魏慶林之子）、王春喜（工武淨，王金鎖長子）、高小山（工武旦）、張小木（工小生）等。笛師侯瑞春、高景池；鼓師侯建亭、朱可義等。韓世昌和白雲生合作，採取了串摺子的辦法，陸續整理排演了一大批本戲上演，如《金雀記》、《獅吼記》、《玉簪記》、《西廂記》、《連環記》、《百花記》、《風箏誤》、《漁家樂》、《牡丹亭》、《白蛇傳》、《紫釵記》、《長生殿》、《翡翠園》、《釵釧記》、《鐵冠圖》、《蝴蝶夢》、《奇雙會》、《三笑姻緣》、《霞箋記》、《桃花扇》等，還有以小生為主的《繡襦記》、《西樓記》、《紅梨記》、《金不換》等。這是韓、白合作的最佳時期，也是白雲生改應崑曲小生以後的黃金時期。

民國二十八年（1939）七月下旬，榮慶社正在天津法租界新中央戲院演出，遭水災襲擊。該戲院地形低窪，榮慶社全部行頭被毀，演員四處避水，又逢炎熱瘟疫。張蔭山、陶顯庭、唐益貴、侯永立、許金修、侯益隆等相繼染病逝世，不久馬鳳彩亦病逝故鄉。郝振基倖免，返回故里息影舞臺。榮慶社遭此打擊，無形瓦解。

民國二十九年（1940）四月，在北平演出的祥慶社也營業不振，入不敷出。虧空日甚。經與班主侯炳文協商，由韓世昌和白雲

生率班去保定演出，營業尚佳，聊補虧空。五月底，韓世昌回北平。白雲生率班又往石家莊等地演出，營業不佳，難以維持，於是報散。部分已在北平定居者返京另外謀生，其他人員如侯玉山、張文生等皆返鄉務農。至此，職業的崑弋班全部絕跡，北方崑弋藝術在鄉下僅靠農民業餘崑弋子弟會維持活動保持餘脈；在北平散落的崑弋藝人，則通過參加業餘曲社的一些活動或偶然與皮簧班的合作演出，使崑弋藝術得以不滅。如侯瑞春、韓世昌、田瑞庭等陸續在北京國劇學會崑曲研究會、中國大學和輔仁大學曲會教曲；韓世昌還傳授給皮簧演員蔣英華、周金蓮、白玉薇、李金鴻、梁小鸞、章遏雲、黃玉華、李世芳、童芷苓、童葆苓、虞俊芳、厲慧芳等人崑曲劇目，並教朝鮮舞蹈家崔承喜學習崑曲舞蹈身段。1942年，韓世昌經友人王雅恒策劃，向其師侯瑞春提出分家單過。侯瑞春與韓世昌因此而決裂，侯搬出共居的打磨廠德泰皮店寓所，應聘往尚小雲的榮春社教崑曲，並為尚小雲演出崑曲司笛，1948年返回故鄉。早於民國二十三年（1934）就脫離舞臺的王益友，先應邀為名票朱作舟教曲，後來曾先後在彙文中學曲社、一江風曲社、工商曲社、北京大學藝文研習會崑曲組等教曲，培養了眾多的業餘崑曲愛好者，民國三十四年（1945）在北平病故。他的學生——業餘曲家張蔭朗據其生前所述，整理並出版了他的傳世之作《崑曲身段要訣》。榮慶社解體後，侯永奎和馬祥麟以及田瑞庭、田菊林、白鴻林（生兼丑）等曾先後參加童芷苓班、梁雯娟班，以「皮簧崑曲兩下鍋」的形式堅持演出，後馬祥麟流落濟南、蕪湖教戲、配戲謀生。

民國三十一年（1942）三月至六月，借湊局性的崑曲大會契機，韓世昌、白雲生與侯永奎、馬祥麟捐棄前嫌，恢復同臺演出。民國三十二年（1943）四月，白雲生第三度組織慶生社，當時北平

的崑弋演員只剩韓世昌、白雲生、劉慶雲、魏慶林、常連太、李鳳雲及鼓師朱可義等幾人，難以湊成一個正式的營業性戲班，只好在演出時邀請定居在天津的侯永奎、王朋雲、田瑞庭、田菊林、張德發等參加，並邀請在京的南崑笛師高步雲合作。從民國三十二年至三十七年間（1943～1948），斷斷續續在北平的吉祥、華樂、長安等戲院演出，堅持最長的是在燈市東口建國東堂，由於該處不收園租，只要燈水錢，才得以堅持演出半年之久。由於物價奇昂，市面凋敝，崑曲賣座更差，有時扣除侯永奎等天津來往路費，所剩無幾。臺上人手奇缺，又無力出資外面邀角，幸得業餘曲友熱心協助，如張蔭朗、傅雪漪、李體揚等常擔任所缺角色或墊演單齣戲，吳龍起、劉吉典、張琦翔等在場面伴奏上幫忙，勉強維持演出。由於演出無定所，班社無定員，後來將慶生社改稱北平崑曲社，至民國三十七年（1948）五月以後，演出難以維持下去而只好中輟。韓世昌因失去演出收入，生活困窘而搬出居住了三十多年的德泰皮店寓所，遷居東直門內白衣庵9號。韓的外甥在西直門外萬牲園門口擺茶攤，韓世昌亦常去照料。其他崑弋演員生活更加困苦，如高景池偕施硯香合做小生意糊口。

綜觀民國年間北京崑弋班的活動，經歷了重振的興旺和衰微的冷落兩個不同時期。其所以能興旺於一時，是因為有以下原因：（一）大量的經典劇目；（二）在唱腔和念白方面既符合崑弋傳統規範，又帶有濃厚的鄉土特色，風格獨具；（三）在場面伴奏方面，既有「蘇傢伙」伴奏的崑曲，又有「廣傢伙」伴奏的崑戲和高腔戲，更有用嗩吶伴奏的「水磨高腔」戲；（四）在行當分工、臉譜扮相、服裝砌末、火彩血彩等諸方面都淵源深廣，精妙獨到；（五）最重要的是有一批藝術精湛的著名表演藝術家艱苦奮鬥。崑

弋班由興盛走向衰微，也有以下原因：（一）崑弋班的組織體制沿襲了鄉土班成例，不適應長期在城市的經營；（二）缺乏後續的藝術人才，出現青黃不接，行當不齊的斷代現象；（三）崑弋班演出劇目僅是傳統單齣戲、軸子戲，至多是串摺子的本戲，極少新編劇目；（四）藝術表演體系上保守，除了侯瑞春、韓世昌、白雲生、田瑞庭等少數幾人向南崑曲家學習有所進取外，整體上看從清末以來，陳陳相因，無論是表演，還是唱腔，沒有新的突破，對觀眾缺乏長久的吸引力；（五）崑弋的演員多數來自河北農村，文化素養不高，有一些演員，特別是著名的演員，經不起腐化生活的誘惑，沾染了不良嗜好，結果，或損害內部的團結，或自毀藝術前程；（六）社會的動盪和自然災害。以上種種原因，使北方崑弋這朵藝術的奇葩過早地凋謝了，它的再一次吐露芳香，只有等待新中國的陽光雨露了。

# 民初之崑曲「復興」

張豂子著　陳均輯

　　張豂子者，又號張聊公，今泯然少聞矣。余讀《新青年》，見其與胡適、陳獨秀、錢玄同、劉半農諸公論辯，力證舊劇之佳處，並以民六、七之崑曲興起為「文藝復興」，與《新青年》諸公及後世以新文化運動為「中國的文藝復興」迴然相異，亦相對。據云，張君此時為北京大學學生，因為舊劇辯護而為師長所不喜，又因張君為林琴南舊日學生，為林氏介紹諷刺《新青年》諸公之小說發表於滬上之報。後黯然退學，離畢業僅兩月。余讀《聽歌想影錄》，讀《歌舞春秋》，聲色之娛，意氣縱橫，恍然置身於國劇「黃金時代」之現場，羨之，復想望之。故擷得《聽歌想影錄》中崑曲之片斷記述，追尋張君之蹤跡，閱之，亦撫桌想之。

　　民六、七之崑曲，有河北鄉間崑弋班之瞬息光華，韓世昌躋身名伶之列；有梅蘭芳、賈璧雲倡崑曲，而領戲界之風潮；有票界曲家，歌場崑亂紛呈，趙子敬、袁寒雲、紅豆館主……身影出乎其間。亦可見崑曲一時之盛也。

　　五十年代初，張豂子撰《京劇發展略史》，力圖以「唯物辯證法」解讀劇史，又將時人於《新青年》之公案憶聞附於書後。思古想今，豈不哀哉。戊子芒種，編者識於京東。

## 民六戲界之回顧（民七北京）

民國六年，又過去矣，彼一年中，政界之風雲突兀，瞬息萬變，有不堪回首者，吾人亦不敢妄有所論列，而戲界上變化不測，關係甚大之事，乃亦以去年為獨多，茲述其尤要者三事如下：

……

三、崑曲弋腔之突起　崑弋並為中國舊劇上之老古董，久已絕響於北京，去年梅蘭芳常演崑曲，於是有自牛郎山來之崑弋班演於廣興園，座客初甚寥落，其後竟日形繁盛，此輩來自田間，其崑曲雖不免鄉土氣息，（近頗聞崑曲家言，廣興園之崑曲，非崑曲正宗），然北京顧曲界，因此而引起研究崑曲之興味，則於戲界前途，自亦大有關係。

以上三端，皆去年戲界之大事，吾人追懷既往，瞻念前途，謹於歲紀更新之際，一祝名伶宿工多壽考，二祝梅蘭芳之革新劇藝，進取不息，三祝崑曲自此復興，使劇曲上之國粹，永永保守而勿墜。

## 觀劇雜話（二）（民七）

民國七年夏，寒雲公子組織消夏社，迭次公演於江西館，所演各劇，甄選極精，別有記述，余曾觀老伶工四人，各演傑作，尤為難得，彙記如下：

……

李壽峰演酒樓，扮郭子儀，唱崑曲，嗓音圓勁，聲調嘹亮，方二吹笛，亦稱名手，陸大肚飾酒保，做作身段，不失崑劇意味。

錢金福之花臉，文武崑亂，靡不通透，是日演崑曲山門，飾魯智深，唱作均臻上乘，道白中，謂「俺想就在此做尊活佛，也沒有什麼妙處，」此語妙極，非魯智深不能道，崑曲腳本之佳，於此

亦足徵也。下山唱混江龍，「只見那朱垣碧瓦梵王宮殿絕喧嘩」一段，手指目視，身段神氣，均極好看，唱調古雅，更不待論，與賣酒的，強討酒吃，形容花和尚之鹵莽，頗極精當，醉後使拳，身手尤屬可觀，打進山門後，做作亦妙，魯智深醉打山門，本水滸傳中極妙之一段文章，取以編為戲曲，自是絕妙之一齣戲也。陸金桂扮賣酒的，說蘇白，雖勉強，然視天樂園之怯口土白，不猶愈乎。

## 崑曲之發展（民七）

民國七年，北京崑曲興起，當時盛況，曾略記如下：

天樂園之崑班，近日營業非常發達，每日上座均滿，後至且無隙地，座客多有攜帶綴白裘等書，以資參考者。崑曲果能自此中興，誠戲曲界之好氣象也。

惟天樂園之班底，本為高腔班，而兼演崑曲者，故稱崑弋班，明其非純粹之崑班也。近因崑曲極受臺下歡迎，而高腔則常遭座客之厭惡，後臺揣摩社會心理，多排崑曲，而高腔戲，則有日漸減少之傾向，職是之故，該班營業，乃愈有起色，可見崑弋班之發達，完全為崑曲之力量，弋腔絕不與焉，蓋弋腔（即高腔）將來雖恐不免於淘汰，然崑曲固自有其獨立存在之真價值也，前此老友日人辻聽花君，所作劇談，有「高腔班之發展」之標題，天樂園之崑班，其本來面目，為高腔班，自無異議，惟該班之發展，則全非高腔之力，故此種標題，似於事實未盡符合也。

崑曲為真美之歌舞劇，自無疑義，試觀天樂園中之角色，衣裳襤褸，面容垢敗，而演唱崑曲，則吾人只覺其崑曲唱作之美，而其演者之鄉野敝陋，反為崑曲所掩，即此亦可見崑曲自身之價值矣。且崑曲為國粹之一種，在文學上美術上，更獲得許多之好評，故每

引起一般文學家美術家之興味，此亦崑曲近日忽見發展之一大原因也。

崑曲原發源於崑山，故今茲崑弋班所演，與南中崑曲，絕不相承，不獨今崑弋班為然，即徽班中所演崑曲，亦與南方崑曲宗派不同，蓋自亂彈勃興以後，崑曲衰落，南北更無接近之機會，北方之崑曲，固不能盡同於南方也。近日北京大學詞曲教授吳瞿安君，為南中崑曲名家，對於天樂園之崑曲，非常注意，並與該園韓世昌諸伶，於崑曲上，作切實之指導，且以所藏腳本，使該園排演，此誠南北融洽之先聲，而崑曲前途之樂觀也。

又按自戲迷激增以後，譃者每以病名，區別戲迷，如痰迷，（老譚），梅毒，（小梅），流行病，（劉喜奎）之類，人所習聞也，而最近乃又有所謂傷寒病者，則對於天樂園之韓世昌而言，韓寒音同故也，是亦足徵邇來崑曲發達之一斑矣。

## 獅吼記初演（民七）

獅吼記為崑曲中結構精密，情致佳妙之一劇。劇中季常，本是重腳，當年王楞仙最稱擅場，諸秋芬（茹香之父）為配柳氏，亦殊生色，自楞仙逝世，歌場不演此劇久矣，民初，崑曲老輩如喬蕙蘭等，雖能唱此戲，而身段已不能完全，民國七年，梅蘭芳重排是劇，唱白悉仍舊貫，而按插身段，亦幾經老曲家之研究，而後又成，其時此劇已有十餘年未演，行將失傳，梅郎此景，興滅繼絕，有功劇界，誠非淺鮮，是年六月間，梅演是劇於三慶園，為第一次之演唱，余特往一觀，是劇分梳妝游春跪池三怕四場，頭場梳妝，妙想之季常，念白甚好，梅扮柳氏，唱做尤佳，一齣場，便有一種凜然不可侵犯氣象，梅郎平素演劇，何等溫柔，而此劇神氣，殊有

冷若冰霜之概，其神情之善於變化，亦足驚異，梳妝時，季常侍役
妝臺，柳氏乃謂於鏡中見其鬼臉，閨房情趣，演來入妙，此戲說白
中，每有俊語，如季常云：「娘子看平日夫妻之情打輕些」，柳氏
云，「且打來看看」，此語即大妙，又劇中狀柳氏之悍盡在說詞之
蠻不講理，卻不在真打，故僅打一下，其餘則均是暗場，蓋若形容
悍戾，而一味動手動腳，非演成「背板凳」「頂花燈」之類不止，
故屢打便大殺風景，梅郎演來，可謂恰到好處，按舊規，柳氏係貼
角，應穿襖不穿帔，梅郎以為穿帔，稍覺莊重，故特於此一場穿
帔，至以後諸場，則有種種身段，穿帔不合式，故仍穿襖，亦足見
煞費研究矣。

　　遊春一場，李壽峰之佛印，王鳳卿之東坡，神氣均好好，佛
印東坡季常琴操，齊唱遊春詞，聲韻亦極可聽，玉芙扮琴操，獨唱
「壬戌之秋，七月既望」數語，並甚婉轉，惟排演匆促，身段尚未
安排，故略顯板滯，下次演時，再加以身段，當益能討俏，四人席
地座談，突來蒼頭告急，季常遽起，蹌踉歸家，情景宛然，亦甚
可觀。

　　跪池一場，可為全劇之燒點，季常跪池時，哭求柳氏以手帕
與之拭淚，季常拭後，以巾抵地，柳氏拾起云，「不中抬舉」，此
等處描寫最佳，蘭芳妙香，演來尤極動人，東坡窺伺季常一節，亦
妙。鳳卿狀東坡，屢言「待我再說他幾句」尤妙，而神氣亦佳，此
則腳本編得好，老蘇固是如此頑皮名士派也，又屢言「又是老蘇」
「他又跪下了」等語，更饒趣味，此場柳氏季常東坡三人，各個態
度，迥然不同，柳氏之驕悍，季常之疲軟，東坡之迂執，演來非常
好看，最足醒睡噴飯，惟東坡勸頭段柳氏語後，柳答詞中，有「自
古修身齊家之士，先刑寡妻，乃治四海」諸語，鳳卿於此處，作搖

頭不屑狀，此卻不合，蓋柳氏此段，詞旨甚正，東坡但能點頭，並加以冷笑，意應謂不料如此悍婦，乃亦知書明理，方是應題，搖頭不屑，未見其可。

夢怕一場，只是文章遊戲，而腳本結構自佳，蓋三怕在實際上，決無其事，以季常之夢境演出之，理想甚高，且季常夢中之三怕，不僅使觀者噴飯已也，而且將季常極端怕老婆之心理，完全揭出，無復餘蘊。因非季常之極端怕老婆，決不能作此老爺怕夫人，土公怕土婆之奇夢也。此場丑角甚吃重，一切詼諧，均看丑角神氣，是日丑角惟李壽峰反串縣令，郭春山扮土公，李壽山飾土婆，尚可觀，餘丑則均無精彩，依舊例，縣令應由扮東坡之角兼扮，與打沙鍋之逆子兼扮老爺，同一滑稽作用，且此為夢境，似更應迷離惝恍，以增興趣，惟欲令鳳卿扮丑角之縣令，恐難勝任，故只得以扮佛印之李六代之，又鳳卿是夜所唱崑曲數段，均甚合拍，殊為不易。

此劇情文本極帛密精妙，得梅郎與妙香鳳卿諸人排演，自能分外生色，梅之形容悍狀，既無不到之處，亦無太過之病，座客無不嘆美，妙香做作亦佳，觀者亦為之大喜過望，此戲既系初演，具此成績，自極難得矣。

## 天樂園之崑劇（民七）

民國七年，韓世昌新學癡夢一劇，曾於是年袁寒雲所辦之餞秋社一演，頗受士流歡迎，是年十一月間，又在天樂園貼出此戲，上座極盛，季鸞子敬諸君，特於是日盡包男座之廂，遍延報人及崑曲家前往顧曲，余忝在被邀之列，當以所觀諸劇，略志於下。

夜巡　朱小義年齒尚幼，飾卜都頭，丰采駿發，武工熟練，精神尤異常飽滿。

高腔聞鈴　高腔聞鈴，余未之前聞，此蓋第一次也，聞李寶成之高腔，在弋陽一帶，夙負盛名，飾唐玄宗，唱工亦殊繁重，趙子敬云，高腔之詞句曲牌，與崑曲初無大殊，惟其唱腔迥不相伴耳，然高腔居然講反切，崑曲尚未必有此精審也。

別姬　侯益隆之霸王，嗚暗吒叱，氣勢甚壯，睹虞姬自刎後，繞場環走，詼奇可觀，馬鳳彩，飾虞姬，略為減色。

快活林　王益友此劇，身手矯健，精神雄壯，自多足取。

鬧天宮　郝振基之美猴王，唱工則嗓音嘹亮高亢，貫耳充滿，做派則完全一猴子之做派，食桃盜丹兩場，驟視之，將直認為猴，幾不能辨其為人也，郝伶面容本類猴，又聞嘗蓄一猴，朝夕揣摹其動止，故演此戲特肖，未審確否。

嫁妹　侯益隆此戲，腰腿上之工夫，絕非徽班演此戲者所能辦到，但身段中有一二姿式，頗覺可笑。

癡夢　此劇為全場注意之燒點，是日演來，似較在餞秋社所演，尤有進步，入夢後種種唱作，皆能將一個癡字，形容得恰到好處，其進步之處，試臚舉之，則（一）唱白已足當字正腔圓四字，（二）做工身段，活潑而不失之過火，（三）表情亦漸能以細膩出之，有此三優點，故韓伶此戲，較其他各戲，確遠勝之，其藝事之孟晉，誠有可驚者，趙子敬啟迪之功，洵偉矣哉。

是日崑曲家趙子敬與吳瞿安陳萬里張季鸞諸君，均蒞場觀劇，頗極一時之盛，余與趙子敬君，作片時談話，頗有足紀者，趙君謂韓世昌自八月起，從彼學崑曲，至今已學得小宴問病癡夢三劇，可謂聰穎，其遊驚夢劇，下月當可上臺，梅蘭芳處彼一星期去兩次，對於說白唱腔，頗為指點，賈璧雲向來不會唱一句崑曲，近學成長生殿，真難為他云云，余又問以天樂之崑曲，究竟是否正宗，趙君

云，真正之崑曲，或原來之崑曲，皆無武戲，惟四六班有之，四六班又有蘇徽之分，蘇四六，但用笛不用胡琴，而徽四六則兼用胡琴，天樂園之崑曲，不用胡琴，而亦有武戲，當是出於蘇四六之系統也。按趙君為南中崑曲大家，其崑曲之精博，南北曲家，莫不嘆服，北京是時崑曲，日形發展，皆趙君提倡之力，是年已六十有二，精神矍鑠，談笑生風，亦振奇人也。

## 張宅之堂會戲（民七）

民國七年四月十二日，織雲公所張宅堂會，有小翠花之醉酒，鴻鸞禧，方連元之打瓜園，韓世昌之昭君出塞，陶顯亭之單刀會，侯益隆之嫁妹，尚小雲高慶奎之武家坡，玉堂春，程豔秋之宇宙鋒，臨時改為母女會，吳炳南之完璧歸趙，王琴儂王鳳卿裘桂仙之二進宮，王瑤卿王蕙芳姜妙香之悅來店能仁寺，梅蘭芳之女起解，嫦娥奔月，皆佳劇也。單刀會，嫁妹，昭君出塞，皆天樂園崑弋班常演之劇，陶顯亭之關公，神氣凝重，唱做穩煉，侯益隆之鍾馗，精緊矯健，恍然老何九復生，韓世昌之昭君，唱工婉轉入聽，此三劇均足為堂會生色，……

## 袁寒雲之消夏社（民七）

民國七年夏，名曲家袁寒雲氏，在舊都組織消夏社，是年九月，某晚，借江西會館開會彩唱，老供奉孫菊仙演釵釧大審，紅豆館主演應天球，寒雲與陳德霖演折柳陽關，劇目異常精采，故座客極盛。是晚余於六鐘半往，已冠蓋如雲矣。所見各劇，列記於下：

賜福百壽圖，此兩劇照例為開場之戲，無待贅述，困曹府，李順亭扮趙匡胤唱工甚重，使腔亦蒼老挺拔，迥不猶人。惟此劇之情節，殊荒誕不足道耳。

　　議劍，徐蘭笙飾王允，唱白神氣，均老練，陸金桂（即陸大肚）飾曹操，描摹曹操彼時之身分與態度，極為俊妙。此劇中曹操為小花臉，可見臉譜隨其人之境地及性格而有不同，非一成而不變者也。

　　馬上緣，陸鳳琴飾樊梨花，體態嫵媚，尚可人意。王長林之丫頭，尤增興趣。德珺如之薛丁山，則無甚可觀。

　　小宴，朱杏卿君飾楊貴妃，唱白均佳，身段略欠純熟。陳德霖在簾內，頗注意朱君之唱作也。老曲家趙逸叟君之唐明皇，唱工清越嘹亮，神氣亦極活潑。

　　……

　　折柳陽關，袁寒雲君飾李益，神情灑脫，扮像秀逸，身段唱工，亦皆安祥靜穆。陳德霖飾霍小玉，唱工做派，備極細緻，此種崑曲，幽雅綿妙，正可為詩腸鼓吹，俗耳緘砭。

　　……

　　釵釧大審，此劇綴白裘中載之，即釵釧記中之一齣也。劇中以孫菊仙之李若水為主腦，此劇從前惟程長庚嘗演之，自後四十餘年，不見演者。老伶工中能演此戲者，亦惟有孫菊仙一人。李壽峰之吏典，韓世昌之香雲，陳金桂之韓時忠諸角，皆係孫菊仙所說。（李壽峰陸金桂，略有此戲之影子，經菊仙指點，始得登臺。）孫菊仙扮李若水，最勝任而愉快。審鞫時，察言辨色，儼如老吏斷獄，有時和顏以鋊之，有時厲色以威之，種種神氣，變化不測，長庚後一人而已。唱崑曲各段，實大寬宏，腔圓字正，即使長庚復生，亦不過如是。孫曾語人，謂當年程長庚每演此戲，無論在堂會或在戲館，彼必往觀，則彼於此劇，深得長庚遺意，非偶然也。又謂長庚扮李若水，於大審時，兩傍紅燈照耀，扮衙役者，齊聲呵

斥，觀劇者幾忘其為觀劇，而真以為觀審也云云。當日大老闆演此戲時之聲勢，於茲略可想見矣。袁寒雲君扮皇甫吟，身分態度，無一不愜，韓世昌扮香雲亦佳。李壽峰飾吏典，陸金桂飾韓時忠，均穩當。惟陸大肚做白，尚未臻盡善耳。趙子敬扮盜，頗有趣味，趙子衡飾史直，亦平穩。此戲情節甚佳，倘能排演全本，當必有可觀。菊仙謂排演全本，倘能使梅蘭芳扮史碧桃，王瑤卿扮香雲，則大增色彩矣，聞者皆為首肯。但事實上，則迄今不能辦到，而菊仙且墓有宿草矣。

迎像哭像，趙逸叟扮唐明皇，此為最有情感之戲，而亦為最難演唱之戲。唱工之繁重，非精諳崑劇者，決不敢嘗試。趙君崑曲之湛深，無待贅述。演唱此戲，最稱精美，唱工悲涼沉痛，髣髴有一片哭聲在內，真絕唱也。

以上各劇，均為當日袁寒雲君，在北京組織消夏社所演之佳構。迨菊仙逸叟，後先謝世，而寒雲亦不在人間，此曲只應天上有矣。

## 袁寒雲氏之餞秋社（民七）

袁寒雲氏，於民國七年秋冬之交，又先後組織餞秋社，溫白社，延雲社，皆曾在江西館開演，其時實為袁氏戲劇生活最興奮之一時期。茲再將該三社所演各劇，略記梗概，以志其盛。

餞秋社於七年十一月初旬，在江西館彩排，劇目如下。

……

渡江　定靜川之達摩，扮像頗可觀，度曲亦純熟。此人係鍾秋歲之僕，鍾君精崑曲，善吹笛，惟有此生，始有此僕，非偶然也。

酒樓　徐蘭蓀君之郭子儀，神情唱作，均非常老練，殊不類票友中人物（似內行登臺。）陸大肚（金桂）之酒保，亦頗有趣。

……

雅觀　樓程連喜扮李存孝，扮像身段，頗有神采，使槊下場，均極穩練。程伶本科班出身，藝事之精嚴，自有不可及者。

……

癡夢　此為爛柯山劇中祝賀一本，韓世昌經趙逸叟教授，是晚初次登臺，身段唱白似大進步。芟繁就簡，矯偽歸真，頗有一番變化，逸叟訓迪之功，殊不為小。入夢一場，情文並美，與獅吼記之夢怕，同為表示心理現象之作用，腳本上最有精神處也。

昭君出塞　朱杏卿之昭君，彈琵琶，輕攏慢撚，既抹復挑，極纖指之能事，不愧琵琶能手。趙逸叟為配關吏，唱作皆有特別趣味，此外各角，大致不差，不復贅述。

藏舟　袁寒雲氏，扮清河王，名貴不凡，唱白神氣，雋逸灑脫，高人一等。劉夢溪君扮鄔飛霞，輕盈婉轉，亦可人意。

……

## 袁寒雲氏之延雲社

……

王麟卿君演醉隸，作醉態，並操揚州白，均佳。惟嗓音略形枯澀，唱工似未能悅耳。此劇聞向昔楊鳴玉嘗演之，今則麟卿可推獨步矣。

寒雲君與朱杏卿君合演折柳陽關。寒雲扮李益，風流儒雅，演此允稱佳妙，唱白姿態，頗極蘊藉，雅度曠懷，斷不可及。杏卿

飾小玉，嗓音嬌嫩綿細，頗肖石頭（陳德霖），唱工曼妙，吾無間然，神情作法，略遜一籌，要亦不足為病。

鐵籠山，以世哲生君飾姜伯約，起霸姿勢，起打精神，追步俞五（振廷），備極妙肖。口白嘹亮，而略具蠹屬之音，驟聆之，的是俞五聲吻也。論其腰腿之矯健，把子之精熟，在武票中，當列入第一等人物，惟氣度身分略差耳。林鈞甫君之女兵，毓子良君之陳太，皆武票中之美材。鐵麟甫君之雅觀樓，唱工頗圓潤，身段亦可觀，所不及程學瑜（連喜字）者，惟腰腿工夫與面目神情耳。然程為科班出身，固不能與票友契短長也。

寒雲兼演奸遁一劇，此為崑曲中之諧劇，情文並妙，寒雲前曾病腰，現已全意，故狗洞鑽來大為得法。「狗老爺」「狗先生」數語，罵盡一般之鑽狗洞者，現身說法，淋漓盡致，寒雲殆所謂傷心人別有懷抱歟。

奸遁下，尚有程連喜小翠花之奇雙會。此戲本在奸遁前，以翠花在廣和樓演歐戰協濟會義務戲，趕不及，故置奸遁後。然多數座客，觀奸遁後，即離席去。

## 袁寒雲氏之溫白社

溫白社，於十一月下旬，在江西館開演，所演各劇，大體悉系崑曲，雅人深致，自別有一番趣味，惜是晚雨雪交降，道路泥濘，座客頗形減少，未免略為敗興耳，茲以各劇梗概，略志如左。

賜福

封王

以上兩劇，照例多為開場戲，且皆係內行乏角所演，可置不評。

三醉　錢文卿飾呂洞賓，錢伶係內行中之小生，然技藝凡庸，碌碌無所短長，是劇唱工頗多，錢伶似不勝任。

……

茶坊　趙子敬君，與徐蘭蓀合演，子敬飾范仲淹，並無唱工，然其做派神氣，卻自足觀，如茶博士講演時，傾耳而聽，注目以視，神情活現，可以入畫。徐蘭蓀之茶博士，唱白不少，身段做作均佳，自是個中老斲輪手。

拾金　陸大肚墊此戲，因下一齣為佳期，飾張生者應為寒雲主人，而主人未蒞，故墊此劇，然此戲可謂墊戲中之最名貴者矣，（此劇傳係清乾隆帝所製）。

佳期　拾金畢，寒雲主人仍未到，張生一角，乃以徐蘭蓀代之，徐君亦洵多能矣。朱杏卿君之紅娘，十二紅一折，唱工甚美，雖身段略嫌生硬，然票友演劇，不能苛責也。

……

刺虎　陳德霖之費宮人，唱作均至爐火純青之候，決無可議，觀其刺虎時及刺虎後之種種作法，均能恰到好處，洵屬難能可貴。錢金福之一枝虎，先吃周遇吉一鞭，又被費宮人一刺，做得均好。

奸遁　寒雲主人飾鮮於佶，係副淨角色，頗滑稽有趣，以目不識丁之狀元，令作恭慰大駕西狩表一道，漁陽平鼓吹詞一首，箋釋先世水經注敘一首，實在非常為難，只得「把犬門偷親，且鑽之王婆煙一溜兒」矣，白中「狗先生狗老師，讓我鑽出洞去，升官發財，大大謝你」云云，調侃世人不少。此劇寒雲於延雲社，又演過一回，足見其深感趣味。

……

## 賈璧雲一齣崑劇（民七）

民國七年十一月，賈翰卿排玉無塵一劇，演於廣德樓之夜戲，頗極一時之盛，余到場太晚，不得好座，未觀而出，旋據某君見告，是晚座客之擁擠，為年來夜戲所僅見，足見新排之戲，最有叫座力量，無論上海北京，皆同此情形也。莫君謂璧雲此劇，以舞盤一場，為最精彩，行頭砌末之精美，亦為近傾歌場所罕見，惟璧雲表情，尚不無遺憾，如演「宛轉蛾眉馬前死」時，略無悲戚之容，蓋璧雲慣演歡樂之戲，而於悲慘之情，尚未能揣摹盡致也。又某場與明皇念「天長地久有時盡，此恨綿綿無絕期」兩句，將「此恨」改作「恩愛」亦覺牽強，全劇忽唱二簧，忽唱崑曲，亦不甚整齊，是晚係第一次開演，各角尤形生硬，所最動人心目者，行頭之鮮豔，砌末之光彩而已。某君所言如此，余既未得一觀，姑以耳為目，錄其言於右，惟璧雲以梆子花衫，力臻上理，排演崑曲，其志氣亦殊足尚矣。

## 吉祥園之盛況（民七）

民國七年十一月抄，一夕，吉祥園滿坑滿谷，人山人海，蓋皆來看梅蘭芳遊園驚夢者也，遊園驚夢，本係崑曲名著，經梅郎一唱，分外精彩，無怪售座如此其擁擠矣。是夕余入座時，程繼仙朱桂芳等之蔡家莊，唱已大半，下接翠屏山捉放曹南天門，再下即大軸子遊園驚夢。

……

遊園驚夢，梅蘭芳之杜麗娘，唱工身段，無一不妙，遊園時之舞蹈身段，驚夢時之覥腆神態，處處做得不即不離，恰到好處，妙

香之柳夢梅，玉芙之春香，均有可取，斌慶科班學生之堆花，燈彩
亦殊縟麗可觀。

## 兩園奔波記（民七）

　　民國七年十二月下旬，一日為星期日，各劇場皆演好戲，吉祥
園戲報係紅線盜匣，天樂園韓世昌則演遊園驚夢，均係初次開演，
而三慶園譚小培與尚小雲演汾河灣，亦屬第一遭，此時忙煞一般戲
迷，不知去看那一家好，余以吉祥園之戲，早有夙約，天樂園亦承
季鸞先生之邀，不能不一往，三慶園亦有人相待，在余主觀方面，
恨不得分身術，面面俱到，若能同時觀吉祥天樂三慶各園之劇，豈
不大快，無如好戲都在後頭，時間往往衝突，吉祥天樂地點，又相
去甚遠，欲同時觀三處之戲，在事實上為絕對的不可能，而余乃大
費躊躇矣。

　　余私自忖度，吉祥地點最遠，紅線盜匣固極佳，而余已看過，
若韓世昌之遊園驚夢，譚小培之汾河灣，則從未寓目，且距離亦不
甚遠，故最後結果，乃捨吉祥而先往三慶。其時已四鐘半，九陣風
方打出手，其下為龔雲甫訓子，及譚小培汾河灣，汾河灣開演尚
早，故稍坐又往天樂，則恰好韓世昌剛演遊園驚夢，急登樓，遇季
鸞，乃就座，趙子敬君亦在座上，相見尤增快慰，韓伶扮杜麗娘，
行頭甚鮮豔，唱工做派，日見進步，遊園時之身段，尤柔曼婉妙，
歌衫舞扇，掩映動目，同座陳君，亦精崑曲，極致讚美。馬鳳鳴之
春香，趙子敬謂白口如此清楚，真難為他。白建橋之柳夢梅，在天
樂園諸小生中，略有俊雅風裁。國藎臣之大花神，以高腔之嗓唱崑
曲，頗渾厚可聽，堆花一場，身段亦均可取，季鸞謂此乃天樂園中

最漂亮之一齣戲，洵然。驚夢一幕，至陳榮惠之老旦上場，余即別季鸞子敬，復往三慶園……

● 韓世昌《遊園驚夢》

## 言樂會觀劇之一（民七）

民國七年，紅豆館主與寒雲主人合組言樂會，於七月十六日開特別會於江西會館，余於午後一鐘半往，得飽觀諸票友所演名劇，略志於下：

　　……

顏君之十面埋伏，此戲聞當年姚增祿稱擅場，今惟富連成科班猶時演之耳，顏君飾韓信，唱崑曲，頗穩練，此戲中韓信唱工獨多，並無身段，只須將曲子拍熟，便可上臺也。

耆君鶴彭之冥勘，曾見票友胡君子延唱過此戲，其扮像不及耆君之清俊，耆君唱工純熟，臺步亦佳，第一次登臺，即臻如此境地，殊非易事。

　　崇君之挑華車，此君身手甚好，踢腿甚高，惜起霸及一切身段，均不免邪派，努力挺頸之狀，視俞五猶且過之，余以為票友演劇，最宜瞻顧身分，演武戲，尤不宜在臺上亂跳亂竄，以自伍於旁門左道之列。顧此君正在英年，火候尚淺，且現在演武戲，以普通眼光觀之，亦覺能跳能奔者為合式，則崇君之挑華車，亦無怪其爾。

　　……

　　趙子敬君之蕩湖船，神情白口，及唱九連環等小調，處處滑稽，使人絕到，蔡連卿為之配搭，亦能生色，吳下俚歌，忽奏於都門樂會，殊覺別饒興趣。

　　寒雲公子與陳德霖演遊園驚夢，遊園一場，陳德霖與票友劉孟起君，翩躚歌舞，風光細膩，德霖此戲，素稱擅場，劉君所飾之春香，即學於德霖，遊園時，微步障袖，舞扇折腰，唱作均極細緻。驚夢一場，則睡魔神（陸大肚扮）引寒雲公子，扮柳夢梅上，公子風彩麗都，扮像秀潤，唱〈小桃紅〉一折，清歌慢舞，望若神仙。第二場，生旦全上，唱〈山桃紅〉，尤形工妍。公子上臺演戲，此總第二次，而臺步身段，以及透袖弄扇，種種姿勢，均極漂亮，且作法純熟，意趣生動，意者公子高雅情懷，風流自賞，夙具崑生之骨氣歟。驚夢一場，有花神同上，唱〈出陣子〉〈畫眉序〉〈滴溜子〉〈五般宜〉諸折，耆君飾大花神，顏君飾正月花神，包君飾二月花神，以下至十二月花神，悉系該會會員扮演，按次遞進，來往應聲，連唱帶做，煞是好看，其中楊祝聲君飾六月花神，餐霞外史飾七月花神，兩君扮像尤為美觀。

　　……

　　袁寒雲與劉孟起之琴挑，寒雲風神流動，妙造自然，公子風流，固其本色，劉君唱做綿密，神情婉轉，此劇之清朗雅正，以視天樂園所演，自大異其趣。

……

## 言樂會觀劇之二（民七）

　　紅豆館主，與袁寒雲君，在江西會館，合組言樂會，為當時最有力之票房。其中崑亂各角，皆係票界一時之上選。是年九月十三日晚間，又舉行彩排，座客極形繁盛，所演各劇，列記如下。

……

　　匏庵之訴魁　汪匏庵君，素精崑曲，訴魁一劇，尤所特長，唱工念白均佳，神情做派，亦不易作。

……

　　王麟卿之勢利僧　王君飾寺僧，形容勢利和尚之心理與狀態，可謂維妙維肖。說揚州話，亦可聽，此等戲殆非王君不能工也。趙子敬扮徐老，做白亦極精到。

……

　　袁寒雲與陳德霖之遊園驚夢　陳德霖飾杜麗娘，遊園時之唱工與舞態，皆極細緻，舞態尤為崑曲中最幽雅綿密之一種身段。紅豆館主謂為古舞遺傳之一種，洵確論也。劉君孟起，飾春香，亦能勝任。袁寒雲扮柳夢梅，風流灑脫，洵可稱為天然的崑生。其唱做之佳妙，前已備述，亦不待煩言矣。是夕，劇中之花神，以包君丹亭扮正月花神，顏君謹庵扮七月花神，耆君鶴彭扮大花神，楊君株森扮六月花神，皆頗妥當。眾花神同聲高唱，依次舞蹈，而人手各執花枝，千紅萬紫，尤覺鮮豔奪目，倍增美感。

……

## 言樂會觀劇之三

十月間，言樂會又在江西會館開演，戲目甚佳，而紅豆館主人之群英會，尤有精彩，茲將是日所演各劇，列記於下：

……

思凡　劉夢溪君之尼姑思凡，唱工身段，均極穩重，此戲音調，本幽雅絕俗，配以紅豆館主之南絃子，尤覺颯颯移人，亦足見主人之多能多藝矣。

拾金　陸大肚之花子拾金，係完全崑曲，與亂彈戲拾金之亂七八糟，大不相同。

……

教歌　王麟卿朱杏卿徐蘭蓀三君演唱，極饒興味，此類崑曲滑稽劇，目下殊不多觀。

……

慘睹　袁寒雲公子飾建文君，唱做均勝，扮像神情，尤極瀟灑，此係崑曲中難唱之一劇，寒雲演來，恰到好處，殊覺難能可貴，包君丹亭之程徒，穩練之至。

……

## 言樂會觀劇之四（民七）

十一月間，言樂會又借江西館開會，余於八鐘前往參觀，所觀各劇，略志於下：

……

封王　此係崑曲，演郭子儀封王事，滄浪客飾郭子儀，唱工身段，均有可觀，且頗能穩重，尤屬不易。（按滄浪客，為故友李寶樞君之別署，今後起武旦李金鴻，聞係其弟。）

……

朱杏卿君之昭君出塞，唱作穩重不苟，彈琵琶，尤為外間所未有，陸大肚之王倫，及某伶之車夫，均極生動有趣，帶演跑竹馬，包丹亭楊株森崇樂亭顏×庵諸君，皆極可觀，此場與駱駝一幕，皆所以形容邊徼荒寒情景，雖無關宏旨，而於演劇上頗有烘托之妙。

⋯⋯

袁寒雲君與劉孟起君之醉妃驚變寒雲主人扮唐玄宗，唱白聲容，皆另有一種雅度逸態，為他人所斷不能及者，劉君飾楊太真，亦佳，⋯⋯

## 言樂會觀劇之五（民七）

十二月某日之夕，言樂會又於江西館開會，所演各劇，頗極精彩，略志如下，

五臺山　飾楊五郎者，為票張小山君，唱工神氣，均具桂山意味，嗓音高亢，亦肖桂山，論其工夫，卻在書子元賈福堂之上。

⋯⋯

折書　江匏庵君，崑曲湛深，火候老到，是日飾于公子，唱腔純正，身段瀟灑，洵不愧為崑劇名手，徐蓮生之趙百將，亦穩。

刺虎　劉孟起君飾費宮人，追步石頭，頗極工整，惟表情處尚不甚生動，錢金福之一枝虎，鉤臉極美，一種猛烈威嚴之狀，演來虎虎有生氣。

⋯⋯

探莊射燈　包丹亭君之探莊，早已蜚聲票界，是晚帶演射燈，尤為難得，包君此劇，抬首動腳，皆有準則，身段之活潑，演打之精神，更一時無兩矣。

⋯⋯

# 記故都慶生社——華北僅存之崑弋班

黃殺

　　北平為全國戲劇最高出品產區，凡有他省人才，皆須經此洗禮，有人比之為美國荷萊塢，語亦有徵，今日北平各戲園，除演皮簧之戲班外，碩果僅存之崑弋班慶生社，亦占大部分勢力，蓋人雖少，而能集中，取精用宏，若旦之崑弋大王韓世昌，馬祥麟，李鳳雲（坤伶），生之侯永奎（武生官生），張蔭山（武生），張文生（武生兼武花），王少友（小生武生），淨之侯益隆（油花），唐益貴（油花），楊奎元（撲跌武花），末之魏慶林（倅末），丑之陶振江，孟祥生，蔡錫三，劉福芳……此外不知名者尚多，其常演劇目計為：賜福，嫁妹，鬧崑陽，洞庭湖，牛頭山，滑油山，絨花，下河南，打刀，背娃入府，打槓子，夜巡，夜奔，草詔，搜山打車，回頭岸，通天犀，胖姑學舌，十宰，北詐瘋，醉打山門，關公訓子，單刀會，雅觀樓，倒銅旗，敗金橋（一名天獻銅橋），甲馬河（即大名府），火判，審刺客，遊園驚夢，春香鬧學，花果山，安天會，翡翠園，火焰山，判官上任，麒麟閣，相梁刺梁，瑤臺，出塞，五臺山，御果園，醫卜爭強，玉簪記（琴挑，問病，偷詩），佳期拷紅，惠明下書，跳牆著棋，七盤山，拷搶，貞娥刺虎，打面缸，火雲洞，別母亂箭，對刀步戰，蘆花蕩，激孟良，打孟良，天罡陣，奪錦標，快活林，義俠記（即開吊殺嫂），蜈蚣

嶺，打虎，百花點將，絮閣，酒樓，聞鈴（總名長生殿），彈詞，五人義，棋盤會，爭坐位（一名桃花扇），英雄臺，蝴蝶夢，張飛負荊，興隆會，黑驢告狀，斬秦琪，鐵弓緣，獅吼記，金雀記，探親家，功宴，水漫，斷橋，奇雙會，全部釵釧大審，爛柯山癡夢，張別古寄信，女彈詞，虎牢關，鳳儀亭（總名連環計），飯店認子，歸元鏡……此項雖非精密正確之統計，然已無多遺漏，內中如奇雙會，鐵弓緣，打刀等皆為吹腔，張別古寄信，滑油山，則為弋腔，回頭岸，黑驢告狀，則崑弋兩腔皆有之，然尚有許多今日失傳之劇，如洮南府，弘門寺，風雲會（千里送京娘），蓮花山等，因老角色或有死亡，或息影田園者，以致不能復公諸紅氍毹上，然即此已為未散之廣陵矣。

　　崑弋腔隨為都市一部文士階級所歡，在平南各鄉鎮間，亦頗風行，每有慶祝謝神演戲，均以崑弋腔是尚，士人稱之為「古板戲」，慶生社演員多高陽文安籍，科班之淵藪，則推河西村，聞諸韓君青之業師，侯君瑞春言，當日崑弋勢力普遍南北，而北平一隅，其弋班尤有特徵，蓋清末醇王，最喜之也，嘗於邸中組兩科班，一名小恩慶，一名小恩榮，（亦有謂小恩慶後改名小恩榮者。）生徒百餘人皆以慶字榮字為名，如陳榮惠，勝慶玉等，今日舊人固已凋零殆盡，而如胡慶元輩，尤是其時之科名焉，當時出演廣德樓，勢力之大，莫之與京，而砌末尤盛，演水漫時悉用真山真水，仿內庭制，有飾白蛇者，髫齡玉貌，尤為醇王所眷，曾為班中人各製新衣之襲，以資分識，依如今之富連成戲曲學校皆有固定之制服也，西城某處有惡棍名艾五皇上者，家蓄惡犬，此飾白蛇之小童，偶經其地，為犬所撲，令艾家人叱犬，家人顧而樂之，佯佯不睬，此童大怒，申申而詈，艾自內出，以掌劈生頰，生失足墜溝

中，街卒知為艾五所毆辱，噤不敢問，以車送之歸而已，翌日醇王
見其未著制服，問之，此伶以實告，王大怒曰：某伶為我邸中人，
艾某敢挫辱之，不啻對我有所挫辱，立令往告金吾，時司此篆者為
榮祿，與艾為盟兄弟，急謁醇邸，代為請命，謂可飭艾於一適中地
點為某伶賠禮，王初不允，再三始謂因看在榮面上，姑允其請，榮
乃令艾於宣武門橋頭，手製布衫一襲，為某伶著之，並面陳歉意，
此事雖寢，然榮祿以此銜崑弋班甚，於醇邸薨後，即予強制解散，
班中人皆被逐，致狼狽離京去，其時顛連萬狀，有竄荊棘，迄不得
一飽者，如陳榮惠出京後，兩日不得食，偶經菜圃，以手擷蔥充
饑，為人噪逐，故其後崑曲班中人，皆以「陳大蔥」呼之，榮惠恚
亟，崑弋班出京後，遂散處高陽一帶，其時民間尚崇信此種娛樂，
如河西村之慶長班，新城之寶盛和，文安之三慶元慶等，均為各地
鄉紳所提倡者，而灤州稻地鎮之同慶班，為徐廷璧等所辦，後更有
「益合班」，改名「安慶班」曾於宣統三年來平，演於東安市場東
慶園，民六七為余玉琴所約入廣興園，改名「同和社」，以擅演猴
戲之郝振基為主角，王益友等則為田際雲所聘演於「天樂」（即今
華樂故址，）後各班聯合，共組「榮慶社」，蓋合「小恩榮」「小
恩慶」兩班而言，以志不忘本之意耳，曾演於同慶園（現改影電
院），城南遊藝園各處，以在同慶時間為最久，亦為崑弋班全盛時
期，時北平尚為首都，部會中及名流，胥於崑曲感極濃厚興趣，乃
使崑弋班得與皮簧班對峙。惟因白玉田與韓君青爭戲份。致與內
鬨。班遂解散。君青後為俞振庭所約入廣德樓。以常連太。馬祥瑞
（即現在之馬祥麟。）而斌慶社生徒中小奎官。耿斌福等之能崑
曲。亦始於此時。演時未久。君青遂離廣德。而榮慶社舊人亦樸被
離平矣。繼之龐世奇。陶顯庭。馬鳳彩。侯玉山等一度再來北平。

初演於東單商場。復轉入三慶園。上座頗佳。然諸人皆久處窘境。驟獲盈餘。反難善處。於是以利益衝突。旋告解體焉。

　　數年前重組慶生社。初演於津。有陶顯庭之淨末。崔祥雲之小生。已退居之老伶工王益友。亦時時加入演夜奔夜巡等劇。未幾雖來平。出演糧食店之四明戲院。其時為郝振基之生。淨。末。侯永奎之武生官生。崔祥雲之小生。馬祥麟之貼旦。侯益隆。唐益貴之大淨。魏慶林之倅末。侯永立之副末。陶振江、孟祥生之丑。吳祥貞之武旦。其人皆堅苦自勵。每餐皆赴平之天橋市場。購　飥食之。蓋為撙節計也。久之頗有盈餘。後遂分在華樂、哈爾飛。開明。廣興諸戲院公演。旋即赴津。而分崩離析之兆又生矣。蓋另有崑旦龐世奇與兄等。思另組一班以抗衡之。首與郝振基二十羊。囑其脫離慶生社。慶生主持者之先演旦後改小生之白雲生。人本極狡猾。以郝氏之安天會。花果山等猴戲。在社中極有號召能力。雖商之龐等。以為借寇之用。後卒演至期。由雲生躬自送郝返津後。慶生社之七盤山（盧光祖）桃花山（魯智深）。蓮花山（富奴）等。遂至無人承演。可惜孰甚。慶生社社之架海金梁既倒。不得已乃約韓君青。君青此次之出山。純為養眾計。非為牟利也。及龐等抵平。由世奇任主角。花面為侯玉山。另有老角白玉田等。為無小生故。遂約崔祥雲。唐益貴。白雲生以祥雲在班不能棄此就彼。雙方益成水火。一夕龐約白開談判。白乃偕馬鳳彩祥麟喬梓往。二馬至見言語勢將衝因潛回。白遂為龐等毆傷。後經人調勸。由白請客賠禮始寢。後龐等離平。慶生社得某戲劇家祝賀助。每假以宴外賓。復以所存之大鈸等場面樂器假之。該社復由京東約得張蔭山王蔭榮等。而弋班之別古寄信。滑油山。贈馬等劇始復見。以此慶生社始克維持。時山西之「寶蓮社」。為闡揚佛教計。欲排四十八本歸元

鏡。初擬約韓等往教授。然晉人以土音關係。「門蒙」不分。「梁連」未判。皮簧且不能演遑論崑曲？故社中執事乃以此本授諸君青。業已排就兩本。曾公演於平市。惟平中人士對其取材頗覺單調。蓋有虎狼屯於階陛。尚談因果之感。故慶生社每演此。必以義俠記為陪襯。反有「不如不年下」之苦矣。然此事既受某院長所委任。無論如何。亦必為排全。同時。慶生社每月由寶蓮社予以津貼若干。則勢亦不能已耳。其自晉返平後。稍稍添置行頭。雖不能進全箱。然亦不致重演「見幾個乞兒餓莩」之形狀。如侯永奎快活林烏金面大氅。寧武關藍繡金靠。皆出己身血汗所得。然即此仍多因陋就簡者。如永奎之麒麟閣。於激秦時亦穿青氅。則為對敷計矣。而此時某油花又以某種關係。被拘入所。凡閱月始獲釋。故該班再次赴津公演。凡某油花之劇。如嫁妹。火判。通天犀等。皆由唐益貴代之。出演下天仙。經一再留續演。熱烈為空前所未有。及自津返平後。惜乎已屆春夏之交。各戲院均有常班。故該社不能按時公演矣。

　　該社近來新排本戲。加曩演百花公主。只有點將。近則聯成《贈劍聯姻》。由江生醉入宮闈。至斬八拉鐵頭止。他如獅吼記。金雀記。奇雙會。鐵弓緣。等皆在平所排。聞正擬排演者。為三笑姻緣與豔雲亭。三笑姻緣為唐伯虎與秋雲事。南人多知之者不論。豔雲亭為演蕭鳳韶之女蕭惜芬與丈夫洪繪被王欽若所害事。惜芬裝瘋行乞時。其煩難甚於皮簧之《宇宙鋒》，謂之歌臺絕響。非過謏也。雖二劇未能公演。而韓等非忘肆宣傳者比焉。捀曲排劇極難。往時陶顯庭排《彈詞》。預告且至一年之久。

　　上述為此班之經歷。及始創者。而其演員技術之修養。則又可得而論也。先論韓君青。君為高陽河西邨人。初於慶長班習武生。改旦角。愈學副所長。資質之佳。功夫之純。在崑弋班旦角地。可

與梅蘭芳相拮抗。曾一度挾技赴日演唱。為全國共推之崑曲大王。其字音得自吳腰廠。趙仲俊所授。為正確之崑曲音。試聆其「老夫人」與「我」等句。是為明證。而身上之柔弱無骨。豈不妨肌。實數百千來唯一崑曲家。嘗讀洛祚賦謂：「翩若驚鴻。矯若游龍」。後世某評劇家之言曰：「吾觀梅蘭芳演二本虹霓關。始悟得美人實有此境」。然竊謂梅氏之虹霓關。實只造成「翩若驚鴻」未能當得「矯若游龍」四字。尤以「游龍」之「遊」字。非梅氏所克當也。若君青演思凡之走。手持白拂。其臺步使他人為之。必有邁不開步之誚。君青不單旦角無不能之。且兼武貼旦。嘗聆其火雲洞之聖嬰大王（即紅孩妖）。面圓圓雙睛突如陀羅白杏。頭梳沖天小辮。衣紅衣紅袴。與悟空起打，亦復五花八門。最後之童子拜觀音。一步一趨。腰肢勻柔。較之專演武生者不次焉。

馬祥麟初名祥瑞。其父鳳彩。工刀馬旦。祥麟在崑班中貌頗豔。然雙眸含煞。是一小訾。唱不入笛亦為之減色。唯身上有特佳者。如瑤臺公主之背身射箭。背後挽槍。及掏翎子四面蹲身。亦頗可嘆。表情以英傑烈之陳月英。鬧學之春香為最好。似嫌有郊寒島瘦之譏！

侯永奎工武生。嗓近左。然高亮火雜雜地。扮象於拍粉後英雄氣不減。演夜奔林沖之「忽喇喇……」句。摔坐子。劈岔。夜巡。探莊之斜柱棍由下翻過。尤以快活林。蜈蚣嶺之武松。有龍蟠地闊。虎跳天門之勢。紮靠劇如麒麟閣之秦瓊。唱至「呀。這馬兒一聲聲不住嘶……」時，紮硬靠摔一劈岔坐子。矯健如龍。兼演紅淨官生戲。如《一門忠烈》周遇吉。《訓子》、《刀會》關羽。惟武丑劇五人義之周文元。則似不對工而減色矣。

侯益隆工花面。其判官戲（嫁妹。火判。花判）一時無兩。吐火之勻。與搬朝天鐙（無論在桌子或小鬼身上）。及嫁妹。通天犀之與椅子一起跳。骨飛肉舞。尤以嫁妹躥上桌子。用水袖拄頭之臥式。豔如紅煞。至攥袖以靴點臺之走。又前不見古人。後不見來者。激良之崧靠低頭下腰。單手舞斧。亦熛如火焰。更如惠明下書。有「楚公畫鵞鵞載角。殺氣森森到幽朔」之勢。其「標下……」一句。聲如金鐘。又如敗金橋之兀術。「座子」帶「滾毛」如刮地黃霾。其「哇呀呀……」之嘯。音長而氣貫。以花臉論之。古之遺直也。

魏慶林工倅末。扮相瀟灑。而眼窩與表情紋均深。其《回頭岸》之富弼。灑髯以肩承之。神情極雅。又如《打子》之鄭儋。唱「曲江東去杏園西」一折。聲振屋瓦。而顫袖抖髯尤卓絕一時。他如《彈詞》之〈九轉貨郎兒〉及〈一枝花〉愈唱愈高。不下於陶顯庭之以此為拿手者。

此外如唐益貴等均有可論。惜此文過長。容日當再補述之！

<div style="text-align:right">——原載《戲劇旬刊》第一、二期，1935年12月</div>

# 《北洋畫報》所載崑弋舊聞

陳均　輯

　　《北洋畫報》創辦於1926年7月7日，終刊於1937年抗戰爆發，共出版1587期，是民國時期北方畫報中連續出版時間最長的一種。作為一份「讀圖時代」的大眾讀物，其重要性在於，其內容不僅包括時事新聞，亦涵蓋了彼一時代的主要娛樂形式，如戲劇、電影、運動會、高爾夫球、藝術家、攝影家等，所謂「傳播時事、提倡藝術、灌輸知識」也。

　　《北洋畫報》的創辦者為馮武越，即中國銀行總裁馮耿光之子，而馮耿光，為「梅黨」中人，據云梅蘭芳之生活瑣事一度由其照管。又，《北洋畫報》所聘記者有王小隱，王小隱是著名報人、劇評家，在北大求學時，即與張謬子、劉步堂等人一起，提倡崑曲復興甚力。在《北洋畫報》所辦專刊中，戲劇專刊亦是持續時間最長。而在二三十年代，北方崑弋班社處於時代的漩流之中，雖是每況愈下，但仍是數度掙扎，並常往返於平津與河北鄉間。因此，在《北洋畫報》中，關於北方崑弋的記述雖是驚鴻雪泥，但積久亦有一定篇幅，以下以鈔錄方式，略加評點，以展現北方崑弋之歷程。

## 一、韓世昌復出、赴日過津及演出報導

　　1927年9月7日，《北洋畫報》始有韓世昌之報導，曰《青社再組》，預告韓世昌復出，1928年7月25日、8月4日，《北洋畫報》

接連登載韓世昌劇照二楨，一名為〈久不登臺之名伶韓世昌戲裝〉，另一名為〈名伶韓世昌與傅惜華君合扮琴挑攝影（劇照）〉，並在「琴挑」劇照旁附王小隱〈紀韓世昌〉一文志之。此文尤可注意者，乃是以韓世昌為《新青年》戲劇改良爭論之導火線。

● 韓世昌《遊園驚夢》

1928年10月2日，韓世昌應赴日參加天皇加冕典禮演劇路過天津。4日，《北洋畫報》即有消息稱〈韓世昌過津赴日演出〉，此後一兩月間，《北洋畫報》予以集中報導，有王小隱的記述，有韓世昌的日本來信，亦有日本之報導及合影，韓世昌赴日演出形成此一階段《北洋畫報》的一個小小熱點。在王小隱關於此事的記述〈韓世昌過津東渡記〉中，透露出韓世昌在日本侵略之背景下受邀參加日皇加冕典禮的隱憂。

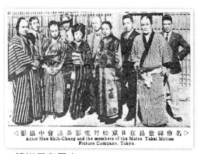

◁名伶韓世昌在日京松竹電影話劇會中攝影▷
Actor Han Shih-Chang and the members of the Matsu Takai Motion
Picture Company, Tokyo.

● 韓世昌在日本

## 〈青社再組〉

滌秋

韓世昌在榮慶社時。又新日報何海鳴、蘇少卿、王小隱、趙伯蘇、顧紅葉諸君。為其組織青社以揚之。每週出《君青》刊物。余亦為助。惜乎僅出十餘期。而又新中綴。少卿南走海上。海鳴蟄伏慶餘。（宣內頭髮胡同其居也）小隱紅葉奔走教務。復入京報。伯蘇不知何之。舊事滄桑。不勝感慨。猶憶余有次走訪少卿。見案頭有韓小影。上題小隱永寶。足見當時諸君之維護君青。不遺餘力。時光如鞭。忽忽五年。近則君青復出臺。尚未定議長搭何班。社會人士久不聞崑曲。亦倍渴望。君青頗思重現色相。余極贊其意。芸子惜華崑仲復促其成。大概非三慶即廣德。會見秋高氣爽。城南再興崑曲之雅風。余慫芸子崑仲復組青社。出定期刊物。以恢舊時景象。君素首譍是議。一俟韓生搭班成局。即當糾集同人組織。想當不遠矣。

——原載《北洋畫報》1927年9月7日

## 〈韓世昌過津赴日演劇〉

崑劇名旦韓世昌，因參預日皇加冕典禮，赴日演劇。於十月二日過津，王小隱君宴之於大華飯店，同席者有北畫與商報諸同人，觥籌交錯，頗極一時之盛，君青丰采奕奕，猶不減當年。

——原載《北洋畫報》1928年10月4日

## 〈韓世昌過津東渡記〉

王小隱

　　韓生自北平來，將渡日演劇，過我話別，蹙然若有憂色，曰：「東鄰謀我日亟，今往演劇，且值其國有加冕慶典，身適異國，不能無惻悁。第南滿鐵路公司於年前已定契約，此行且不可止，奈何？」予慰勉之，謂「藝術無國界，且崑劇為雅樂遺音，當使世界鹹知中國古代戲劇有此成績，此行於文化之傳播，小有補益，彼國軍閥之所為，當中心藏之耳，勿為是戚戚也，」生色然曰：「信如尊教，現在我國大難削平，富強可臻，到彼當以此為言也。」生復言：「同行有馬鳳彩等二十人，戲皆取幽靜一路，幾於不用金革之音，預定戲碼，為思凡，鬧學，琴挑，刺虎，遊園驚夢，佳期拷紅。已由彼方印就戲詞，並譯就說明書。到西京時，演三晚，每晚兩齣，中休息一小時，備改裝，更無他戲，直可謂是單純崑曲劇場。路過大連時，由南滿醫科大學留演兩天。過大阪時，或當出演一天。俟西京事畢，或可到東京一遊，同時亦將出演一二日。十一月初間，可再來津門矣。」韓生久不公演，閉戶潛修，與世浸忘，乃能為海外行，著聲國際間，予之所深喜也。獨惜此種雅樂日漸即於淪亡，國內好者，且日見寥落，乃轉為東邦朝野所重視，得無有禮失求野之感乎？且老輩漸稀，生雖克享盛名，然年已將近三十，繼起無人，乃不能不為崑曲前途，深抱杞憂。生既肩荷興廢繼絕之大責，固應力自淬勵，以符世之期許矣。此行所乘為天潮丸，船極修潔，惟平生未嘗航海，且胃病十年未瘥，海天長風，惟祝其一路平安而已。嗣復暢談京華舊事，更漏數下，留近攝便裝化裝像三楨

為贈。五年不見，歲月如馳，比其去也，爰記其事以為關心崑曲興
廢者告。

<div align="right">——原載《北洋畫報》1928年10月6日</div>

## 《紀韓世昌》

<div align="right">王小隱</div>

　　崑曲銷歇垂數十年，而異軍特起，震動一時，至引起文藝思想
界之波瀾者，則有韓世昌其人焉。新青年雜誌為改革運動之先鋒，
其發刊戲劇專號之動機，實以韓為導線。今雖久不登臺，淡若與世
相忘，而藝事日進，且從陳德霖學，陳深以衣缽得人自翊，前途猶
未艾也。本刊所載琴挑攝影，係與崑曲名家傅惜華君合演。前期本
刊所載癡夢攝影，今日能演此劇者，南北已無幾人。韓則得之趙逸
叟，真當世之絕響，彌堪珍惜已。憶十二年前，嘗以《紀韓世昌》
一文，登上海時報，今重拈此題，而歲月不可復矣，擲筆慨然。

<div align="right">——原載《北洋畫報》1928年10月13日</div>

## 〈韓世昌與日本之光榮〉

<div align="right">夢天</div>

　　此次韓世昌赴日演劇，適值日皇加冕典禮，帶有慶祝性質。彼
國輿論，一致表示熱烈之歡迎。某大報至著為專論，謂韓氏此來，
使日本得聆中國古樂，實為光榮之至。而另一政黨因摭拾此一專
論，以為攻擊敵黨之資。謂韓實為一藝術家，若逕指謂增加日本之
國際光榮，則不免有瀆及慶典尊嚴之處。兩方引起重大駁議，幾乎

成為政論家之資料。則將來日本政局亦當有此一段軼聞矣。然韓抵日後，各處歡迎之盛，則確有引為莫大光榮之興趣也。

——原載《北洋畫報》1928年10月13日

〈韓世昌自日本西京南禪寺寄〉

小隱先生大鑒：前奉兩信，不知收到否？我們自九號，由大連坐船，十二號十點至神戶，改乘火車，下午三點至西京。受盛大的歡迎，所贈花圈極多，各有字樣，如「歡迎韓世昌先生御一行」，「贈大禮紀念」，「京都博覽會歡迎敬贈」等等。下火車後，至東山南禪寺最勝院下榻，休息五日，出演再行奉告，即請臺安。世昌叩。

又函：戲目已定下今晚演思凡鬧學，臺下非常歡迎，明晚演佳期拷紅遊園驚夢，廿晚再演思凡鬧學，廿一重演佳期驚夢。戲四齣，共演六天，每齣唱演三次，去大阪時，尚未定何戲也。十八號晚寄。

——原載《北洋畫報》1928年10月27日

〈韓世昌抵東後之輿論・青木教授之「崑曲劇韓世昌」〉

韓生赴東後，引起彼國學術界文藝界戲曲界之重大興味，除東京帝國大學邀請奏技外，先作大阪之行。大阪朝日新聞特刊青木正兒教授之專論，標題「崑曲劇與韓世昌」，歷五日始畢，述崑曲源流，甚為詳盡，並舉現代中國名伶之崑曲造詣以為比較，極力推崇春香鬧學，以為確能傳出大家雛鬟嬌癡神理，博熱烈之喝采，而於驚夢及拷紅二齣，則謂「預期能使邦人有魂飛天外之感。又謂崑曲自清嘉慶以來，為皮黃所壓倒，欲挽回崑曲之衰頹，則研究北曲為

必要，而韓世昌一派，為北人之崑曲，自為極適宜之研究。文內插印遊園驚夢化妝杜麗娘攝影，及與日本劍劇名手河內次郎之合影云。

——原載《北洋畫報》1928年11月3日

### 〈韓聲震動三島‧帝大教授之茶話歡迎會〉

守硯齋

韓世昌於西京演劇完畢，廿一日下午一時，帝大教授狩野氏與該校教授學生等發起茶話會，歡迎韓氏，藉以表示傾心中國古樂名伶之熱忱。韓氏略述本人習劇之經過，及東渡之感想，賓主盡歡而散。即日赴大阪，晚間於朝日館公演思凡鬧學兩齣，全埠傾動，以大阪朝日新聞曾載青木正兒教授之專論（詳見另條），故尤博重大之讚許也。住大阪遊覽休息三日，廿五日赴東京，演劇三日，仍為在西京所演之刺虎琴挑等六齣云。

——原載《北洋畫報》1928年11月3日

## 二、慶生社赴津　龐世奇走紅

在對崑弋班的追憶中，朱小義、龐世奇諸人宛如傳奇、宛如流星，皆是少年走紅，被寄予厚望，又因染上惡習，而早早墜落。慶生社赴津演劇成全了龐世奇，從持續兩年左右的報導中，可見出龐之「走紅」經歷，有北京之劇評家劉步堂、張季鸞的推介、「打招呼」甚至「包辦」，有天津曲界的「捧角」，流言蜚語，香豔傳說，舊時伶人往事，一應俱全。在這一時期的文字中，亦能窺見白雲生初習旦角之「亮相」，崑弋班場面之變遷。

## 〈記慶生社崑戲〉

白頭

榮慶社崑戲社，在十餘年前，自保定入舊都，演於崇文門外之廣興園，當時名伶梅程尚輩，爭以先睹為快，該社之韓世昌，亦於彼時漸露頭角焉。其後世昌脫離該社，而該社之蹤跡，遂亦不甚為世人所注意。最近天祥市場新欣舞臺，有慶生社崑戲班出現，其中之郝振基，王益友，陶顯亭等，皆榮慶社之中堅人物，蓋即榮慶社之改組重來者也。其旦角有白雲生龐世奇二人；雲生唱作以剛健勝，世奇以嫵媚勝，而龐之面龐俊俏，實過於白，更遠過於韓，他日苟能奮進不息，再得名師為之指點，其所造當可突過世昌也。該社開演以後，崑曲名家如童曼秋屠振初孫子涵諸君，時往觀賞，對於各角演唱，均表讚美，座客中且多有翻開曲本，逐句研尋者，亦遊藝場中罕見之新氣象也。

——原載《北洋畫報》1929年9月21日

## 〈昭君出塞中之「穿花」舞〉

昨至慶生社閱龐士奇之昭君出塞，中有舞姿極美，與打花鼓略同，殆唐宋花舞之遺法也。憶幼時在南方觀僧人禮懺中亦有穿花，吾友夢天雲，閩人有專習此舞者，蓋古法既陵夷，時錯見於雜劇及百戲中，此亦其一端也。如得好古者加以蒐集，所得當尚多，如連廂戲等皆是，惜不知其由來耳。（懷古）

——原載《北洋畫報》1929年9月21日

● 龐世奇

## 〈懷舊小言〉

<div align="right">王小隱</div>

　　日前白雲生君過訪，適不相值，久擬至天祥一觀其崑弋佳劇，匆冗殊未果，甚歉歉也。

　　此班名慶生社，內中頗有榮慶社舊人，榮慶蓋前清醇邸家樂，老伶工若胡慶元胡慶和郭蓬萊等，昔在舊京猶及見之，不相聞者久矣。當時榮慶中堅人物，為王益友侯益隆陶顯庭郝振基陳榮會侯益才等，而韓世昌則年齒最稚，頡頏其間，初嶄然露頭角，僕於天樂園觀其刺虎（胡慶和配一隻虎）頗激賞之，知非池中物也。當時與諸老伶工至稔習，劇罷每相過從，數年來，榮會以貧病死，郭鳳鳴張福元（皆名丑）相繼以時役死，餘皆落拓不振，回鄉隱晦，一時嗜崑曲者，多為惋惜。今也重來津沽，而顯庭，振基，益友，益隆皆無恙，白雲生，龐士奇又崢嶸露頭角，為崑戲後起之生力軍。僕當時固以捧韓世昌名，同時亦為崑弋之保護者，進而得「舊劇辯護者」之尊號，同時亦稱「骸骨迷戀者」。今也歌舞依然，歲月已馳，吾於歌臺之間，得重覩老友獻技，何戚故人之感，能不蹷然於中哉！前月得劉步堂君函，紹介龐士奇其人，稱為崑曲後起之秀，其人恂謹如韓世昌，藝事亦頗精能，囑有以張之。友人觀之於天祥，稱讚頗力，世昌而後，崑戲久無名旦，得龐而餘緒不墜，能不失喜，且亦為世昌幸也。

<div align="right">──原載《北洋畫報》1929年9月21日</div>

## 〈記慶生社崑劇〉

<div align="right">雋</div>

　　日前閱北畫三七二期，得悉慶生崑弋社來津，於九月十六日起在天祥市場新欣舞臺出演，於某日往觀，到時王益友之探莊射燈已

尾聲矣。下即陶顯亭龐世奇之十宰學舌,陶乃崑弋著名之淨角,龐
乃新進旦角,而作工之細膩,身段之活潑,洵崑旦後起之秀也。下
為郝振基之蘆花蕩,郝扮像魁偉,氣魄沉宏,猴戲頗有根底,如安
天會花果山等,皆稱拿手。此劇中張飛,亦殊出色當行。大軸乃白
雲生之百花記,餘因他往,未覽全貌。慶生社此次來津,其中角色
如郝振基陶顯亭王益友等,皆昔日著名之角,白雲生龐世奇幾初露
頭角,亦皆為妙才,倘能勉勵上進,當能繼韓世昌而中興崑曲焉。

——原載《北洋畫報》1929年9月28日

〈勉哉龐世奇〉

胡亥

當君青已老,玉田無蹤之際,而有龐
世奇者出,斯崑曲之大幸也。崑曲中非獨
有旦,而斯世非旦不能興崑曲,旦固能興
崑曲,而貌寢技劣者亦難成功。世奇具翩翩
濁世之姿,有出類超群之藝,雖唱作工夫未
盡精純,而已窺堂奧。長此孟進不懈,日後
必奪君青之席,自致聲名,而為沉寂之崑曲
吐氣焉。憶君青初來津時,顧曲者多狀若癡
迷,各攜曲本坐臺下恭聽,不意今日於新欣
復覩此狀,則匪世奇之魔力不至此也。前途
無量,世奇其勉之。

● 龐世奇《思凡》

——原載《北洋畫報》1929年10月5日

## 〈記龐世奇〉

苔白

現附慶生社崑班在新欣舞臺演劇之龐世奇，去歲曾隨韓世昌東渡演藝，為配演學堂遊園等劇，當時同受日人歡迎。然終以處於配角地位，未能展其才藝，故亦鮮有知其名者。而為時僅隔一稔，龐果於觀眾獎勵誘掖中嶄然見頭角。就嚴格上論其劇藝，則嗓音微弱；唱念腔格，尚未臻善境，然歌聲頗柔和，道白亦或纏綿有致。至身段表情，可與世昌相頡頏；扮象之美，有過之無不及也。能戲如思凡，胖姑，昭君出塞，及牡丹亭諸劇，演作備形優美，惜其他生旦戲，無相當配角，為美中不足耳。按世奇自幼即習藝，現年二十，雖識字無多，然聰明天賦，平時又極肯用功，得一曲本，細心研習，孜孜不倦，其好尚有足多也。

——原載《北洋畫報》1929年10月5日

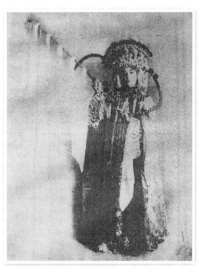

● 龐世奇《昭君出塞》

〈「崑劇名老生陶顯庭」劇照題解〉

陶顯庭，北方崑劇耆宿也。舊嘗為童子師，故通曉文字，非他伶比。歌喉雄渾高抗，氣盛言宜。現方歌天祥新欣舞臺，極為知音所賞。此楨為其《彈詞》戲裝。落拓龜年，江南春老，個中身世，有同慨也。（王小隱）

——原載《北洋畫報》1929年10月19日

●陶顯庭《彈詞》

〈龐郎近事〉

竭澤

崑旦龐世奇自來天津，即大紅特紅。捧者女界亦不乏人；良以時髦女郎，固多愛好藝術，崑曲固藝術之一種，龐尤為崑曲藝術家中之佼佼者；且加以玉齶珠喉，嬌歌妙舞，固無往而不動人，於是捧之最力者得兩女性焉。此兩人時為捧場，且爭贈行頭無數，事為後臺同人所知，或致勸誡，或相譏彈。龐歡場乍入，便得左右逢源，已覺芳心無主，而環境空氣，復不見佳，憂能傷人，遂「清減作相思樣子」矣。

——原載《北洋畫報》1929年12月7日

## 〈崑曲與龐世奇〉

<div style="text-align: right">滑莟白</div>

　　於春光姼尾之崑曲潮中，特出一龐世奇以吸引觀眾，能使浸知崑曲之移情，較皮簧劇影響尤大，是不能謂非崑曲界之勝算；殆即所謂出「奇」制勝也歟？

　　雖然，使龐世奇僥倖得享今日之盛名者，龐自為之也，未必即崑曲之力；如使龐從茲改習皮簧，其享名或更盛於今日，然崑曲之不振如故，如使龐之技能，止於是境，不求甚精，則龐之名或不久即衰，而崑曲之不能復興，又依然如故。況龐一人之榮枯，固決不足以代表崑曲耶。故謂為籍龐提倡崑曲則可，謂龐能重振崑曲，初無不可；然則為龐者，今後應如何努力，更從藝術上求精進，以副盛名；應如何重組成班，以期集中或培養崑曲人才，而孚眾望；此皆足令人注意者也。

　　頃據張季鸞先生語我，謂世奇現與新新院訂互惠辦法，以便自延名師，教授新曲，將來學成，即在該院登臺，逐次展演，俟有顯著之成績，當再圖進展云云。自聞此消息，不勝欣慰，亟為志出，以告讀者。

　　按世奇隨慶生社崑班初到津時，由張季鸞先生之介紹，得與同詠社諸曲友以劇藝相砥礪。諸同好旋為龐購制戲裝數襲，屬由鄙人及張企元君二人經手承辦，事屬玩好釀送，而不謂因此頗有蔘菲之言。此為過去之事，無關宏旨，本可不提。又最近世奇及其同業數人所賃法租界福利裏之房屋，乃係季鸞先生託人代為看定，並另與陸秀山先生有約，在世奇等已脫離班底，而其技能尚未達到獨立生活以前，願各予以相當補助之資，俾能在此過渡時期賴以維持，用資機會，以便習藝。二君是舉，胥出提倡崑曲及愛惜天才之至意，

而外間或又發生種種不經之說，以遂其幸災樂禍之嗜性。夫看朱成碧，世間確有此類之人，而杯弓蛇影之談，頗能使熱忱提倡一藝者，因而寒心，此亦世風日下之象。故於屬文勉世奇之際，贅附片言，倘亦為讀者所願聞歟。

——原載《北洋畫報》1930年4月26日

〈龐世奇出演哈爾飛〉

班

龐世奇赴平，應哈爾飛大戲院之約，出臺演唱，其舊部常連太等均同往，北平目下崑曲頗為盛行，韓世昌前在吉祥演劇，即壓倒唱大軸之楊菊芬，可以想見崑曲在平之情況，世奇扮像清秀，唱作細微，此次北平之行，必可得圓滿之成績也。此次與龐同時出演者，有青衣馬豔雲，老生黃楚寶。龐此次北行，擬暫時不返津市，其慎德裏之寓所，已於日前辭租，聞即將卜居於平市云。

——原載《北洋畫報》1930年9月27日

〈崑劇之場面〉

龐世奇陶顯庭等今夏在泰康商場組班演唱崑劇，頗能引起津門顧曲者之注意。報紙評論，類多喻揚，從未有不滿之詞；至營業情形，不如一般京劇，則以曲高和寡，觀劇者之程度使然，固無傷於戲劇本身之價值也。十數年前，該班出演於各縣時，曾一見其作風，在津時間一往觀，龐陶諸人，雖年事已老，唱作仍不減當年；惟最近之場面，似與先時稍異。舊時所用之鼓，即係僧人唪經之鼓，鐃鈸亦然，其聲音沉著淒厲，無浮囂之音，尤以後臺之鑼鼓（俗謂疙疸鑼）鏗然一二響，在寧武關等劇中，閉目靜聽，如十萬

貔貅，舞衣作響，令人為之凜然。近已改用普通京劇之場面，音節雖同，而韻味已殊，於以見古音之凌夷，雖墨守成規之老器，亦不能不隨俗矣，可概也夫。（雲心）

——原載《北洋畫報》1931年10月31日

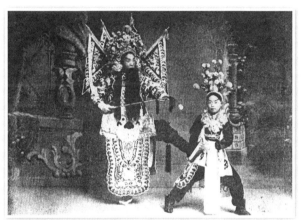

● 陶顯庭、朱小義《寧武關》

## 三、韓白並稱　榮慶社之分裂

1935年，榮慶社重組後，赴津門演出。白雲生自旦改為小生，一解崑弋班少小生、韓世昌無搭檔之憂，白亦聲名漸起，終而韓白並稱。侯永奎、馬祥麟頭角崢嶸，稱作後起之秀。此時《北洋畫報》上常刊韓、白、侯、馬之劇照。惜不久分裂矣。

### 〈馬祥麟將來津〉

崑劇為中土正聲，近年旦角人才，日漸寥落。名旦馬祥麟，年少貌美，能劇甚多，後起之英，當之無愧。去年九月，由津演畢赴平，今年四月，赴石家莊，而太原，定州，保定，所至歡迎，尤以

太原為最熱烈。茲聞不日回平，九日來津，想嗜崑劇者，當有刮目相看之感。

——原載《北洋畫報》1934年10月6日

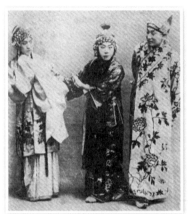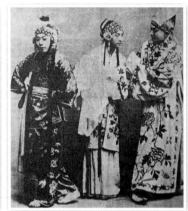

●白雲生、韓世昌、馬祥麟《西廂記》

## 〈記韓世昌白雲生之長生殿〉

徐凌

韓世昌白雲生之崑弋班來津演奏，頗引起一般顧曲家之注意，蓋韓伶十年前已以崑腔蜚聲劇壇，而渡日獻技，與近年來梅博士之赴美，程硯秋之赴歐，可謂先後輝映，鼎足而立者矣。

前晚韓白二伶合演長生殿，自絮閣起，而小宴醉妃驚變陷關埋玉劍閣迄聞鈴止，作一聯貫的表演，費兩小時，而始終不怠。兩伶之忠於藝術誠有足多者。韓伶之唱絮閣〈喜遷鶯〉一支，嬌嗔薄怨，幽怨暗生，真個「顰眉淚眼越樣生嬌」，驚變中之〈泣顏回〉一支，帝後攜手花間，表情尤見旖旎，允臻化境。白雲生之小宴，唱作均極自然，所謂「內心的表演」，白伶有之。醉妃而後，劇情

由歡娛轉入愁煩，故演者亦驟變其輕倩活潑之情調而為於邑悲悽之姿態。如〈上小樓〉〈撲燈蛾〉兩段散板，博得掌聲最多，辭調之優美亦有不容抹煞者也。陳元禮逼宮一段，為全劇最緊張處，演來十分緊湊，如貴妃責以「你兵威不向逆寇加，逼奴自殺」，真令人迴腸盪氣，奈何不得！明皇謂「妃子捐生，朕雖有九五之尊四海之富，要他則甚」，是誠戀愛至上論者。白伶演來，感人彌深。聞鈴一折，情景益為慘澹，夜雨敲窗，鈴聲悽楚，此時場面上僅明皇一人，而觀眾均能寂靜無譁，聆此傷心之曲，綜觀全劇由快樂而悲悽，觀眾之心情亦隨臺上而共鳴。其感人之力，從可知矣。

——原載《北洋畫報》1935年3月2日

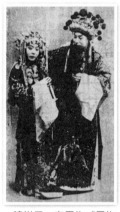
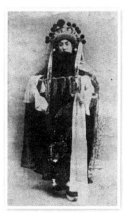

● 韓世昌、白雲生《長生　　● 白雲生《長生殿》
　殿・小宴》

## 〈談侯永奎〉

希如

　余不知崑曲；而以為崑曲確為任何戲劇所不能比擬，在今日之中國，尤宜提倡此種黃鐘大呂之作，絕非一般靡靡之音所可同日而

論也。韓世昌等來津獻藝，居然能引起一般觀眾之注意，可知高山流水，尚有知音。余於該社各藝員中，獨推侯伶永奎，而侯伶之代表作，則以夜奔為最。侯伶武工嫻熟，嗓音宏亮，能戲甚多，而以短靠戲為尤佳，因正足以顯其伶俐之身手也。夜奔一劇，寫英雄本色，令人可歌可泣，侯伶臺上演來，真有涼月荒郊，獨行踽踽之感，而一聲長嘯，氣韻蒼涼，更不知令人為林沖落幾滴同情淚也！侯伶在臺下，人極忠厚樸實，又不類英武者。該社中人固多來自田間，而侯則尤似鄉農，此正其不可及處。據知劇者言，侯伶此劇，雖小樓亦且不如。該社在小廣寒出演，臺上懸「不惜歌者苦，但傷知音稀」橫額，頗富感慨，幸該社同人好自為之，勿謂臺下知音少也。

——原載《北洋畫報》1935年3月9日

● 侯永奎《安天會》　　● 侯永奎《夜巡》

〈記趙松聲宴崑曲名伶〉

　　魏文侯聽古樂恐臥，聽鄭衛音不知倦，其故何哉？以曲高而和者寡也。崑弋徽腔秦腔競奏，不為廣陵散者幾矣。榮慶社竟肆習於舉世不為之際，庸非悟老子知希我貴之旨歟？本年春仲來津，座客

常滿，蓋顧曲家剝極思復也。朔後五日，攜友往觀，預煩於是日再演長生殿之絮閣至聞鈴；以重興之菊部雅音，奏梨園鼻祖之故事，耳娛目快，自不能以言語形容。恐臥歟？不知倦歟？與魏文侯殆相反焉。劇闌日暮，待趙松聲先生，招老藝員王益友笛師侯瑞春，及韓世昌白雲生馬祥麟各藝員，同飲於蓬萊春；而方地山，許琴伯，張影香，張芍輝，譚林北，張聊公諸名宿，均在座；地老，酒酣莊諧間作，謂曉風殘月，與銅琶鐵板，不可偏廢，座客咸以為知言。或曰：馬嵬埋玉，天寶天子，年將七十矣，奈何以小生飾之歟？白雲生曰：旖旎纏綿，非小生不能傳，氍毹上事蹟，以史學繩之，拘矣；嗚呼！此豈尋常之聚晤哉？蓋非深於史學，不能有斯問；非深於劇學，亦不能有斯對也。地老與韓藝員竝座，殆猶有梅村吟楚雨生秋帆眷戀李郎之遺意也！

——原載《北洋畫報》1935年3月16日

〈劇訊〉

崑班武生侯永奎，由齊如山介紹，將拜老伶工尚和玉為師。聞拜師日期，須俟赴晉返平後，再為鄭重舉行云。

——原載《北洋畫報》1935年7月13日

## 四、韓白專號　祥慶三傑

榮慶社分裂後，韓白另組祥慶社，先演於津門，後巡演全國。《北洋畫報》於紀念創辦十週年之際，曾先後策劃韓、白之戲劇專刊，刊有化妝程式之照片。白雲生撰〈我與韓世昌合作史〉，此文殊為難得，當得一睹為快焉。白雲生夫人李鳳雲為崑弋班唯一坤旦，亦頻頻出場。

## 〈勗白雲生〉

世琦

白雲生此次約同韓世昌組班，出演津門。余以侯玉春之介，得與晤談。觀其舉止言談，絕無時伶驕傲習氣。聞白原工旦角，後經某名人勸導，乃改小生，否則，甚難享今日之盛名也。觀夫今日獲享盛名之伶人，泰半皆以編排香豔劇本為號召。雲生則截然不同，專演老本獨腳戲。若《慘覩八陽》，《拾畫叫畫》等齣，其他如獅吼記，奇雙會等劇，描寫閨房情景，尤能牽摰觀眾心靈，感人至深。雲生其就已有才藝，勤奮勿替，必更能深造也！

——原載《北洋畫報》1936年5月16日

## 〈韓世昌初演風箏誤〉

韓十七

崑曲一道，夙感曲高和寡，後學者皆畏難而止，浸將失傳。今北方之榮慶社，寔為魯殿靈光；邇來該社因故分裂，馬祥麟韓世昌各樹一幟，分演平津。馬班中有郝，陶，侯等諸老伶工，加入臂助，自能保持相當聲譽；而韓班除白雲生，魏慶林，侯玉山外，所屬後進，論者甚為韓班危；孰知其成績殊出意料之外。連日在小廣寒公演各劇，騷人墨客，麕集一堂，甚獲佳評。緣韓伶此次登場，據知音者云：其歌喉較前益增嘹亮，演出曲中人身分，更臻化境；於念字噴吐，尤有深切研鍊，如珠走玉盤，聆者莫不擊節稱賞。譽為崑曲大王，洵可當之無愧。況佐以才藝雙絕之白雲生，生色弗尟。聞於今晚公演全本風箏誤，名伶名曲，相得益彰，廣寒宮裏，將更增盛況矣。

——原載《北洋畫報》1936年5月16日

## 〈談白雲生〉

上旭

星期六晚，往小廣寒聆白雲生演拾畫叫畫，聲調鏗鏘，縈繞腦際不去。至身段作工，亦十分純熟。思為詞以贊之，知者不嗤餘為捧角，幸甚！緣白伶於三四年前專工正旦，唱工做派多有拘滯態度，至改唱小生後，喉嚨伸張恰到好處，於劇中人身分研練揣摹，亦如其人，可謂「三年不飛，飛必沖天；三年不鳴，鳴必驚人」。余於十數年前曾習此劇，繁難素所深知。全劇計七折，三眼一板者五折，其二折則為一眼一板之簇御林，一為尾聲也。前六折聲調高亢，譜中時見高工，已屬繁難。至簇禦林之奪板拗音，更為難唱，況又益以夾白乎？非有數年習練功夫，不克至此。該伶由首至末，精神貫注，氣力充沛，喉嚨清脆，一洩無餘。兼之徐惠如弄笛，笛音按法，異常清韻，尤為生色不少。上場時觀眾鼓掌歡迎，徐君亦鞠躬言謝。擾攘多時，始告平息。按惠如為徐慶壽子，慶壽於二十年前曾為余拍曲者。良弓之子，必學為箕。家學淵源，洵不虛也。

——原載《北洋畫報》1936年5月23日

## 〈贈劍聯姻之服裝〉

韓世琦

崑伶韓世昌前曾公演《贈劍聯姻》。其化妝劇照，已刊本報上期劇刊。考該據採自元曲，係安西王之女百花公主與蔣六雲贈劍聯姻之故事。按原本事蹟甚繁，至公主出家，六雲私訪，合劍團圓方止。世昌則以時間關係，只演至點將。按崑亂各劇，凡公主戎裝，向無戴鳳冠者，世昌演此戴鳳冠，披雲肩，而紮靠，為皮黃劇中所罕有，崑曲劇中所僅見。右圖所刊世昌劇照，即演該劇時所攝。

——原載《北洋畫報》1936年5月23日

〈「韓世昌白雲生在津組織復興崑弋社成立紀念照片」題解〉

　　韓世昌，白雲生，侯瑞春，侯炳文等，近為提倡崑曲，特組織「復興崑弋社」，積極訓練人才，已收弟子十五人。現正逐日授課。左圖為其近在天祥屋頂所攝紀念照片。前第一排由右至左，為高和義，張小樓，柴福增。第二排為魏玉豐，張玉芳，趙樹桐，張玉祿，王春喜。第三排為侯炳文，韓世昌，白雲生，侯瑞春四教師。第四排為劉福芳，趙小良，馮惠祥，徐福喜，郭文范，陶鑫泉，傅永森。（炎）

　　　　　　　　　　　　——原載《北洋畫報》1936年5月23日

〈祥慶崑弋社之三傑〉

　　崑曲名伶白雲生之妻李鳳雲工貼旦，為華北崑弋班中僅有之坤伶。在崑劇中常飾配角，如《鬧學》之小姐，《遊園》之丫鬟，均為韓世昌之左右手。至單工如《打刀》、《入府》等劇，演來維肖，扮像亦瀟灑出塵，深得佳譽。嘗觀《金雀記》：白雲生飾潘安仁，韓世昌飾安仁之妻，鳳雲則飾潘之妾，原配反作妾，摯友變成妻，真假互易，亦梨園中之一段佳話也。又老伶工陶顯庭之哲嗣，工大面，天賦鋼喉，扮像英武。歌《山門》、《五臺》諸折，氣概磅礴，

● 李鳳雲《胖姑學舌》

實大聲洪，孺子前途，正未可量也。劉福芳為白雲生之甥，工丑，能劇甚多，如《學舌》，《寄柬》，《佳期》，《覓花》諸劇中，配搭極為妥貼，唱白亦清脆悅耳，天生聰慧，甚為可喜。以上三伶之藝，雖不及韓世昌白雲生之精，但若研習不輟，再加以韓白之指導，預料日後必臻上乘也。

<div align="right">──原載《北洋畫報》1936年5月30日</div>

## 〈我與韓世昌合作史（並序）〉

　　北洋畫報為華北最老最精美之畫報，余於演戲餘暇，每喜讀之。茲屆十週年紀念之期，無以為敬；謹將余入戲劇界始末，草為此文，聊效野人獻曝之意云爾。（白雲生）

　　余籍河北安新，七歲入張翰林府塾中讀書，十歲入本縣高級小學，十四歲入保定第六中學，畢業後，無力升學，乃改業學戲。十九歲至天津從白玉田等在天津上天仙出演，一月後，受上海丹桂第一臺之聘，經人說妥，隨之前往。在滬出演時間甚久。最末一場，臨別紀念，余扮刺梁中之宮女；時麒麟童見余面貌清秀，託人留予學習皮簧，每年津貼一百元，白玉田不允，余遂返里，閒居一年。民國九年，余與白雲亭，韓世昌，出演北平同樂園，生意頗佳。余經白雲亭侯海雲之介紹，拜王益友為師，在糧食店與盛館舉行拜師禮，正式學習崑曲。九月白玉田侯玉山在束鹿縣組織祥慶社，來平邀予加入。民國十年，侯永奎之父侯益才組織榮慶社，余亦被邀參加。是時，予演正工旦戲，甚得觀眾歡迎。在平演畢，同人議妥赴保定，韓世昌因故未往，時同行者，尚有朱小義，張德發二人。在保由正月演至四月，朱小義，張德發經高陽李和芝之介紹，拜尚和玉為師。余遂同王益友，高翔譽，陶郝等在文安一帶出

演。五月中韓世昌與北平城南遊藝園定妥合同，遂約余等赴平，期
滿，出演吉祥戲園。民國十二年榮慶社同人因事星散，余復歸束鹿
祥慶社，在安平各鄉鎮出演，如是經過三四年。至十七年，余等復
組織榮慶社，在保定出演，九月世昌與十餘同人赴日。余亦回家。
十一月初，余與朱小義張德發陶郝等組織慶生社，在北平大柵欄三
慶園出演。至十八年四月離平赴正定與寶立社合作。七月由保赴
平，在東四商場與龐世奇等合演。八月中受天津新欣舞臺之聘。
十九年移至第一臺表演，期約一個月。期滿全社同人又星散，余返
里。廿年龐世奇與白玉田與天津泰康商場三層樓上之戲園訂立合
同，邀余合作，出演不久，龐白因意見不合，復離散。民國廿二年
三月間韓世昌返里休息，余領陶顯庭，侯玉山等在元氏獲鹿各縣演
劇，至年底，余亦脫離寶立社。廿三年二月因受時局影響，各戲輟
演，余擬赴平津演唱，而郝振基恐生意不佳，阻余往，余即脫離。
赴束鹿縣，與侯益隆等在束演唱。是時，余復組榮慶社，邀侯永
奎，馬祥麟、陶顯庭，侯玉山等赴天津天祥新欣舞臺出演，並約龐
世奇王益友等為助，人才濟濟，盛極一時，旋因戲碼太少，生意不
佳，乃赴北平，龐世奇因故未往，田瑞亭弟子白鴻林田柏林二人則
願加入，因二人欲在平露演也。至平，在燕京大學演唱，田瑞亭又
因事與榮慶社意見不合暗生破壞之心，適韓世昌由里來平，田即邀
韓成班，經余與韓世昌說明原委，韓始作罷。是時余已改唱小生，
與韓世昌配搭，復努力排演新戲，民國廿四年，再至天津出演，頗
受各界歡迎。廿五年二月間榮慶社內部又發生齟齬，遂將行頭分
開，余與韓世昌，魏慶林，劉福芳侯玉山等，在津小廣寒出演。期
滿受山東進德會之聘，赴濟演唱，戲碼為白蛇傳，上座一千餘人，

誠空前之盛。一月後，擬赴青島開封演唱。此余與韓世昌等在戲劇界之始末也。

——原載《北洋畫報》1936年7月7日

〈贈崑曲名伶〉

仲瑩

陶顯庭，字耀青，安新馬村人，年六十四歲。業農，躬耕自給，衣冠樸素，乍見幾不知其為老曲師也。

伶官傳裏開生面。不作農師作曲師。古貌古心彈古調。聽陶歌似誦陶詩。

龐世奇，字季雲，新城人，年廿五歲，有中興崑曲第二功臣之目。梅程諸大名旦，均交口稱譽。

傷春一曲不勝情。顛倒吟壇老遠明。（老友朱微君特加賞識，嘗賦詩張之。）座客傾心姑勿論，賞音難得到梅程。

魏慶林，字秀山，高陽河西村人，年四十歲，徐璧弟子也。工老生，能戲甚多，演山門彈詞各劇，風韻氣格，妙肖陶顯庭。其飯店一劇，尤推獨步。

豈惟飯店稱佳構，更擅琵琶一曲新。格老氣蒼饒渾樸。和陶彷彿得其神。

——原載《北洋畫報》1936年8月22日

〈贈崑曲名伶（續前）〉

仲瑩

侯益隆，字一龍，高陽河西村人，年四十六歲。邵老默工架子花臉，一龍得其指授，能傳薪火，與其叔祖玉山齊名。

聲譽曾聞滿舊京。做工純熟宛天成。玉山相映稱雙璧。衣缽堪傳邵默名。

王祥鳳，字允儀，容城北章人，年二十七歲，朱玉珍弟子，工丑劇，尤以山門之賣酒人及五人義之丑校尉為最佳。

雙眸奕奕有精神。妙絕山門賣酒人。唱徹杏花村畔路。隔林香送甕頭春。

## 〈韓世昌近訊〉

炎臣

崑伶韓世昌，白雲生及其所率領之崑弋社魏慶林，侯玉山，崔祥雲，劉福芳一行六十餘人，自六月離津而濟，而汴，出演以來，極受歡迎。韓白等前已離汴到漢，於上月十五日出演法租界大舞臺。事前曾經河南劉主任及商主席，代向漢口何主任，楊主席，分別紹介。故抵漢之日，各界紛紛舉行盛大歡迎，所贈之聯帳，達百餘件之多。昨白雲生曾致函津市友人，內有：「此行之榮耀，真夢想不到者，既感且愧，迫吾等更不得不為崑曲努力，庶不負南北名流期望之殷……」之語。在漢出演之期為一月，現長沙萬國戲院經理梁月波已到漢接洽，在漢演畢，即去長沙，預訂登臺十八天，或推展至一月。屆時韓白乘粵漢車南下，班底則搭江輪前往云。

——原載《北洋畫報》1936年10月3日

## 〈贈崑曲名伶（續前）〉

仲瑩

馬祥麟，字炳然，高陽河西村人，年二十二歲，幼從乃父鳳彩習崑旦，扮相秀麗，身段姿勢，堪與龐世奇媲美。

風姿宛肖女兒身。秀麗雲郎得替人。雛鳳聲清逾老鳳。嶄然頭角見祥麟。

侯永利，字伯吉，年三十二歲，饒陽遷民莊人，原籍玉田。魏慶林弟子。工老生兼工老旦等角。

逢場旦外俱勝任。老龍描摹最有神。唱做念工皆不苟。循規蹈矩獨斯文。

郝振基　侯玉山　王益友　朱玉鰲

功深爐火純青候。境界金仙換骨時。和者愈希聲愈永。箏琶耳自不曾知。

——原載《北洋畫報》1936年10月10日

## 〈韓世昌由京赴滬〉

炎臣

崑曲名伶韓世昌，白雲生等，於客歲六月一日離津往濟南進德會出演。旋又由濟而汴，而漢，而長沙，更北返漢口，復轉南京。茲又應上海恩派亞大戲院之約，已由京赴滬。按韓等係於上月十九日開始在南京登臺，本月十日期滿。是日（十日）新都名人褚民誼，溥西園，吳瞿安諸氏，特在國立音樂院及公餘聯歡社，分別為韓白等餞行。因滬上催促甚急，韓與白雲生，當夜即偕同恩派亞戲院代表錢仲良離京，班底則於次日由侯瑞春，侯炳文率領去滬。由月之十四其起，首次在滬露演云。

——原載《北洋畫報》1937年1月16日

# 崑曲老伶工陶顯庭之生平

劉炎臣

　　崑曲老伶工陶顯庭，業於本年九一八大紀念日（夏曆八月初六日）在津病逝，因陶老闆今年已屆古稀之高齡，在時下之祥慶與榮慶等崑腔班中，與「美猴王」郝振基同為年已七旬之齒德最高元老人物。生前既以善歌《彈詞》等曲享名，而且具有一團藹然可親樸實忠厚之古風，故一般嗜曲士女，無分老少，咸樂與之交遊，請益問難，備承指示，宜乎今之逝世惡耗傳出，內外行老少好友無不同聲悲悼也。記者因嗜聽崑曲，且以常採訪遊藝消息，故每當陶老闆在京出演時，或聆其黃鐘大呂之音於臺上，或叩其崑班劇事於私下，日久天長，相處極為欣然，遂形成一忘年之交。回憶本年七月二十二日榮慶崑弋社演員張蔭山在津法租界西開教堂慧果里寓所舉殯之晨，我猶與陶老闆站立街頭漫談良久，時陶老闆感於張蔭山之因霍亂急症而亡，於人生旦夕禍福，言下不勝致慨，且感於老輩同行之相繼凋零，尤不勝為此曲高和寡抱殘守缺行將絕調之崑腔班前途危也。自是日相互言別後，我因職務紛忙，且阻於大水之災，交通不便，迄未再晤及陶老闆，未料兩月前之街頭立談，竟成為永久紀念之話別矣。今值陶老闆逝世之不久，爰就予所知，略述其史料及身後情形如下：

　　陶顯庭，字耀卿，河北省安新縣人，於前清同治九年（西曆一八七〇年）正月初七日生在安新縣境內之新安鎮馬家村，今年整

七旬，安新縣古稱渥水郡，後與安州臺並，即改為安新。從前之安新縣，曾改為新安鎮，迄今故城與衙門，依然存在。馬家村位於故城之東南十里許，全村雖不滿三百戶，而文化極其昌盛。村中原有崑弋子弟會之組織，故研究學唱崑弋者極眾，幾乎是家弦戶誦，非常普遍，陶老闆自幼生長於崑弋腔調空氣迷漫之安新縣一帶鄉間，受此種環境之薰陶，耳濡目染，相習成風，故自然而然亦頗嗜好此道，隨意歌歌，原本是本縣崑弋子弟會玩票消遣性質，以後乃實際度此鬻歌生活。陶氏初因在子弟會玩票唱歌，嗣乃加入醇親王府之恩慶班，從白永寬（崑曲名伶白敬亭之父），錢曉山等正式學藝。學藝之經過，與郝振基戲路相同。最初因正當年富力強之際，所學僅限於武生戲，故在幼年所下之工，根基頗深，如《林沖夜奔》、《石秀探莊》、《武松打虎》等等武工戲，以其魁梧堅強之身材，演來素稱拿手，叫絕當時，後因其具有一條得天獨厚宛如黃鐘大呂渾厚之音。為盡量發揮其嗓音之本能，乃改習老外兼花臉兩工角色，如《勸農》、《酒樓》、《單刀會》、《訓子》、《五臺山》、《醉打山門》、《彈詞》，……等，均為其享名作，而《彈詞》之李龜年，演來尤名震遐邇，被譽為一代表傑奏。按《彈詞》一劇，為清洪昉思所著《長生殿》中精彩之一齣，系演述唐代安祿山造反，梨園伶工星散，而李龜年亦流落江南，懷抱琵琶，淪為沿街賣唱以度餘年故事。此劇唱工最為吃重，係集有南呂一枝花，梁州第七及九轉貨郎兒等而成，非氣力充沛嗓音醇厚宏亮者，絕不敢輕於一試。普通演此劇者，皆系根據遏雲閣曲譜而唱，將梁州第七及九轉貨郎兒中之第八轉，減而不唱，陶氏生前亦係接此種通例演唱，每演必有叫動滿座之把握，直形成其惟一之撒手鐧，每聆陶之此劇，其一種沉著雄厚而兼淒涼之音調，不覺發生滄海桑田之感。

更玩味劇詞中「昔日天上清歌，而今沿門鼓板」之句，又不禁使人聯想到此一位當代時崑曲老藝人陶老闆，竟為生活之掙扎，以古稀高年尤度此粉墨登場生涯，其所處之際遇，殆與當年之李龜年有同病相憐之感也，寓居津門之安次名流馬仲瑩（鍾秀）老先生曾有詠陶老供奉詩，詩曰：「興亡閱盡如拐絲，重前朝舊曲師，贏得平津多士女，百回不厭聽彈詞」，則陶老闆《彈詞》一曲之受人歡迎，由此蓋可想而知矣。

當本年五月間陶老闆參加榮慶崑弋社出演津市小廣寒戲院時，文壇健將左丘亮氏（吳雲心）曾在京《影戲春秋》三日刊畫報上發表一短趣文章，係仿春秋記事體裁，傳誦一時，其文曰：一一是月己酉，顯庭歌彈詞於廣寒。炎臣曰：「絕調也。英有金屈普拉，俄有夏里亞平，及陶氏而三焉。顯庭之歌也，其韻高吭而悲涼，其節迂回而詠嘆，燕趙之遺音乎。」君子曰：「劉氏之子，可謂知音也已！」注：已酉本月十二日也。金屈普拉，夏里亞平，均為世界著名歌唱家。炎臣姓劉氏，本報記者也。按夏里亞平，被譽為世界低音歌王，不僅受歐美人之歡迎，而我國人中之一般自認為能瞭解歐美歌曲之時髦士女亦多盲從而附和崇拜之，但對於本國之具有黃鐘大呂之音之崑曲老伶工陶顯庭氏，卻以其為本國貨，而輕視之不屑一顧，致陶氏生前及與其相似之諸崑曲伶人，皆不得不甘抱絕調，終年度其艱苦貧困生活，相互對照，誠所謂有幸與不幸。茲值陶氏之死，興言及此，益使人發生無窮之感慨也。

陶氏生前以《彈詞》而享大名，又因與被譽「美猴王」之郝振基合演《安天會》，亦成為之膾炙人口之名作。按《安天會》一劇，有「唱死天王累死猴」之說，其繁重吃力，可思而知，陶郝兩老闆，同以七旬之高齡，於今春以來在津猶常合演此劇，郝之猴模

猴樣，偷桃盜丹作工之細膩，固不待論，陶之天王，於每遣一將，必唱一折，以七旬老翁，尚不肯示弱，其難能可貴在此，除此更值得一談者，當今夏榮慶社在津小廣寒演時，為一新耳目號召顧客計，曾於五月二十六日（夏曆四月初八日）晚場舉行一次全班反串大會，除大軸為侯永奎，馬祥麟，侯益隆等等所合演之反串《青石山》，前場則為郝振基串演之《探莊》與陶顯庭串演之《夜奔》，極為惹人注意。緣此等武生戲，郝陶兩老闆當年之成名作，惟自改演唱老外兼花臉戲後，已有四十年未扮演此等武生戲，故在是晚演出之際，觀眾人山人海，天祥樓頭之小廣寒內，滿坑滿谷，毫無插足餘地，別一番空前盛況，故是晚郝陶兩老將，亦特別興致勃勃，鼓其老當益壯之精神，老石秀與老林沖，活躍臺上，大賣其命，博掌聲與唱彩聲，屋瓦皆為之震動，最令人乍舌驚奮叫絕者，即陶老闆之《林沖夜奔》，當唱至太平令時，居然亦肯來一大劈叉，旋即俐落而起，其不服老之精神以至於此，真嘆觀止矣。詩人而兼崑曲家之馬詩媵氏（名鍾琦，為馬仲瑩氏之長兄），是晚亦蒞院觀劇，曾為文志其盛，並詠有贈陶郝二供奉之詩四首，茲一併附之於下，以存史料：

陶君顯庭，郝君振基，年俱七十矣。已卯四月八日晚，奏藝於小廣寒，是日陶演《夜奔》，蓋其少年時最擅勝場之傑作也。飾短打武生之獨角劇，一場演畢，唱作兼繁。郝則反串《石秀探莊》。兩叟精神貫注，到底不懈，其音韻蒼悲壯，英姿勇概，均不減夫當年，洵屬難能可貴矣。爰為各賦二絕，以紀其盛云。（一）憶初識面紀庚寅（光緒十六年），節屆清明演《夜巡》。《打虎》更饒英勇氣，幾南聲譽罕同倫。（二）四十年前享盛名，激昂感慨演《宵征》。滄桑歷變龜年老，重與英雄寫不平！（以上詠陶顯庭）

（三）盛事難忘癸申歲（子彊叔已丑，師虞兄癸巳，翰如叔甲午，秋闈相繼舉於鄉，並行慶祝，演劇於宗祠），京東趙北遍征歌，活猴妙譽名能副，五十年來博采多（以上詠郝振基）。（四）問年陶郝本同庚，七十同臺扮武生，《夜奔》《探莊》真媲美，萬人拍掌動雷聲。

　　陶老闆在當年亦曾獨自領班，如慶長班，元慶社，榮慶社等崑弋劇團，陶氏曾主持多年。惟自晚近以還，因年事已漸高，為免耗費精力，已不願再分神躬自操勞。乃以元老之地位，情願退讓，輔佐崑腔班之後起人材出演，如韓世昌，白雲生等之祥慶社，與侯永奎，馬祥麟等榮慶社，均曾堅約其參加合作，以壯聲勢。近三年以來，陶則久在侯馬等之榮慶社，出演京津兩地。當前年（二十六年）夏榮慶社在津天外天遊藝場崑曲部（勸業場樓上）輟演，陶即離津返安新原籍休養，與其老妻共度鄉農野老與世無爭之樸實生活，嗣於去年再應侯馬等之敦請，予九月十八日重蒞津門，即寓於法租界小廣寒戲院後臺樓上，見其精氣神，依然飽滿，健爽如昔，惟已留有兩撇小參白鬍子，當叩其所以，據談：「我自去年（按：指民國二十六年）離京回老家，已經整整閒住十四個月，自到家鄉以後，本想從此退隱，不再出來度此粉墨生活，故即將鬍子留起，以示決心，無奈現在永奎，祥麟等又重將榮慶社之原有組織恢復起來，派人將我約來參加，情詞懇切，不便固拒，當即慨允而來。既然仍須唱戲，鬍子當然仍須剃下去，因為我不是票友，藝人應有藝人之面目，正所謂應徹底犧牲色相也。」云云。嗣陶老闆即於去年九月二十日頭天參加該社出演小廣寒之日，又重將此僅留有一年餘歷史之兩撇小鬍剃下去，恢復其清靜本來之面目，繼續再賣賣老力氣於沽上知音士女之前。當時陶老闆為保留此一點小紀念，曾於登

場之前夕（去年九月二十日）偕同乃子小庭（鑫泉）及其義子某同到天祥市場附近美芳照像館攝一張帶有小鬍子之照片，洗得而後，友好見者，無不珍視異常，故在去秋陶老闆來津出演時，曾有「陶顯庭剃須登場」之菊國佳話，遍傳於沽上，豈料甫經一載，而陶氏死矣，事最巧合者，陶氏系於去秋九一八由籍重蒞津門，而今年殁於沽上之日，又適逢九一八，恰經一年寒暑，可謂巧矣。

●陶顯庭

　　當今夏榮慶崑弋社在津由大觀園移至新中央戲院出演時，適值炎夏季節，全社人員因早晚連演兩工，極為辛勞，多半染病，而陶老闆亦未倖免，惟僅不過感覺胃口不佳而已，及八月中旬該社在新中央演唱期滿，陶老闆仍隨同仁移居慧果里原有宿舍，旋因津市為洪水所浸淹，慧果里一帶盡成澤國，陶老闆乃同郝振基老闆，一同逃出法租界，而到華界南門臉友人韓君家中居住。嗣郝氏即離津返玉田原籍，陶氏則因城裏友人姚宅之力請，乃攜子小庭移居姚宅。某日因起立小解，忽覺打一冷戰，嗣即漸漸不適，似成為受寒過重現象，情勢每況愈下，後見其已病入膏肓，姚宅乃另以七元之代價，在附近為之租房一間，當陶氏由姚宅出門被扶上膠皮車（人力車）時，因病勢沉重，體力不支，已現出呼吸緊促，奄奄一息之情

狀，及拉車抵新里妥之房屋時，神色益顯不佳，即於此具有劃時代歷史性之九一八紀念日，在洪水浸吞聲中之津門城裏永別人間撒手而去矣！陶氏身後，極為蕭條，賴友之資助，始得棺殮，刻已暫葬於河北火車站附近高地。噫！一代崑曲老伶工，而下場僅僅如此了草送終，嗚呼！亦可悲矣！

陶老闆家有老妻，聞耗已趕來津門。子名鑫泉，現已更名為小庭，非陶之親生子，乃自幼抱養而采者，今年已二十有一，並已為之授室，陶於生前甚愛護之，親若己出，蓋此老具有「老來受苦實可憐，有錢無子也枉然，我今無子又無錢，抱養一子接香煙……」之感，與張元秀具有同病相憐之命運也。小庭亦習老生兼花臉戲，如乃父所有之彈詞，山門，五臺山，單刀會，訓子，酒樓……諸劇，彼在前二三年均能上演，嗓音亦極寬亮，近隨乃父同隸於榮慶社在津出演。……

陶老闆為人誠懇，粗食布衣茹苦含辛，雖為一代崑曲名伶，而在外表觀之，依然保持其「鄉下老」之本來面目，毫無今之裝模作樣自以為不可一世之伶人惡習，此固崑腔班中人之樸實忠厚之本色也，至於陶對演劇方面，懷抱不苟主義，不登臺表演則已，演必聚精會神，盡其力之所能表現者，盡力表現於觀眾之前，近年曾將久未動演之《祭雪豔》一齣，重新溫熟數度演於沽上。此外，馬祥麟在其所趕排之崑曲《一捧雪》劇中，除自飾雪豔娘外，陸炳一角，即訂由陶老闆擔任，惜為克竣事，而陶老闆名登鬼錄矣，想力求上進刻苦自勵之青年崑曲名伶馬祥麟，逢茲變局，當不禁而生「排曲未成身先死，長使生徒淚滿襟」之感慨也！

自今春以還，使此甘抱絕調刻苦自勵之陶老闆心弦上常湧現一得意快舉者，即津市小崑曲迷韓生耀華已投拜其門下是也。韓生

耀華，家居南門臉，現肄業於城裏私二小學校，今年僅十有三歲，天資聰慧，資質甚佳，而於崑曲一道，素嗜成癖，自侯永奎，馬祥麟等之榮慶崑弋社到鼓樓北福仙戲院演唱，韓生因性之所近，每於散學後必往福仙聆崑劇，而於陶老闆黃鐘大呂之歌喉，尤為羨慕不置，因自號慕陶館主，聊示崇拜陶老將之意也，當由乃父與侯永奎馬祥麟等之介紹，正式投拜陶老伶工之門下，請求親傳所擅各劇；首為之說《彈詞》一劇，韓生因早已心領神會，故不久練習成熟，即於本年四月二日參加榮慶社，首次票演於福仙臺上，各界因震於陶老闆之大名，而其此次所親傳之弟子，又係一年僅十三歲之小學生，故是日上座奇盛，尤以教育界士女居多數，是日陶老闆亦興致特豪，親在後臺擔任把場，以便隨時指導。韓生演來，願原本本，遊刃有餘，毫不慌張，不知者絕不認為是初次登臺，每歌一句，則全場掌聲，有如雷鳴，情況極為熱烈，即陶老闆在後臺隔臺帳窺聽時，亦不禁連聲稱讚：「真難為他，居然能作到這樣穩！」其一團愉快氣象，流露滿面，所謂「人逢喜事精神爽」者，實足為當時之陶老闆心中情緒詠矣。嗣並將所學之《祭姬》（祭雪豔）繼續演出，更進而學習《酒樓》《山門》等劇，原期兼程並進，盡將陶老闆之能劇學就，以達其「慕陶」之素志，惜天不假年，而陶老闆已矣，嗚呼！陶氏所抱養之子，雖弗能繼其志，而在逝世之年喜得此一伶俐小徒，亦差堪慰陶氏於地下矣。

原載《新民報》半月刊，1939年10月15日，

選載自《河北戲曲資料彙編》第八輯。

# 清末以來北方崑弋老生瑣談

張衛東口述　陳均整理

　　南邊還有老生的標準家門傳承，但在北方鄉間崑弋班裏，沒有老生這個家門。我要這麼說，可能會有人說我說得不對，我要解釋一下。

　　北崑歷史上演老生戲的名演員，根底都不是唱老生的。白永寬在醇王府教戲兼演出，但是他主攻的是正淨（花臉），兼演外（老生）。陶顯庭，唱正淨的，兼演武生，是大武生、架子武生，到晚年才開始演老生戲。陶老的《彈詞》在當時最負盛名，但誰也不曉得，陶顯庭快五十歲時才學會《彈詞》，五十歲以前不會《彈詞》。陶顯庭在根基上學的是白永寬的花臉兼唱外、武生是打基礎時常演，本工並不是老生。

　　在侯玉山的《優孟衣冠八十年》裏，沒有直接提出陶顯庭是唱老生的，多處提唱花臉的陶顯庭怎麼樣，這是因為「唱花臉的陶顯庭」這個符號久已印在侯玉山的腦子裏了。大家還不大知道的是，陶顯庭的《彈詞》不是跟白永寬學的，是跟王益友學的，是謙虛的向比自己年齡小的小兄弟低頭學習，新上的戲。王益友早年曾在北京的崑弋班裏幹過，幼年在京東玉田縣崑弋益合班坐科，年齡比陶顯庭小十歲吧。他能吹笛，能教戲，唱武生出身，那時的武生唱法跟老生接近。其他家門沒有不會的，他還會唱旦角，白雲生就是他徒弟。榮慶社就是他牽頭兒進北京天樂園的，因為由直隸進京師聽

主兒們不愛聽弋腔，很多擅長擅長弋腔的唱主兒就多唱崑腔。這時候陶顯庭都快五十歲了，是王益友拍著曲子，吹著笛子，將《彈詞》教給了陶顯庭。這是侯玉山，侯老爺子跟我講的。不但陶顯庭能低頭向王益友學《彈詞》，在演合作戲時，在小的枝節記不住的地方，他還向侯玉山來討教。侯玉山比陶顯庭就更小了，大概小二十多歲吧，但他們是平輩。陶顯庭見了誰都是兄弟，老弟。就是一個這麼謙虛的老頭！有些不熟悉的戲劇性還要去問侯玉山，這點是什麼？怎麼唱？侯玉山是從小來武行零碎出身的，記得戲很多。所以陶顯庭不是正工老生，是袍帶花臉，正淨，唱弋腔黑紅臉兼演武生戲，再後來才以老生《彈詞》著名，《酒樓》、《祭姬》、《爭位》等是晚年後向王益友學的。

　　郝振基是益合班的教師，他的老師輩有京派先生教過。他是京南人，口音不十分重，比高陽人口音要好一些，所以在唱念上有一套本事。他慣唱黑臉戲，也就是包公戲、黑頭戲，是另外一種花臉的風格。現在我們在唱片中，還能捕捉到他的花臉餘韻，最著名的是《棋盤會》中的齊王。郝振基自幼練武功，以武生見長，兼唱花臉，偶爾演一些老生戲。跟陶顯庭的路子略有不同。陶顯庭早年演武的，到了四十歲以後演文的，以唱工為主，不以做工為主。到老年後就多唱老生戲，不唱武生戲。他那幾出正淨戲還照樣唱，像《北餞》、《山門》、《功宴》、《五臺》、《北詐》、《訓子》、《刀會》、《冥勘》等。

　　郝振基是京南人，久在京東演唱，跟北京崑腔班兒老師們常見，所以他的風格是比較渾厚的花臉風格。有一張郝振基演《草詔》的劇照，是王西徵支持榮慶社時在1936年前後照的。現在我演《草詔》的扮相和他一樣，沒有改，穿厚底，拿哭喪棒，麻冠、水

青臉，不抹什麼彩。這個戲當時在崑弋班裏演，陶顯庭的燕王，郝振基的方孝儒，那是一臺雙絕，誰離開誰都不好演。這兩人都是好嗓子，郝振基能「哨」（嗓子壓著對方唱念），陶顯庭嗓子「賽銅鍾」（嗓子脆亮咬字清晰），也能壓著他。陶顯庭莊嚴肅穆，不善於動，泥胎偶像似的，有皇帝的樣子。郝振基善於演，善於做，以表演、唱念見長。現在很多人都忽略了郝振基的唱，總覺得郝振基以演猴子最有名，武功最好，是武生出身。其實郝振基的唱，在當時來講，也是很有特點的。嗓子的調門，在六、七十歲時，年青人都跟不上。這兩位老先生是一臺雙絕，而且都沒有嗜好，不抽大煙，身體氣力都很好。郝振基的唱念的特點是氣韻，唱的是氣勢，不考慮嗓音是不是圓潤好聽，就是一鼓作氣地演這個人物。現在聽郝振基的一些唱片，還能感覺出來，嗓音嘶啞卻高聳透雲，咬字鏗鏘有力，他不是在嗓音色質上處理。郝振基的高音、低音、中音都有，但不是那種所謂的圓潤、清麗。陶顯庭的特點是透亮，在氣勢、粗獷上，比起郝振基來還有些不及。但陶顯庭更趨於文雅一些，而郝振基就是粗獷。這和郝振基的扮相也有關係，據陶小庭老師說：「郝大叔兩隻眼睛沒有多大，瞪起來比誰都大，眉毛的眉棱骨特別高，能蓋上眼睛，做戲、看人時，要是仰頭看人，這眼睛特大；低頭看人時，眼珠能到眉毛底下。」現在從留下的這張《草詔》的照片還不能完全看清楚，但是那種悲苦、掉淚的樣子還能找得出來。他拿著哭喪棒的樣子，是一般人學不來的。他很善於做戲，《草詔》、《搜山打車》都是他的拿手的老生戲。《打子》也是郝振基常演的老生戲，那時陶小庭老師十五六歲就陪他來院子宗祿。

　　魏慶林原來也能唱正淨，拜了徐廷璧以後才多唱老生，他當時多演二路老生見長，是底包演員出身。在高陽農村時曾經為人護

院打更，為了學戲練嗓子就趁喊平安時喊嗓子。他的唱法近似於郝振基，也是一種嘶啞的高音，早年還唱《北餞》、《功宴》、《北詐》等唱工花臉戲，後來才專攻老生。有一些老戲單中還能見到他唱花臉戲目，魏慶林在《十宰》扮敬德，這齣戲就是《北餞》。除此以外，劉慶雲是高腔班出來的，也不是專工老生，各種角色都能演。侯永奎、白玉珍也是兼演老生，所以說北方崑弋就沒有專工老生的這個家門。侯永立，是侯永奎的表哥，自幼學練功學武生出身，後來多演二路老生，其他各行也什麼都演，因抽白面兒成隱，很早就去世了。白玉珍也演過老生，但他的本工是大花臉兼小花臉，所以一演老生戲時，在念白上有些丑的味道，倒字、怯口的問題也比較大。

徐廷璧本工是老生，但徐是京派崑弋，也不是角兒，他教的徒弟很多。後來崑弋班專門唱老生的當屬魏慶林了，但魏慶林早年是花臉開蒙，中年後還演花臉戲。河北崑弋班以外的藝人，陳榮惠是恩榮班學老旦開蒙後改演老生，國榮仁也叫國盡臣，是正淨兼老生。這些人在崑弋班中都不是挑大樑的演員。陳榮惠沒有嗓子，最大的角色就是魯肅、陳最良。國盡臣最大的角色是唱《鐵冠圖》的通事翻譯官，在吳三桂請清兵時念滿洲旨。因他會念滿洲旨，就這麼一重要的活兒，晚年曾被尚小雲請到榮春社科班做教習。當年徐廷璧教戲，他在後臺當管事，還唱一些小角色，因為天分的關係，也不能挑大樑唱正戲。

北方崑弋歷史上第一個女老生是侯永奎的姐姐侯永嫻。她是跟陶小庭學的唱，向陶顯庭學的戲路子，曾在天津韓家堂會上演《草詔》扮方孝孺，陶小庭陪演燕王。為了穿厚底演做工戲也用了不少功夫，嗓音和神氣也很好。由郝振基給親自把場，底包都是陶

顯庭、郝振基演出時的底包，在堂會上就演過這麼一次。演後，有很多社會名流、財主官商來捧場。侯永奎有些害怕將來找麻煩，就不讓他姐姐唱了，所以侯永嫻也就沒有在戲班裏唱了。其實像《打子》、《夜奔》這些戲她都會唱。當時檢場能上臺，翻吊毛起來時攙一下，走僵屍時托一下，但即使這樣，也會有彩兒。現在還活著、看過她演草詔的觀眾，只有一個人，就是天津的叫韓躍華，他的別號叫「慕陶館主」，是陶顯庭的弟子。

北方崑弋的老生家門，基本上維持了北京崑腔衰落時期，即咸豐十年以後的狀態。什麼狀態呢？就是把老生和花臉合在一起，都算闊口家門，這是崑曲凋零時代的風格，和南方的蘇州崑劇傳習所師承情況一樣。在傳習所裏，老生和花臉的名字都是「金字邊」，施傳鎮、沈傳錕、邵傳鏞都是金字邊。這是因為咸豐年後，老生行勢單，花臉行也勢孤了，所以花臉、老生統稱闊口行，兩行並一行，變成一個家門了。現在研究崑曲的人還沒有正視過這種狀況。北方的崑曲與南方的崑曲都是息息相關的。在咸豐年後，北京沒有從蘇州進來大批的崑曲伶人，演唱萎縮的局面可想而知。蘇州的崑曲也不好生存，也是一種萎縮局面。到最後，蘇州崑劇傳習所成立時，老生、花臉都是一個老師教。現在我們這兒也有這個衣缽，比如，陶小庭老師，是我老師，把所有花臉戲都教給周萬江，老生戲也教了，所以周老師還會很多老生戲，即使沒學過也懂。這就是一種傳承路線。可在京戲班裏就沒有這種現象。

崑曲市場在萎縮以後，把花臉、老生都放在闊口一行中。近代以來，小生、花旦戲比重增多，也是這個因果關係。這是因為歷史劇、神話戲類沒有市場，《鬧道除邪》這一類的戲不演了，因此老生家門受到的影響很大，很多戲也就沒有了。有的戲還被大官生搶

走了，比如唐明皇、崇禎。有的戲被武生行搶走了，比如武松、林沖。

　　北方崑弋老生傳承路線比不上南方，南方還有這個老生家門的傳承沿續，而在北方的演員則什麼角色都演。現在也有這個趨勢，把生行的小生列在第一行，旦角列在第二行，而老生、花臉放在第三行，小花臉擱在最後一行。老生、老末、老外早以從生行脫離為所謂「末」行家門，「生、旦、淨、丑」就這麼變化了。

# 北京崑劇的生生死死

叢兆桓

　　近半個世紀北京崑劇的坎坎坷坷，這是我親身經歷過的。1949年我到北京，投身革命，參加了一個叫做「華北人民文藝工作團」的單位，當時是在招生廣告上看到的，團長是馬思聰和賀綠汀，遠在中小學的時候就非常的崇拜這兩位音樂家，被此吸引，就經考試進了團。先學扭秧歌、打腰鼓，上街做宣傳，十幾歲十七歲吧，穿上幹部服，吃大鍋飯，培訓了幾個月，就參加土地改革運動、鎮壓反革命運動、三反五反運動、抗美援朝運動一系列，然後呢一方面就學業務：學李波、郭蘭英的民歌唱法；學西洋發聲法，當時有鄭興麗教，據說是義大利學派的；學芭蕾舞，有蘇俄的老師依熱夫斯基來教；學現代舞，吳曉邦先生教；學東方舞和南方舞，崔承喜教的。最後還有一門最重要的課程，叫中國古典舞；在這個課堂上，迎來了韓世昌、白雲生、侯玉山、侯永奎、馬祥麟、侯炳武、白玉珍等等北崑的老一輩藝術家。[1]

　　1950年1月1日建立了北京人民藝術劇院，這是共和國第一個國家劇院。接著1950年的春節時就來了一個命令，讓北京人藝組織崑劇的演出，在中南海的懷仁堂，為毛澤東、朱德、劉少奇、周恩來等演出崑劇，說是毛澤東主席親自點看，韓世昌、白雲生的《遊

---

[1] 本文係叢兆桓先生於2005年4月25日在臺灣中央大學的講演，略有刪節。

園驚夢》，而且必須要帶「堆花」，要按原詞原樣不許改動。於是我們連夜的趕，做了廿四盞雲燈，是花神的道具，雲燈裏麵點了蠟燭，十二個演員扮十二個月花神，在唱「湖山畔湖山畔」這段曲子的時候，劇場的燈光啊暗下來，朦朧看到臺上的廿四個燈籠，舞起來、跑起來非常好看，但內容是形容夢中男女歡會。近幾十年，五十來年吧，很多種版本的《牡丹亭》，或者《遊園驚夢》，都不是這樣的演法。我演第一齣崑劇就是跑花神。1951年的春節，再次進中南海懷仁堂，給這些領導人演《通天犀》啊，《夜奔》等老的崑曲戲。

但是1952年全國戲曲匯演的時候，仍然沒有崑劇，整個中國大陸沒有崑劇團。1953年華東戲曲匯演，沒有崑劇。1954年、1955年各地上百個劇種都得到了扶持和恢復，但是崑劇這個劇種還是沒有。北崑的老藝人依然在為歌劇、話劇、舞蹈演員做著基本功和古典舞形體教員，把那些崑劇的表演分解來傳授。我們當時呢練基本功、練腰腿、練重心控制、練彈跳、練翻滾跌撲毯子功、身段組合，除了起霸、趟馬、走邊這些片段以外呢，把崑曲裏面的身段，編成了一些水袖舞、手絹舞、劍舞、盾舞、雲帶舞、長綢舞等等，都編成了舞蹈一二三四，把崑曲的身段動作分解成這樣，我們這麼練，等到學了兩年以後，開始成品教學，這就是折子戲或片段，男的學《夜奔》、《夜巡》、《探莊》、《打虎》、《蘆花蕩》等等動作比較多的戲；女的就學《思凡》、《遊園》、《水鬥》、《斷橋》。

這樣經過了北京人藝、中央戲劇學院歌舞劇院、中央實驗歌劇院，我們這一批人一直沒有間斷的接受崑劇藝術的傳承和薰陶。不單是我們，包過演話劇的像於是之，舞劇的趙青、孫玳璋、陳愛蓮等著名演員都會唱崑曲的，都是這些北崑的老先生教的。一直等

到1956年《十五貫》一齣戲救活了一個劇種！怎麼活的呢？眾說紛紜。有的說這戲好就好在保存的好，把精華都保存了；有的人就說，好就好在改革的好，砍掉一條線，《雙熊夢》嘛；有人說是因為內容好，反官僚主義、反主觀主義嘛；有的人說是藝術好，表演好。這些看法莫衷一是，留待大家再去探討，到底是什麼救活了這個劇種。

1956年十月份，南、北崑在上海匯演，都是臨時組成的代表團，因為當時沒有專業團體，在長江劇場一連演了四十天崑劇，各省市、各劇種都來觀摩，震動了全國。北崑代表團又到蘇州、杭州、南京巡迴演出。當時周傳瑛老師剛剛招了世字輩的學員班，也就是現在大家都知道的世字輩，那時候汪世瑜、沈世華他們還是小孩，選了四男四女，跟著北崑一邊演出一邊學戲，北崑當時劇目是比較多的。我們那時候是歌劇院的歌劇演員和舞蹈演員，文化部兩位部長、三位局長親自動員我們：「新文藝工作者一定要服從國家的需要，立志搞好古老劇種的繼承」，接著全國政協文化組，開了三次座談會，討論崑劇的繼承和發展問題。有的人說崑曲不能改，有的人說崑曲必須改，有的人說這個這個可以改、那個那個不能改、還有什麼什麼必須改。討論了三天，與會者大都是國內的理論家，文化界的政協委員。

1957年6月22日，在東四文化部禮堂，由部長沈雁冰（就是茅盾先生）宣佈：北方崑曲劇院正式成立。方針是繼承與發展崑劇藝術，由周恩來簽署：韓世昌為院長的任命書。一個劇團的團長，由國家總理來任命，這是很少的。有點像法蘭西歌劇院，他院長是由法國總統任命（早先是由路易皇帝任命），是對這家劇院的特殊重視。

　　北崑建院演出十二臺戲，由於當時正值「反右」運動的高潮，所以準備好的這十二臺戲裏頭，三臺大戲有兩臺被康生給勒令停演了。一臺叫《鐵冠圖》，康生說：這是污蔑農民革命。一齣叫《蝴蝶夢》，康生說：這是宣揚封建迷信。兩大罪名，慘了！那麼三臺大戲最後只剩一臺《百花記》，又因為當時白雲生老師呢，在作檢查，檢查他的「右派言論」，禁止他演出。然而這場演出票都賣了，也不能夠一齣大戲都沒有，一個劇院建院演出全是折子戲，其他九場全是折子戲。當時院領導和老師們臨時決定，讓我替白雲生老師演。我當時呢正在積極的學文武老生戲，我在練《出潼關》的秦瓊。

　　白雲生老師讓我練《鐵冠圖》裏煤山吊死的崇禎帝，他要演黃承恩。崇禎帝在這個戲裏頭有兩個特技，一個是甩髮就是把這個甩髮倒栽根，要把甩髮甩直了立起來，然後從四面散落下來，要求前面的頭髮稀稀拉拉的能看到臉，就像頭髮簾兒。我練了差不多有千兒八百遍，只有一次碰對了。然後還有一個寫血書，在媒山上吊之前寫血書呢，有一個特技，有一個搶背，手著地時要從背後面把一隻靴子甩起來，從後面甩高由前面落下，接這個靴子不許用手，要用頭頂著，白雲生老師讓我狠練，摔得鼻青臉腫還沒練好。

　　這個時候團長侯永奎先生把我叫到團部，問我有沒有小嗓，要我試試假聲，我趕緊說沒有沒有假聲，老師樂了，他說：「唱武生花臉的都有小嗓你怎麼沒有啊，跟我學！」就咿——呀——跟著學。「對對對就是你了，現在離演出還有十四天半，快，由馬祥麟老師給你指導，好好練，別的先放一放！」就這樣我就從老生改唱小生。演了全本的《百花記》，後來在北京、天津、河北、山東、山西、遼寧、吉林、黑龍江等地，三四年間演了一百多場。陳毅元

帥看了這個戲非常感興趣，他說這個戲好好的把它弄一弄可以搞成中國的莎士比亞式的大悲劇，因為百花公主愛上年輕漂亮的小夥子，卻是一個敵人。

我偶爾還要演老生戲，比如說《連環記》演《梳妝擲戟》時我演呂布，這是沈盤生老師教的雉尾生戲，後來演全本《連環記》我演王允。在紀念關漢卿七百五十週年的時候，侯永奎老師在全國政協演《單刀會》，我演魯蕭，一個人又是大嗓又是小嗓，上午大嗓晚上又是小嗓。當時北崑人少，北崑是第一個專業崑劇國家劇院，但是當時只給他七十個名額，樂隊、舞臺隊行政所有的後勤人員都算在這七十個裏，但當時有一個好處給了一個劇場，西單劇場就原來的哈爾飛，後來又給換成了長安大戲院，有這個陣地和沒有這個陣地有很大的不同，不過有一個陣地每個禮拜六必然演一場，禮拜天日夜兩場，一個禮拜三場，一年五十個禮拜就是一百五十場，還有三個月的巡迴演出到外地去，所以每年的演出都在兩百場以上。

北崑的藝術成分當然主要是北方崑弋的先生們，就是榮慶社為基礎的老藝人；第二部分是「京朝派」，就是葉仰曦先生、傅雪漪先生他們，是京朝派的代表，他們給我們拍曲。北方崑弋的老師教表演、教身段、教動作，在學戲之前呢先由京朝派的老先生拍曲。第三部分是南崑名宿，沈盤生是傳字輩的老師，輩分很高的。徐惠如先生他原是南崑笛師，能背吹四百齣戲不看譜子，一個音符都不錯。吳南青是吳梅大師的三公子，他給旦角拍曲，也作曲，人很好的。

第四部分就是像我們，還有比我小的一批叫做——第一代北崑青年接班人。有三個來源，第一個來源是就是北方崑弋班的老先生們的子弟，侯長治、侯廣有等，他們從小五、六歲就開始練功，在農村麥子地裏歷練，跟斗翻的都很好，所以北崑有些武戲很好。

第二部分就是像我們這一些，雖然在話劇、歌劇、舞劇的崗位上，但是從1949、1950年開始，就一直跟著韓世昌、白雲生這些老師學崑曲，所以建院的時候就一下子把這些人都調過來，這就叫「服從國家需要，服從組織分配」。第三部分由中國戲校畢業生孔昭、林萍、張兆基等一批人調過來。一年以後在北京、上海、杭州等地招考一批學員，考取了十八勇士，包括洪雪飛（演阿慶嫂的）、董瑤琴、顧鳳莉、張毓雯、許鳳山、馬玉森，韓建成、宋鐵錚這些，後來都成了北崑的骨幹。北京戲校又支援了周萬江、王德林、戴祥琪等等一批學生。隊伍不斷的壯大，老藝人心情舒暢，兩三年的工夫，已能傳承北崑傳統折子戲一百多齣。

但是在方向上經過反右運動的洗禮，劇院必須緊跟政治形勢。比如說1958年提倡大躍進，要高舉三面紅旗，這個劇院就排演了活報劇《拔白旗、插紅旗》、《除四害》，還有大型崑劇現代戲《紅霞》、《劈山引水》、《黃菊花》等等。平息西藏叛亂的時候就排演了《文成公主》，要說明西藏自古是中國的一部分。遇到了三年自然災害，就排演了《吳越春秋》，提倡臥薪嚐膽的精神。當中國登山隊員從北坡登上了珠穆朗瑪峰，就排演了《登上世界最高峰》。因為那時候政策規定劇院團的演出劇目，必須保證也許這一年是百分之四十，下一年百分之六十，隔一年百分之八十，都必須是革命現代戲，否則不發工資。但是搞藝術的人，無論在什麼情況下都不會放棄他熟悉的藝術創作，因此整理了、演出了不少傳統戲，這是因為有一個周恩來方針，周恩來要兩條腿走路，三並舉這麼個方針，在這個方針下青年團演了青春版《雷峰塔》有四個白蛇、三個青兒、兩個許仙，轟動了北京。後來又整理演了《獅吼記》、《金不換》、《繡襦記》、《霞箋記》、《連環記》、《玉

簪記》、《販馬記》、《五人義》、《射紅燈》、《荊釵記》、
《釵釧記》將近廿臺傳統的大戲。再就是一些像《文成公主》、
《逼上梁山》、《吳越春秋》、《李慧娘》等等一批新編或者改編
的歷史戲。加上《紅霞》、《師生之間》、《瓊花》、《江姐》、
《小紅軍》、《紅嫂》、《奇襲白虎團》、《血淚塘》、《靈山鐘
聲》等等好幾十齣現代戲。這些劇目的演出基本上反映了北崑劇院
從建院到文革之前的八年多的藝術發展狀況。

但歷史往往要看由誰來寫，比如說在我看，一個劇團八年多
的時間繼承傳統折子戲兩百齣，排演了大戲近四十臺，培養了北崑
的青年接班人一百五十餘人，平均一年演兩百多場戲，已經算是成
績不小了。但是在有些人眼裏，這一、二百人八年艱辛勞動，一無
是處。比如那位翻手為雲、覆手為雨的康生先生，他就在北京1964
年文藝界萬人大會上，親自點了文學界、史學界、電影界一系列的
「反黨作品」，然後說：「北崑的《李慧娘》也是反黨毒草」，一
年前他剛給周恩來推薦說：「我看近來北京舞臺上最好的戲就是
北崑的《李慧娘》」。事隔幾個月，180度大轉彎，因為江青說：
「《李慧娘》反黨！」他馬上也跟著說反黨，於是整個劇院陷於
一片驚懼惶恐的氣氛當中，當時劇院的院長金紫光、郝成嚇壞了，
趕緊的拚命排演現代戲，除了剛才講的那些現代戲之外，還有《傳
槍》、《掩護》、《騰龍江上》、《打銅鑼》、《社長的女兒》等
等，但是已經來不及了，災禍難免，這兩位院長排了一大堆現代
戲，還是被調到了京西礦物局搞四清運動去了；韓世昌、白雲生、
侯永奎、馬祥麟等北崑的老藝術家都放到北京市文化局養起來了；
把吳南青先生、白玉珍先生等等下放到保定戲校，這就是剛才講的
吳梅先生的公子，他最後就死在保定，非常遺憾。一些創作人員調

往四清工作隊，大批的演職人員調往文化系統的書店、印刷廠、制本廠、制板廠，還有遠郊區的區縣文化館，當工人做基層工作，留在劇院的七十多人分成兩個小隊，分頭到郊區的農村地頭，去演出一些小歌舞、小型地方戲。

實際上這個時候1965年，北方崑劇院已經是名存實亡；這還不行，到了1966年，江青終於下令：我什麼時候才能看不見崑曲啊！於是1966年2月28日，北京市文化局宣佈撤銷北方崑曲劇院建制，全院人員在三天之內全部遣散，劇院的房地產、劇場、倉庫、服裝、道具、樂器、佈景、燈光設備、上萬冊的圖書、資料、檔案，通通歸了江青的樣板團，北崑出了一本建院特刊，都在樣板團的鍋爐房裏頭當引火燒了。北崑的很多演員都要改唱京劇。創作室時發、秦瑾等等，都調到新華書店去站櫃臺。青年演員許鳳山、馬玉森等等都到工廠裏頭當工人。這樣一個崑劇劇院建制被撤銷、牌子被摘掉、隊伍被遣散、產業被吞沒，幾百人十年血汗辛勞毀於一旦。而嚴重的問題在於北京是個樣板，北京的樣板迅速普及全國，上海崑劇團、江蘇崑劇團、浙江崑劇團、湖南崑劇團，當時河北省還有一個京崑劇團，還有天津、保定、南京、上海等等戲校有崑曲班，全部都被解散撤銷。方興未艾之古典崑劇藝術竟在全國慘遭禁絕，從1966到1979年，銷聲匿跡十三年。

這十三年過去後，北崑的老藝人韓世昌、白雲生、白玉珍、吳南青、葉仰曦等等等等，都因為受到不同程度的精神與肉體上的摧殘與折磨，而先後含恨逝世了。當家的旦角，北崑從建院到文革的女主角叫李淑君被專案組立案審查以後，患了精神分裂症。我，也許由於山東人的強脾氣吧，被扣上種種莫須有的罪名，鋃鐺入獄關押八年。

藝術，戲曲藝術是由一代代口傳心授而保存在藝人身上的，成批的藝術人才的湮滅，這給北崑的藝術事業造成無法彌補的損失啊！但是在那個歲月，在那十三年中間，即使在家裏頭哼唱兩句崑曲，都會被人打小報告，而背上反動反黨的罪名。我在鐵窗下坐了八年，先是一天四個窩頭，後來是高粱麵糊糊加蘿蔔纓子度日，只能用牙膏皮自己做了一個鋼筆尖，插在小樹枝上，沾著窗外標語灑落的墨汁，偷偷寫下了《古典崑劇表演藝術》提綱六萬字。夜間，等著同監號的難友熟睡了以後，再默背一遍《夜奔》或者《琴挑》。

往事不堪回首，1975年初，鄧小平被解放，調回北京主持中央的工作。據說他最恨江青，他一上臺就說：「凡是因為反江青、反中央文革被關押的人，五一節以前一律給我放出來！」文化部系統符合這個條件的一共是四十五個人，我有幸提前在四人幫沒有倒臺的時候獲得了自由。非常巧，三十年前的今天，四月十九號，我從監獄出來了！

北京公安局幹部告訴我：「對你的審查到今天結束，問題屬於人民內部矛盾，今後工作仍由原單位安排，等著給你補發了八年的工資，別忘了來我們這兒補交你八年的伙食費，一天兩毛二，一共吃了我們兩千九百一十七天，帶上錢來結算吧。」命運，讓我卅五歲入獄，四十三歲出監。這樣，就又開始了我和北京崑劇風風雨雨的後半生。

我的妻子也是一個北崑的演員和老師，這八年中間，她以每個月七十二塊五的工資艱難的維持著我的兩個女兒和岳母一家六口人的生活，她本人在五七幹校種水稻、幹農活兒、學針灸、練書法苦熬八年，堅持到我回來。因為我回來的時候，四人幫還沒有倒臺，樣板團也不能容我們。所以在1976年把我們這樣不可靠的人調

走，我調到了北京科學教育電影製片廠，我的老伴兒調到新聞紀錄電影製片廠。我搞了三年半的科教片編導，拍了大慶油田科學採油的《一口油井的故事》，拍了用動物的骨皮製造明膠的《收購員日記》，而且都得了獎，這些跟崑曲無關的另一種藝術樣式，證明崑劇演員也能做好其他事情。

直到1978年撥亂反正徹底給我平反昭雪，兩次：一次在京劇院的全院大會，一次在體育館的文藝界大會。

1979年初北方崑曲劇院恢復了建制，為了給劇種平反，給劇院平反，給《李慧娘》這個劇目平反，我又回到了北崑復排了《李慧娘》，因為《李慧娘》的編劇孟超，導演白雲生都死了，為這個戲牽扯到一百多人受到牽連。

在當時由於我患了肌無力，就是聲帶肌肉閉合不攏，沒辦法唱，所以只能打一針演一場，很痛苦，所以在我五十歲差不多吧，排完了根據《甲申三百年祭》編的《血濺美人圖》，最後一個戲是紀念辛亥革命七十週年，歌頌再造共和的蔡鍔將軍，北崑編演了一齣《共和之劍》，我擔任編劇、導演、主演，告別舞臺，一直到今天沒有再唱戲。

從1984年到1992年，領導忽然讓我當「官兒」，當了八年主管藝術創作和生產的北崑劇院的副院長，這樣北崑的實際業務就跟我本人的思想、觀念、水平、感情有了比較密切的關係了。我從不隱瞞自己的看法，我認為把傳統劇目中的古典名著，應該放在排演的第一位考慮，但是同時我也認為：為了別讓北崑再死了活、活了死，必須找到古典與現代，傳統與創新的最佳契合點，要讓現代的廣大觀眾，不是只有那幾百個愛好者，要讓廣大觀眾特別是青年學

生能夠接受，能夠喜聞樂見，也就是當代意義上的雅俗共賞的理念做標準。

　　那麼在這八年的北崑劇院的實踐，部分是按照我的認識做的，首先是排演一些古典名著，比如馬少波先生改編的《北西廂》，崑曲界原先比較多演的是李日華的《南西廂》、時弢先生改編的《牡丹亭》、翁偶虹先生改編的《荊釵記》、楊毓珉和郭啟宏改編的《桃花扇》、郭漢城、譚志湘改編的《琵琶記》，我也搞了一個一本的《長生殿》、孟慶林等的《雷峰塔》、白雲生老師的《金不換》，還有些串摺子演出的像《玉簪記》呀《義俠記》這些。時間證明，演出效果是很不錯的。廿年前北崑的編導和演員，就曾經被請到大學文科的講堂，也收穫了好幾篇以崑劇為題的畢業論文。張庚老最重視對傳統崑劇名著的改編和整理工作，他說：「你要把主要的精力放在這上面，這是一個創造性勞動，比新編一個戲、新寫一個戲還要難」。

　　然後第二部分就是新編的歷史劇，比方王崑侖寫了崑曲的《晴雯》，阿甲先生移植改編的《三夫人》，郭啟宏創作的《南唐遺事》，陳奔等的《血濺美人圖》，還有一些《三盜芭蕉扇》新編歷史劇啊，觀眾比較多也比較沒有包袱，也可能和需要邁稍微大一點的步伐往前進。當然還有一部分就是經常演出的，北崑的傳統折子戲，已經從原來的六百六十剩下二百齣，二百齣剩了一百二十齣，我是1992年年底離休，從那個時候到現在的十二年半，北崑劇院又換了好幾任的院長，也許是因為改革開放了，國際交往多了，出國的機會多了，所以劇目上也搞不太清楚。

　　未來，怎麼走？

　　那麼，現在環境變了，不像我年輕的時候跟我搭檔的女主角叫李淑君，一輩子沒有得過任何獎，沒有出過一趟國，真正是為北崑默默奉獻一生，這位老大姐已經養病在家二十餘年。

　　這些年北崑除了演傳統的折子戲外也演了一些探索戲、外國戲、荒誕戲等等，比如北崑演出《夕鶴》日本的，《村姑小姐》俄羅斯的，《偶人記》荒誕的，還跟一位日本男旦合作，排演了《貴妃東渡》。這個戲呢大投入大製作，相當大，叫做崑曲歌舞劇，打的旗號崑曲歌舞，他與社會上的那種現在很多新名稱：戲曲音樂劇、京劇交響詩、評劇什麼什麼樂舞，現在什麼新名詞很多的五花八門，很多現代的新樣式。像我這樣畢竟是老了憂患意識越來越重，我感覺到最主要的憂患是：「文化和娛樂已經找不到它的區別了！」

　　我記得人家講，英國曾對甲殼蟲樂隊演出，要收百分之九十幾的稅，娛樂繳稅得非常非常多，因為他的收入非常高；但是對於文化對於嚴肅的藝術比如皇家芭蕾舞，不但不收稅的而且國家貼補大量的錢，要保障這些藝術人才，讓他專心致志的搞。像日本的能樂、歌舞伎也有保護他們的政策。實踐經驗是非常重要的，無論成功或是失敗的經驗，都是重要的；但是我覺得研究這些經驗，總結這些經驗，更為重要，要不然的話總是很盲目的去亂闖或重複過去那些錯誤。

　　我對於北崑最擔心的是，北崑的「京劇化」和「泛崑化」。因為北崑現在的成員多半是從京劇改過來的，由於南崑和北崑有一個最大的不同，就是南崑各團：上海、南京、蘇州、杭州他的戲校都為崑曲這個劇種培養學生，培養接班人，只有北京這個北崑劇院

沒有學校為他培養學生。北京有兩所戲曲學校，一個是中國戲曲學院，一個是北京戲校，現在也提高為大專，藝術職業學院。他們在前幾十年中間沒有為崑曲這個劇種培養過1名學生，所以北崑劇院的青年演員大部分是從京劇學生改過來的。

京劇化，比如《出潼關》啊、《倒銅旗》啊《嫁妹》這些戲，不但表演有特色，連鑼鼓都是不一樣的，崑弋用高腔鑼鼓，它不是「匡切匡切」而是「厥冬厥咚」，這不一樣的，那麼現在已經沒有了，都失傳了，全部的鑼鼓曲牌京劇化，表演念詞念白京劇化了。

泛崑化，不分南崑北崑，都一樣了，北崑沒有北崑的特色，劇目上沒有特色，唱念上沒有特色，表演上沒有特色。我覺得任何一個藝術品種如果失去了他自身的藝術特色，也就是失去了它存在的價值和基礎。

好在正當走投無路，或者暈頭轉向，或者就說躺在國家養活的政策上混日子的時候，聯合國教科文組織出人意外給了崑劇一個名堂。北京這四年有了極大的變化，北崑也有了極大的變化，當年就是聯合國教科文組織的官員，有兩位到北崑來視察看一看，然後得出結論說；「這個北崑環境太破爛，髒亂！」。現在不一樣了，現在院子清理了乾淨了，該拆的拆弄好了，房子裝修好了，都裝了空調，辦公室裏面都有電腦，都按時換新的，車子各種大客小轎車有十輛，票子每年都在增加。

北崑的傳統折子戲三分之二已經失傳，還能找回來的二百餘齣，一直在繼承，但總是保留不住，為甚麼？缺乏理論指導，這個怎麼傳怎麼承？大戲，也在排但是缺乏明確的目標和方向，社會的外部條件是比較好，在北京這幾年，比如說教育界，北京戲校經提

升提格為大專了，中國戲曲學院本科、研究生班都有了崑劇的名額，前幾年一直非常難過的是，看到日本、韓國、美國都有崑劇博士，唯獨產生崑劇的這個國家這個大陸，沒有一個崑曲博士，這個局面現在看起來成了，有希望能夠改變。理論界，現在中國藝術研究院戲曲研究所，已經出了一套崑曲研究叢書，現在又在搞《崑曲大典》，這是一個很大的工程。北京藝術研究所也搞了一部《北京戲劇通史》，裏頭當然很大一部分是崑劇。全國政協去年搞了一個七十個劇本的曲譜集成，包括連三聯書店讀書雜誌都開崑曲專題座談會。北京大學文化產業研究院也開崑曲的專題會議。傳媒、影視、報刊最近這幾年涉及到崑曲的一些專題，比如說像電視臺的專題片已經十好幾部。業餘曲社活動，北京有一個京劇崑曲振興協會，在去年又成立了一個陶然崑曲學社。北京崑曲研習社也不斷的有一些新的活動，比如說出書、搞演出，明年（2006）是我們北京崑曲研習社五十週年，要搞大型的紀念活動，我們這個中國崑劇研究會是廿週年，北大、清華、師大、外院、廣院（現在叫中國傳媒大學）、中央音樂學院、中國音樂學院都有崑曲小組，在大學裏面，這些崑曲的曲社如雨後春筍，現在北京市政府撥了五百萬，獎勵劇團進大學，不賣票、不要錢，還給劇團作貼補，到大學演一場給五千，現在北崑劇院正在往大學跑，為了能得五千塊錢，自己要賣票的話一兩千塊錢都賣不出來，只要到大學演就可以拿到國家的補貼。所以這些社會環境，這些條件，都是比較好的。

　　但是最後還是要告訴大家：興衰存亡，歷盡坎坷，四十八年的北方崑曲劇院，將要六月份合併，摘掉牌子與北京京劇院，和北京梆子劇團，將要三家合併成為一個新的劇院，可能叫北京戲曲藝術劇院，下面有五個團，北崑成了五個團之一，連二級法人的資格都

沒有[2]。當然也許這是好事，因為現在改革，改革的大趨勢，我們只有為他美好的未來，好好的祈禱。

那麼，我今天就是簡單的談了一下，介紹一下北崑的情況啊，只談劇，沒有談曲，只談北沒有談南，我想強調北京和崑劇的關係，崑劇從歷史上來講他不光是南戲，如果沒有宋金元雜劇、院本，就不會有崑劇，這是我的看法，這是我今天說的主要目的，因為崑劇他不是一個地方戲，他是一個全國性的劇種，而且是曾經風靡全民族二百餘年，像余秋雨先生生曾經說過的那樣。全民族曾經風靡二百餘年，難道這是一個簡單的事情嗎？這樣一個劇種，如果沒有北崑，如果北崑像當年的元雜劇一樣沒了、失傳了，金院本失傳了，誰也不知道是什麼樣子，那麼這個全國性劇種，還叫全國性劇種嗎？因為現在七個團，六個在長江以南，只有一個在長江以北，從整個國家可以看見長江以北大片的國土，如果長江以北連一個崑劇團都沒有的話，那麼崑劇將要成為一個什麼樣子，他還能成為人類口頭非物質遺產的代表作嗎？

我今天呢不揣冒昧啊，我確實不是一個會講課的人，我只能是拋磚引玉，把這個問題提出來，我非常希望，我原來確實以為給同學們介紹一下北崑的情況，沒想到這麼多的崑劇專家啊，國際國內的專家都在這裏，提出很多問題，提出一些看法，也可能不對，我希望專家們把你注意和研究的重點，分出一部分來，研究一下北崑，研究一下北崑的歷史和北崑的現狀，還要研究一下北崑的未來，這個課題可能比這個叫什麼臺灣崑曲與兩岸角色；恐怕這個北京的崑劇將要是個什麼角色是更重要。

---

[2] 後由於種種原因，北方昆曲劇院並未撤銷。——編者注

　　那麼我沒有辦法，我是最近的十幾年，著實按張庚先生的囑託呢，把中國崑劇研究會搞起來，另外我也搞了一些地方戲，現在大約接觸到約莫二十個地方戲的劇種，常幫他們排戲，想要把崑劇的一些東西呢，跟地方戲在一個新的時代重新的結合。那麼這個中國崑劇研究會呢，現在是囊中羞澀，做不了什麼事，搞了一次「崑劇論文筆會」，我們評出六個得獎文章，包括丁老師的得獎六個人，現在已經有三位還沒有領獎就故去了。

　　像今天這個會，本來是下午接著應該是胡忌先生來講的，可痛惜的是他已魂歸天國。作曲陸放先生，他給北崑寫過十幾個戲，他寫了崑曲音樂的論文沒有地方給他發表，最後在《蘭》，我們會刊上給他發了一篇，給他往家送的時候，他死了，遺憾的沒看著。剛才我提到傅雪漪先生已經雙目失明了，這位作曲家還有到過臺灣來，我還有印象。

　　那麼現在改革講究資源整合，資源整合眼睛看的全是那些房子、地、音響、服裝、道具、財產、汽車。好多人他沒有看到崑曲的真正資源，是人！沒有人什麼都沒有，要說非物質遺產他在人身上，人活著他有，死了就沒了，劇本當然可以印出來永遠可用，曲可以記下譜來，但是表演藝術呢？

　　北崑，我也許年紀大了，有人說我不像，不管像不像，已經是七十四歲的老人了，所以我現在非常擔心，非常擔心怕北崑他再次沒了，或者說名存實亡。

# 現身説戲

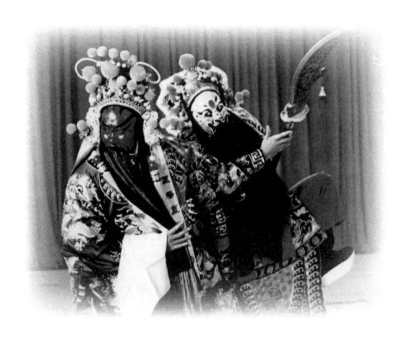

# 我演《鍾馗嫁妹》

侯玉山

《鍾馗嫁妹》是北方崑弋具有代表性的劇目之一。我從廿二歲開始演這齣戲，直到1981年我八十九歲應中國藝術研究院之請，將此戲彩扮錄相，算來演這齣戲已有近七十年的歷史了。

現將我所知有關此戲的史料以及個人演出體會整理出來，因限於文化水平不高，不妥之處還請行家和讀者們予以指正。

## 《嫁妹》劇情和來源

《嫁妹》是一齣神話劇，出自清人張大復所作《天下樂》傳奇。張字星期，蘇州人，曾居寒山寺，故號寒山子。生平所寫傳奇還有《如是觀》、《醉菩提》等廿三種，但有許多未能傳世。即此《天下樂》一部，目前只有《嫁妹》一折還活躍在舞臺上。全本《天下樂》傳奇內容略為：唐代杜平字鈞卿，杭州人，世代為商，家甚富。與金陵季四、錫山任安、丹徒孫立、姑蘇吳彥正意氣相投，共同經營，並願散資財普濟窮民。有位終南山秀士鍾馗欲赴京應舉，因貧無資，往長明寺訪杜平。杜贈百金為川資，並贈寶劍。鍾馗為人剛直，見寺僧正在做道場，就說：「人禍福在天，何得託名於鬼？若鬼果能作禍於人，是為害人之物，必當殺盡而啗之！」為此得罪了眾惡鬼。鍾馗赴京道上果染病。愈後由小路趕往長安，夜抵陰山窮谷中，被眾鬼所困；變易形貌，紺髮黑面，叢生怪鬚。

應試雖獲中會元，殿試卻以貌醜被黜，羞憤之下在後宰門觸階而死。玉帝憫其正直無私、懷才淪落，封為驅邪斬祟將軍，專除祟鬼厲氣。這時杜平正出資八十萬，請四友分濟四方，自往都下。入部時知鍾馗的遭遇，厚殮埋葬，並遣婢照顧鍾妹。某日天子御朝，見五道祥雲輝映國中，當時已大旱三個月，問表天罡，答說五雲之瑞應在五人。因此召見杜平等。杜將鍾馗之冤奏明，天子為立廟褒封，追賜狀元及第。杜平等因平日善施，果禱得甘雨，以致豐年。乃拜杜為天下五路都總管，執掌帑藏金銀。鍾馗亦踐前約，親率鬼卒笙簫鼓樂燈火車馬自空而降，以妹嫁杜平。玉帝復封杜為財帛司五路大將軍，掌管人間利祿，使五方豐登，天下安樂。這也就是「天下樂」取名的原因。

全本劇情如今知者甚少，所以贅述如上。可見《天下樂》傳奇主角應是杜平，有關鍾馗的情節只是原劇的穿插而已。即以現在還演出的這折「嫁妹」而論，還能找到這種安排的痕跡：結尾鍾馗送妹至杜府，唱【疊字令】揮手去後，上梅香，見杜平說送來小姐已在門外。杜迎小姐，鍾妹上有兩句唱，見杜平對拜，杜平也有唱，最後杜說明日請眾人痛飲而下，結束。有人認為主角鍾馗早已下場，這段情節的安排顯得不相稱。殊不知這正是遺留下來的全本以杜平為主角的痕跡。當然以目前只演《嫁妹》而論，我也主張做適當的改動，使鍾馗下場作為一劇告終為好。南方唱此戲，有時為取吉利，第二場杜平上前，先上五童子推著元寶車，示意杜為五路都財神，這也符合原來全本劇情，故南方又將《天下樂》改稱《財神記》，是有所本的。我曾見有介紹《嫁妹》的文章，將鍾友杜平說成是個「書生」，這就與原劇不合了。杜平雖與鍾馗曾於月下論文，但他是商人，以善施而封官，不是書生應考及第。

　　《鍾馗嫁妹》數百年來久演不衰，致使原劇主角杜平反為所掩，這也說明鍾馗長期以來在廣大人民群眾中做為扶正去邪、斬穢除惡的理想代表人物，成為人們心目中愛憎的寄託。

## 流派和傳授

　　《嫁妹》這齣崑劇，南、北都演，據南崑名票徐凌雲先生對我說：南方演的人不如北方多。晚清全福班的名淨茂松就不演《嫁妹》，但他演《火判》。倒是該班名付陸壽卿會此戲。徐先生就是向陸壽卿學的，後來經常彩串演出。20年代初，陸壽卿任教於崑曲傳習所，「傳」字輩如汪傳鈴、沈傳錕等將此戲繼承下來了。南崑所演，從扮相到表演，都與北方有所不同。

　　北方崑弋一派《嫁妹》是經常演出的重點劇目。同治年間醇王府安慶班出身的崑弋架子花臉盛慶玉（人稱盛三）是早期唱《嫁妹》的前輩老先生。名淨劉奎官演此戲，據說就是早年經盛慶玉所授，劉還能演《通天犀》。直到30年代，盛慶玉已七十以上高齡，先後任教於中華戲校和榮春社，故皮簧班中演《嫁妹》的如趙得鈺、蕭德寅、景榮慶、尚長春等皆經盛慶玉傳授。武生票友閻敬仁亦邀請盛慶玉教過。30年代我搭寶山合班在天津唱《嫁妹》，盛慶玉除在戲校兼謀，也搭此班，此時他年歲太大，已唱不動，只為我配演大鬼。一次程硯秋看完戲（當時他是中華戲校董事），特到後臺看望，說：「看看我們的盛先生！」

　　北方崑弋演《嫁妹》還有京南和京東兩個支系：晚清在京南唱《嫁妹》的，有崑弋袍帶花臉張子久，河間人。我十幾歲時，他已六十多歲了。當時他搭無極縣孤莊和翠班，擅演《訓子》、《五臺》、《山門》、《冥判》等。他一直在京南鄉間演唱，未來過北

京唱，故不是皮黃班中曾任過精忠廟首的那位張子久。（按：《嫁妹》本為架子花臉應工，唱做繁重。如果一次演出有兩齣架子花臉戲目，就要由唱袍帶花臉的演員兼演一齣架子花臉戲。所以崑弋班袍帶花臉、架子花臉一般都能互相兼唱。）

和張子久同時的是我的老師邵老墨。老墨師傅早年在獲鹿縣影壁村坐科，工崑腔武丑兼架子花臉。光緒三十二年丙午（1906年）我十三歲向他拜師學藝時，他已唱不動《嫁妹》這類重頭戲了，但後來我演《嫁妹》就是由老墨師傅傳授的。比我大四歲的侯益隆，和我都是高陽人，同村本家。他學藝比我早幾年，也是拜邵老墨為師。我們都先學武丑，後工架子花臉。侯益隆唱《嫁妹》比我早，以嫵媚見長，我不如他。我因體形關係，雄偉有餘。我們二人演《嫁妹》可算同師同源。票友葉卓如曾向侯益隆學過此戲。可惜益隆在1939年剛滿五十即死於天津大水災後的流行病中。

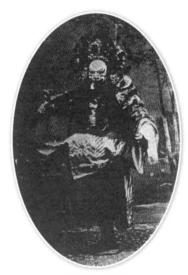

● 侯益隆《嫁妹》

在京南比老墨師傅晚些唱《嫁妹》的有邱成，清苑縣齊賢莊人，崑腔花臉中架子、袍帶全唱。他比我大二十歲。京南還有李洪文唱《嫁妹》，他是梆子底兒，改唱崑弋的。比我小十幾歲。後來從事教戲。

北方崑弋在京東演《嫁妹》最早有位趙三師傅，工崑腔花臉，六、七十歲時還能扳朝天蹬。他是光緒中期京東益和科班的教師，李益仲、唐益貴的《嫁妹》都是他教的。李益仲工袍帶花臉，清末民初鄉間崑弋班到北京城裏演此戲以他為最早。唐益貴工摔打花臉，也唱此戲，雖然嗓子不好，但工架身段甚佳。這兩位都比我大十多歲。

30年代末期，北方崑弋老輩凋零，唱《嫁妹》的只剩下我一個人了。抗戰時期，我輟演回鄉種地務農，曾把這齣戲傳教給侯新英及我子侯廣有等幾個青年，使北方崑弋派的《嫁妹》得以不絕。50年代我隨北方崑曲代表團到南方，演《嫁妹》頗受歡迎，當時傅雪漪先生飾杜平，李鳳雲飾鍾妹。因我三人都是胖身材，被稱為「三胖」。1962年12月我七十歲時，在北方崑曲劇院還公演過此戲。此後就未再登臺。直到1981年我八十九歲，應中國藝術研究院之約，將《嫁妹》錄相，算是將此戲留給了後人，也算對得起早已去世的北方崑弋那些老前輩們。

北方皮黃班中還有「京朝派」崑腔《嫁妹》，開山祖師當推何桂山（老何九）。相傳他晚年在第一舞臺最後一次登臺就準備唱《嫁妹》，可惜因失火未能如願。民國初年我隨榮慶社在京演出時，此老已經謝世了，所以我沒趕上看他這齣戲。何桂山的傳人有其子何佩亭（小何九）。皮黃班中演《嫁妹》還應提到葉忠定及其侄葉福海，都是「崑亂不擋」的架子花臉。葉忠定搭四喜班三十餘

年，是班中第一花臉。葉福海長期任教於喜連成——富連成科班，故該班演《嫁妹》一脈相傳，先後有趙喜魁、何連濤（常連太飾鍾妹）、陳富瑞、宋富廷、孫盛文等人，皆屬葉福海一派。皮黃班名淨錢金福也擅演《嫁妹》，鬍子鋆及其侄胡井伯等就是宗錢派的路子。戲曲家翁偶虹先生票淨，亦擅此戲。皮黃班中異軍突起的是厲慧良的《嫁妹》。他和我說，這戲他曾向殷元和（小奎官之子）討教過，後來又借鑒了山西梆子《陰還報》（即《鍘判官》）中跳判耍牙笏的動作，熔入自己的創造之中。60年代初，河北安國縣老學者李聚五先生（此人愛好崑腔，曾編印過《怡志樓曲譜》，我們崑弋班演員到了他家就和到了自己家裏一樣）給我寫信，說是看了天津戲校學生演的《嫁妹》，責備我教他們時，不應將傳統的身段改動。我回信說，他們雖曾向我學過此戲，保留了不少我的東西，但因採取了「京崑」的路子，和北方崑弋派演法當然不會完全相同了。

## 扮相和特技

《嫁妹》中鍾馗的扮相南、北有差別。北方崑弋的扮相是：頭戴倒纓盔（又稱霸王盔），掛黑開口鬚，戴黑耳毛，穿青素官衣，內紅彩褲，黑高底靴，穿箭衣，紮黑靠牌子，外繫兩副鸞帶。送嫁時換吉服，戴紅判官帽，彩綢，穿紅官衣，玉帶。與南方不同有二：第一，南方鍾馗出場戴黑判官帽，鬢邊插一枝石榴花，這固然符合他的畫像，但北方崑弋老藝人說：玉帝既然封他為除邪斬祟的「將軍」，自然應該「武扮」，故採用了倒纓盔。而且與後半場戴紅判官帽不重複。第二，後半場換紅官衣後，南派拿一大摺扇，北方崑弋無此。

　　按傳統的裝扮方法，鍾馗與判官、巨靈神一類都要將肩膀、肚子、臀部墊高，稱為「紮判兒」，這樣沉重累贅，對演員來說負擔很重。尤其鍾馗載歌載舞，不像跳判兒，只跳不唱，故紮起來就更吃不消。北方崑弋採取的方法是：演員先穿一胖襖，用兩根比肩和腰寬略長一些的木棍以布纏好，橫繫在肩上和腰胯部位，外面再穿一件胖襖，並用另一胖襖疊後墊在腹部，然後一起用繩帶紮好。這樣既能體現鍾馗身軀的魁偉，又不顯得笨拙臃腫，對演員也減輕了負擔。過去近幾十年光景，侯益隆和我演此戲，為求鍾馗身上色調的熱烈，將青素官衣改穿黑蟒，這只能算是一種變通。1978年戲曲評論家景孤血先生聽說我正在準備將《嫁妹》錄影，特派人轉告我：希望錄影時仍穿傳統的青素官衣。景老的關心，我深為感謝；他恪守傳統規範，在學術上亦抱嚴肅態度。但我考慮到穿黑蟒已有幾十年，錄影時就沒有猝然改換回來，僅在此錄以備考。

　　鍾馗扮相中還有一個特點是：左袖散開，有水袖；右袖紮成一個尖角，矗立在右手腕背部。區別於判官等，這只是鍾馗才有。或稱此為「品級」，是鎮鬼之物，但不知其所以然。我聽老輩演員說：鍾馗身邊常有燕模虎（即蝙蝠）飛翔，取「恨福來遲」之意。紮此尖角即是燕模虎落下來所棲之所。還有一種說法是：鍾馗為鬼所困，體形變異，手生六指，紮此尖角即代表變了形態的第六指。但後半場換紅官衣時，兩袖都散開了，六指又從何體現？以上幾種說法並錄僅供研究家參考。

　　《嫁妹》中的特技主要是指放彩火和噴火。這是一齣彩火戲，當年逢晚間演於鄉間，鍾馗的扮相和舞姿配以各種彩火，效果是相當強烈的。放彩火舊例由上場門檢場人擔任，我早年演時，放彩火拿手的是魏老甫（崑弋名演員魏慶林的堂兄弟），他有一絕活是在

隨點隨放幾把彩火（稱此為「連珠炮兒」）之後，將點火那只手的手心裏早已握好的松香摻合香沫向另一隻手中一扣，整個扔出，這把彩火向下落後，能自動騰上，稱為「托塔」，用於神妖幻化的場面尤為恰當。魏死後，「托塔」一技沒能傳下來。從前檢場人站在臺上放彩火，可以和演員的表演配合默契，灑出彩火千變萬化，是我國傳統戲曲表現手段中的特點之一。後來廢除檢場制度，放彩火的人只好躲在邊幕裏朝臺上扔，這樣原有的精彩全失掉了。早年南、北演鍾馗，自己都不噴火。崑弋演加噴火是由我開始的。這齣戲大鬼上、小鬼上、亮相都有彩火。鍾馗上場時，檢場人站在鍾馗亮相部位的右側，放「月亮門」火，鍾馗亮相，及到九龍口兩次背身側轉，分絷亮相當中，鍾馗低頭閃腰時，都要從後邊向前灑「過梁火」，灑過後鍾馗亮相噴火。這樣兩邊各一次噴火。之後鍾馗踩在驢夫鬼身上拿朝天蹬時，又有「托塔」火。可以想見這一套配合如果恰當，場上是相當壯觀的。

噴火是將碳粉預先燃好，放在火管中，含於嘴內，這要有恰當的時間尺寸，早了、晚了效果都不好。我是在挑擔的小鬼上場的一剎那間點燃碳火的，待上場噴時恰到好處。侯益隆見我加了噴火，他也學噴，但尺寸總是掌握不好。

至於耍牙的技巧只有徐凌雲先生用；耍牙笏的技巧只有屬慧良用；都是在後場換紅官衣出場之後。我並非主張鍾馗絕對不可用此二項，只要處理恰當，各展所長是應該允許的。

## 唱念和字音

開場大鬼吊場，唱【點終唇】後有四句定場詩：「我今做鬼數十秋，也無歡樂也無愁，主人叫我還陽去，又恐為人不到頭。」是

從《蝴蝶夢・嘆骷》一折中移來用的。原來是五言的吉祥話：「山河天子壽，日月聖人心；時時多吉慶，歲歲樂豐登。」沒有實際內容，但適用於喜慶堂會演出。

接著眾鬼引鍾馗上場，有大段的念白。全劇鍾馗唱七支曲牌，這在架子花臉確是相當繁重的。我的體會：鍾馗既不是個老粗，又不是個武將，既不象粗魯憨厚、耿直純樸的猛張飛，又不象「恨天無把、恨地無環」、有拔山之力的楚霸王，而是一個有學問、原本相貌端莊的文人。為突出他心靈優美，性格剛強，我不主張在他的唱念中故意製造鬼聲鬼氣的嗓音去刺激觀眾，產生陰森可怖的感覺，而是力求聲音開朗、洪亮，悅耳動聽，這就要氣力充沛。其中還要帶出文雅的氣度。咬音吐字要清脆、細膩，求其韻律鏗鏘，千萬不要念錯字、別字和倒字。

過去有些曲家將北方崑弋稱為「怯崑腔」，似乎這一派的唱念不足為法。實際上正如蘇崑帶有蘇州鄉音一樣，我們這一派崑腔只是在音色上帶有京南、京東的鄉音。至於吐字發音、收聲歸韻仍然是恪守崑曲傳統的格律。如果說由於老藝人文化不高，口傳心授，唱念中有的字唱錯念走了，則南崑與皮黃班老藝人的文化水平也並非更高，情形類似，何獨譏北方崑弋派為「怯崑腔」？相反，我聽某些具有一定文化程度的青年演員的唱念，卻相當隨便，不守傳統的格律，像這樣基礎打不牢，於終生不利。

以《嫁妹》論：屬於中呂宮南北合套。鍾馗唱北曲【粉蝶兒】、【石榴花】、【黃龍滾】、【越恁好】、【紅繡鞋】、【疊字令】。按崑曲傳統音韻，鍾馗唱念吐字應按北曲規範，將原有入聲字派入平、上、去三聲，讀其相應的葉音（「葉」讀作泄）。現僅就此劇中一些原入聲字讀「北音」的念法舉例如下，意在糾正。

策——北齒藹（chei）切，入作上。「獻策神州」。

著——北葉招（陽平），入作陽平。「擺列著破傘孤燈」。

只——北葉子，入作上。「俺只見枝頭鳥語弄新聲」。

一——北葉以，入作上。「是一幅梅花春景」。

白——北葉排，入作陽平。「梅花遜雪白」。

格——北葉皋，入作上。「兩下裏品格清清」。

又葉改，入作上。

色——北葉骰，入作上。「趁著這月色微明」。

落——北葉澇，入作去。「又只見門庭冷落好傷情」。

不——北葉補，入作上。（例見下）

得——北葉逮，入作上。「算不得御溝紅葉往來情」。

百——北葉擺，入作上。「恁與他五百年前石上結三生」。

弱——北葉繞，入作去。「車兒中端坐著弱質娉婷」。

## 表演和感情

這齣戲裏身段和表演占了很大的比重，北方崑弋派的主要特點也在於表演。幸而我已將此戲錄影，所以詳細的身段譜就不在這裏贅述了。這一節談的內容，算成是為錄影做的注腳。

我對演這齣戲有一個基本要求，就是要把鍾馗演得「美」些，這也可以說是我演這齣戲的最高標準。長期以來戲曲表演中形成了一套完整的「判兒戲」的表演程式，即所謂「跳判兒」。如何正確、恰當地將這套表演藝術遺產繼承下來，運用到自己的舞臺實踐中去，就值得琢磨。我見近年來有的新編劇中，穿插了「跳判兒」，但演員處理不當，脫離人物和情節，一味地玄弄「跳判兒」的動作，觀眾看久了感到膩煩，從藝術處理上也是喧賓奪主。優美

的身段和表演不宜重複累贅，而要適當。使觀眾有了「美」的感受時，動作已經結束，應轉入其他。這樣會有一個更「美」的印象留在觀眾的腦海裏，餘味無窮。正如很多觀眾提起幾十年前看某某名角演出時，恍如昨時，讚不絕口，妙的是有極美好的印象又很難數語將它說盡。這就是表演藝術處理恰當所產生的魅力，值得我們借鑒。即以鍾馗而論，要通過恰當的表演，使觀眾從貌似猙獰而看到心地的善良，從體形的「醜陋」而看到品格的高尚，透過一群陰森鬼魂的幻化而體現出熱烈活潑的豐富的生活氣息。中國傳統戲曲表演中有著這樣深刻的美學原理，應予深入探討。基於這種考慮，在此戲中運用傳統「跳判兒」動作一定要緊密結合人物性格、感情，揉合入劇情。因此如「耍屁股」之類動作，在《嫁妹》中應予揚棄。

在表演技巧上，我力求以下兩點：第一，崑曲是載歌載舞的，動作與唱詞一字一句都有緊密的配合。要做到「口出字，手就到」，使唱念中每個舞蹈身段都表演得乾脆、利索，使觀眾有清朗的感覺，這就要動作速度快、部位准，絕不拖泥帶水。這樣才能體現鍾馗軒昂的氣度與爽直剛正的性格。我兒子侯廣有感到：他在年輕時也不及我這個老翁做起動作來那麼快。這一方面由於我小時學藝由武丑啟蒙，動作輕快是基本要求，多次演《盜甲》、《偷雞》等劇目，有這個功夫底子。另一方面還要不間斷地刻苦練功，反覆琢磨，熟能生巧。第二，演這齣神鬼戲，切不可為表演「鬼」而表演「鬼」，採用過多的「鬼」動作。絕不應強調那些嚇人的、僵硬的恐怖動作而損害人物，給觀眾留下不好的印象。我演此戲是將鬼戲「人格化」，只開場用彩火和噴火，向觀眾交代出他是神話中人物及職務身分，接著就以極細膩而優美的舞蹈動作刻劃鍾馗的內在

性格。其中宜採用富有生活氣息的動作，包括和眾鬼卒之間的一些小動作。這樣人物就有活力而豐滿了。

在體現人物感情上，我基本將此戲分為四個階段來刻劃（並不是劇本中的場次）。

第一段，「美像」。開場是鍾馗帶領眾鬼卒回家路上。他要接妹子送杜家完婚，攜著笙簫鼓樂、琴劍書箱，精神抖擻，前呼後擁。沿途是枝頭鳥語、殘雪報春、梅花數點。眼看要實現自己的心願，面對美景，有說不出的高興。在唱「俺只見枝頭鳥語弄新聲」時，手一上一下地點，抬起一隻腳用腳尖轉圈，彷彿自身也陶冶於美的環境中。唱「梅花遜雪白，雪卻輸梅馨」時，雙手先指梅，再指地下雪，眼睛隨著手勢轉動，這些手勢、眼神、抬腿要配合得嚴絲合縫，既要好看，又要耐人尋味。使觀眾也進入美好的景物之中分享鍾馗愉快的心情，而又從他對景物的詠賞，認識他的品格與修養，產生對他的愛。

第二段，「悲像」。過了小橋，到了家門，「又只見門庭冷落好傷情」，開始了「悲像」；進門見到妹子，更覺傷情。他受了莫名的冤屈，見到親人當然要傾訴痛苦。但他碰死後宰門，說明性格又是剛強的，是硬骨頭。因此「悲像」要適當，又要有不同的層次：未進門時，見到門庭冷落，想到妹子成了孤女，應突出他暗自傷情，由傷心落淚反襯出他性格的剛強。見了妹子後的傷悲反而要控制一些，為了使妹子不過於傷心，鍾馗的悲哀壓抑在內心中，不是哭哭啼啼，這樣體現「兄和妹手足關情」。讓觀眾從鍾馗壓抑的「悲像」中受到感染，體會他的善良、友愛。

第三段，「怒像」。當妹子問起他的遭遇，直到他述說完畢，都是「怒像」。動作和唱念都要激昂慷慨。但憤怒要有範圍，憎恨

的對象要準確：他恨的是惡鬼將他形容改變，怒的是「黜落功名」這件事，對惡鬼他怒目切齒，摩拳擦掌，欲除之而後快；對聖上免去他的功名，需要表現他的抗爭精神。但他並不是對整個統治階級的憤怒、反抗與背叛，因此「怒像」的身段要注意分寸。

接下去見到丫環梅香時就不應是「怒像」了，而是兄妹敘語之間，驟見生人進來的驚訝，從而體現對妹子境遇的關心。這段有個「椅子功」的身段，但表演要注意收斂一些，不要誇大驚訝而讓觀眾誤認為鍾馗是借鬼相在故意嚇唬梅香，相反地當他知道內中原委後，要表現出對梅香（當然是對杜平）的感謝和偶然找到媒妁的興奮心情。

第四段，「喜像」。從鍾馗提起婚事到劇終，是圍繞嫁妹這椿喜事了。特別是妹子答應婚事，鍾馗更換衣服後，他的一切身段和腔調便都要求帶著「喜像」，舞蹈不應用硬動作，而要多用軟動作，與前面的「悲」、「怒」二像截然不同。動作要特別舒展、圓潤，不帶楞角。眾小鬼在臺上翻筋斗的穿插，不應演成簡單的雜技表演，而要歡樂輕盈。「喜像」一段要使臺上呈現出喜氣洋洋，以「天下樂」的境界來結束全劇。

以下再就劇中富有特色的幾個典型身段略做說明：

（一）鍾馗上場兩次噴火後，右轉圓場，眾鬼在週邊左轉圓場後，鍾和驢夫鬼對臉，以鞭掃驢夫鬼趴虎臥地。鍾馗右腳踏其腰間，右手扶住燈籠鬼的燈籠桿，左腿搬朝天蹬，亮相。檢場者此時放彩火「連珠炮兒」帶「托塔」。這個動作為別派所無。

（二）鍾馗唱畢「梅花春景」句後，眾小鬼插門下。鍾馗揮鞭，驢夫鬼牽引，跑圓場至下場門。鍾以鞭掃驢夫鬼趴虎，驢夫鬼趴著蹉行斜向上場門外側，鍾同時單腿向後跳躍，退在上

場門外側（臺的左前角），鍾踢驢夫鬼倒食虎。然後鍾馗在左，驢夫鬼在右盍四門：先在一斜角對臉亮相，互反向一轉至另一斜角對臉亮相，又反向一轉兩人正對臉亮相。半圓場鍾在右，驢夫鬼在左，鍾以鞭掃驢夫鬼橫撲虎，驢夫鬼臥地頭正對臺外，自左至右趴著蹉行，鍾單腿跳躍至右邊，從驢夫鬼身上躍過，仍鍾左鬼右，皆面對外臺，在「答、答、才」三次之中鍾右手鞭盍右膝，左手拍左膝後與驢夫鬼配合有三個不同的亮相動作，意在逗驢夫鬼，很有風趣。接著跺泥，拉驢，鍾揚鞭後閃，向後仰，下腰。驢夫鬼同時一手暗托鍾後腰，向外亮相。鍾馗以鞭點同下。整個這段至下場要與驢夫鬼配合默契，場面鑼鼓也要嚴絲合縫，每次亮相都帶表情，富有生活氣息，充分體現鍾馗迎妹作親時的歡樂心情。

（三）鍾馗見妹事時坐的是傳統圈椅，特為「躥椅」而備。梅香與鍾見禮時，鍾原背身立椅前，要以極快的速度躍上圈椅，具體動作是：以右手握右圈臂，右肘部抵住圈臂，全身橫躍起，右腿小腿部抵落在左圈臂上，以此三處為平衡支點，撐住全身重量，稱為「有戲有眼」，即指此。同時左腿高高向上抬起，亮靴；左手反袖搭腦後，作驚訝狀。特點是須極快，極準。侯益隆早期演此，是躍上正場豎放的桌子，造型同上，但由於桌子是大平面，支持點多，因此較躥椅子容易多了。我採取躥上鍾自己坐的那把椅子也符合事實，這點與益隆不同。

（四）鍾馗換紅官衣吹打之後，有一系列的水袖舞蹈動作，襯托愉快的心情。如有雙甩袖走單字步，蹉步亮相，做燕模虎造型等。

（五）劇末鍾在空中與杜平對話後唱【疊字令】，是站在下場門前部的一把椅子上，邊唱邊右轉身，做身段。同時眾鬼在周圍左轉圈。唱畢道「請」，下椅，眾鬼簇擁而下。南方演此，由兩鬼搭成馬形，一鬼牽之，鍾馗騎其上被馱下場，固然火熾，但名之為「三人騎白馬」，似覺不妥。考鍾馗騎的並非馬，乃非驢非馬的怪獸稱為「白澤」，但前鍾馗有唱詞「蹇驢兒」，因此說成是變相的驢，還可以通融；說成「騎白馬」就不合適了。

我數十年來演此戲，雖然說下了一定的工夫琢磨，畢竟還有很多不足。我也不斷看到許多天才演員的創造，對我很有啟發。自己應該本著「學到老」的精神，通過本文拋磚引玉，聽取大家的意見，使這齣崑曲傳統名劇得到進一步豐富和提高。

# 我是怎樣演《林沖夜奔》的

侯永奎

從上海參加南北崑劇觀摩演出回京之後，曾接到一些文藝團體和觀眾的來信，要求我談談是怎樣演《林沖夜奔》的。由於我的文化水平很低，在對劇本和人物的分析方面難免會受到一定的限制。但是，我想還是應該根據自己所能理解到的，盡可能地和關心崑曲藝術的同志們來談談。

《林沖夜奔》是明代作家李開先所著「寶劍記」中的一折。內容是描寫林沖在火燒草料場之後，被逼上梁山，白天不敢行走，夜間趕路的過程。這一段主要表現他在路上，想起自己少年的抱負；想起高俅陷害自己的仇恨；想起母親和妻子時的悲憤、焦急與復仇的種種複雜心情。林沖在水滸傳裏是個性格正直、剛強、豪爽的英雄。只為他一時憤怒，殺死高家奸佞，得罪了高俅，害得顛沛流離、家破人亡。他投奔梁山，並不是畏懼奸臣的勢力，而是要待機報深仇。

我十五歲開始演正戲的第一個戲就是《林沖夜奔》。當時因為年紀較小，所有的戲又是以「口傳心受」的方法向老先生學的，因而在舞臺上，就好像背書一樣，怎樣學來就怎樣演，根本還不能理解應該如何去研究劇情和創造人物形象，只憑嗓子好、腰腿有功夫來博得觀眾的歡迎。

　　隨著年齡的增長，在不斷的演出當中，這齣戲曾受到一些老前輩如陶顯庭、郝振基、王益友等先生們的重視與指導。我開始懂得身段動作和人物性格是有著緊密的關係，感覺到自己以前的身段動作還需要不斷地加以豐富與修改，使之更能切合劇情和人物性格的要求。

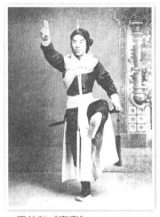 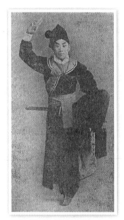

● 王益友《夜奔》　　　　　● 侯永奎《夜奔》

　　我二十三歲來北京演戲。自己迫切希望能從藝術上得到更深的造詣。很榮幸，不久便拜前輩藝人尚和玉老先生為師，從尚先生那裏得到了不少的教益。《夜奔》中許多有關人物內心情感與身段動作的表演，都是尚先生加以幫助修改的。如【收江南】曲牌中的「顧不得風吹雨打度涼宵」一句，我從前是用簡單的波浪掌接單山膀亮相。尚先生覺得這樣做平而無力，不能恰當地表達出林沖所受的波折。經他指點，後來改用了波浪掌、跨腿、片腿轉接鷂子翻身和一個單山膀亮相。這樣既結合了唱詞，又符合了林沖性格上的要求。又如【雁兒落】曲牌中的「悲號嘆英雄氣怎消」一句，原來只用拍胸、轉身和攤掌亮相的動作，給人的感覺有些悲觀失望無可奈

何。後來才改用晃手、跨虎,然後再接雲手翻身、拍手、墊步和攤掌亮相。這樣既彌補了以前表演上的缺點,也表現出英雄的憤怒心情。尚先生總是諄諄地教導我,他常說:「一個演員要裝什麼像什麼,每個人物都各有不同之處,如果分不清楚,裝的就不像。」這就是說演員要抓住人物性格的特點和應有的思想感情,表演才能有真實感。的確,一個演員假如在沒有完全理解自己所扮演的是個什麼樣的人物時,是很難準確地表達出角色的感情的。

曾經有人建議,讓我按京劇的路子來演「林沖夜奔」,認為這樣既火爆熱鬧,又適合唱大軸。我自己對這一點卻另有不同的看法。我若按京劇路子,裏面需加上徐寧追趕林沖,梁山上王倫派杜千和宋萬把徐寧擊敗,救出林沖上山。看起來似乎很熱鬧和近乎人情,扮演林沖的演員也可以得到了喘息的機會。但是,卻沒有考慮到這會造成另外一些無法解決的矛盾。第一,林沖的場子和情緒表演會被拉得支離破碎,顯得鬆懈無力;第二,也是最重要的一點,就是脫離了真實。根據原作的描寫,林沖的投奔梁山,事先並沒有和梁山上聯繫過,那麼梁山上又怎樣能知道林沖來投而派杜千和宋萬去搭救呢?因為存在著這些問題,所以我沒有採納這個建議。當時尚先生也不同意改,他認為崑曲裏「一場幹」的表演方法,由演員一人從頭到尾的演下來雖很吃力,但非常緊湊,演員的體力也完全可以擔負,效果也並不減於京劇路子的表演方法。直到現在,我仍是按崑曲本演出,只不過較原本稍有修改,把以前上伽蘭神或後來的不上場在後面「搭架子」講話的處理方法改成了林沖作夢。為了表示出夢境,在場面裡加進了鼓聲襯托氣氛。這樣處理即合理又除掉了原有的封建迷信色彩。《林沖夜奔》這齣戲有一個極大的特點,劇詞不但非常精練,而且富有強烈的表現力,人物情緒的表

演，必須配合劇詞。譬如：念「欲送登高千里目，愁雲低鎖衡陽路，……」八句詩，應該完全把一個落魄英雄那種懷念家鄉的心情表示出來。如念到「丈夫有淚不輕彈，只因未到傷心處。」應該含有一種悲傷的情緒，但決不能使人感到是悲觀。再如【尾聲】裏：「一宵兒奔走荒郊，窮性命掙出一條，到梁山借得兵來，定把你奸臣掃」一段，就和前面的情緒不同了。這時林沖已經來到梁山近處，心情再不像夜間走路時怕被人發現和追趕的那樣緊張，可是內心裏對高俅的仇恨卻像烈火一樣地在燃燒著，他不能忘記受奸臣的陷害與凌辱，確信終有一天，定會把奸臣除掉。

我很喜歡這齣戲，尤其是林沖那種豪邁的英雄氣派和耿直不屈的性格。雖然這齣戲我已演過不止幾百次，可是每次演出中，從來沒有松過勁兒。在舞臺上，由於受到角色的感染，好像這就是自己所受的遭遇，不自覺地作了角色的俘虜。

通過《林沖夜奔》的每場演出，自己總有些不同的體會，和原來的東西相形對比之下，總感覺自己在表現林沖這個人物上還很不夠。

這次在上海演出時，又曾經得到京劇界老前輩蓋叫天先生的指導，使我又有了不少新的收穫。當蓋叫天先生看了我演的《林沖夜奔》、《武松打虎》和《單刀會》以後，過幾天我去拜訪了他，請他指教。他很爽快，立刻像老朋友似地接待了我，並答應了我的要求。他非常細緻地糾正和指出了我所沒有做到的地方，又十分誠懇地加以示範。如：從前我剛出場亮相後，眼神只是向前集中地看某一點。蓋叫天先生要求我根據人物所處的環境，應該是向幾個不同的方向多看幾眼，以表示在觀察四周的環境，是否被人發現。這樣做完全合理，現在我演出時已按此修改。通過這次學習，不但又豐

富了我對林沖人物的表演，而且也和這位年逾花甲、精力充沛的老前輩成了要好的朋友。

　　總之，我演《林沖夜奔》之所以能為觀眾所喜愛，這是和老先生的教導，以及文學藝術界的朋友們的指導與幫助分不開的。如：程硯秋先生和其他同行好友們都曾經鼓勵過我，一些文學修養較高的老朋友們，也經常為我講解劇情和劇詞。他們對我和對藝術這種關心與愛護的態度，隨時在督促著我得抓緊時間努力學習。現在，儘管我最喜歡這齣戲，演的次數也最多，也從老先生那裏得到了一些東西。但是，這並不等於就完全盡美盡善了，在這齣戲裏的表演上，還是有不少缺點的。藝術上的創造與提高是永無止境的。我衷心地希望觀眾們看過戲之後，能毫不客氣地提出意見。這會對崑曲藝術事業的發展有很大幫助的。

<div align="right">——原連載於《人民日報》1957年3月25日、27日</div>

# 《單刀會》略說

侯少奎口述　陳均整理

　　關公戲，先父那一輩，是受了程永龍、林樹森等人的關公戲的影響，受益匪淺。比如《戰長沙》、《漢津口》、《古城會》等。《活捉潘璋》是關公顯聖的一齣戲，關公是孫權殺的，潘璋把關公的赤兔馬、青龍刀拿過來使，有一次潘璋路過一個地方，一看是關公廟，他進去了，廟裏面供著關老爺的像，他非常生氣，就把馬栓好，青龍刀攔好，上去就把關老爺的畫像抓下來。這時關公顯聖了，關公火了，「潘璋，你哪裡走！」就這樣，把潘璋給活捉了。這齣戲又叫《關公顯聖》。《古城會》、《戰長沙》、《活捉潘璋》、《水淹七軍》這些戲是我父親在京戲班經常演的。

　　崑班裏的關公戲受陶顯庭的影響，陶顯庭給先父說的《單刀會·訓子》、《華容道》、《三戰呂布》、《斬秦琪》。後來，先父又受了一些京劇前輩的影響，在動作、表演、身段上吸收了很多京劇好的東西，揉到了《單刀會·訓子》、《華容道》中，從而形成了現在我們看到的在戲曲舞臺上保留的優秀劇目。再後來，我也有一些體會，受到一些老師的影響，比如周信芳老師、唐韻笙老師、高盛麟老師、厲慧良老師、趙松樵老師……我看過他們很多的老爺戲，從他們身上學到了不少長處，臺步啊，表演啊，身段啊，造型啊，等等。我學了不少東西，揉到戲裏面，從而形成了今天的《單刀會》。

前幾年我演的《水淹七軍》是大戲，是在原有基礎上改編的，對刀、夜觀《春秋》都保留了，又加上關夫人。蔡瑤銑演關夫人，我演關公，我們合作很默契。劇本還存在一定問題，但還是弄出來了，獲了優秀表演獎。這齣戲，我覺得還可以，文武都有，保留了老的傳統，又豐富了老的傳統，郝明超老師是導演，剛開始寫的劇本拿來時，他就反對——因為一開始就是一個追光，關公在那兒坐著，在下棋，思考怎麼和龐德打這一仗。郝明超老師的指導思想是，搞這種東西，一定要像老戲，不能脫離老戲，關公一上場，就得站門、點將、念引子，顯示他的虎威，所以他不同意最初劇本設置的追光下棋，說這不是戲曲的東西。所以後來改了，改得氣魄很大，先上飛虎旗，完了後，關公上，然後關平、周倉上，挺好。我也不反對新編的東西，但是我覺得新編的東西不能脫離老的傳統，在傳統的基礎上有所創新。如果用話劇的手段，一開始來追光，就不是戲曲了。在劇本方面、調度方面、場次安排方面，我和郝明超老師比較通心氣。做完後，在民族文化宮演了三場，上座很好，後來在北京劇院參評，又獲了表演獎。

先父勾的關公臉譜，和其他派別的不太一樣，是宗楊派的，勾紅臉，勾丹鳳眼、臥蠶眉，鼻窩從鼻孔往下勾，額頭上有兩道彎，臉中間從腦門下來有一道紋，在兩眼之間的部位折一下，以加深皺眉的感覺。這道紋一直畫到嘴側，稱為「破臉」，一般的關公臉譜都是在下巴畫兩個小叉叉表示「破臉」。為什麼要「破臉」呢？這表示這是演關公，不是真的關老爺。一般的關公的臉譜，臉上有七顆痣，先父為了關公的臉譜乾淨美觀，改成了兩顆，一顆在左眼窩和眉之間，另一顆在右鼻樑邊上。「破臉」的這道紋和其中一顆痣合起來有個講究，叫「龍戲珠」。

　　關公的盔頭叫「夫子巾」，頭上的絨球的顏色有兩種，一種是杏黃，一種是明黃。在《斬華雄》、《古城會》中，關公盔頭上的絨球一般用杏黃色的，在《單刀會》、《水淹七軍》等戲中，可以用明黃色。因為根據本子，關公已被封為「荊州王」，就可用明黃色了。關公的靠叫「關公靠」，是綠靠，用金線繡成。演《單刀會》時，下穿獅子滾繡球圖案的黃彩褲，綠虎頭靴。外罩綠團龍蟒，蟒服下擺用平金繡出光澤度很亮的全套海水江牙，有「海水托太陽」的美感。

　　關公的青龍偃月刀是特製的，比一般的刀要大得多，包括最上面的刀頭、中間的刀桿和後面的刀攥。刀頭是綠紗網盤兩條龍，看上去非常漂亮。關公的斗蓬有兩種，比較常見的是繡花的綠斗蓬，還有一種是曹操送的紅斗蓬，裏外兩面都繡龍。

　　關公用的馬鞭很講究，在紅馬鞭上綁上紮綢子的彩球，顯得好看，而且強調這是一匹赤兔寶馬。又因為是寶馬，所以關公的馬鞭是不能隨便打的。戲曲舞臺上，有兩條馬鞭不能隨便打，一條是楚霸王的馬鞭，另一條就是關公的這條，因為他們騎的都是寶馬。

　　關公的髯口是很長的三髯，叫「頭髮三」，是用人的頭髮做的。根據不同的年齡，關公的髯口分為黑的和黲的。

　　在過去，關公基本上不睜眼，因為睜眼就要殺人。但先父認為，完全不睜眼也不行，不能顯出關公這個人物。後來，我就改成微睜雙眼，激動時眼睛忽然睜開，表達人物的情緒，也有威。

　　關公的髯口、眼神、造型，這些東西都應該總結出來，供後人參考。我現在所演的《水淹七軍》、《單刀會》、《華容道》，都是在先父傳承的基礎上，自個兒有所發展和提高。比如說《華容道》，關公把曹操放走以後，就回去請罪，我加上了提刀、帶馬，

「回營請罪」，在馬上拿著刀這個身段是配合他回營請罪的複雜的內心活動，「怎麼辦呢？」「怎麼交待呢？」。要是光來個「回營請罪」，下場了，太瘟。以前我父親就是這樣處理的，後來我想到，可以拿青龍刀來表示一下關公複雜的心情，然後下去。這個也沒人反對，也有人說還挺火爆，不瘟——因為《華容道》這個戲比較瘟，擋曹嘛，一個站在高處，一個站在低處，唱唱、交待交待就算完了，我加上青龍刀和馬童邊舞，做一些造型，就火爆一些。

《單刀會》是久演不衰的一個劇目，在目前來講，敢說這齣戲在全國都有很好的影響，臺灣、香港、國外——雖然在日本我只演過《單刀會》片段——但這齣《單刀會》已經是名聲在外。對這齣戲，我覺得不管從它的劇本、從它的唱腔、從它的造型，都有它的獨到之處。比如說頭一段的【新水令】，「大江東去浪千疊，乘西風，駕小舟一葉」，這一段非常重要。剛開始，「望水」很關鍵，關公望著江水，唱一段【新水令】，過去唱【新水令】時的身段沒有現在這麼多，老的演法是關公就在船頭，不動的，就這麼唱，沒有動作。後來先父加了一些推髯口、抒髯口的動作，做了一些造型，再後來，我和演周倉的賀永祥一起商量：「咱們把它動起來」，「浪千疊——」用手和身段的起伏變化，兩人一塊兒，動作是一樣的，手作波浪式，我一推髯口，他一抱刀。這些東西動了很多，造型很多，每句唱一個造型，我有些想法，讓賀永祥配合著我，他也出主意，我們共同弄成這個戲。這樣一來，這個戲就顯得豐滿，但演起來也就很累了。累不要緊啊，要好看讓觀眾過癮。

這齣戲強調「穩」，唱念打鬥都得「穩」，現在這個年代，光看唱功不行，得有身段、有表演。「望水」很重要，有一望、兩

望、中間望，後來我又加上船頭船尾的那種感覺，蹲下去、起來，站起來，後面船尾壓下去，水手和大纛旗都得配合，船頭壓下去，大纛旗起來，船頭起來，大纛旗下來，有船在江裏的感覺。一般要求是——不是有四個飛虎旗、四個水手嘛——前頭兩個飛虎旗、兩個水手跟著我，後頭兩個飛虎旗、兩個水手跟周倉，大纛旗一般跟周倉，周倉他們下去，我們起來。一般排練要求是這樣。

「遠望」和「近望」：「遠望」時，手指往遠處指；「近望」時，手指往近處指。但情緒不一樣，關於「遠望」的情緒，我自己的體會是：關公看見了江水這麼流著，想起了赤壁大戰時的情景，不光是遠看，看了以後，還要想起赤壁大戰，一晃過去多少年了。這都是有內在性的，得有戲，不是空的。抒髯口，琢磨赤壁大戰——唉，大戰時，江水都染紅了。這都是我悟出來的。當初先父教我時，沒講這些東西。我就想：關公望江水，他在幹嘛？江水的壯觀，引起了他的感慨。他畢竟是花甲之年了。這勾起了他的回想，「隔江鬥智，曹兵八十三萬人馬，屯在赤壁之間，也是這般山水……」

我學這個戲時是二十多歲，那時候年輕，沒有這麼多體會。先父怎麼教，我怎麼演。扮相太瘦——沒有那個威。雖然也能演，但也只是能演而已，要求人物什麼的，就做不到了。後來，隨著年齡、經驗、藝術上的造詣的逐漸提高，才到了今天的這個程度。不是這齣戲學完後就能演，就像現在的學生似的，我教他們，他們也演過，說：「老師，看了您的，這戲我演著感覺不對。」我說：「對。我跟你們一樣的想法。我年輕的時候也一樣，就演模仿的，我爸爸教就這樣，沒有內在的東西。」這內在的東西非常重要。你

為什麼看一個戲很好，光是看它的外形啊？是內在的東西，配合它外在的東西，揉在一起後，形成關公這個人物，就好看了。

內在的東西，只能意會不能言傳，比如說關公見魯肅時有個對白「今日請某飲酒，可是索取荊州。」二十來歲時，念這個詞可能是感覺比較生氣的念，上了歲數後就有了那種內在的東西了——這是用氣貫穿全身的一種動作。

和魯肅那一段，尤其是那段「想古今」，要唱得慢，不能快，要唱齣崑曲的韻味來，要耍著唱，好聽。還有，跟魯肅的對白，白口一定要咬緊，不能鬆，要不緊不鬆，咬得太緊，觀眾聽不懂，咬得鬆了，戲就鬆，所以這個尺度很難拿。而且，對白要抑揚頓挫，有輕的、有重的、有高的、有更高的，顯示宴席中兩人的矛盾在激化的表演和念白。這時已經到了高潮了，「今日請某飲酒，可是索取荊州。」魯肅：「酒要飲，荊州嘛，也要還哪。」

對白我也發展了，什麼地方呢？「三杯酒」的時候，剛見魯肅，一杯——這時關公皮笑肉不笑，他真高興啊？他不高興。二杯——還是皮笑肉不笑。等喝第三杯了，這時關公還是不喝，他祭刀——「刀啊，刀——」，就這一嗓子，一下子把魯肅驚在那兒了。這段念白要清楚、乾淨，節奏要掐得非常的好，一個一個字的送到觀眾的耳朵裏去，「想你在萬馬軍中，取上將首級，就如探囊取物一般。今日魯大夫請某過江赴會，席間若有不平之事，少不得勞你一勞！先飲一杯！」。這一段表演很重要，我念的「刀」給觀眾印象很深，我父親是「刀啊刀——」就完了，我是「刀啊，刀——」一口氣，很長的一個「刀」。有一件特別好玩的事：有一次學生們演出，完了以後，一個觀眾到後臺，「刀啊，刀——」，

衝咱們演員喊，「侯老師來了嘛？」這證明了一點，這個念白給觀眾留下印象了。所以這個「祭刀」，我覺得我動得還可以。

關公進大賬述說過五關斬六將，述說完了，魯肅的埋伏就開始行動了，矛盾就激化了。這裏有的動作有些變化，比如，關公跟魯肅交談的過程中，關公伸出兩隻手，抓魯肅的袍子。後來先父改了。為什麼？按照原來的故事，這個動作是有來歷的。魯肅的袍裏，一邊攔著一個信鴿。關公一邊唱著，兩隻手就伸過去把鴿子抓死了。後來先父說：「人家看不懂，還以為這是幹嘛呢。這是抓什麼呢？人家不懂。」後來先父就改了，不抓鴿子，改成非常優美的身段了！

關平接了關公上船以後，關公在船上的一段表演和唱，我覺得很重要。「大夫，受驚了。」「好說好說」，其實關公洋洋得意上了船，「承款待，多多謝。某有兩句話兒，恁可也牢牢記者。百忙裏稱不得老兄心，急切裏，奪不得漢家基業。」後來我處理成大圓場，船掉頭，掉頭，掉過來以後──這是為什麼？因為我嗓子好，我想發揮一下我嗓子，「漢」字的拉音，「漢──」，一個大圓場，一個「漢」字，為什麼這麼強調這個「漢」字，意思是，你奪不走我漢家的基業。你看我的「漢」字是漫長的，不會很短就完了。一個大圓場，整唱到船頭完。這是我自己的一些體會和改動的地方。

# 我演《醉打山門》

周萬江口述　陳均整理

## 一、我演《醉打山門》的師承

《醉打山門》是《虎囊彈》傳奇中的一折，又稱《山亭》，《虎囊彈》是根據《水滸傳》而來的，前半部說魯智深為金翠蓮打死鎮關西，為避禍，往五臺山剃度為僧，醉打山門，隻身提禪杖打二龍山，後歸梁山泊。後半部寫趙員外被仇人花子期出賣，告窩藏賊犯魯智深，入獄定案。金氏訴冤於種經略府。經略府令凡訴冤者，先懸於竿上，受虎囊彈一百。金氏願受彈，訴狀獲准，冤情得雪。戲名就是從這兒來的。但是，這部傳奇，全戲都沒了，只剩下這齣《山門》還在舞臺上演。1995年時，臺灣的一位教授曾經向我建議，將這齣戲改編成全本《虎囊彈》，後來考慮許久，不好寫，人物太繁雜，再加上那時演出任務也多，就把這事給擱下了。

這齣戲，我在戲校學戲時就跟郝壽臣校長學過，郝校長念我們記，口傳心授。當時學這個戲，第一，是出於藝術上的追求，唱京劇的有這麼一句話，「不會崑曲戲，不是幹這個的」；第二，崑曲是打基礎很好的戲，一個戲曲演員，如果沒有崑曲打底子，以後演不好戲。作為一個花臉演員，《山門》、《蘆花蕩》這兩齣戲是必學的，等到學成後才能學《嫁妹》等，《嫁妹》都是一些小動作，夾膀子，先學《嫁妹》就毀身上了。武生先學《探莊》、《夜奔》、《蜈蚣嶺》；旦角先學《思凡》、《金山寺》，有文有武。

　　1929年，恩師郝老在上海演出《桃花村》時，他演魯智深，同時想到自己的代表作《醉打山門》魯智深這個人物的性格特點：魯莽、粗獷、豪爽。原來的扮相：長袍、水袖、長絲絛、厚底靴，拂塵也是旦角的，體現不出魯智深的人物性格。他從上海一位婁子雲居士處得到的一張照片受到啟發：大胖子、光頭、露著大肚子和肚臍眼、掛著大佛珠、笑臉、下面赤著腳，從此處他又想到這和彌勒佛一樣，叫人一看就心中歡喜，他又想到自己的體形，這時已經發福了，何不把魯智深的扮相改一下呢？穿露肚的侉衣，做件大袖的僧衣，去掉了水袖，繫小鸞帶、大襪、厚底的僧鞋，拂塵也不用旦角的，而是做了一把杆上不帶穗的短拂塵。他這一改還真得到了社會的認可，受到了好評。一直到如今，此扮相已成定型的扮相。即後來袁世海先生演魯智深的扮相。

　　大概是1950年左右，毛主席想看這齣《山門》，看報紙文章介紹郝壽臣這齣戲很有代表，就提出看郝壽臣的戲。郝老師那時已經是六十出頭了，規規矩矩地演了一次，毛主席看了非常高興。到了1964年，毛主席見到王崑崙副市長，說剛一解放時，我看過郝壽臣的《山門》，還想再看看，不知道有沒有人學過他的這齣《山門》。王崑崙就介紹說：有，北崑有個周萬江是他的學生。毛主席說：好。抽時間我看一看。王崑崙副市長回來告訴我了，他說：毛主席想看《山門》，我把你給舉薦過去了。我就開始準備，老師如何教的就如何來。那時，侯玉山老師還沒給我說《山門》，我還是兒時在戲校學的。結果沒想到，在1965年的春天，我被調到樣板團了。

　　《山門》這齣戲，兒時學了沒演，後來想給毛主席演沒演成。北崑恢復建制以後，我就想演出《山門》，北崑的侯玉山老師的路

子，基本上是按傳統的袍帶戲來演的，以唱、念為主，動作點綴而已。我就如實的、一招一式的向侯老師學過來了。學了半年，從1979年到1980年。

● 周萬江向侯玉山請教《醉打山門》

## 二、《醉打山門》的扮相

　　崑曲的老扮相是褶子、穿厚底靴，1959、1960年時，侯玉山先生給姜茂賢說戲，演出，都是按老扮相。厚底靴，黑褶子，黑僧帽，也畫臉，戴鬍子，那時沒有虬髯，就戴黑一字。老戲班沒有虬髯，只有黑一字。侯老師說，那時戲班沒有僧袍，就只能穿褶子；沒有僧鞋，就穿厚底靴。沒東西啊，像過去那些老先生都這麼扮。

　　我演出時的臉譜和扮相用的是郝派的。侯老師99歲時，和我同臺演，就按我這個臉譜畫了，侯老師說：「還是你這個好，給我畫一個。」

　　湘崑《醉打山門》的扮相和北崑不一樣：戴一個船形的僧帽，蓬頭，月牙箍，搓紅臉，兩個濃眉，用黑煙子弄點絡腮鬍子，畫

一個咧嘴，沒有鬍子，也不勾臉，眼圈稍微畫重一點，大濃眉毛，紅臉蛋。身上很特別，一個大僧袍，長袖僧袍，左右肩膀拿衣服各抓成一個大球，因為僧袍大，抓起來便不影響動作。長眉羅漢，聳肩，嘴一咧，眼睛一瞪，這相就出來了。

我還見過一種「現代裝」的扮相，寧夏京劇團的殷元和先生到北京來演出，魯智深的扮相是現代派的謝頂，濃眉，粘絡腮鬍子，穿一件綠僧袍，繫絲縧，就完了。和湘崑那個不一樣，湘崑還戴僧帽。這個不戴僧帽，不勒頭，整個大解放。殷元和先生這齣戲曾傳授給我的同學賀永祥（已故）。

## 三、我對郝派、侯派《山門》的繼承和改動

侯老師的路子動作很簡單，賣的是唱，尤其是〈混江龍〉，寫景的那段，就是站在那兒唱，我就把郝老師教的走「十字靠」、「四門斗」用上了，舞臺上的四個角都走下來，動作上將兩位老師的都揉在一起，再加進自己的理解形成了按照我的想法演的《山門》。

魯智深一上場，唱完【點絳唇】，念定場詩，「削髮披緇改舊裝，殺人心性未全降」，我覺得「殺人心性未全降」好像魯智深平時有殺人的嗜好，有損魯智深的形象，就變成「除暴之心未全降」，因為魯智深是為了與民除暴，打死鄭屠，才逃到五臺山出家。

喝完酒，「洒家正在口渴之際，這兩桶酒吃得倒也爽快，不免回寺中去罷，呀！來此已是半山亭，洒家自到叢林，未曾耍拳」，當初，我念到「叢林」，一想，不對，應該是「禪林」，是佛門的意思，就改成念「禪林」。再後來，我想起侯老師教我時就是「洒家一入禪林，不曾耍拳」，這個「禪林」我還是改對了。

侯老師在他九十九歲時對我談起「全不想濟顛僧他的酒肉可也全不怕」這一句，侯老師問我：「這濟顛是什麼時候人？」「南宋。」「那魯智深是什麼時候人？」「北宋」。「對了！」他說：「我一問人家，前後差一百多年了。怎麼能先人唱後人呢？魯智深那時候，濟顛還沒出世呢。可能老人們寫劇本時忽略了。我考慮了半天。正好，我看那電影《少林寺》，少林僧也愛喝酒吃肉，因為救駕有功，後來李世民當了皇帝，特別准許少林寺僧人可以喝酒吃肉。況且唐朝在宋朝前面幾百年，咱改成少林僧不就得了嘛。」當時我由衷的敬佩侯老的敬業精神，我說：「侯老師，您都是百歲老人了，還這樣琢磨，我真服您了。」後來，我就按照侯老師的想法，改成「全不想那少林僧他的酒肉可也全不怕」，接下來，酒保原詞念道「濟顛活佛乃是金身羅漢轉世」，我就換成「那少林和尚吃酒，乃是萬歲爺親准」。

臨別時方丈的贈言，原是預言魯智深後半生事的未卜先知的詞，原來是「逢林而往，遇臘而制；聽潮而圓，見性而寂。」我改成「慈悲為本，逢酒而戒，遇事三思，見難相助」。以上幾點我改了以後，袁世海先生說：「我同意，你改得好。」當時北京成立了水滸研究會，袁先生推薦我加入了水滸研究會，當理事。

在動作方面，因為原來北崑傳下來的路子，以唱念為主，身段很少，我就用郝老師的身段，來豐富侯老師的路子。我把二位老師的路子揉在一起。

1986年紀念郝老誕辰一百週年，那時我演《山門》，純粹按郝老師的演法，不能加侯派的東西。其中〈混江龍〉把段有句詞「虯松罨畫」，侯老師教我時念「罨」（yan），郝老師教我念「罨」（e），正字應該念「yan」（音）。但那次我還是按侯老師教的念

的。唱「虯松罨畫」時的身段，我覺得侯老師教我的好，一抄袖，一背手，像是在欣賞五臺山的美景——我覺得挺美，很有意境，符合生活。【混江龍】這段唱詞完全是寫景的，寂靜的山林，紅牆綠瓦的寺廟，潺潺流水，枝頭小鳥在歌唱。如此好景，來襯托出魯智深壓抑的心情，平日裏有酒有肉，今日吃齋念佛，受了三皈五戒，不由得唱道「止不住憤恨嗟呀！」我演時著重刻畫魯智深的內心，主要突出了這點。並且我自主加上了河北農村的大秧歌的侉步，使之更突出了魯智深的內心境界。

酒保上場時，唱一段山歌，「九裏山前擺戰場，牧童拾得舊刀槍，順風吹動烏江水，好似虞姬別霸王。」這邊魯智深，看見賣酒的，很高興，那邊酒保，「賣酒噢，賣酒噢」，跟魯智深形成對稱，轉身亮相。酒保是抬左腿，跨右腿，左轉身。魯智深相反，抬右腿，跨左腿，右轉身，起反雲手。我這兒拿雲帚在酒保肩上一搭，「噢！哈哈……」跟酒保套近乎。這是我吸收了殷元和先生的動作。

唱【油葫蘆】時，「咱囊頭有襯錢」，侯老師教我是酒保伸手摸，魯智深唱完後念「嘿」，用掌切酒保的手。魯智深是有功夫的，如果魯智深這麼一切，酒保哪受得了。我把郝老師教我的動作用上了，「咱囊頭有襯錢」，邊唱邊指自己的腰邊往後撤，酒保伸手摸時魯智深用雙手，甩個大十字，畫個圈，同時把左腿踢個橫十字腿，「噎！」，「現買恁那不虛話」。小時候元亭午先生教時改成「不虛賒」，「賒」上口念「沙」音。地方戲裏也有「現買恁那不虛詐」，我覺得侯老師的這個「不虛話」好，就按照這個唱。身段，就按郝老師教的走四門鬥走了。

侯老師教的有些身段我給捨棄了。為什麼？比如，有幾次搶酒的動作，我覺得有損魯智深形象，太饞，硬搶不好。有個地

方，「那少林和尚吃酒，乃是萬歲爺親准，你這邋遢和尚，焉能學得？」「咱要學他。」「你學不來。」「咱偏要學他」，念這句時，魯智深看著酒保，用手去摸酒。如果是酒保說「你學不來。」魯智深念「洒家先學他吃酒。」邊說邊去搶，來硬的，我覺得不太合適。我是來軟的。魯智深要火了，但不好意思。

後面的「耍拳」和「羅漢像」，侯老師教我的耍拳非常省事，很簡單兩下。他說：觀眾聽的是你唱戲，不是看你耍拳，耍拳不過點綴而已。傳統都是這樣演法。我按當初郝老師教我的，打四趟彈腿炮錘。拍《醉打山門》錄影那次只打了兩趟，因為怕時間佔用太多。走「羅漢像」，我適當地走了八個像，亮住。覺得到羅漢堂看見羅漢了，降龍啊，伏虎啊，醉羅漢啊，長眉大仙啊，捧獅羅漢啊，然後朝天蹬，下叉，睡羅漢。然後是踢三腿、趕子、搶背。

侯老師教的時候沒有羅漢像，郝老師教的是其他羅漢像，我現在演的是我吸收了湘崑的「十八羅漢」的一部分，有個「捧獅羅漢」，我是按照漢代出土的「托紅燈」銅像設計的。降龍、伏虎、睡羅漢都是我自己琢磨的。

惹禍後，師父要寫信送魯智深去大相國寺，魯智深問「師父，不容弟子了？」小時候在戲校時，元亨午先生教我們是「用」（京劇界念「容」為「yong」，我估計可能元先生搞混了），後來侯老師教我的是「容」，我覺得「容」比「用」字要好一些，合理。「不用」顯得於理不通，「容」就帶有一種尊敬的感覺，和老師父的感覺要親切一些。而且魯智深本身到此避禍就是老方丈容留，所以我覺得「容」字有道理。後面的詞，我也有一些改動，當師父說，「不容你了。我有一師弟名喚智清，現在東京大相國寺住持，今薦你到彼，討個執事僧去吧。」原詞是，魯智深問：「當真？」

師父回答，「當真。」魯智深再問：「果然？」，師父回答，「果然。」我覺得這樣的話顯得太楞，就改成魯智深問「真個？」師父回「真個。」魯智深再問「果然？」師父回「果然。」

在這裏，侯老師教的是，念「也罷。是也罷！師父請上，受弟子一拜」，我改成「罷！師父請上，弟子就此，唉！拜別。」我覺得這樣念突出了魯智深是很有禮貌的，有人情味，而且郝老師是這麼念的。後來看袁世海先生的《李逵探母》，受了很大的啟發。花臉怕哭不怕笑，眼淚在裏面含著，是最難的，我把這動作給借鑒過來了，用郝派特有的演唱方法，又哭又悲，再加上悔恨，這是其一。此外，魯智深是個火爆脾氣，眼睛裏揉不得沙子。但是，他是有血有肉，不是無情無義的，這樣就把人物形象給加厚了。我在湖廣會館和人民劇場演《山門》時，當唱完【寄生草】：「漫拭英雄淚，相隨處士家。謝恁個慈悲剃度蓮臺下。罷，沒緣法轉眼分離乍，赤條條來去無牽掛。那裏去討煙蓑雨笠捲單行？敢辭卻芒鞋破缽隨緣化。」帶著哭腔味道，轉身抬腿出門時，在眼的餘光，就看到觀眾有揉眼睛的了。我自認為這裏用郝老師的東西用對了。

過去叫「聽戲」不叫「看戲」，看崑曲的老先生拿著本子去聽戲，高興時還打著拍子。到二十世紀六十年代，老北崑在長安大戲院演時，很多人還有這個習慣。那時，不管貼什麼戲，大戲、新編戲、折子戲、現代戲，不管是誰演，只要一貼，都是九成以上的座。還有很多老觀眾拿著劇本來聽戲。

演《醉打山門》，首先是把握住人物，其次，動作要用得恰如其分。後面的「耍拳」，侯老師跟我講過了，咱們演的是戲，唱的是戲，湖南的一條腿是好，但唱《醉打山門》就變成唱「一條腿」。北崑有一位老演員侯新英，他就是湘崑的路子，向譚寶成

先生學的，湘崑的《醉打山門》中的「十八羅漢」來自湘劇的譚寶成老先生，解放初曾在北京演過，雷子文是向譚寶成先生學的，侯新英也是直接向譚寶成先生學的。侯新英練功很刻苦，為了演好一條腿十八羅漢，除了吃飯睡覺上廁所開會，只要你醒著，不管在哪裡──那時北崑在宣武門內的一處王府院內的平房裏──他沒事就把腿吊起來，不認識字但也看書，看見我就喊「萬江，這字念什麼？」，一邊看書一邊學字。本來他的腿就比較硬，又這麼練，還真叫他把腿給練出來了，當他演《醉打山門》一條腿十八羅漢時，每次都是滿堂彩，北方就他這麼一條腿了。我沒有練「一條腿」，侯玉山先生說，你也沒這個功夫，點綴一下就得了。把戲唱好比什麼都強。現在有些觀眾都認為「一條腿」好，有點往那邊倒，光瞧技巧了。

　　《醉打山門》的唱，要保持崑曲特色，不能按京劇那種唱法。要滿宮滿調唱，唱出味道來。比如一上場，唱【點絳唇】，「樹木槎枒，峰巒如畫，堪瀟灑」，很瀟灑，很愜意，一瞧，多美呀，很暢快的感覺，但又勾起煩惱來，「嘿！只是無有酒喝！唉呀悶煞洒家，煩惱，倒有那，天來大！」其後唱的【混江龍】還是寫景，但和前面不一樣，「只見那朱垣碧瓦梵王宮殿，絕喧嘩……」越寂靜，越難受，最後「止不住憤恨嗟呀！」原來唱這一句時，侯老師和郝老師教我時都沒有動作，我加了一個俯步的動作，抒發他的內心，表示他的內心動作。這個俯步的動作是北崑特有的，是吸收河北農民大秧歌而來的，又美，又能表現魯智深此時的心情。

　　《醉打山門》，我演了好幾次。給侯玉山老師辦九十九歲壽辰在吉祥戲院演了一次，侯老師演前頭，唱完【點絳唇】，「不免移到山下閒步一回，有何不可。」「臺臺臺臺」，侯老師下去了，我

再上場，演後半截。1986年紀念郝壽臣校長百歲生辰，在市工人俱樂部，我演過一次。1998年，在湖廣會館演，這是一位臺灣教授點的戲。2001年，在人民劇場演，這是準備上臺灣的預演。

# 談《李慧娘》的表演

周萬江口述　陳均、楊鶴鵬整理

## 一、《李慧娘》一劇的演出情況

《李慧娘》剛開始是由北崑的高訓班排演的，高訓班就是學員班，也就是洪雪飛她們那個班。洪雪飛、許鳳山、張毓雯主演，白雲生先生導演，排了兩場。結果院長一看，這不行，這麼好、這麼大的戲，這樣排不行，剛進門的學生，一年多的學生，讓她們排戲？這哪兒行啊？不行！演出團排吧。那時北崑劇院的建制，一個叫學員班（高訓班），一個叫演出團，我是在演出團。

就這樣，這個戲就讓李淑君接過來了，李淑君的李慧娘，我的賈似道，叢兆桓的裴禹。孟超先生寫的劇本，我不太理解，尤其劇本的詞裏有很多都是文言文，像「西湖十景」什麼的，都是詩詞，每一個景都有掌故，咱不理解啊，就這樣，白雲生先生現給我講。直到後來，1961、1962年左右，我們到杭州演出去，正好結合《李慧娘》一劇的臺詞，到杭州來一個實地勘查，「十景」我一個個都跑過去看。那時候兜裏空，沒有錢啊，一天才補助我們三毛錢，伙食補助費，工資四十二塊五，又得給我父親，還得留給自己吃飯，再玩去，沒有錢。得坐車，得買門票啊，我就齊步走，在杭州，「西湖十景」我齊步走去觀景的。理解了到底是怎麼回事。劇本裏還有一些比較色的詞，小時候我不懂得這個，希望白先生深說。白先生說：小子，這個我不能太深說，等你到歲數就知道了。

後來，虞俊芳從北京青年京劇團調到北崑來，正好李淑君病了，這戲又要演出，怎麼辦？叫虞俊芳接替，她又不會。怎麼辦？李淑君說不了戲。白先生年齡大了，沒有那精力。於是，白先生對我說：「萬江啊，這個任務你得完成啊。」我問：「什麼？」白先生說：「你給虞俊芳說說戲成不？」我說成，她跟我同場的，我能說，跟我不同場的我說不了。正好虞俊芳他父親，一家子找我來，給我送禮。我說：「哎喲，別介──我管虞俊芳她父親還叫大爺呢──我說虞大爺，我說您可別。她父親是老旦名家，和我父親又是好友。她父親說你姐姐這點事情，你得幫忙，全靠你了。他說你們同臺的演員，你是最有體會的，很多要緊的節骨眼，別人沒法說的，只有你能說。包括一個眼神，一個步法，一個手指。他說導演沒法說，老師沒法說的。這屬於竅門的東西，你都一手給她說說。」

我給虞俊芳說一個多月，不到倆月。包括我倆在腳底下，誰上多少，誰退多少，都有准數的。比如有一個動作，《殺姣》那場戲，我唱【油葫蘆】：「慧娘，俺看你身無彩鳳雙飛翼」，向前帶她一個趔趄，我抓，就像老鷹抓小雞。我這一抓，抓她一驚，一激靈。類似這種動作，別人都沒有的，包括李淑君都沒有，我體會。李淑君看她演了，後來李淑君演時也加上了。比如最後一場，還有一個竅門，賈似道拍完驚堂木，這個驚堂木要攔到燈座底下去，為什麼？因為一會兒李慧娘要上桌子，她上桌子要是踩著驚堂木的話就會摔下去，所以必須注意。這些竅門，只有演員本身能說這些東西，連導演都沒有。

有一次，虞俊芳在邯鄲演《李慧娘》，急性喉炎，音不行，臨時把洪雪飛給抓過來。洪雪飛那時基本上已經會這個戲了，趕緊拿

著本子，照著簡譜唱，唱雙簧，虞俊芳在臺上表演，洪雪飛在後面唱。

● 李淑君、周萬江《李慧娘》

## 二、李淑君排演《李慧娘》

李淑君在排這個戲時，下了不少苦功，也取得了很好的效果。

首先是鬼步。白雲生先生提出來：鬼步，我說不好。其實我也演過旦角，但是我說不好。我告訴你，你去找一個人去。李淑君說找誰？你找筱翠花去。後來李淑君找到筱翠花先生學，哎呀，先是上家裏去學，後來又把先生接到北崑，在宣武門裏，在院子裏面，露天，很曬，那時候還沒有天棚，沒有那麼多的排練廳，就在院子裏站著，曬啊，先生也是這樣，曬得不得了，她在那裏學，我們在旁邊看著。她在學《昭君出塞》時也是這樣，《昭君出塞》，大圓場，大轉身，臥魚，臥倒了。她那麼大的個子，又不是練幼功出身的，能練成這樣，真是下了一番苦功夫。這非常不容易，有了幼功，臥魚才能做得漂亮乾脆，一下臥倒在那裏。她沒有幼功，肩膀很難著地，就在北崑的院子裏面苦練，就在磚地上，一遍一遍的練習，很吃苦，而且在《李慧娘》裏也把大臥魚給用上了。

其次，就是對劇本劇情人物的理解。為了理解人物，《紅梅記》這本書，她是來來回回的看，還上孟超先生那裏去，讓孟超給講解。她把紅梅記的原著，以及秦腔的本子，川劇的本子，全拿回來看，加強理解。還看別人的演出，包括「放裴」和「幽恨」的時候，更重要的是她理解人物的內心，從這個人物——李慧娘的身世，李慧娘到賈府到，是無奈、被抓來的，不來不行。李淑君開始演得有點小，白先生說：你還不能太小了，李慧娘現在是妾了，走運了，是次夫人了，你不能演的象一個小丫頭，要演出分量來，但是還要讓人覺得你是一個普通的良家婦女，是被抓來的，被逼無奈，見了賈似道是在應酬。導演講解完了，她自己在下面再琢磨、再理解，有時候我們倆在排戲當中呢，她還跟我說：萬江，你這點不應該這樣，你應該更凶著一點，凶但是又不能太武了，你現在是太師，是丞相了，是有身份的。她說，咱們現在不能這麼比，但是他的爵位就相當於現在的總理，總理他能張牙舞爪嗎？他能來回亂動嗎？她說咱們不能這麼比，但是身份是這個身份了。她還幫助我分析這個人物，因為我那個時候畢竟小，很多事情不懂。她說你得陰沉著一些。賈似道不是無能之輩，他有本事，他的本事沒有用在正道上。她這樣跟我說，白先生也給我講：賈似道是大收藏家、大書法家，他不是光會鬥蟋蟀。這些知識我就是這麼學來的。李淑君比我水平高多了，她是大學，我才初中。

在頭一場，賈似道鬥蟋蟀。我在前面蹲著：「慧娘，過來看啊，」丫鬟在旁邊，幾個全都蹲下了，就惟獨她沒有蹲下，兩邊是丫鬟，中間是我。她應聲：是。原先我叫上兩聲。但李淑君只答應一聲。她說你別緊著拽我，你得容著給我戲的時候，容我表現一下。後來就改成叫一聲，我在鬥蟋蟀，她在後面流淚了，這是最好

的表現機會，她是這麼演的。導演並沒有要求，是李淑君自己琢磨的。

● 李淑君、周萬江《李慧娘》

## 三、「貓」與「鼠」：《李慧娘》的表演特點

這個戲一共是六場，我和李淑君同臺有四場，叢兆桓和李淑君同臺有二場。

第一場《豪門》，李慧娘一上場，導演的要求我還記得，當時白先生要求，按照劇本的提示，李慧娘被強徵來到賈府，本來是良家婦女，彎歡樂幸福的一家人，被拆散、被搶到這裏來，遭受到百般的折磨，精神上、肉體上都受到很大的摧殘，病了。一上場是這種情緒：正經的良家女子，受到蹂躪，身體病倒。一是身體上有病，二是心理上有病。壓抑痛苦著上來了，所以一上場，小丫頭問：「李夫人，您的病怎麼樣了？」

「唉！依舊如此！」[1]

---

[1] 本文所引臺詞，均據演出本，與孟超原劇本略有差異，特此說明。

李慧娘嘆了口氣。還是這樣啊，這是一種無可奈何的感覺。小丫頭為了讓她開心，就說：「你看這賈府多漂亮啊，這集芳園啊，半閒堂啊，到處張燈結綵的，您瞧瞧這跟過年似的」。

李慧娘無心過目這些繁華，唱道：

> 集芳園，陰沉沉，
>
> 半閒堂，冷森森，
>
> 賈相爺掌握著生死命運，
>
> 俺一似釜底游魚，籠裏的哀禽。
>
> 呻吟，
>
> 一任他扁鵲華佗，
>
> 也難除俺的病根！

她唱出了自己的心理，即便是華佗在世，她的病也是好不了的，因為她在這裏是受到的壓迫。我覺得這段唱，李淑君的表演很到位。就在此時，賈似道上朝回來了。因為今天是賈似道的壽誕之日，皇上給他慶壽。在那時，賈似道掌握著大權，皇上是傀儡。記得當時劇院裏請了歷史學家來講南宋的歷史，講賈似道，我好好地聽了一遍。就覺得賈似道就是一個不穿黃袍的皇上，所以皇上不得不給他慶壽。但是名義上賈似道是丞相，太師，這麼一個人物，賈似道回來以後，李慧娘見到他不能不應酬。他看到她施禮，趕緊說起來吧起來，唱歌跳舞，你給我敬酒。賈似道滿心高興，李慧娘心情很壓抑，又不能不逢迎，知道他權力在握。稍有一點不滿意，斬！一點也不含糊。表面上要高興，轉臉悲傷。白雲生老師說你跟韓老師學過《刺虎》，把《刺虎》的東西拿過來用在這裏。表面上「是」，一轉臉「這個老不死的」。是這樣一種心態，但是不能太

表露，就在一剎那「是」，流露出的感情很複雜，一邊面向觀眾拿起酒杯，「相爺，請酒」，表演上要皮笑肉不笑。包括後面廖瑩中為他慶壽，討好，獻上他最喜歡的蛐蛐。賈似道趕快叫人把他「獨鬢金剛」取來，與「霸王」鬥上一鬥。他叫大夥都過來瞧那蛐蛐，李慧娘站在那裏不動。賈似道招手，「慧娘你也來看看啊！」（原劇本沒有這句，是我的理解：賈似道除了玩鬥蛐蛐，李慧娘在他心中還是佔有很重位置。故此我加了「叫慧娘」這一細節。在第二場《遊湖》中，賈似道有那麼多姬妾，惟獨手拉李慧娘。此處便給這個情節打下了鋪墊。）但李慧娘根本就沒那心思，大家都蹲下了，惟獨她一個人在站著，慢慢走過來，很不情願，站在賈似道的後面，是一種不得已的感覺。整個這一場戲，李慧娘的基調就是不得已、又不敢違抗的一種心理狀態。但是面對觀眾，又把內心的不滿表達出來了，借用了《刺虎》的表現手法，但是不能像《刺虎》那樣強烈，因為《刺虎》中費貞娥是一心想殺死李過的，她這時沒有想殺死賈似道，只是表示內心中的一種不滿。第一場中，李慧娘基本上是這樣一種心態。

第二場《遊湖》，就是李慧娘強撐著，賈似道把她看成是掌上明珠一般。為什麼呢，李慧娘長相漂亮，又是剛剛進府，賈似道非常喜歡她。出去玩時，其他的歌姬丫鬟，賈似道都不太在意，惟獨對李慧娘，一手不離的。因為時間太長，還刪掉了兩段賈似道的唱，整段唱詞都是寫西湖美景的。

賈似道手拉李慧娘上，這是白雲老特意這樣安排的。當時我記得我和李淑君兩人很難做到這點，為什麼？都在唱裏頭，都在節奏裏頭，不能讓人看出來一步一步地望前走在趕節奏，還要做出來在畫舫上隨風蕩漾。我這裡拉著李慧娘，唱【麻郎兒】：

山色空蒙，

湖光瀲灩，

矚目處清秋一片。

南北高峰新翠染，

蘇堤冷落，

對矗著孤山吳山。

風景不殊，

誰能說山河色變！

整個這樣唱下來，晃晃悠悠，賈似道拉著李慧娘，還要把看到的景色表達出來，感情表達出來，非常困難。由於時間關係，刪了一些曲牌。我們舞臺上給免了，孟超的原劇本、文學本子上面還有兩段。我那還留著老本子的曲譜呢。賈似道唱完了「誰能說山河色變」，再唱【調笑令】：

林和靖，

縱有梅妻不如俺。

白公蘇公也應羨，

擁嬌嬈滿列畫船。

論色貌，

錢塘蘇小當知慚。

唱到「當知慚」時，賈似道用右手一兜李慧娘的下巴，李慧娘覥覥地推開。這個動作有時用有時不用。我加這個動作是為了表現賈似道這個老流氓的本色。白雲老特別喜歡這個動作，認為充分體現了賈似道的流氓心態，也正好和後面郭稚恭上場罵賈似道的一句「只知道向婦人的裙兒裏埋首」對應。

　　此時，賈似道水袖這麼一甩，作親昵狀，李慧娘不耐煩，表情是：您高抬我了。唱：

　　　　對清波，
　　　　遠山巍岩，
　　　　俺靦腆。

　　這是很不好意思的感覺，「您這麼誇獎我，我沒有您說的那麼美。」所以這一段，李慧娘唯一唱了這麼一句，把她的內心給表現出來了。這跟第一場《豪門》前後呼應，整個貫穿，李慧娘對賈似道的不滿，她被強征著弄過來，不但肉體受折磨，心理也受折磨，這種情況下身體越來越不好。

　　正在賈似道遊玩、興致很高時，太學生來到西湖，祭奠岳元帥，正好碰上賈似道的畫船，裴禹痛斥賈似道「沉醉昏迷，高臥不起，哪問國事！」，發洩胸中的悲憤。賈似道怒視著裴禹，李慧娘此時稍微斜著眼頭看了一下裴禹：哦，太學生裴禹，前面給賈似道慶壽，遞柬罵賈似道的就是他。李慧娘恍然大悟。內心讚嘆，讚嘆什麼呢？有志之士。白先生特別提示，孟超也特別提示，把盧昭容這條線改掉，不要。把愛情的這一部分砍掉，絕對不能要這一部分，把和盧昭容以及李慧娘的愛情都刪掉，不要。從政治角度考慮，說這個裴禹是有志之士，這樣才是「壯哉少年，美哉少年」。這裏的「壯」就是一種心態、志氣。裴禹把賈似道賣國誤國、專橫跋扈這一套罵了個體無完膚，李慧娘心裏頭很痛快：「好！你罵的對」，就是這種心態。「你瞧，多麼英俊的小夥啊」，李慧娘敢這麼發感慨，所以賈似道吃醋了，賈似道沒有想政治的這一面，以為李慧娘有私情，愛上裴禹了。於是，賈似道發怒，很怒的咳嗽一

聲。當時白先生一再要求我：你咳嗽的聲音一定要磣人。尤其是
「回府」這兩個字，要威嚴，頭髮都要豎起來。所以我這裏一齣
聲，李慧娘要哆嗦了，忙賠笑，「相爺」。賈似道一陣鬼笑，「哈
哈哈哈哈哈」，又是冷笑，又是狂笑，又是獰笑。恨不得把夜貓子
把鬼都給笑出來。白先生要求我，說你笑得要像鬼哭狼嚎。

　　此時，賈似道心裏怎麼想啊？「好啊，我好吃好喝這麼好的對
待你，我這麼寵倖你，沒有想到你跟我懷二心。你竟然愛上罵我的
我最恨的人。這我哪兒能容你啊，」這種心態，這種笑。上場的時
候拉著手上來的，下場的時候一甩袖子下去了，跟出場一個鮮明的
對比。前面是非常寵幸，現在是非常的恨。頭兩場賈似道和李慧娘
的關係呢，基本上是這種情況。

　　第三場是《殺妾》，很簡練，賈似道上來就一句：

　　欲平學府亂，

　　先斬蕭牆根。

　　這把《殺妾》一場的任務就交代清楚了。裴禹他們這個屬於學
生運動，想把這個弄下去，我得先安內，先把內部處理下去。剛開
始，賈似道在船上的時候還沒有想到這些個，就以為只是李慧娘兒
女私情。回來之後思索，把這個範圍擴大了，把學生運動加上了，
往政治上靠了。賈似道是這種心態：我的內人不能有外心，有外心
容不得。當李慧娘忐忑不安地念「參見相爺」時，賈似道用笑裏藏
刀的語氣陰森地說道：「坐下──！」

　　賈似道陰險狡猾，試探李慧娘，

　　「俺想白傅晚年，打發家妓出府擇配，成為千古佳話，如今老
夫已年過半百，風燭殘年，哪能再誤你青春。」這時有一個好像給

人一種無所謂的動作──用手一按李的肩頭，但這一按使李慧娘猛吃一驚。

接著唱【混江龍】：

> 樊素嬝娜小蠻媚，
>
> 俺享盡了脂粉溫存。
>
> 趁妊紫嫣紅時分，
>
> 讓花枝留住芳春。
>
> 俺要開籠放鶴舉頭看，
>
> 打點了風流素心。

意思是：我這麼大年紀了，不能耽誤你的青春。這時李慧娘的心裏明白在船上惹了禍，佯裝不明白，念道：「相爺，此話從何說起？」

賈似道說道：「俺看你在湖上，對那少年十分流盼──」

然後賈似道接著唱：

> 他雖不比題橋相如，
>
> 你卻是未寡文君，
>
> 不須私奔，
>
> 俺要成就你這管不住的紅拂的心。
>
> 老夫已打定主意，準備豐盛妝奩，將你嫁他何如？

賈似道的意思是：我要開籠放鶴，要放你走。我想你對湖上那少年那麼有意思。李慧娘急忙辯解。賈似道說，我看的明明白白，我不是傻子。我這麼大歲數還不明白這個？行了，你別瞞我，我全明白。他雖然比不上司馬相如，可你卻勝過那卓文君。你們倆

有點天生一對的意思。完了，可不許你私奔，俺要成就你這管不住的紅拂的心。賈似道所說的都是冠冕堂皇的話，其實是說的是「反話」。

這時，李慧娘解釋說：「啊，相爺，你聽錯了！」

接著李慧娘唱【滾繡球】：

> 俺見那秋山滴翠秋風臨，
>
> 贊一聲壯哉美哉高入雲。

意思是：相爺您錯理會了，我呀我瞧著這景色這麼美麗、這麼好。李慧娘這麼解釋，但是不管用。賈似道就是一個心態：行了，你甭跟我裝傻子了。我雖然眼睛花，耳朵聾，可是我都看見了。在此，賈似道不是老百姓的心態，是要威嚴，要說一不二。完了——要像老鷹抓小雞一樣，還要像貓抓老鼠一樣。白先生特別強調：你就是那貓，李慧娘就是那老鼠，你在那裏抓來抓去的玩，你對待李慧娘就象貓抓老鼠一樣。然後，李淑君呢？白先生告訴她：你在賈似道面前不許流露任何的不滿，這時候保全性命要緊，性命要是沒有了就全完。以後有什麼話再說，我先留著命再說，想辦法能解釋過去就盡量解釋過去。

其實，李慧娘心裏明鏡似的，她明白賈似道的用意。李慧娘不能急於和賈似道翻臉。直到最後，賈似道拿出寶劍來了，李慧娘一瞧，求不了啦，才翻臉。你既然要我死，我不怕！你不是不怕嗎？好！成全你！我不一下殺你，我扎你一下，叫你疼一下。應了那句話了，貓抓老鼠。讓你疼疼，受受。我不怕，我不怕。你不怕，好啊，那就來吧。好，我要看你的下場，三劍才刺死。李慧娘最後說出最後的反抗的話：「你怕元軍，稱兒稱臣」

揭他老底子。為了一句話，你殺我一個婦人，你沒有本事。對外稱臣，對內你耍威風。你說什麼？我就是死了，我也要看你的好下場，你好不了。好啊，你別看我，我先看你的下場，你去死吧。賈似道一劍把她刺死。在這種情況之下，李慧娘被殺死，含恨死去了。

第四場《幽恨》，李慧娘魂靈游到，唱【四邊靜】：

> 月慘澹，
> 風淒零。
> 白露泠泠，
> 寒蛩哀鳴。
> 俺無主的幽魂，
> 漂泊難憑，
> 似斷線的風箏，
> 又飄到集芳靜境。

很哀婉的一段。這一段是陸放先生寫的曲子，是陸放先生登峰造極的作品。是最優美的一段，配合的合聲合唱。開始是用的簫伴奏，後來簫不行，音量太小了，最後用西樂的長笛。它的音色和簫幾乎接近，而且也有半音。主要是簫，要淒婉的音色，笛子是脆亮的。這段非常非常的淒婉，非常非常非常的美。

這個曲子充分體現了李慧娘死不瞑目，雖然被殺了，但是心裏不服。作厲鬼也要鬥你。白雲老和孟超二位一再強調李慧娘不是很哀婉很淒涼，不，死了之後要變成厲鬼。活著鬥不了你，死了鬥你。魂也跟你沒完。

康生開始很喜歡這個戲，在釣魚臺演出時，他招待我們。在飯桌上說他和孟超是同鄉、同學、好朋友。說這個戲很好，結果到

了1964年，康生又站出來，說《李慧娘》是反黨大毒草，來了個一百八十度大掉頭。

第四場《幽恨》，主要是把李慧娘這個死不瞑目，做為厲鬼，要去找賈似道去算帳，但是赤手空拳沒有辦法。本來還有判官那段，判官賜給李慧娘「陰陽寶扇」，我們後來給刪掉了。

在鬼魂遊蕩當中，李慧娘看見軍士奉賈似道之命，要害死裴禹。決定要去救裴禹。這場戲充分用上了李淑君向筱翠花先生學來的鬼步。每演到此，總是博得滿堂彩聲。

第五場《救裴》，到「放裴」的時候，深更半夜的，李慧娘的鬼魂上賈似道書房，進去了。裴禹很驚訝：門沒有開，你怎麼進來的？你莫不是鬼不成。李慧娘道：我就是鬼。這才把自己的愛慕之心給吐露出來。只是吐露而已，不發展到愛情。白先生和孟超的想法是，第二場的時候把愛情刪掉，到這個時候吐露。對他愛慕，只是心裏愛慕而已。把來暗害裴禹的兩個人都制伏了之後才說，我和你是人鬼兩隔。咱二人苦命相連，都是一樣的命。

在「放裴」的最後，兩人對唱【靈壽杖】：

> 李慧娘：斷頭像，沒下梢，從今後，
>
> 裴禹：從今後俺做了亂離韋臬。
>
> 李慧娘：唉俺，俺成了守枯墳，害相思，孤零零的玉簫！

最後兩人不得不分開，沒辦法，救你，你走吧，逃生去吧。裴禹放心不下，說：如此小娘子泉下珍重，從此別矣！二人含淚而別。

《救裴》這一齣就這一點：表達愛慕之心，但是你走吧，我的事情還沒有完。

　　放裴的時候，在秦腔、川劇裏都有「吹火」，崑曲沒有。白雲老曾和李淑君商量：「你看，你要是覺得需要吹火的話你就可以加上。」李淑君說她不用「吹火」，她說我再吹我再練我也演不過秦腔裏面的，我躲。你不是吹火強嗎？我躲，我躲你，我用戲來吸引人。這是李淑君很明智的地方。

　　第六場《鬼辯》，這是最後一齣。此時李慧娘和賈似道的關係反了過來，賈似道是老鼠，李慧娘是貓。頭三場賈似道是貓，最後一場李慧娘是貓。賈似道知道裴禹被別人放跑了，但是不知道是誰？拷打闔府姬妾丫環。李慧娘說：你別打了，我放跑的，沒他們什麼事情。賈似道想：嗯？怎麼回事，怎麼一會有影，一會沒形，我看不到人，這是怎麼回事？當李慧娘說到「你可記得你將何人殺死，埋到半閒堂畔牡丹花下」時，賈似道猛驚醒：「啊！你莫非是李慧娘的陰魂麼？」

　　從這裏開始，賈似道跑躲，從這邊到那邊，整個這一場戲，李慧娘戲弄賈似道，把這個賈似道戲弄得轉過來轉過去，氣得這賈似道把劍給拿出來了，好啊，你跟我沒完，我還拿劍來殺你。李慧娘說：「人只有一死，哪有再死之理！你砍不著我。」把個賈似道戲弄得，這邊砍砍不著，那邊砍砍不著，瞧這邊沒人，一扭頭又跑這邊來了。以至於李慧娘到最後：你別搗亂了。拿扇子一扇，把賈似道及家人都搌定住了。

　　看到過提線木偶嗎？下面的動作就是按照提線木偶的動作來表現的。李慧娘拿扇子戲弄賈似道，一會吸過來，一會扇過去，一會蹲著走，一會站著，來回這樣戲弄。79年阿甲同志看到這裏的時候，提了一個建議，說這裏最後捽一個僵屍更好，多一個舞臺效

果。結果真是這個滿堂彩，這個戲啊也到了高潮的時候了。李慧娘的唱都很高亢：「俺不信死慧娘鬥不過活平章」。站在桌子上，然後賈似道背對觀眾，摔下來。沒有音樂，只有一摔。掌聲。

# 《草詔》的表演藝術

張衛東口述　陳均整理

## 一、《千忠戮》傳奇的演出狀況

　　《草詔》這個戲，是《千忠戮》傳奇裏的一折。《千忠戮》傳奇原稱《千鍾祿》，在堂會演唱時多叫《千鍾祿》。這個傳奇的作者佚名，反映的是明代初期建文帝故事，應該是生活在明末清初的傳奇作家撰寫。大江南北都演有這個傳奇，所謂「家家收拾起，處處不提防」，這個「收拾起」就出自《千忠戮》裏的《慘睹》。《慘睹》也叫《八陽》，因在唱堂會演出時叫《慘睹》不吉祥，所以改稱《八陽》。所謂所謂「八陽」，就是因在七支〈玉芙蓉〉與〈尾聲〉的八支曲牌的末尾有八個「陽」。第一支叫〈傾杯玉芙蓉〉，第一句就是「收拾起大地山河一擔裝」。有人說《千忠戮》是李玉寫的，李玉有名的作品是一（一捧雪）、人（人獸關）、永（永團圓）、占（占花魁）以及《麒麟閣》、《清忠譜》等。從《千忠戮》的關目、文辭上看，與李玉的風格不太一樣。周妙中曾發現一個抄本，署有「徐子超」之名，於是認為是徐子超所作，因為孤證也不能完全肯定。《千忠戮》傳奇究竟是誰寫的，還是個謎。

　　這個傳奇留下來的在舞臺上的戲，有工尺傳譜的，有這麼幾齣：第一齣是《草詔》，第二齣是《慘睹》，第三齣是《廟遇》，第四齣是《雙忠》，第五齣是《搜山打車》，第六齣是《歸宮》。

這幾齣戲，每一齣戲都有其主要人物所在，第一齣《草詔》前有《奏朝》，《奏朝》一般不單演，連著《草詔》，叫做《奏朝草詔》。後來也有人單演《草詔》，不帶《奏朝》。最近我演的《草詔》帶《奏朝》。可惜有的演員自己擅自將大段的念白刪改減掉啦，所以留有遺憾。《奏朝草詔》唱的是方孝儒和燕王。

《慘睹》是由大官生建文君作為主演，由老生程濟作為次主演，再有幾個小軍、解差，幾個犯官、犯婦作為群眾。這齣《慘睹》，可看的就是群眾場面，不僅排場熱鬧還有合唱場面。而主演建文君只是開頭兩支整段的唱，剩下的都是短段兒，沒有過硬的唱功拿不住這麼碎的曲子。其最主要的唱就是「收拾起大地山河一擔裝」的【傾杯玉芙蓉】，可是僅僅這一支【傾杯玉芙蓉】還掐成了兩半。

《廟遇》說的是建文君和程濟在逃難的途中，遇到天降大雪在破廟躲避，與吳成學、牛景先兩個舊臣巧遇。他們從南京逃出來，告訴燕王派大將張玉搜尋雲貴，四處緝拿建文君與程濟。在廟裏見到建文君與程濟正在受凍，有些背攻戲和唱念。這四個人都很重要，因戲料兒比較分散而很難演好。等到張玉來追建文君，這時就是《雙忠》了。這時的兩個犯官是主要角色，建文君與程濟則是次要角色。兩個犯官替建文君、程濟死，是一個末演吳成學，一個外演牛景先。

然後就是《搜山打車》，這處戲也是兩出聯演或只單演《打車》，沒有只單演《搜山》的。《搜山》裏的嚴震直可由外來演，也可由副淨來演。嚴震直是工部尚書，來捉拿建文君。《打車》裏，建文君被嚴震直困在囚車上，程濟知道此去活不了，就憑他的口才和智謀來救建文君，說服了所有的兵丁，也說服了嚴震直。致

使兵丁四散，嚴震直也慚愧自盡，建文君與程濟遠逃山中。這齣《打車》也非常有特點，還叫《打囚車》。一個說客，將兵丁說得四散，將一個押送的舊臣說得自盡，把囚車劈開，放建文君逃走。這種故事只有用崑腔傳奇演唱才能有味兒，其他表演藝術在處理類似情節時沒有崑腔有特點。

最後一齣《歸宮》，講得是宣德年間，建文君已是白鬍子老頭兒，來到皇宮，還有些老太監還認識建文君，皇帝也認可這位老祖宗。這就算是歸宮頤養天年啦。一個年已老邁、垂朽之年的流亡舊皇帝，無力興國、復國，看到自己的侄輩兒孫做了皇帝，依舊是朱家的江山，自有一些慨嘆。舞臺上的白鬍子的官生的形象除此還有一位，就是後來洪昇《長生殿》末幾出的唐明皇。

這是我知道的傳下來的幾齣《千忠戮》，還有一些沒傳下來的，有些雖留下曲譜、劇本傳世但畢竟不屬舞臺狀況。比如說《焚宮》、《剃度》、《索命》等戲也很好，但近二百年來舞臺上最常演的是《奏朝草詔》、《慘睹》、《搜山打車》這三齣，《廟遇》、《雙忠》、《歸宮》都不常演。我曾聽說《剃度》、《雙忠》等曾用高腔唱過，《草詔》也曾經不用笛子伴奏，唱崑腔的調子，用幫腔的形式，以高腔鑼鼓來伴奏。

## 二、《草詔》表演詳解

《草詔》最晚也應是康熙年就出現了，這是在舞臺上經常演出的劇目，雖然是個罵皇帝的戲，但不管是草臺，還是廟臺，都不忌諱。最早見到的工尺曲譜印本是殷溎深出的《崑曲粹存》，在他之前的《草詔》工尺曲譜都是抄本，我見過的刊印文本只有《綴白裘》，再就是全本《千忠戮》傳奇的抄本。

我認為《千忠戮》傳奇完全是為了舞臺而寫，作者對於表演是非常精透的，是不同於其他一些隻供案頭賞玩或經他人不斷修改而成的傳奇。這是為什麼呢？就這個傳奇的原本來看沒有像傳奇一樣，被舞臺唱家改編許多，基本符合原貌。而現在傳下來的幾齣戲，幾乎齣齣都是好戲，都是有尖銳的矛盾衝突，有曲折的故事情節。在曲體安排方面也與人物情緒吻合，譬如《八陽》（即《慘睹》），從文學創作上來講，巧妙的運用了八個帶陽字的典故，在文字技巧上簡直是用活啦！在舞臺表演方面上，是一種走馬燈的形式。程濟和建文君，一上來唱半支【傾杯玉芙蓉】，說明故事後再唱下半支曲，聽到有兵馬來了再下場；人馬過去後，再上來唱，聽到有兵馬來後再下；再唱……

這種使舞臺上很活躍，使近乎於吟唱形式的演唱不平淡，也使一潭靜水活動起來了，超越了同時代只注重文學案頭不注重舞臺表演的創作風格。

《奏朝》、《草詔》兩齣經常連在一起演，《奏朝》沒有單唱的，當然也可以不帶《奏朝》，只演《草詔》，戲班裏叫「大草詔」、「小草詔」。「大草詔」就是帶《奏朝》，「小草詔」不帶《奏朝》，是從方孝孺行路見燕王開始。

《奏朝》時，燕王上場，只用一支孤立的【點絳唇】，沒有用標準的套曲形式，念白是用了很多文賦形式。比如陳瑛的念白，很長，用以述故事過程，章法起承轉合，這是一種非常順理成章的半文言型的介紹。這種長的念白給這齣戲的故事情節作了鋪陳，如果沒有說清方孝孺的重要性，後面方孝孺的上場會使人看後不加振奮。燕王上場念的詩、神氣，與陳瑛的對白，把故事交代的嚴謹性表現出來。就衝這一點，作者就是一個特別會寫戲的人。元雜劇裏

的楔子,很多都是這樣的,很多情節都是靠這麼一段科白來解決這個問題。《奏朝》也是這樣,但是又很有戲可看。這段戲的念白很重要,這也是考驗演員的朗誦水平。

最初的劇本上標示燕王由正末來演,陳瑛由副淨來演。北京的舞臺上演《草詔》,行當有所變化,這是為了表現燕王的殘暴,陳瑛這個小人的陰險奸詐。將燕王由正淨來演也自有道理,在歷史上的永樂帝是有謀略的大政治家,也應該算是個好皇帝。可是他卻做了一件最大的壞事,就是起兵靖難、殺建文君、殺方孝孺,在歷史上是正反之間的人物。如果用正末來演,他的殘暴從行當上不夠有力度,由正淨來演在其臉譜上還要有別於其他人物。因為不可能把燕王演成曹操那樣,要演成架子花臉則顯得有勇無謀。所以用正淨演燕王,既顯示他的殘暴,又有他的氣度。燕王的臉譜是勾紫紅臉,屬整臉範疇的紫三塊瓦,崑腔稱為紫色整臉。這種類型的人有兩個:一個是安祿山,另一個則是燕王永樂帝,他們臉的勾法與我們想像的不一樣。在《草詔》裏,永樂帝是個壞人,應該勾白臉,但是勾紫紅臉,處理成好壞各半。而在《長生殿》裏,安祿山也是勾燕王差不多的紅臉,這是把安祿山當作番邦反臣處理,也能反映出是一個有勇有謀的帝王。白臉在崑腔中一般多是生活中俊秀之人,白色只是描寫他的陰險狡詐醜惡性格的一面,如楊國忠、秦檜等那樣玩弄權術的人。在《草詔》裏的燕王改用正淨來演,《搜山打車》中的嚴震直原本由外演,在北京的舞臺上也改成淨行演。燕王的臉譜,在眉心畫一個黃心,就是表現生活當中攢眉的樣子,這是兇狠好鬥的表現。口戴黑滿鬍子,穿紫蟒,到《草詔》時穿黃蟒或紅蟒。因《奏朝》中,燕王是在偏殿,所以不穿黃蟒。《草詔》時,燕王登基坐殿在一張桌子的高臺之上,黃、紅都可以。此外,

還有一個特點，燕王在《草詔》時要挎寶劍上，在戲裏用得上，他是篡位的皇帝，手上不僅要有武器防身，也是皇權的象徵，表示燕王是掌殺兵權的皇帝。

陳瑛按劇本提示應由淨來扮，穿蟒，戴尖紗帽，勾白臉，戴黑滿。但既然燕王改由正淨演，陳瑛就由副丑來扮。陳瑛的扮相是穿紅官衣，戴圓紗帽，八字吊搭鬍鬚。

《奏朝》一場，陳瑛先上。在建文朝時，陳瑛支持燕王即位，受打壓，燕王來後升了他的官，他報答燕王，報復打壓他的人。上朝說的幾件事，一個是將齊泰、黃子澄殺掉；二是將景清的屍首剝皮楦草；三是將方孝孺給殺了，這是因為方孝孺害他最深。他出場的念白是通過報仇思想述故事，處理成在沒有矛盾中出現矛盾。這個情節鋪陳後，燕王才登場而出。這個戲中的永樂帝，現在的戲單是寫其原名朱棣，以前都寫燕王，從來沒有寫過永樂帝，意思是始終不承認他是正統帝。戲班裏都說誰的「燕王」？誰來「燕王」？沒有誰說我來「永樂」，我來「朱棣」。這些瑣事可能有些影射清代初年皇帝傳位有所關聯，特別是在攝政王多爾袞被貶後就越發不講永樂帝啦。在清宮內廷唱崑腔最盛行的康熙、雍正、乾隆、嘉慶、道光等數百年間的文檔中，很少記載演唱過這齣《奏朝草詔》，或許在清宮裏不提倡演這齣戲。

燕王由太監站門引上，【朝天子】的曲子——這是皇帝出場的宮廷禮樂，出來以後唱【點絳唇】：

> 天挺龍標，身膺大寶，非輕渺，繼統臨朝，好修著，一紙郊天詔。

他上來唱完後，表白自己靖難成功，不知建文君是生是死，用自報家門的方式介紹給觀眾。陳瑛上朝與燕王交流了一番，奏啟景

清是行刺燕王的大臣，應九族全誅剝皮楦草，齊泰、黃子澄也應全誅殺。在奏啟誅殺方孝孺時，燕王說明惟獨方孝孺不能殺，因為起兵時姚廣孝——戒臺寺的和尚，靖難的謀士——再三囑咐，要留下讀書種子，不要殺方孝孺。這是因為方孝孺的師父是宋濂，而他又是建文君的老師，宋濂是王陽明一派的大儒，方孝孺是明太祖朱元璋確定的當朝首輔，是治理國家的重臣。要是把他殺了，天下讀書人不服。要把他拉過來，請他草詔天下，才名正言順。一開始，陳瑛告訴燕王，方孝儒在家設拜靈堂，哭建文君。燕王對方孝孺也沒有反感，一忍再忍。這樣，陳瑛的報仇就只算成功一半，有些失意般的下了場了。燕王叫太監宣方孝孺來見，場面起【萬年歡】曲牌送燕王下場。這一場就是《奏朝》，後來地方戲、京劇裏經常出現的過場的吊場戲就學這種風格，梨園行數語叫做「打朝」。

　　《奏朝》時已經說明了方孝孺穿著縞衣素服，天天哭建文君，所以出場時也必須與其前述吻合，才能夠讓觀眾想像到方孝孺的樣子。如果沒有帶演《奏朝》，一上來就是一個老頭兒，讓人覺得這個人的身份不重，也因為方孝孺沒有自報家門呀！所以，《草詔》前演《奏朝》應該是必不可少的。但是在古代，看戲的人們對情節都很熟悉，《奏朝》要不要都無所謂，那就直接上方孝孺吧！這種情況在當時也是常有的。

　　在方孝孺出場前先由兩個太監上來，叫方孝孺：「方相國請快行幾步。萬歲爺在金殿候久啦！」

　　這時方孝孺在後臺悶簾哭泣：「啊呀！聖上啊！」

　　要有哭得眼睛都紅了的感覺，左手拿著哭喪棒，穿著麻衣，帶著麻冠。方孝孺由外來演。他實際年齡還不到五十歲，但是舞臺上卻戴「白滿」，稱為老相國。古代的人過三十幾歲就稱老夫了，

四、五十歲稱老相國，戴白髯口用老外來演，應是不無道理。這個不便較真兒，就像周瑜沒鬍子，諸葛亮一出世就有鬍子一樣，《桃花扇》裏的史可法也戴白滿，是老將軍的樣子，而不是黑的、黲的，現在演的《桃花扇》都戴黑的或黲的，這是根據史可法的生平年齡來斷定他應該戴什麼樣的髯口。在《草詔》這個戲裏，方孝孺戴白滿，燕王戴黑滿，陳瑛戴黑八字吊搭兒，齊泰戴黑滿，黃子澄戴黑三。

方孝孺的扮相，北京和南方的不太一樣。北京的是腳底下穿厚底靴子，身上穿白老鬥衣，腰繫白腰巾，頭上戴白麻冠、白髮髻兒，手上拿哭喪棒。南方是穿草鞋，腰繫麻繩子。穿草鞋繫麻繩的扮相在原傳奇的提示裏面寫過，此種扮相也不無道理。

這齣《草詔》在南方的傳承人是吳義生傳給倪傳鉞、包傳鐸等。吳義生家是崑腔世家出身，他父親吳慶壽是蘇州演老外最著名的藝人，吳義生也是唱老外兼演老旦。據老輩曲家徐凌雲說他雖然也同其父一樣家門卻不是家傳，早年沒有怎麼跟他父親學老外戲，基本都是成年後自學而成，多是自幼在戲班兒裏演小角色時偷學。後來，蘇州崑劇傳習所的老生家門以及老旦等都由吳義生來教，當時的倪傳鉞、包傳鐸等主攻老外，施傳鎮、鄭傳鑑等主攻老生，他們都是吳義生的徒弟。據鄭傳鑑先生講，吳義生老師有很多表演經驗，有些並不是實授傳統。如《慘睹》原本沒有什麼身段，程濟只是挑著擔子在小邊站門兒，而建文君也不過站在中間指指點點而已，經吳義生編排豐富了一些，到俞振飛演出這個戲時又經鄭傳鑑設計表演造型，使這齣戲成為如今的樣子。鄭老講的這個不實授並不是說不會某些戲，而是指吳義生的師承主線很少，但對外界只是

講家傳而已。徐凌雲是老曲家，他與吳義生的父親有交往，徐老先生說吳義生先生是自學成才，不是家傳而成是很鄭重的資料，其弟子鄭傳鑑先生的回憶也當嚴肅準確。

　　南方演《草詔》的風格很重視原本的提示，比如方孝孺穿麻鞋、繫麻繩，都體現出來了。原本提示的燕王是末扮，南方也是用老生來演；陳瑛是淨，也是用副淨來演。仔細看來沒有什麼舞臺流變痕跡，曲譜與殷湛深的《崑曲粹存》無別。其傳承路線是吳義生曾傳給倪傳鉞、包傳鐸、施傳鎮、鄭傳鑑等，倪傳鉞老師在上海戲校曾教過這齣戲，鄭傳鑑老師沒有專門教過這齣《草詔》，但他並不是沒有這齣戲，他的徒弟計鎮華也沒有演過這齣戲。在上世紀八十年代初期，倪傳鉞老師曾被請到南京，又再度傳授這齣《草詔》。1982年，在蘇州舉行紀念崑劇傳習所成立80年時，南京的黃小午為觀摩團展演過一回倪傳鉞老師傳承的最初版，後來沒有怎麼再演也就放下了。當時在倪傳鉞老師傳這個戲時，已經有所改動了，在扮相、劇本方面都有所調整。後來也曾借鑒了北京的演法，燕王朱棣用花臉來演，陳瑛仍用副淨來演，戴尖紗帽、黑滿，穿藍蟒。方孝孺戴相巾，不戴髮髻兒，繫素白腰包。上海崑劇團的姚祖福演出時，改得就更多啦！那是在1987年初春，上海崑劇團的姚祖福來北京演專場爭獎，不但劇本改動比較大，連燕王臉譜也改勾黃三塊瓦。目前，南邊傳承的《草詔》就是這個樣子。

　　方孝孺的上場，原來崑弋班是用「廣傢伙」伴奏。這是高腔的伴奏鑼鼓，打擊起來比較有氣勢。我演時，就打不起來了，因為會打高腔鑼鼓的場面先生們都去世了，高腔現在恢復不了啦！就是因為打擊樂的問題──因為高腔的鑼鼓伴奏等於崑腔的笛子伴奏，

崑腔沒有笛子就唱不了，高腔要是沒有好打鼓的簡直就開不了戲啦！。我演到「敲牙割舌」時加了一點大鐃，這個份量比起原來的「廣傢伙」差一些，也算是留下一點高腔鑼鼓的痕跡而已。

方孝孺出場後唱北【一枝花】

> 嗟哉吾，淒風帶怨號！兀的不，慘霧和愁罩。

一定要唱出蒼涼、悲壯的感覺，這是崑腔承襲元雜劇唱腔的衣鉢。在北曲方面，這一類套曲的形式始終崑腔用得淋漓盡致，我學過的這類戲共有三齣，都是這種唱法。一個是《草詔》，一個是《卸甲封王》的郭子儀。還有就是《浣紗記》的《賜劍》，伍子胥上來就唱「嗟哉」，這個詞很古雅。

方孝孺拿著哭喪棒上來，唱的這支曲是心裏話：

> 痛煞那，蒼天含淚拋。望不見，白日旭光照！

這時大太監說：
「方老相國快行幾步，萬歲爺在金殿侯久了。」
方孝孺問：「你奉著誰的旨來？」
大太監回答：「新君萬歲爺。」
方孝孺仰天長嘆一聲後面向太監，繼續唱這支北【一枝花】

> 他是個藩服臣僚，怎生價萬歲聲聲叫！

這時大太監對方孝孺加白說：「老相國，你為何身穿孝服？」
方孝孺接唱北【一枝花】

> 俺把那綱常一擔挑。骨鯁鯁是再世夷齊，嚇呀！看，看不得惡狠狠當年莽曹！

　　這時場面起【急急風】鑼鼓，由四個劊子手押著齊泰、黃子澄上，在與方孝孺見面時起【叫頭】念：「老相國，我二人與君長別了。」

　　這時方孝孺應有一種慨然悲歌的樣子，笑起來了。

　　「哈哈……」

　　「好！二位先生死得好，死得倒也乾淨。二位先生請先行，俺孝孺隨後就到。請！」

　　這是一種大義凜然、臨危不懼的感覺。接下來改唱【梁州第七】

> 他不負，讀聖書彝倫名教。受皇恩，地厚天高。他、他、他，端然含笑向雲陽道，賽過那漸離擊筑，賽過那博浪槌敲，賽過那常山舌罵，賽過那豫讓衣梟！

　　這段文辭悲壯，腔調古直。第一句用拱手動作，在「地厚天高」時用右手反折水袖自下而上。在「他、他、他」三字時面向上場門用右手指，接下邊唱邊向下場門斜前方用右手向外劃。後面幾句都擺造型，在「漸離擊筑」時向右甩髯雙手舉哭喪棒，雙眼遠視前方。在「博浪槌敲」時將哭喪棒放到右手劃圓後做敲打姿勢。在「常山舌罵」時向左甩髯，用左手托髯指口。在唱「豫讓衣梟」時將髯口向右甩，將右手的哭喪棒交到左手豎舉，面向上場門的斜前方遠視凝望。以上這一系列的表演造型一定要與文辭吻合。這裏用的一些典故，不但準確得當且沒有令人費解之處。在唱念表演時一定要體會那些典故，還要理解當時方孝孺此時此刻的心境。

　　然後由四個刀斧手押護著景清的屍首自下場門上場，屍首的紮製有個竅門兒，這也是中國戲曲的一個特色。這是用拿兩個小帳

子竿兒，綁上一張「人皮」。其實這張「人皮」就是一個紅褶子用橫著的帳子竿兒穿上，在衣領處綁上一個招子，旁邊反掛上一個紅鬍鬚，代表流的血，裏面是將兩個胖襖襯綁起來。這樣由兩個來刀斧手舉過來前後一晃，觀眾還沒有看明白就下去了，所以這個「剝皮楦草」會給觀眾一種既恐怖又神秘的感覺，一般人是不會知道這張「人皮」到底怎麼弄的？

當方孝孺看到後十分驚駭，對大太監問道：「這不是景御史的屍首嗎？」

大太監回答說：「正是景清的屍首。」

方孝孺聽後頓時義憤填膺，面對觀眾大聲疾呼。

「嚇！怎麼竟自行刑過了，怎麼還要剝皮楦草！」

大太監回答說：「還要一刀一刀地剮哩！」

方孝孺心酸地說了一聲：「這廝好狠也！」

然後再感慨地接著唱：

> 他、他、他，好男兒義薄雲霄。嚇呀大，大忠臣命棄鴻毛。俺、俺、俺！羨恁個，著緋衣行刺當朝；羨恁個赤身軀剝皮楦草；羨恁個閃英靈，屬鬼咆哮。

這幾句唱詞與前者相近，但激動成分達到最高峰，唱腔與表演應比前一段更加疾速震撼，在身段造型方面也較注重誇張。在唱「他、他、他，好男兒義薄雲霄。」一句時向上場門去，在轉身面向觀眾用右手伸大指做誇獎狀。在唱「嚇呀大，大忠臣命棄鴻毛。」時有些悽楚之感，末尾時用右手水袖正翻掩面。在唱「俺、俺、俺！」時用右手拍胸自比，接著的「羨恁個，著緋衣行刺當

朝」時先拱手再反折右水袖雙手分舉斜站亮相。在唱「羨恁個赤身
軀剝皮楦草」時先做比身抱肩後翻下右水袖，然後接著把「羨恁個
閃英靈，厲鬼咆哮。」時將右手的哭喪棒交到左手豎舉，面向上場
門的斜前方悲切抖動髯口亮相。這些表演造型最忌諱擺樣子，一定
要與人物內心和唱腔以及表演三合為一才能算演好。

陳瑛由四個青袍從下場門引上，見到方孝孺得意洋洋的招呼。
不料被方孝孺奚落一番的唱道：

> 看你烏紗朱袍，傳呼擁導。喜孜孜，承受了新官誥。

這幾句沒有什麼身段，自是在末尾處用右手指頭，用以表示
「官誥」。從神情上要有些譏諷之意。

此時的陳瑛被挖苦得無地自容，惱羞成怒地說道：

「方老先生，新君登基，滿朝文武都去朝賀，惟有先生你穿了
嶄衰麻衣，日夜啼哭，是何理也？」

方孝孺一聽「新君」兩字就想到了建文君，悲憤之後又變為怒
火中燒，先念道：

「你全不念邦家痛！」

再接唱：

> 君王悼！一迷價龍妖魔逞桀傲！

這一句要有力度，神情癡滯，身段造型要準確得當，上身及頭
眼都不能搖晃，右手要指的恨。

陳瑛聽罷奸詐本來面目露出，對方孝孺怒喝道：

「好你大膽方孝孺，看看死在臨頭，你還是這樣的倔強麼！」

方孝孺此時使勁全力痛罵陳瑛，用抖髯、頓足表現憤怒。一邊表演一邊接唱：

> 我罵，罵煞恁叛逆鷗鵝！

在唱末尾時用哭喪棒打陳瑛，四青袍用堂板招架，方孝孺前弓後箭一同作高矮相造型。太監圍擋著方孝儒，勸其從下場門顫抖慢步而下。

陳瑛見方孝孺下場後回過頭來向觀眾念：

哎呀呀！這是哪裡說起，平白的讓他一頓好罵。

念這幾句時有些慚愧之態，爾後轉念變成滿不在乎的樣子念：

笑罵由他笑罵，好官我自為之！左右，打道。

在念「好官我自為之」時做端帶搖頭身段，又回到得意之時的樣子。對下級念「左右」時還有些裝腔作勢，念「打道」時更要有平生沒有做過大官兒的榮耀之感。

以上的一段戲也叫《行路》，是比較難演的一場戲。主要是因為唱腔太碎，沒有什麼完整的唱段，再者是還保留有元代以來的演唱遺風，多以沒有節奏的散曲為主。如果演員沒有功力駕馭舞臺，其他群眾場面不熟悉劇情和人物，出現鬆懈後就不好演唱了。另外還有一個重要的環節就是文武場面，如果鼓師、笛師不熟悉戲，沒有演奏感覺以及節奏凌亂，也是容易使劇情拖逯鬆散。所以一般演《草詔》時多將這場戲掐掉，從金殿見燕王開始，方孝孺出場還唱北【一枝花】，把陳瑛這個人物免去，使矛盾衝突只落到與燕王之間。

下面接著燕王由太監們簇擁在【萬年歡】中出場，這是一場燕王坐高臺的對功戲。他讓方孝孺寫草詔，在對白的氣勢當中，雖然皇帝高高在上，方孝孺站在底下，但氣勢還要必需壓住燕王，如果

沒有氣勢這齣戲就不好演啦！這種「壓」，是用聲音、用神氣、用正氣來壓，動作切忌凌亂，要不然老生壓不住花臉。而花臉要在持張有力中表現兇狠，還不能毛躁無知，要一環扣一環的對白。如果花臉不能理解這戲裏本質上的情節，草草的與方孝孺對白而已，這齣戲演起來也就沒有看頭啦！。

這裏有段主曲是北【四塊玉】，是三字頭起唱。此前原本還有一支北【牧羊關】，舞臺上和曲臺上從來都不唱，這時因為劇情鬆散的緣故，另外其他【四塊玉】一套的老生也都舍去不唱。這段戲是背工戲，是直接與觀眾交流，雖然是主曲卻沒有什麼好聽的地方，是一支費力不討好的唱。還有一個原因就是沒有矛盾，剛剛與燕王對白有一個小高潮後，一唱這支曲子就軟了下來。再有就是這支曲不是跟燕王事，而是跟觀眾事。唱詞中反映的是以前傳奇故事，這些典故也較難理，還有對這些事蹟的形容。這一段辭調很高古，腔調也是不同於其他北曲風格。

唱完後燕王告訴方孝孺要他寫草詔，方孝孺是有備而來，早就知道這個事兒，他告訴燕王時唱【哭皇天】：

> 俺不是李家兒慣修降表，俺不是事多君，馮道羞包。俺不是射金鉤，管仲與齊伯；俺不是魏徵易主，佐唐朝。

這幾句唱中句句都是典故，在當時這些典故家喻戶曉，現在人們可能就難理解啦。唱這些典故時，所做的動作，如果和典故不相吻合，那就完了。比如「俺不是李家兒」，手要往外指；「慣修降表」時要有寫的動作。「也不是事多君」，要擺右手；「馮道羞包」時要知道這個人物，表現出趨炎附勢之態。馮道是個五朝元老，要把馮道的樣子學一下。這一段戲要像說話一樣唱出來，雖然是散曲一定要形散神不散。再往下，就與燕王說岔了。

燕王說：

「管仲、魏征古來賢相你不學他待學誰來？」

方孝孺接唱：

　　俺只是學龍逢黃泉含笑！

這句也是一個典故，在唱「笑龍逢」的時候一定要有一個指的表演，否則就不知道「龍逢」是什麼意思。南方的版本多是訛誤成「龍逢」或「龍蓬」，老前輩也多唱此字為「逢」音，北方老藝人們多唱「蓬」音，實際上這個字應念「龐」音。

燕王再三做方孝孺的思想工作，忍著怒火慢慢的與方孝孺對話：

「方老先生，你若草寫詔書，寡人定當封你以為宰輔，蔭極你那子孫後代！」

方孝孺聽罷斷然唱道：

　　你總有三臺高位，九錫榮褒。

燕王夾白：

「封王帶礪！」

方孝孺接唱：

　　恩蔭兒曹，也博不得彤管一揮毫！

燕王惱羞成怒，手握寶劍喝道：

「你不草寫詔書，休怪寡人匣中寶劍不利乎！」

從這一句中就可以知道為什麼燕王要挎寶劍上場了。崑曲老戲有一個特別的規律，就是文本中需要用什麼就用什麼，人物與歷史

環境以及故事情節都是講道理的，沒有傳授或不仔細學習文本，上臺表演絕對沒有根基。

此時的方孝孺毅然決然地唱道：

> 憑著你千言萬語，啊嚇俺，俺乾受你萬剮千刀！

這也是半念半唱的風格，在末尾還要用右手做刀狀走曲步抖髯。

燕王力逼方孝孺草詔，此時方孝孺一想，就答應草詔，但只寫了「篡位」。在古時的演法，燕王有句話，叫「擺下文房四寶，偏叫這老兒與我寫！」有兩個檢場的先生上來，擺上一張桌子，方孝孺坐在桌子後邊，在寫時還要有想想寫什麼，此時場面先生打「廣傢伙」伴奏，每有一個鑼鼓點時就有一些想的表情，然後再拿筆指燕王，對外哭建文君，最後快速寫下「篡位」。由大太監將詔書再端上去遞給燕王，方孝孺微微冷笑。近代以來覺得這種演法太繁復了，於是為了劇情簡捷就直接站著寫了。而且，現在沒有高腔鑼鼓，這些對方孝孺草詔時的心理表現就不好演了，高腔鑼鼓如同文樂伴奏的一樣，它表現的陰陽音是很有情緒：

> 咚咚哐、哐、哐、哐、哐……（鑼鼓聲漸小）（鑼鼓聲大）
> 嗒嗒噔、噔、噔、噔……（鑼鼓聲漸小）……

這是陰陽、高矮、蓋音、轉音以及打擊節奏都是極為複雜的調子，配合著表演能慢慢表現方孝孺當時的心境。現在的京劇的鑼鼓雖然來自於崑腔的蘇鑼，因為這種鑼鼓只是在節奏上的表現力較為豐富，在音色、音質方面就比高腔鑼鼓遜色許多啦！所以，這段

搬桌子做戲的表演，在近代舞臺上就簡化了。明清以來的高腔鑼鼓
並不是完全為高腔服務，崑腔與高腔合流在全國的戲曲中都較為普
遍，《草詔》最具代表的表演就在這個地方。我們現在看不到了，
將來也沒有機會再看到啦！前幾年，北崑惟一會打「廣傢伙」的老
樂師張長濤也身歸那世啦！現在的張勳只是能打下手兒，而李志和
也沒有專門學習過打鼓，如果長濤健在或許還能湊合打幾下普通點
子。四川也有這齣《草詔》，張德成演得最好。聽說現在川戲也傳
承得亂七八糟，老川戲的《草詔》和我們這個一般無二，只是扮相
略有差異，川崑《草詔》裏方孝孺穿丞相的古銅官衣，頭戴相紗，
外罩白綢條表示掛孝。

　　燕王看見寫著「篡位」的草詔以後，腦修成怒後就要殺方孝
孺。這裏有一個中國戲曲裏的時空轉換，一般在普通的表演中，燕
王說：「武士的，將這老兒與我拿下了！」馬上把老頭子逮住拿下
也就完了。但在《草詔》這齣戲中，此時的方孝孺腦海裏閃現的場
景突然給誇張出來，觀眾看的是他心裏想像的世界。場面起鑼鼓，
方孝孺念：

　　「高皇帝，我那建文皇帝，你在天之靈，俺方孝孺今日呵！」
　　然後跪在臺中將心裏話唱給觀眾，這是一段北【烏夜啼】：

　　　拜別了高皇，高皇帝聖考。拜別了先王魂飄……

唱完後，燕王說：
　　「武士的，將他老妻拿下了！」
方孝孺接唱：

　　　啊呀老妻嚇，一任你死蓬蒿。

燕王說：

「武士的，將他的兒孫拿下了！」

方孝孺接唱：

> 啊呀兒孫嚇，顧不得宗支杳。俺如今拚卻生拋，完卻
> 臣操。趲陰魂訴青霄，陰靈裏，訴青霄。少不得天心炯炯
> 分白皂！

這些場景都並非出現在此時，是一個虛擬的場景。這個場景的表演只不過共六、七分鐘，用以描寫方孝孺的內心活動。方孝孺的心裏話，突然變成慢鏡頭，交待給觀眾。有跪步、抖髯、顫抖等一連串的表演動作，演示這些動作時一定要在腦海中浮現這些場景，否則只有技巧而沒有人物。

這段戲演完了後，還要趕快回到燕王叫武士將方孝孺拿下時的場景。燕王和方孝孺之間交流後說：

「你這老兒，死在頭上還分什麼白皂？」

方孝孺回答曰：

「逆賊呀！逆賊！你少不得定遭天譴，憑著俺千尋正氣。到底個叛字難逃。」

燕王又說：

「你若不草寫詔書，就不怕九族全誅嗎？」

方孝孺怒道：

> 慢說九族全誅，你就是滅俺十族又待何妨！只要俺陰靈
> 不散！

此時的對白一定要嚴緊，唱出的曲子像說的一樣流暢，而說的要像唱的一樣自然。然後再接唱時是直接唱，不用鼓點打擊起唱：

「管什麼十族全梟！」

　　在唱這句時用左右雙分水袖、左右甩髯、雙腳點起走橫曲步，要以唱帶身段表演得自然灑脫。

　　燕王怒喝道：

　　「來呀，將這老賊敲牙割舌。」

　　眾武士將方孝孺架過去敲牙割舌。這是北京崑腔班最有彩的地方，就是要「見彩」——即當場敲牙割舌。據說古代的演法是暗場處理，把方孝孺給拉下去，然後再出來時，就敲完牙、割完舌了。可是在北京演這齣戲時，幾百年來的傳承都是當場敲牙割舌。敲完了、割完了，白鬍子上掛兩綹兒紅鬍子，表示正在從鼻子裏流血。臉上抹一些紅油，加一些深紅彩。以前演時，由檢場的用高粱皮磨成的紅顏色，用水加點白糖，抹在臉上。這樣調製的顏色不會將服裝弄髒，如果弄到衣服上能用白酒擦洗乾淨，如果要是化妝油彩就不能洗淨啦。

　　「敲牙割舌」之後，有一個摔「吊毛」的動作，為了表現疼痛在滿臺翻滾。走了一個「軲轆毛」後念：

　　「燕王呀，燕王，你、你、你反了！你反了！」

　　這句念白要表現出沒有牙舌的感覺，還要能讓觀眾聽清楚是什麼詞。

　　還要唱幾句【煞尾】，也是按照沒有舌牙的感覺演唱，依然把每個字都得噴出去。唱完後，撲向燕王，燕王將寶劍拔出，用腳來踹方孝孺。這時方孝孺慢慢倒下，這是個慢鏡頭。本來一踹就應倒下，但此處是用硬「僵屍」表現。方孝孺面向裏下腰慢慢倒下，鼓點用「慢撕邊」慢一擊「嗒叭、嗒叭、嗒叭、嗒叭……倉」時倒下。而燕王此時卻憤怒地說：

「啊呀不好，這老兒將寡人龍袍玷污了！來呀！將這老兒綁赴雨花臺，魚鱗細刮，妻子對面受刑，與我殺的殺，剮的剮，我就滅你十族又待何妨！與我快快綁、綁、綁下殿去！」

燕王這段全部念完後，武士手將方孝孺托舉起來，這時的方孝孺接唱【煞尾】：

> 血噴腥紅難洗濯。受萬苦的孤臣，粉身和那碎腦，啊呀這，這的是領袖千忠，一身兒千古少。

這幾句唱不僅還要有此前那種感覺，更重要的是被人托舉在空中運氣要均勻，如果沒有基本功就會支撐不住。在古代演唱此段有些幫腔，打鼓的和打傢伙的一起合唱，方孝孺在唱「血噴腥紅難洗濯。」後樂隊幫腔合唱「受萬苦的孤臣，粉身和那碎腦」——這個合唱是幫腔人的清楚唱法，不用學方孝孺敲牙割舌後含糊不清的唱。然後方孝孺接唱「啊呀這」，幫腔合唱「這的是領袖千忠，一身兒千古少。」現在沒有幫腔這一行了，樂隊的人都不能張嘴唱啦。所以我演時就一個人唱到底。在敲牙割舌之後的唱很難學，沒有舌頭和牙的感覺不好練，各種主意都想過。練這個唱時我還小，才十六、七歲，那時的張國泰老師是陶小庭老師的助教，對我說「你想想辦法練習，不能唱得太清楚了。」後來我曾問過朱復先生有什麼主意，他告訴我：「你含一塊糖練練。」我就含一塊糖練，還不小心把糖吃了。為了試驗成果就用答錄機錄下來聽著找感覺，後來請老師們聽，「您看這樣成了嗎？」張老師說：「有點兒意思了。你這是跟誰學的？誰教的你呀？」我說：「是曲社朱復老師給我出的主意。」這種感覺主要是唱氣勢，而不是欣賞美妙的嗓音。

憑著這種氣勢能讓人覺得是忠臣才對。一聽演唱的聲音，很飄、很亮、很美、很脆，那種瀟灑的聲音就不是方孝孺啦！。

我們的前輩傳下來就是一個「吊毛」，後面的「僵屍」還由檢場的扶一下。郝振基當初就是賣這個，因他是武生出身。其他人唱《草詔》，也是唱個戲路子而已。以前南方的崑腔班唱《草詔》從來也沒這些表演動作，基本是遵循原本案頭提示。我曾向倪傳鉞老師問過那時他們怎麼演，他告訴我表演並不複雜，只是情緒上很緊張。上場後演唱，與燕王對念，沒有太多的身段，在寫草詔時，還是搬一個桌子，擺一把椅子，有一個思想過程，然後寫「篡位」，敲牙割舌的表現是暗場處理，拉下去後再拉上來，唱完【煞尾】後由刀斧手拉下，這戲就完了。

我認為這齣戲不宜翻做太過，如果用跌仆表演也得在情緒裏邊，滾得要像一個老頭滾的樣子，不能滾得像大武生，要是像一個大武生，那就是「摔死」的，不是敲牙割舌後疼痛的感覺。還有這支北【四塊玉】的特點非常陽剛，元雜劇標準風格的北曲。演唱出來要有一種威武不屈的樣子，有一種儒人的惱怒的樣子。粗魯人的惱怒是無知者無畏，儒人的惱怒都是有思想的。這時的方孝孺只有死忠，沒有第二步，是完全神經質的不管不顧。這是我演了幾十場《草詔》後自己的總結。也曾經有人出主意，說要演得智謀一些，聰明瀟灑一點。這些我曾經在舞臺上試過，不但觀眾不認可就連我也覺得不像方孝孺。後來又有一些老師出主意，讓我在跌仆上下功夫，結果也是不像方孝孺。後來我又讀了全本的《千忠戮》，在其他場次中以及劇本提示中有些啟發。方孝孺是由老外家門扮演，此類角色都是剛直不阿的形象，他是懷著死忠而去。在劇本的前一齣裏有一句對程濟說道：「我為忠臣，君為智士。」方孝孺是死忠，

程濟是智謀。在本子裏面對方孝孺以「倔強」的詞兒出現得不少，所以方老先生是一個端端正正的人。這裏敲牙割舌的表演完全是使觀眾看了有一種震撼感，而不是看翻打跌仆的功夫技術。技術性太強了，給人的感覺不是讀書種子方孝孺，而是有武老生的全武行的感覺。

民國初期，郝振基與陶顯庭演《草詔》是「一臺雙絕」，郝振基演方孝孺，陶顯庭演燕王。在1961年前後，白玉珍與陶小庭一起唱過一兩次《草詔》，還是用的「廣傢伙」伴奏，惟一的缺點是曲子不熟了，有些唱腔與場面不太一樣。我們同學裏演過這齣戲的只有我一個，其他人都彩排過，可惜沒有趁著年輕時演出過。白玉珍之後，我是第一個演這個戲，從學習彩排到如今也演過有百八十場啦！近十幾年只有與周萬江老師演時比較合托，也是在與周老師演後才知道什麼叫「對兒戲」，就像郝振基與陶顯庭那樣的感覺。以前我與周老師的徒弟劉慶春經常演出，因是自幼同學又是周老師學生，所以也覺得默契自然。現在周萬江老師年逾古稀，也沒有什麼嗓音天賦相當的學生，我的這齣《草詔》也就不會再常演於北京的舞臺啦！

《草詔》這齣戲在舞臺上的穿戴，北京和南方不一樣。北邊比較富麗堂皇，太監、大鎧、刀斧手、青袍等群眾角色都上。南邊的穿戴，就是太監、刀斧手、青袍等，沒有大鎧。如果有大的舞臺，滿臺都站滿了，還是很富麗堂皇的。1992年我演《草詔》時，除了獲得北京青年表演獎項還有個「集體表演獎」，這就是給這些太監、大鎧們的榮譽鼓勵，因為群眾演員也都有戲，都有亮相。

我演了二十多年的《草詔》，最大願望至今仍沒實現，因為沒有高腔鑼鼓而不能恢復原汁原味的崑弋老派，那種感覺始終也沒有

找回來。在「敲牙割舌」時，我加了一點大鐃，原是無奈之舉，不過是承襲一點高腔鑼鼓的餘韻而已。我想，這個願望是我這輩子也實現不了啦！

# 談《胖姑學舌》

張衛東口述　陳均整理

## 一、元雜劇《西遊記》的演出狀況

　　元朝時，楊暹（楊訥）寫了雜劇《西遊記》，曾在北京上演。元雜劇《西遊記》的寫作時間要比吳承恩的小說《西遊記》早得多，在楊暹之前有沒有這個戲曲故事目前尚無準確文獻記載。他可能是根據唐三藏取經的評話故事為主線，而孫悟空的故事則是一個簡單的底襯了。這個故事留下的本子不多，我見過的、會演的旦角戲只有《撇子》和《認子》兩齣。

　　《撇子》是殷氏受水賊劉洪的逼迫，將生下的孩子放在漆匣裏投入江中，故此子得名叫「江流兒」，這個故事很早就家喻戶曉。《撇子》是獨角戲，崑腔正旦的獨家看門兒戲，我曾經跟周銓庵學過，只是學了一些皮毛。崑曲每個行當都有每個行當的表演規範，正旦切勿做特別瑣碎的表演動作，一般多與老生配戲，沒有風流調情之類的戲。正旦的獨角戲不只這一齣，在《撇子》中是一人獨唱一套北曲，雖然身段有一些，但是基本很工整，因劇情矛盾衝突很少，又是一個人唱念，時間也不長，所以現在很少在舞臺上演。

　　《撇子》之後就是《認子》，這齣戲倒是在舞臺上久唱不衰，一直傳到現在，表演形式多種多樣，傳承路線也沒有清晰的脈絡。舊時，《撇子》、《認子》無論清工還是戲工都很常見，無論舞臺表演有何不同，但唱法還是基本承襲了元朝北曲的風格。

　　還有一齣是《北餞》，是描寫唐太宗為唐三藏餞行的場面，由唐朝十八路諸侯、宰相來代為送行。尉遲恭因當年為了唐家江山征戰多年，殺人太多，懺悔今生，欲修來世，求玄奘給他受戒，而程咬金、殷開山、杜如晦等也紛紛感悟，請求一同持齋受戒。唐三藏問尉遲恭當年立了什麼戰功，殺了多少人，打了多少仗，尉遲恭就當眾表了表功，表完後就頓悟立請取一法名，從此這些唐家大臣就都信佛了。這個戲在北京幾百年來也是久唱不衰的，現在還有周萬江老師傳承演唱。

　　《北餞》之後就是《胖姑》，這齣戲從元朝到現在，多少年一直都在演唱著，一直也沒有斷檔過。但是這齣戲是舞臺上的戲，在清工的曲會上一般多不唱。

　　此外還有一齣《借扇》，是孫悟空向鐵扇公主借芭蕉扇的故事。原來的清工也唱，後來因舞臺武打場面的技巧不斷提高，所以在曲臺上也就不常見啦！我們北崑現在演的《借扇》是改良的，早就改變了榮慶社時代的表演形式，而且劇本也是新改寫的。

　　這五齣戲中，只有《撇子》我沒見過在舞臺上演，但是在曲臺上卻偶有演唱。《認子》這齣戲在北京也有幾十年沒有演過了，在上世紀90年代初我曾與蕭漪女士首演，這齣戲的身段表演容日後另談。其中有三齣戲——《北餞》、《胖姑》和《借扇》——都是當年崑弋班的拿手好戲。目前，就北方崑曲劇院而言，只有《北餞》和《胖姑》還能留得一點衣缽。上崑的小生周志剛老師曾在2003年傳授給北崑的董萍、張淼，他說是沈傳芷先生的戲路子，當不屬崑弋傳承一脈。《借扇》的改編我已經談過，已徹底沒有崑弋風格了。

　　現在舞臺和曲臺上留下的元雜劇雖承襲了元代風格，但這早已經是崑腔化的唱法啦！有些人隨便按照北曲譜些元人小令或創新改編元人雜劇，便向外吹噓說這就是元曲或元雜劇演唱，實際上都是唬人的仿古噱頭！我們只能說崑腔承襲了元人雜劇、散曲特點，因用笛、鼓板作為伴奏而改變了諸多腔調，用「水磨調」的演唱方法歌唱而形成崑曲化。但此種承襲方法是漸變的，目前我們舞臺上的《北餞》在曲詞上沒有什麼大改，只是在表演上增加豐富了一些身段。過去這齣戲是抱牙笏的唱工戲——有個規律，凡是元雜劇的這些正生、正末、正旦，都沒有什麼大幅度的表演動作。這是唱元雜劇的標準，比如《撇子》、《認子》等正旦戲，表演動作雖然有些，但是絕不是閨門旦、貼旦類的身段。老生戲《十面埋伏》裏的韓信，也是站在那兒唱，沒有身段。《送京》、《訪賢》的趙匡胤以及《刀會》、《訓子》裏的關老爺，更是如此表演。但近幾十年來，演員為了滿足觀眾的胃口，胡亂地加了很多動作。

　　《胖姑》、《借扇》這兩齣戲是因其家門行當關係，是區別於一般元雜劇表演風格的。這是因此兩齣戲的情節和人物身份關係，是應該必須得「動」起來戲。所以，這兩齣戲在舞臺上的生命力要強一些。因現在上演的《借扇》被改編，所以北崑具有元雜劇風格的完整劇目，也就只有《北餞》和這齣《胖姑》了。

## 二、《胖姑學舌》的歷史流變

　　這個戲原本叫《胖姑》，沒有「學舌」這兩個字，「學舌」是清末以來崑弋班在農村演出時的俗名。後來榮慶社的戲單上也就出現了這個叫法兒啦！當年陶顯庭唱《北餞》時經常以《十宰》命

名，有時再加一個括弧是：「准帶《學舌》」或「准帶《胖姑學舌》」。把《北餞》和《胖姑》兩齣戲連在一起演，這是當年崑弋班的特點。在《北餞》中尉遲恭唱完〈油葫蘆〉時上胖姑和王留兒，上場後他們觀看官員們送行唐三藏的場面。

《胖姑》這個戲在當年的崑弋班裏，算是個比較重要的劇目。非但韓世昌唱得好，在韓世昌以外，所有的大花臉、小花臉、老生、旦角等各個家門，幾乎沒有不會這齣戲的。在藝人的口語裏，這齣都俗稱《學舌》。「唱什麼呢？」「唱《學舌》」。《學舌》本來是藝人口中常說的，結果也就當成劇目名稱了。這與《夜奔》叫《林沖夜奔》，《學堂》叫《春香鬧學》一樣。《胖姑學舌》這齣戲的正名應叫《胖姑》，那麼為什麼叫「胖姑」呢？難道她胖嗎？其實並不是這樣的。在元朝的北京人們口頭語裏，將半大的小姑娘、黃花閨女都叫做：「胖姑」。胖姑是半大的小姑娘，根本不是什麼「胖」的意思。

清朝康熙年，內廷經常上演崑曲，康熙曾經傳旨，叫內廷編寫戲曲的人將《西遊記》等雜劇本子拿來，重新編排整套的戲，這樣就把很多關於唐三藏取經的戲捏在一起了。藏於懋勤殿的聖祖諭旨中，還有一條是這樣的：「《西遊記》原有兩三本，甚是俗氣，近是海清，覓人收拾，已有八本，皆係各舊本內套的曲子，也不甚好，爾都改去，共十本，趕九月內全進呈。」由此可見，康熙不但下旨，還親自督促。這是康熙二十年平定三藩之後的事情，到乾隆時，這部《西遊記》被張照編入《昇平寶筏》中，直到清末還在上演，在內廷裏，這齣戲叫《村姑演說》。北方崑弋的傳承路線就是自宮中傳入王府家班，再由家班教習傳出來的。為什麼叫「胡老頭」？為什麼叫「王留兒」、「胖姑兒」？這都是根據內廷的本子

《昇平寶筏》而得，是與《集成曲譜》、《與眾曲譜》裏的名字不一樣，這兩部曲譜裏不叫「胡老頭」是叫「老石頭」。

《胖姑》在演出時的定名還應該稱《胖姑》，不可叫《學舌》或所謂的《胖姑學舌》。這些俗名本是梨園行的口頭語兒，後來戲單上這樣寫，也就約定俗成了。六百多年以來，《胖姑》的傳承路線基本沒有斷過，一般的小孩子進戲班都要學《胖姑》開蒙。因為《胖姑》的腔調比較古直，沒有什麼裝飾花腔；不僅曲詞朗朗上口而且也沒有什麼長腔，字多腔少的北曲風格猶存，很符合北京人的生活習慣；而且，念白不是很純粹的韻白，而是很生活化的韻白。過去在崑弋班，這個戲是孩子戲，五、六歲的小孩兒，無論生旦淨末丑，都要先學個《胖姑》，目的是將身段、表情作一個提高，貼旦只有把《胖姑》唱好了，再唱《學堂》的春香或《盜令殺舟》的趙翠兒等角色，就都容易些啦！要是連《胖姑》都沒有唱好，再學別的戲就有些困難啦！

## 三、《胖姑》的扮相

胡老頭的扮相是拿一根兒不纏帶子的光皮竹棍或藤棍，這是表現農村老頭兒所用的生活形道具。在頭上戴的是白氈帽頭兒，裏面勒黃綢條，勾白元寶形老臉，口戴白五嘴兒鬍子，身穿白老斗衣，繫半截兒小白腰包，下身兒穿青彩褲，方口皂或圓口便鞋，青彩褲要綁腿穿白大襪。這雙白襪子應該把襪子綁在裏邊打腿帶子，這樣能更接近生活，自然有老邁的樣子。這個老頭的扮相，頭上也可以不戴綢條，但一定要剃光腦殼才行，照這樣扣上氈帽頭就可以了。這樣的扮相能有個「包袱兒」，就是個笑料兒。這是在胖姑、王留兒唱的時候，有一句是：「恰便是不敢道的東西……」，是形容唐

三藏是個光頭和尚時，把胡老頭的白氈帽摘了下來，王留兒再摸一摸老爺爺的頭，老爺爺生氣的「哼」一聲，王留兒往後一躲，找了一個樂兒。這種樂兒呢，現在一般不太用，是過去在廟臺或野臺子演唱時常用的戲料兒。清代的戲曲藝人，不像我們想像的如電視劇的大辮子，前面剃了後面全留，其實生活中並不是這樣。清代戲曲藝人的辮子是只留腦瓜頂勺部位，不是只剃前額一個部位，而是腦勺下也剃，是圍繞著腦袋瓜兒一圈兒都剃，這叫「剃鍋圈兒」。唱淨行、丑行的更是要把辮子盤著頂起來，四周都要剃得光見著青荏兒。所以這個摸禿腦袋的表演在當時有些笑料兒，現在的演員基本不樂意剃光頭也就不能這樣表演啦。

胖姑的扮相是梳髮髻大頭戴辮子，就是在大頭上有個立著的髻，代表這個孩子沒成人。穿褲子襪子，是焦月色的，顏色很深，或者粉色的也都可以，繫四喜帶加青飯單。飯單就是農村婦女幹活時常穿的黑色圍裙，這個扮相是如同京劇《法門寺》裏的孫玉嬌，是典型的村姑扮相。胡老頭的扮相如同《烏盆記》裏張別古，也是典型的農村老者。

王留兒的扮相是剃光頭，勾葫蘆形小花臉，戴一字巾。一字巾，就是在腦袋上繫一個綢帶條，打一個結兒。現在沒有一字巾，就繫一塊水紗在左面打一個茨菰葉兒。上身穿藍布茶衣、繫半截兒小白腰包、下穿青彩褲，腳穿魚鱗灑鞋。這個扮相如同京劇《吊金龜》的孝子張義，一看就是個農村小孩子。

這臺人物一出現，給觀眾的第一感覺，就是他們都是窮人；第二感覺，他們都是農民。這是過去的演法。胖姑的右手裏要拿一個金面紙扇子，左手裏還要拿一塊紅手絹。1957年，北方崑曲劇院建院時，韓世昌與白玉珍、孟祥生等前輩們表演的《胖姑》扮相基本

沒有改變，白玉珍先生雖然沒有剃光頭，但還是用水紗作一字巾打了個茨菰葉兒。而後的演出多有些變化，基本是以穿戴富貴漂亮為標準，王留兒俊扮帶孩兒髮。有一次，連韓世昌先生也竟不掛青飯單了。

## 四、《胖姑》的表演風格

《胖姑》是一個歌舞小戲，這是有別於其他元雜劇的表演風格。原來這齣戲有一個簡單的歌舞套路，沒有特別準確的固定程式，每個演員在固定的套路中都能有自己的發揮。首先是這個胡老頭，他是「戲膽」。所謂的「膽」也是「胎」的意思。就如同景泰藍的瓶裏的銅胎，不管外邊掐絲點藍多麼花哨，這「胎」要是不好就全完啦！所以這個胡老頭很重要，絕非一般的底包、普通演員就能演好的，他的表演水平應該在胖姑和王留兒之上。過去在崑弋班裏演，一般都是找一些很有經驗的老演員來演這個老爺爺，由老演員帶著小演員來演。不但在北京是這樣，這次我到香港演出，見到杭州的王世瑤老師，他說他們小時候也是這樣，是由老生名家包傳鐸先生傳授。包老是唱老生的，演老外最有盛名。胡老頭這個活兒（角色），外、付都能應。胡老頭，在北京是念韻白，要是很生活化的韻白，不是不那麼講究的韻白。若有似無的，還要有一點兒農村人的鄉音的味道，他在戲裏起到一個起承轉合的作用。

胖姑是一個小村姑，這個村姑和《小放牛》裏的村姑是不一樣的，她是純粹的農村的小孩。王留兒也是沒有念過書的小村童，要有質樸憨直的可愛性格，切忌演得刁鑽油滑。

在崑弋班的傳承中，還加雜著一些神話傳說。說胡老頭是個老狐仙，胖姑和王留兒也是小狐狸，一家子都是長安城外的狐仙，看

了三藏取經餞行的場面後，感動得他們也不再做惡事，信佛悟道修成正果。這與繼承內廷大戲《昇平寶筏》中的情節有所關聯，也是後人為了提高劇中人物的思想品位而設置亦未可知。

胖姑是個天真無暇的小姑娘，所述的一些事情，在那個時代，都是讓觀眾聽了以後有共鳴的──一些農村人的話，沒見過大世面，像劉姥姥進了大觀園。胖姑和王留兒，都是沒見過大世面的小孩，在長安城外見到文臣武將給唐三藏送行的大場面，不知道那些官員們究竟是在做什麼？他們年紀又很小，所以編了些小故事按在他們身上，頗有一些妙趣橫生的小趣味，這些小趣味只有古人看了以後才覺得有笑料兒。

這些笑料兒的插科打諢都在胡老頭身上，要是胡老頭托得不嚴、演得不活，那這個戲就沒法看了。憑藉胖姑有多少表演才能，也很難和觀眾之間有直接的共鳴。在古代，這齣戲的特點是：胡老頭是個白鬍子老頭，年紀大的長者，幽默詼諧的老爺爺，憨厚、質樸，沒有無理取鬧的逗樂，是他很正正經經地給兩個小孩子講他們露的怯。這劇本裏都有兩個小孩子唱：「一個個手執著白木尺」時，胡老頭要鄭重向他們和觀眾說：「那是牙笏！」這種感覺是讓觀眾覺得好笑而又不能演得油腔滑調。這個角色由老外、付家門來應工就是這個道理，而丑行則是王留兒的本工。從胡老頭的臉譜就可以看出他的性格了，王留兒則是一個標準的三花臉，臉譜中的白色不能畫得全部蓋上眼睛。

胖姑要演得活潑俏皮，表演動作、跳的蹦的很多，是典型的文戲武唱，如果演好這齣戲也不亞於唱一齣武戲。王留兒與胖姑配合，各有千秋，比如走矮子、做一些高低對稱的動作，後來有人用武丑來這個角色。老爺爺是個老蒼頭，雖然年紀大，走路是老頭的

腳步，跑起來既符合老人的形態，又誇張表演。比如朝靴要抬起腿來，要勾一勾腳，讓觀眾看一看，做一點滑稽可笑的動作。這是超脫於生活的，但是又在生活裏。讓人覺得恰到好處，這就是這三個人表演的基本標準。

胡老頭左手拄拐棍兒上場前在後臺痰嗽一聲，場面打「小鑼兒上場」時走幾步後亮相。面部表情要慈祥、喜幸，右手抖袖後做整冠、捋髯後再往中前部臺口時再抖袖亮相念定場詩。然後往右轉身兒走到椅子前坐下自報家門，再述故事情節後說明要出門看看胖姑和王留兒回來沒有。然後胖姑和王留兒跑出來，唱第一支曲子，唱完了以後，雙進門，見胡老頭，唱第二支曲子，邊演邊動，胡老頭互動，胡老頭讓在座上，然後唱主曲。待【雁兒落】這支主曲唱完後，再邊演邊唱後面的曲子。而後有個三個人追趕「編辮子」的跑圓場的表演，使得舞臺上整個都動起來，最後的結局是兩小孩把老爺爺弄得很累、很狼狽。尾聲是最有特點的，把到河裏游泳稱之為「洗澡」，這是北京很典型的古代辭彙，現在北京的農村還有這個習慣，「我到坑裏洗個澡去」，實際上就是游泳的意思。最後還有一個笑料，就是「爺爺背著」和「背著爺爺」的倫理滑稽，要與觀眾有個共鳴，因為任何家庭中，爺爺都是最疼愛孫子。

胖姑有耍扇子、耍手絹的表演，王留兒有走矮子、耍水袖的表演，胡老頭有「編辮子」時跑老頭兒腳步的圓場，這叫「老頭兒圓場」。他是邊跑邊抖髯，而且左手裏的拐棍兒始終拄著，所以身段要不協調就不大好看。「編辮子」是這樣的，由一個人帶頭走，第二個人跟著走，第三人也跟走，頭一個人走過來時，繞過第二人；第二人走來時，再繞過第三人，三個人插花式的跑圓場。三個人跑圓場的腳步的走法都不一樣，胖姑是貼旦的圓場，腳不離地的跑。

王留兒是半蹲的連蹦帶跳，他還一邊翻著水袖一邊跑，胡老頭是一瘸一撞的走出老態龍鍾的樣子，這種老頭兒的跑法必須多練習才能自然。這段表演如果到位，一定能有一個高潮。這種「編辮子」的演法是非常講究的，如果三個人的節奏當中，沒有把滿臺都占滿，這就不好看了。胡老頭始終都是柱著拐棍的，這種圓場，十分漂亮。胖姑跑圓場時，手裏還拿著扇子，左右換手變身兒；王留兒跑圓場時，不時的用水袖做著動作，雙手對稱翻耍。這個形象，可以觀看《北方崑曲劇院老藝術家舞臺藝術》的影片錄影，可惜只是韓世昌先生一個人跑「編辮子」的圓場。可以看出來，他眼睛往前看，拿出扇子的位置是在腦袋上，走的時候是用頭帶著身子，腳再跟上，腳都在臺毯上，像飛一樣。他走的是個整體的節奏，這個美不是一個簡單的快能夠形容的，而且身上的穿戴不能亂，飯單、四喜帶、兩邊的線尾子、腦袋上的辮子，都不能很亂。實際上絕活就在這兒，在沒有以技術來演戲，是將技術化入戲裏，這是看著很美的那種「絕」！

描述唐三藏時，唱【一縷麻】，接著【喬牌兒】、【新水令】，每一句都有一個造型，都是表現曲詞的意思，如果這個造型不完美，不是曲詞所需要的，那就說明您沒有傳承，這一點一定要注意。例如：「一個個手執著白木尺」一句，就要有拿牙笏的樣子亮高矮像，這些地方絕對不能亂改。在唱：「一雙腳」時，表演必須是將腳面繃直，沒有這個動作就不對！

崑弋派的表演傳承，有兩個關鍵的造型。一個是唱雁兒落末兩句的時候，王留兒一個輱轆毛兒轉過來翹右腳，胖姑左腳踩在王留兒的右腳上，老爺爺在後邊看著的三人造型表演。這是與《山門》魯智深與賣酒人擺的喝酒造型相近，這都是古來傳承的經典造型。

另一個造型就是在學耍傀儡的時候，王留兒在中間走原地矮子作鬼臉兒，胖姑在左邊右手耍扇子，左手耍手絹兒配合；胡老頭兒在左邊用右手翻水袖，按照節奏邊唱邊舞，三個人做出相互高矮互動造型。

這齣戲在表演上完全是以身段解說曲詞，它的身段都不是生搬硬套，基本內容都是來自曲詞，只要會唱這齣戲的曲牌，身段就會記住。如果只在身段花哨上下功夫，與曲詞沒有連帶關係，學完這齣戲也會記不住的扔掉啦！

這齣戲的表演是經過幾百年來傳下的，人物的扮相、舞臺地位以及身段都是有定制的。有一些對古典崑腔不懂的人，曾經有這種法，說崑曲只有本子或唱腔有標準，舞臺表演是沒有標準的，可以出現不同風格的表演藝術家。現在看也許這種說法不無道理，這是近代為了招攬觀眾以及名演員標新立異的樹立流派而成。其實在古代的崑曲表演應是很有定制，不能隨便易改，它的劇本很嚴謹，唱腔調很準確，所以表演是幾百年傳下的標準、樣板，隨意去改，就是毀了這個劇本。這一點我們看遠隔千里的江南崑曲，在舊時《胖姑》的表演中不是也大同小異嗎？

## 五、《胖姑》的唱腔特點

王季烈先生編的《與眾曲譜》中，對《胖姑》的腔格有些修飾並譜寫了小腔兒。崑弋派的唱腔比較粗糙，接近於古直呆板，在裝飾音、小腔兒的地方少一些。在北京演出的《胖姑》，應屬內廷流傳而來，在傳承過程中，由於演員的鄉音的關係，個別字唱的不太正，因傳唱已久卻熟練活潑。南方的這齣戲，也應是由北京經回到南方的藝人傳流，所以在舞臺人物的扮相、地位大都相近。《與眾

曲譜》中的腔調以及裝飾音等多經改動，與舞臺傳承有些差別，節奏比較遲緩。可能因為距離比較遠，從北京的北曲傳過去，經一些研究崑曲的曲家們修正而有變異。

《胖姑》的唱腔也別於其他戲。其他戲一齣場都是「引子」，不上板的散唱，北曲也多是散唱。而這個戲的唱是胖姑和王留兒一齣來，就是上板的曲子。這支是【北豆葉黃】，和【南豆葉黃】不一樣，是節奏較快的一眼一板曲。而在唱【一縷麻】時，半唱半念的成分很多，這個形式應該是唱得像說的，雖然是散板曲子但要注重節奏化。每句幾乎都拉一個腔兒，身段都要有一個造型。在「不是俺胖姑兒心精細」時，「不是」就得擺手，「俺胖姑兒」就得指自己，如果沒用這兩個動作，那您就沒學過這個戲，你沒有解釋這臺詞。在「只見那官人們」就得往外指，「簇擁著一個大擂錘」，這時要嚇唬一下胡老頭兒，「大擂錘」就要用手做大的表現。後面散唱的曲子，最難辦的就是笛子，笛師如果不會這個唱，隨不準，伴不嚴，那就唱不好。還有，胡老頭兒在裏邊的插科打諢，必須不能影響曲子，主曲是【雁兒落】的那支主曲，節奏應該是穩中漸快，跳躍上有些起伏，在動作上來講，要服從於唱，這樣才能做得美唱得好。

《胖姑》這個戲，據我推敲，名義上是按長安城外寫的，實際上應是按北京城外的故事寫的。餞行的「十里長亭」應是彰義門外的蘆溝橋，而劇中說的「餄餎」就是北京人吃的「餄餎」，這都是京郊農村的感覺。而「碌碡」一詞現在北京還有這個稱謂，在口語中的字音依然還是元朝音。「耍傀儡」，「傀儡」是託偶戲，提線的是木偶戲，這裏學的是提線的木偶。歷史上提線的木偶在唐代就

很盛行了，在參軍戲也有這種藝術形式。耍傀儡在元代的北京也很盛行，而且元代還有很多傀儡戲用雜劇來伴唱，這裏的表演學提線木偶，王留兒走矮子，胖姑拿扇子扇他，胡老頭兒翻水袖作提根線狀。這些表演動作是這齣戲的表演「務頭」之一，到後來有些人在傳承時就不懂這些內涵啦！

　　【梅花酒】這支曲子要唱得大起大落的弛張節奏，到【收江南】的「要吃也不得吃，呀！」的時候，胖姑和王留兒相互對眼光後開始推胡老頭兒，而後開始走「編辮子」的圓場表演，節奏轉為快速，達到了歌舞的高潮。【煞尾】很有生活情趣，其中有胖姑用扇子打王留兒的風趣動作。最後的包袱兒就是王留兒在胡老頭兒背起時念「爺爺背著──背著爺爺」。

　　這齣戲的唱腔、咬字以及潤腔時一定要按照北曲的風格，不能隨著演員的思路想當然的易改，表演一定要用身段解釋臺詞。這個戲路子的地位是：胖姑在「大邊兒」，王留兒在「小邊兒」，老頭兒在「中間」。這是依照倫理道德的觀念所安排的，這些地方絕對不能易改。因為在舞臺上也是有倫理的，爺爺是中間位置，輩分最大；胖姑是姐姐，所以要在「大邊兒」，是靠下場門這邊；王留兒是弟弟，要在「小邊兒」，是靠上場門這邊。

　　不要為了舞臺效果隨意增添表演特技，這個戲的表演能傳承到今天很不容易，是元雜劇裏較少的能活動的戲，如果我們今天再狗尾續貂那就太無知了。服裝扮相，不能隨意更改，三個普通農民家庭的身份不能改，如果改了就不是這齣戲啦！胖姑如果不掛飯單，不是個村姑的樣子，那不就和《牡丹亭》裏的小春香一樣了嗎？

## 六、《胖姑》在北方崑曲劇院的傳承

在20世紀50年代末，韓世昌先生曾多次示範演過《胖姑》，據說那時就有所改變，而且一回一個樣兒。因演出地點不同所以動作也比較隨意，因年紀關係有些表演動作有所減少，這是現場觀看過的老人告訴我的。後來有時飯單都不帶了，也許覺得老扮相不好看，或因他身體胖、個子矮。他在北方崑曲劇院裏教過這個戲，但是受到當時藝委會的制約，不是您想怎麼唱就怎麼唱，想怎麼演就怎麼演，往往在彩排時就給改了，迫使得老先生自己也得聽上邊的話。所以這一時期的《胖姑》從扮相到戲路子，安排學員時還沒有學會就都變了。這時還出版了《胖姑學舌》的簡譜劇本，名義上是韓世昌傳授的，但在曲詞方面不能說完全改變，也算是有所修改。比如說有些曲詞，名義上是糾正訛誤，實際上就變得非驢非馬。有一句「見幾個摩著大旗」，有人就唱「舉著大旗」。他們認為韓先生唱「摩著大旗」沒文化也不通俗，像這樣小的地方還有很多。還比如說，王留兒，要增加點東西，找漂亮小孩演，變成書童的扮相，戴孩兒發，穿粉紅短衣；村姑變成丫環，不要帶飯單了，怎麼漂亮怎麼扮，只有胡老頭兒不好改，那也得用漂亮一點的煙色小腰包。

當時北方崑曲劇院首演的是青年演員崔潔演胖姑，後來是喬燕和演胖姑、張敦義演王留兒。因為張敦義是武生，就安排了一些絕活，比如多走點兒矮子、小毛翻翻打打的武行的玩意兒。穿著漂亮的縮口褲褲扮出來跟哪吒三太子似的，當然面部不再勾小花臉了。衣服漂亮——就是為了美化舞臺。王寶忠演的胡老頭兒，用京劇的風格念京白。後來再恢復這齣《胖姑》，重新改編了「編辮子」，變成王留兒推著胡老頭兒跑，與胖姑兩個人繞圈子。在唱【雁兒

落】這支關鍵的主曲時攔腰掐斷，給王留兒加了個「串前橋」技巧，就是按手翻。胡老頭兒上場後就放下拐棍兒啦，一直跟著兩個小孩表演完。胖姑的念白全變成京白了，都說是韓派嫡傳但這齣《胖姑》只有韓世昌先生演時還是念韻白。

　　不管怎麼改，這個戲在北崑也算傳下了。頭一檔子是崔潔，戲路還比較準確；二檔子是喬燕和與張敦義，林萍學過沒演過，她學的是閨門旦的，李倩影也學過。「文革」以後，這個戲就沒了。我們班是1983年由李倩影、陶小庭老師教的這個戲，當時李老師也想不全了，讓陶小庭老師拉下戲路子合作教學，後來林萍老師也在身段上提了些建議，後來演出時是由陶小庭、林萍作藝術顧問。當時馬祥麟老師認為他們教的不夠準確，大概也給張玉雯說了說。

　　我們班是由魏春榮演胖姑，當時他是貼旦組的學生，穿褲子、襖子、小坎肩、繫花腰巾子、梳古裝頭。范輝、寇然都演過王留兒，在剃光的頭上粘一根沖天的小辮子，表演多用武丑動作，扮相基本上還是小哪吒的扮相，胡老頭兒是沙松扮演的，因為其他兩人都是古裝扮相，所以老頭子就變成搓臉勾老紋的化妝啦！現在中央電視臺有錄影資料，1984年北崑學員班的演出時的大路子也沒動。

　　李倩影老師演這個戲的時候是我演的胡老頭兒，後來王瑾、王怡也向她學過《胖姑》，也是我演胡老頭兒。喬燕和與張敦義最近教了馬靖和王琳琳，王寶忠教的張歡。他們演的戲路子基本就是這種改革的，王瑾與王怡演的戲路子略傳統些。1983年，我見過北方崑曲劇院的三個老太太演過一次，那是北京崑曲研習社組織的演出，在前門外中和戲院的日場。梁壽萱演王留兒，李倩影演胖姑，朱世藕演胡老頭兒。因朱世藕老師係浙崑演員，這個戲是「傳字輩」老先生包傳鐸老師傳授，這是在北京的《胖姑》南北合。1990

年，我和北京崑曲研習社的最小社員朱佳、韓麗君小朋友在東四八條中國劇協演出過，那時他們才不過十來歲，是李倩影老師手掰手教的。1997年前後，我在北大教了這個戲，胖姑由日本籍的劉暘演，我們當時大概演了六、七場吧。張毓雯老師曾經教過日本留學生，是馬祥麟老師傳授的傳統路子，扮演王留兒的日籍曲友按傳統還勾了個小花臉，那場是由曹文振配演的老爺爺。王瑾、王怡演出《胖姑》時，田信國老師也演過京白風格胡老頭兒。

目前，喬燕和老師在上海戲校也教了這齣戲。南方本來就有這個戲，但後來沒有什麼人演了。朱世藕、王世瑤等老師會這個戲，戲路子也基本差不多。據王世瑤老師說：「我們的就是動作要少一些，沒有那麼多表演動作。」其實他不知道我們的這齣《胖姑》的戲路子是解放後不斷添加的，現在舞臺上的原汁原味的戲路子已經沒有了。

# 我所親歷的《李慧娘》事件

叢兆桓口述　陳均整理

## 一、《李慧娘》的排演

《李慧娘》事件，我也算是親身經歷。《李慧娘》的作者是孟超先生，在人民文學出版社工作，早先是太陽社的左翼作家，跟康生是同鄉、同學，演《李慧娘》之前，我並不認識他。據我所知，他過去沒有寫過劇本，在三年自然災害期間，他突發奇想，寫了這個劇本；當然也不能說是突發奇想，因為他平時接觸古代文學比較多，加上對《紅梅閣》裏李慧娘的這段戲有自己的一些看法，想把裏面的兩條線像《十五貫》一樣刪掉一條，《十五貫》是把《雙熊夢》裏熊友蕙的一條刪掉，他這個也是一樣，把盧昭容的一條刪掉，只寫李慧娘。京劇、川劇都還是叫《紅梅閣》或者《紅梅記》，他就直接用了《李慧娘》這個名字，本來李慧娘在原著裏不是一個主要人物。

秦腔裏有齣戲叫《遊西湖》，是以李慧娘為主，把《紅梅閣》的原著節出這一段，馬藍魚女士演過，大概是在58年，我看過。《遊西湖》演出的反應挺好的，有一些佈景、燈光、舞蹈動作，服裝也有些改變，在建國初期算是一個挺好的劇了。

但是孟超先生並沒有用秦腔的劇本，也不是像現在的全本《長生殿》、青春版《牡丹亭》這樣刪減、編撰，《李慧娘》詞是他自

己寫的。孟超先生有填詞的功夫，所以是按詞牌填的，原詞也有，但好多都是他新寫的。故事幾個地方和原來的不太一樣。

1960年，他把這個劇本交給了北崑劇院，剛開始是想給學員班排——當時北崑有兩個團，一個是演出團，另一個是高訓班，也就是學員班，洪雪飛她們，是以1958年招收的學員為主的。但是不知道什麼原因，就拖下來了，拖了將近一年。1959、1960年時，北崑劇院和中國京劇院是一個單位，一個黨委，兩個劇院，這邊的工作由金紫光負責。1960年拿到本子，沒有排出來，這個戲是在1961年改由演出團排出來的。白雲生導演，陸放作曲，主要演員是李淑君，我、和周萬江，還有一個丑、一個家將（追殺的那個），總共五個主要演員，其他的就是群眾演員了。

這個戲排的時候，是想把傳統的唱念做打都發揮出來，所以要求李慧娘走鬼步，李淑君就請京劇名家筱翠花給她說鬼步，我當時練的是甩髮，有一些技巧、翻滾跌撲，花臉主要是唱工，這個戲排了兩個月，很快排了出來。排齣戲後，一演出，各方反映都挺好，報紙上開始有文章，說這是個「美鬼」、「善鬼」——很快，北京市文化局看到了這個好戲，南方有個《十五貫》，北方有了《李慧娘》，也是個「推陳出新」的典範。當時是這樣評價的。它有很多新的東西，比如作曲的陸放，三分之一用的是原來的曲調，三分之一是改造的，還有三分之一是新創的，所以這個戲是在傳統的基礎上有改革有發展有變化有突破，是在「推陳出新」的總的文化方針下實踐的一個產物。這個戲呢，大家覺得沒有離開傳統的基礎，表演呀，處理呀，這些方面。

和《李慧娘》時間差不多，北崑還排了出《晴雯》，《晴雯》是北京市副市長王崑崙的本子，這樣，北崑就有了兩齣戲是「推陳

出新」的。不過，《李慧娘》有一個原本的《紅梅記》，《晴雯》沒有傳統戲的原本，王崑侖是紅學家，自己編的這麼一齣戲，老本裏有林黛玉的，沒有晴雯的，在《晴雯》裏，林黛玉、薛寶釵不出場，晴雯、襲人和賈寶玉是三個主角。在這兩齣戲之前，北崑還有一個《文成公主》，是在平息西藏叛亂後，馬上排的，說的是「一千三百年前，西藏是中國的領土，關係很密切，和親嘛。」文成公主是李淑君演的。

● 李淑君、叢兆桓《李慧娘》

## 二、周總理和江青兩次看《李慧娘》

　　《李慧娘》這個戲演完後，一片讚揚聲，準備出國，大事宣傳……正在這時候，周總理和江青先後來看了。周總理是1961年10月14日看的，在釣魚臺裏的一個劇場，當時周總理預備代表中國共產黨去參加蘇共二十二大，由於中共和蘇共有一個很大的爭論，周恩來總理組織了一個理論班子，準備了一個月，準備文件、發言稿，非常辛苦，11月7日參加蘇共二十二大。在去之前，先放一天

假，讓大家好好休息一下。於是，周總理就問康生：「有什麼好戲啊，給我們介紹一個讓大家輕鬆一下」，當時理論班子就住在釣魚臺，康生住在17號樓，康生就說了：「最近戲劇舞臺上，最好的一齣戲，就是《李慧娘》。」「那好吧，就讓他們來演一演！」周總理同意，這麼一來，《李慧娘》就演了——看的人很多，除了理論班子的人，還有釣魚臺裏的諸多官員和工作人員，實際上是一個戲曲晚會。

當時《李慧娘》劇組裏演郭秩恭的宋鐵錚是上海人，正好回家探親，馬上打電報，讓他們趕回來參加這個晚會，就是參加蘇共二十二大的代表團臨走的前一天晚上，第二天早上6點的飛機要去蘇聯了。演完了以後，因為有外國客人，周總理上臺匆匆和我們握手，說是「有一個外事活動，來不及和你們細談，由康生同志代表我好好招待你們、感謝你們！」就走了。走了以後，康生就叫我們幾個——劇院的院長、黨委書記、編劇、導演、主要演員——一桌人吧，大概十個人，在釣魚臺17號樓康生的「官邸」一起吃飯。當時正是三年自然災害，吃不飽，那夜吃大塊燉肉好解饞。康生在飯桌上講了很多話，這一頓飯一直吃到夜裏兩點多，秘書催了幾次：「明天早上6點多還要上飛機呢，首長該休息啦！」幾次催他，康生興致非常高，「再等一會兒」，他說：「你們都是崑曲的專家，那麼我問問你們——寫林沖故事的兩部作品，一部叫《寶劍記》，另一部叫《靈寶刀》，這兩個本子有哪些異同？好在哪裡？壞在哪裡？」康生對中國的戲曲很有研究，先問了孟超，說不上來。他講：「孟超是我的老同學、老同鄉、老同事，十幾年沒有幹出多少好事來，這次幹了一件好事，以後還得多做好事。」當時孟超也很高興，得到了康生的讚揚，說：「下次我們還是原班人馬再搞一

個戲，準備搞什麼呢？搞李靖，叫《紅拂傳》，虬髯客、李靖、紅拂，也是三個人物，一個花臉、一個生角、一個旦角，不是正好我們三個演員在那兒嘛。」孟超說：「這個戲也很有意思，可以翻出新意來。」我講這段經歷，說明康生掌握了全國文藝領域的狀況，可以推薦《李慧娘》給總理。但是時隔不久，他就180度大轉彎……

　　江青1962年開始殺入文藝界，先做調查研究，看戲，她的職務本來在中宣部文藝局分管電影，因為她原來是個電影演員，但她也會唱京劇。她開始對戲曲做調查，調查以後──當然她的結論是有她政治目的的──最後的結論是：帝王將相、才子佳人、牛鬼蛇神一律打倒。這等於歷史劇整個的倒了。在這個期間，周總理參加蘇共二十二大回來以後，就看了第二遍《李慧娘》。為什麼呢？是因為江青看了，江青看了後說這個戲不行，有問題，所以總理又看了第二遍。誰跟總理一起看的，周揚。周揚很為難，這方面江青的態度非常堅決，要批判，後來就在學術界引起了一場關於「鬼戲」的討論。「鬼戲」先在學術界、輿論界討論，討論完了後，需要周揚做一個總結，周揚的總結模棱兩可，說實際生活中是沒有鬼的，但是有這種現象──很多戲都是「鬼戲」，「鬼戲」要有分析，在現階段，中國的老百姓，特別是在農村地區，封建迷信的做法還是普遍的，在這種情況下，文化藝術不宜於去宣傳鬼神。周揚做了這麼個總結，說最好不要搞「鬼戲」，也沒有說禁止。

　　《李慧娘》這個戲，剛開始說好，後來說是「鬼戲」，不行。康生的這個變化，我們聽說，主要是受了江青的左右和影響，公開出來是在1964年。1964年，江青搞了個「部分省市現代戲會演」，還搞了個「部隊文藝工作座談會」，開始樹立樣板，從《林海雪

原》改編過來的，一個是《林海雪原》，是北京人藝的話劇，一個是北京京劇院演的，叫《智擒慣匪座山雕》，上海的是《智取威虎山》，她說上海的這個好，北京京劇院的壞，北京人藝的也不對，主要是突出了反面人物，反面人物很囂張，座山雕很囂張，楊子榮不行，只有上海的這個是樹立無產階級正面人物形象。

在這個期間，江青到北崑來看的戲也不少，看《李慧娘》、也看現代戲。第一次看《李慧娘》，她沒反應，她身體很不好，中間休息時，還到首長休息室打針，堅持看完演出。我的記憶是，第一次去看時，陪她看的，有一個紅線女，紅線女上臺了，她也上臺了，說感謝演員辛苦了很好什麼的，很簡單的幾句話，就走了。第二次看的時候，沒講話，說身體不好。後來她又去看過現代戲，當時我們排的是《紅霞》、《飛奪瀘定橋》，這兩個戲她看了，看了以後非常高興，跑到後臺去，我們正在卸妝，她去找演員，說這個戲好，革命的。打著當時極左的旗號。

## 三、圍繞著《李慧娘》的政治鬥爭和北崑撤銷

1964年以後，國內兩種政治力量已經開始較勁，傳聞江青坐著汽車到廣和劇場看戲，司機說「彭真同志來了，彭真的汽車在那兒。」她掉頭就走。彭真對她也是一樣。她先到了，彭真一看，「喲，江青來看戲，走！」彭真也回了。1964年「部分省市現代戲會演」的閉幕式在北京展覽館開的，號稱「萬人」。這個大會，是全國文藝界的，文聯啊、劇協啊，文化部、中宣部的領導坐在主席臺上，第二個講話的是康生，康生這時充當的是給江青衝鋒陷陣的角色，先講了毛主席最近有什麼指示，對文藝界的批示，兩次。然後說這些年文化部怎麼怎麼樣，辦成了一個帝王將相才子佳人部

什麼的，這些批示現在都能看到文件。他點了史學界的問題，「一邊是戚本禹，一邊是羅爾綱，」他明確支持戚本禹，打倒羅爾綱。文學界，「利用小說反黨是一大發明」，也是這時候說出來的。電影界，有很多壞東西，《早春二月》、《北國江南》……戲曲界，《李慧娘》在這個時候提出來了。這時候，提出了「黨中央存在反黨集團」，臺下鴉雀無聲，我看，這就是文化大革命的先聲啊。

習仲勳，國務院副總理，喜歡看崑曲，李淑君的戲，他幾乎沒有一齣不看，李淑君有一段時間身體不好，習仲勳的夫人，叫齊心吧，把李淑君接到她家養病。所謂西北局的反黨集團裏有習仲勳，康生說：「西北的同志、北崑的同志應該知道。」可當時誰也不知道怎麼回事。北崑的郝誠副院長問我，我說我也鬧不清楚。報紙上，先是廖沫沙。文化大革命首先針對的是北京市委、文化部、中宣部，從上海的報紙開始發動批判、進攻，批判的不是這個戲，是從這個戲說起，鬼的問題，還出了本《不怕鬼的故事》，何其芳編的。從上海的《解放日報》開始，批《李慧娘》、批「有鬼無害論」，從批《李慧娘》到批《北京日報》。《北京日報》發表了「有鬼無害論」，市委宣傳部副部長廖沫沙寫的，這樣一層一層揪，一下子就把北京市委、彭真揪出來了。批判的文章，後來有人統計有一百多篇，從讚揚《李慧娘》到批判《李慧娘》，為了一齣戲，全國總動員的意思。全國重要的報紙、有影響的領導幹部都參與進來了，比批判《紅樓夢》厲害，那個是學術界，是思想理論戰線，這個政治性強，先是《北京日報》社長、總編做檢查，檢查不行，撤職。文化大革命還沒開始，第一個犧牲的是，北京市委宣傳部長，叫李琦，他從北京飯店上跳樓自殺，他預感到過不去了，因為北京市委，特別是北京市委宣傳部跟江青是針鋒相對、寸土不

讓，文化大革命開始時，江青已經聯合了林彪、軍隊，這時再頂她就沒活路了。批判《李慧娘》還不夠，一共是三株「大毒草」，一齣是《謝瑤環》，一齣是《海瑞罷官》。《謝瑤環》是為民請命，《海瑞罷官》是替彭德懷翻案，就是把共產黨歷史上的一些政治事件牽強比附，與歷史上的反面人物對號入座，強說作者就是這個意思。《李慧娘》「就是借鬼魂罵共產黨。」

《李慧娘》在全國演了一些場，沒演太多。因為中間李淑君病了，曾從床上摔下來，把牙都磕掉了，身體很不好。還有，1962年，我被借調到西安電影製片廠拍《桃花扇》，這個電影也是被批判的。《桃花扇》是梅阡、孫敬編導的，一開始他們想用崑曲，因為《桃花扇》跟崑曲關係比較密切，用崑曲的音樂、崑曲的曲調，裏面的九段插曲都是崑曲，用崑曲演員，選了我去，去了一年，這時候，《李慧娘》還在演，排了B組、C組，李淑君病了，是虞俊芳、洪雪飛她們演，一直到1964年，到現代戲會演。報紙上文章還是有，沒閑著，雙方交了幾次鋒，開了很多會，我們因為不知道《李慧娘》跟黨內的政治鬥爭掛鈎掛得這麼緊密，不曉得這個情況，就讓演就演，後來才慢慢知道，噢，批判這三齣戲是為了把北京市委打倒，《海瑞罷官》是吳　市長寫的，《晴雯》是王崑崙市長寫的，也被批判了，文化大革命還沒開始，《晴雯》在內蒙巡迴演出，一個調令調回來，做檢查，「已經說了帝王將相才子佳人不能演了，你們還演？不是直接跟黨中央對抗！」嘩的，一頂帽子扣下來，院團長趕快做檢討，做檢討也不行，撤職。一直到了1966年，文化大革命開始前三個月，北崑劇院解散，建制撤銷。北京市委宣傳部頂這個事情頂了一年半，最後只得忍痛斬首。在這期間，北京市委曾經想了很多辦法，比如把北崑改個名字，叫文工團吧，

還有一種說法是，跟歌劇相結合，叫「崑歌劇院」……為什麼要撤銷北崑呢？因為江青假傳聖旨，傳言毛主席說「我什麼時候才能看不見崑曲啊！」說是傳達「最高指示」，我們一聽就覺得不像真的，毛主席愛看崑曲，也懂崑曲，不會說：「我什麼時候才能看不見崑曲！」這種話。《十五貫》的時候，毛主席兩次看《十五貫》，早在51、52年建國之初，就調韓世昌、白雲生去中南海演《遊園驚夢》……好幾次了，他還親自書寫《遊園驚夢》的唱詞「看姹紫嫣紅開遍……」，他不可能說取消崑曲，這話肯定是江青自己說的。但她這樣一說，北京市委宣傳部不敢頂了，想個辦法，改個名字吧。改名字也不行，1965年的時候，北崑從三百人變成七十人，然後七十個人分成兩個小分隊，上山下鄉，去演現代戲，演《打銅鑼》啊《補鍋》啊《紅嫂》啊、《傳槍》什麼的革命現代戲，到農村去，老傳統戲一句都不能唱了，這是在文化大革命還沒有開始的時候。

## 四、我的八年監獄生活

　　1966年2月，宣佈撤銷北崑的建制，人呢，沒有啦，地方、劇場、劇院、佈景道具、服裝、戲箱……好幾個庫房的資產，還有圖書，號稱上萬冊的圖書，藝術檔案、資料，都全部歸了江青的「樣板團」。北方崑曲劇院十年曾發展到三百人，三天之內全部遣散！有的回原籍了，有些人下放：吳梅先生的公子吳南青、老藝人白玉珍下放到保定，有的人分配到新華書店、賣書，到文化館搞群眾文化，到工廠、製版廠、印刷廠做工人，好多，包括我們當家的小生、丑角什麼的，都當工人。我進了樣板團，排《沙家浜》的B組，當初是趙燕俠演阿慶嫂，因為得罪了江青——江青說天氣冷，

送給她一件毛衣，第二天她把毛衣還給江青，江青說她不識抬舉，「我送的東西敢給我退回來！」——就弄到幹校去勞動，換了洪雪飛來演。洪雪飛也是北崑的，我們一批人，還有花臉。除了《沙家浜》B組，還讓我排《紅岩》，是根據小說改的一個戲《山城旭日》。我們都改行了，唱京劇，崑曲取消了。江青幾次看戲，看好了北崑這一批人，先是要調幾個人，有我，結果說是這是北崑的主要演員，京劇有很多演員，幹嘛要調北崑的演員去。她非常生氣，最後把劇院給解散了，意思是：你還有什麼藉口？我要哪個人就是哪個！幾十個年輕的，演員、樂隊、舞美都有，調過來，沒多久……解散的時候，我說了一些話，我腦子搞不清楚，說當初《十五貫》以後，毛澤東怎麼講的、周恩來怎麼講的，指示文化部要立即建立國家劇院來扶植崑曲，我們這些人原來也不是搞崑曲的，老先生是搞崑曲的，我是從歌劇院調來的，是搞歌劇的、舞蹈的，還有京劇的、戲校的，都集中起來，學崑曲。劇院突然解散，多少年天天流血流汗為這個事業貢獻力量的人肯定心情很不好。有些人耷拉著腦袋，我就說了些親身經歷的事實：「——這九年來，我們有很多成績，排練演出了三十臺大戲，二百齣傳統折子戲，培養了一批一批的演員、繼承、改革、創作、研究、輔導、交流、巡迴演出，北到哈爾濱，南到廣州，把崑曲藝術推向了全國，做了很多事情，都是按黨的指示做的——因此，當初建院的時候，我們是昂著頭進來的，現在黨要解散北崑，我們也要挺著胸出去。」我發了這麼一個言，馬上就是反黨。文化大革命開始以後，我就被關起來，成了「反江青、反中央文革的現行反革命」，我在監獄裏度過了八年的鐵窗生活。說我是「現行反革命」，我當然不服。

　　當時江青要「軍管」全國文藝界，就像戰爭時期了，一切都要「軍管」，各行各業。派了一批軍代表，軍代表來了後，一個辦法就是抓「階級鬥爭」，就像土改運動，紮根到一個「貧雇農」家，他說誰是惡霸地主就把誰槍斃了，工作組來了後，就先抓反革命，嘩嘩嘩，一下子抓了二十多個反革命，我就跟軍代表談——那時我已經是三十出頭了——我說「你們不能這樣，你們都是當兵的，對文藝界誰都不認得，到了團裏，也沒瞭解情況，三天半就宣佈誰誰誰是反革命，根據是什麼呀？不能憑我說句話你不愛聽就成反革命了。」我就和他們辯論，後來又有一個劉少奇派來的工作組，有些人就往外頭轟他們，說別把文藝界搞亂了，我也贊成轟，因為我也被搞糊塗了——我是山東人，脾氣、性格很倔、很直，有什麼話就哇哇講出來——這樣，好多人就開始分，「我們是擁護解放軍的，他們是反對解放軍的」、「我們是擁護中央文革的，他們是反對中央文革的」、「我們是忠於江青首長的，他們是反對江青的」，等等，這樣，一直扣帽子，一個、兩個、三個……一直反到「文化旗手」、反到「鋼鐵長城」、反到「林副統帥」、反到毛澤東思想，我成了「十反分子」，抓了起來，說是審查一下，這人到底有什麼問題阿，可能當時他們覺得我有什麼後臺，實際上沒有。關起來一年以後，就有戰爭，珍寶島阿，新疆邊界上的戰爭，林彪發表了一號戰備令，其中有一條，就是說監獄裏的犯人是最不可靠的，戰爭一起來，他們肯定是反對現政權的，得把他們處理了。於是，就有了一個大遷移，人數很多，一個屋子睡二十多個人，擠在一起。轉移的時候，我們還以為要拉出去槍斃了，因為是「現行反革命」，沒有理可講。鐐銬、機槍押送，從北京轉移到太行山裏面，先是到

山西省的第三監獄，在臨汾，城牆根上，在北京關了一年多，在臨汾關了半年多，然後又到陽城縣，太行山很裏面，八路軍的老根據地。北京的一個列車，一千多人，十幾節列車，前後用機槍對著，每隔用手槍比著，運到那裏去的時候，再分散到各個縣裏，一個縣六七十人、一個縣七八十人，就這樣，分散到晉東南地區六、七個縣，有罪行的判刑了，有問題的槍斃了，有的判了十幾年、二十年什麼的……我一直到八年審查完了，還是什麼問題都沒有找出來。

八年關在監獄裏，而且又不是勞改的監獄，是看押，實際上是看守所。現在按照法律是不能超過十五天，哪一級是二十四小時，哪一級是幾天，最長不能超過十五天。超過十五天，就得放回去。在那個時候，關八年，也沒有人管，就是逼著你交待，臨出來的時候，還問我：「你對你的問題是怎麼看法？」我說：「我原先的認識是我沒有罪，但是我有錯誤。有很多錯事需要檢討。現在我的認識是你們錯了。我到底有什麼問題，你們關了我八年。要不然，你就說我有什麼罪行。」他說：「你呀，山東人脾氣不改，將來還是要吃虧的。為了你的事，我們跑到山東你的老家、你的學校、你的老師同學家長親戚，全調查了，鞋都磨破了。」我說：「那調查的結果怎麼樣啊，是不是和我說的一樣。」他說：「反正你的態度夠嗆。你的態度本身就是問題。」我說：「那沒辦法，這是一個認識問題。我認為我沒有錯。原來我認為我有錯，我沒有罪。現在我的認識是我沒錯，你錯了。」他說：「你這個態度，還得關你八年。」我說：「就是關十六年、六十年，到我死了，我也是這麼認識。我不能說假話，把黑說成白。」最後，他說明天要放你回去，然後說：「現在社會上階級鬥爭非常複雜，送你幾句話，你出去以後，多看看，多聽聽、多想想，少說話。」他說：「我也是山東

人，老鄉，你的脾氣，吃虧。」就這樣，八年的監獄生活，就是說三天三夜也說不完。簡單的說，最大的壓力還不是能不能活著，一月六塊六的伙食費也還可以活著，活命是可以的，也有人活不了，比如他飯量很大，每天挨餓，餓得受不了，就胡說八道，你讓我承認什麼就承認什麼，只要讓我吃頓飽飯就行了。那裏面還有牧人，牧人吃肉，在裏面根本活不了。精神上的壓力很大，這幾年和家裏的通信都沒有，生死都不知道啊，自己的前途不知道，是死是活、能不能出去，不知道。家裏的人、父親、母親，死了、活了，有病了，老婆孩子，全都不知道，一點資訊都沒有。精神壓力非常大，你說人能這麼活嗎？但是沒辦法，也得這麼活著。有一個信念，我得活著出去，證明我是無罪的。那麼怎麼辦？如果讓我說的話，我的經驗是：瞭解他人的痛苦是減輕自己痛苦的最好的辦法。我腦袋裏有許多人的案情，包括他們的歷史，包括他們為什麼入獄。有時候我想：「哦喲，這人比我還冤。」後來也想，劉少奇冤不冤啊，陳毅冤不冤？賀龍這些人，為了革命作出多大貢獻的，這些人，他們在文化大革命中受的委屈、那些待遇，有生生餓死的，有病了不給看病……監獄裏，也遇到一些延安的老幹部，高級知識份子、大學教授。

我父親聽說我進了監獄，就病倒了，一個月就死了。我父親是一個身體很好的人。我原來以為出來見不著我母親了，因她體弱多病，但是沒想到，父親先走了。我母親一直不知道我入獄，一直被瞞著，我老伴模仿我的筆跡和口氣，給她寫信。她呢，八年中間，跑到北京來找我三次，她認為這個兒子不知道怎麼了，反正別人都說得支支吾吾的，我有個姐姐告訴她，我在東北很遠的地方，幹校裏勞動，都沒辦法見，也找不著。她說這個孩子怎麼這樣了，原先

還滿孝順的，為什麼這麼多年，不寫信，也不寄錢。她不知道我在監獄裏，我姐姐偷偷告訴我父親，我父親一下子倒下……我們兄弟姐妹六個，我是第一個參加革命隊伍，然後我是信奉馬列主義，我們這一代人是毛澤東思想武裝起來的，我把我姐姐、哥哥一個個拉入革命隊伍。我家裏是個資本家，父親是東京帝國大學畢業的，我祖父是中國第一代的民族資本家，搞一些輕工業，民用的，火柴呀、染料啊、紙張啊，山東這個地方離日本近，日本的技術，當時孫中山建立中華民國，號召「實業救國」，祖父就從日本回國，創辦民族工業，晚年搞慈善事業，留一部分給父親經營。我父親解放後是山東省政協委員，青島市政協和工商聯的負責人，我是大宅門第一個背叛了出生的家庭、投身到無產階級革命隊伍的人，是在建國之前，所以我是離休幹部。有些同學都去上大學，攻學位，可我參加革命，參加華北文工團。我參加革命的時候，四川、雲貴、福建、新疆、海南都沒解放呢，還在打仗，打下一個城市，馬上需派一批幹部過去開展工作。當時我喜歡文藝，這個團的團長——我看到報上寫的——是馬思聰、賀綠汀，都是很早以前國際上有影響的音樂家，我當時住在清華大學，報考了一個土木工程系，天天跑到城裏學音樂。那時是17歲高中畢業，沒有上大學。家裏兄弟姐妹三男三女，我是最革命的。所以我父親聽說我被關進共產黨的監獄，就病倒了，不到一個月就死了。

在監獄裏面，我看到好多人死在裏邊，瘋了的，死了的，用席子卷屍體，我幫著伺候那些瘋子，有些是很好很好的人，很有才華的人。我就自己告誡自己，無論如何要堅強地活下去，不能死，也不能瘋……終於在八年之後等到了這一天，我沒想到我能活這麼長，身體還可以。

　　等到八年快滿的時候——差幾天就八年了——那時候四人幫還沒倒，鄧小平解放了，給弄回來主持中央工作，毛澤東說「鄧小平是人才，人才難得」，給調了回來，這一年是1975年。1975年的春天，鄧小平被調回來主持中央工作，他非常恨江青，回來以後，聽說監獄裏關了很多很多人，當時反對四人幫的都關在監獄裏，其實也不是反對，就是不滿意，說了幾句不滿意的話。鄧小平就有了一個意見：凡是反中央文革、反江青旗手而被關的人，五一節以前，必須全部給我放了，回原單位！江青一句話，我入獄八年；小平一個令，我出來了。文化系統、文化部的共四十五個人，跟我差不多罪名的、「現行反革命」，文化部長的秘書阿，有些藝術家，唱歌家、鋼琴家、小提琴家，舞蹈家、教授指揮啊什麼的，一塊出來了。出來以後，四人幫還沒垮臺，當時沒平反，只是宣佈：「對你的審查到今天結束，你的問題屬於人民內部矛盾問題，你的工作由原單位給你安排，審查這八年的時間，扣你的工資還給你，但是你在我們這兒吃了八年的糊糊、窩頭、鹹菜，要交伙食費，給你算清楚。」我說：「要交多少錢？」他說：「一個月六塊六，合一天兩毛二。」我當時工資是八十四塊錢一個月，我的愛人是七十二塊五一個月，這八年期間，我的子女、丈母娘……七十二塊五維持六口人的生活，很苦的，所以我的女兒叢珊，小時候很苦的，吃點麵條，倒點醬油，或者冬天醃點蘿蔔，吃半年。

## 五、《李慧娘》事件中其他人的情況

　　其實我當時並沒有那麼高的覺悟，明確地說反對江青，我只是說「你們這個做得不對。到這裏，分不清敵我，把革命同志都打成反革命。這不符合毛主席的教導，毛主席說，「誰是我們的敵人，

誰是我們的朋友，是革命的首要問題」。你現在來了，就說「這人革命，那人反革命」，亂套了。我就是提了一些意見，堅持我的意見。人家都紛紛地寫認罪書，跟我一致意見的人都紛紛寫認罪書，都「解放」了，我堅持說我沒有錯，就被關起來了。李淑君表了個態，「要做紅霞姐，不當鬼阿姨」，這是說，我演過革命的《紅霞》這樣的戲，我要做紅霞姐，不做鬼阿姨，不演《李慧娘》這樣的戲了。實際上是表了個態，也是無奈吧。她當時是中央立案審查的對象，因為她的父親是國民黨的中將，解放以後逃跑到國外去了。50年代，我們演出，經常跟中央領導接觸，她給周總理講的這事，周總理很關心：「你怎麼還不入黨啊。」她說：「我不夠格，家裏有些問題，父親是國民黨的將領。」這是在一次跳舞時，周總理問：「什麼將領啊？什麼級別？」她說是中將。李淑君很坦白。羅瑞卿正好在周總理身邊，說：「小官兒嘛，國民黨那兒中將多了去，不是決策人物，說清楚了就完了。不要有什麼負擔，不要背什麼包袱。」文化大革命時，審查她的家庭，審查她和習仲勳的關係，精神上的壓力特別大，後來就得了精神分裂症，五六次進精神病院。

作者孟超也是被迫害，文革完了才去世。在幹校裏，他幾次差一點死了。導演白雲生老師，在文革中死的，他受這個事牽連不是很大，因為他排了很多戲，有好的也有壞的，不會因為你排過一個戲就怎麼樣，就把你往死裏整。但是不「解放」，就不給你工作，不給什麼待遇。白雲生老師是在宣佈「解放」——原來是群眾專政，不進專政機關的由群眾專政，本單位的群眾來專政。群眾專政期間，他當然也是沒有自由——今天宣佈，「明天開始，你歸入人民的隊伍，不是專政對象了，是人民群眾」，一高興，晚上喝了點

酒，當時就死了。演「賈似道」的周萬江也被調到樣板團，老婆坐月子生病，領導不准假，還扣上了「不參加樣板戲」的罪名，算起演《李慧娘》的老帳，下放到幹校。還有曲六乙，在報紙上寫了讚揚《李慧娘》的文章，都挨了批判，專案組審查。一些相關的人，比如我被關在監獄裏，李淑君瘋了，有的人死了……李淑君是專案審查，她有單位，北京京劇二團，唱樣板戲，那時全國都唱樣板戲。八個樣板戲必須唱，別的都不許唱。

《李慧娘》這個戲和《桃花扇》這個電影，我演的角色都是遭遇牢獄之災，《李慧娘》的裴禹被賈似道給抓起來，《桃花扇》也是被關到南明弘光帝的監獄裏。《李慧娘》一案，受牽連的大概有一百多人，至少受到批判，受到群眾批判，從演員、舞美，到《北京日報》的社長、主編、文藝版的主編，《北京日報》等於一下子全部抹了官了。

## 六、北崑恢復與重排《李慧娘》

《李慧娘》事件，當然有很多內幕我們不是很清楚，比如康生到底怎麼轉變？一下子說這是全國最好的戲，一下子又說這是反黨大毒草，頭號，全國沒有比這更毒的了，掀起一個大批判運動，使得他的老同鄉、老同學、老同事孟超含冤而死，可以做這種事情。

我從監獄裏出來後，樣板團不要我，說我不可靠，四人幫還沒倒嘛，76年6月，把我調到北京科學教育電影製片廠，我做了三年半的科教片的編導，在電影製片廠裏拍了幾個片子，一個是《大慶》，講油井怎麼噴油，科教片；拍了一個《收購員日記》，拍了幾部科教片都是得了獎，也受到表揚，本來也不想回去了，劇院也沒我編制。79年撥亂反正、落實政策，全國搞崑曲的老先生死得沒

剩幾個了，我們這批人到了四十來歲，有了一定基礎，於是想辦法把我們調回來，繼續做崑曲的繼承和發展工作。我回北崑之前，首先是把《李慧娘》恢復起來，我說：「個人沒關係，但這個戲要平反。這個戲根本不是什麼反黨大毒草，罪名完全是牽強附會。」編劇、導演都死了，就我來兼任導演，幾個人成立復排小組。所以，1979年北崑劇院恢復時，第一個工作就是把《李慧娘》恢復起來。79年李淑君演過幾場《李慧娘》，1980年就不演了，最後演的一個戲是《血濺美人圖》，沒演完就進精神病院了。文革毀了北崑這位天才的功勳女演員，太可惜了。

# 我與《晴雯》

顧鳳莉

　　隨著暮年的臨近，回顧一生所走過的路，有兩個字常常縈繞在腦際——緣分。

　　……1963年的某一天，我躺在北方崑曲劇院演員宿舍的床上，手裏拿著一份《光明日報》。上面的一幅畫吸引了我，那是鍾靈先生畫的速寫《晴雯補裘》。旁邊是一篇大文章——王崑崙的《晴雯論》。當時我無論如何也不會想到，這是命運之神在悄然向我招手呢！

　　後來聽說，王崑崙是北京市副市長，他親手寫了大型古典文學劇本《晴雯》，要交給北方崑曲劇院排演。

　　為了挑選晴雯的扮演者，北方崑曲劇院在長安大戲院連演了三天折子戲，讓所有文戲旦角演員都上臺表演。我參演的是《斷橋》中的配角——青蛇。當時我二十二歲，在劇院只是一個不起眼的小演員，整天一門心思地練功、學戲，絲毫沒有當大戲主角的心理準備，覺得讓我參選不過是做個陪襯，沒怎麼往心裏去。

　　卸裝和後，我就到臺下去看戲。一位陌生的長者來到我身旁，問：「你是顧鳳莉嗎？」我說：「是」。他認真看了我一眼，什麼都沒說就轉身走開了。

　　身邊的同事悄悄告訴我：「這是中國京劇院的名導演阿甲，咱們劇院特意請來導演《晴雯》的……」

　　在公佈的第一版演員名單中，安排我飾演芳官，不在主要演員之列。然而幾天之後，在我毫無精神準備的情況下，又突然接到了由我飾演晴雯的決定。

　　事後我才知道，讓我飾演晴雯是阿甲導演極力保薦的。據說，開始院領導因為我嗓音條件不是很好，也沒有主演大戲的資歷和經驗，對阿甲先生的提議有些疑慮，但先生的態度十分堅決：如果不用我推薦的演員，這個導演就另請高明。

　　阿甲先生的知遇之恩將我的全部藝術潛能空前地激發出來。值得慶倖的是，我沒有讓先生失望。《晴雯》的演出取得了巨大的成功，社會各界好評如潮，敬愛的周總理親自觀看演出並提出寶貴建議。兩年間，我們先後到濟南、上海、杭州、廣州、太原、包頭、呼和浩特等許多城市巡迴演出，足跡踏遍大江南北……

　　我至今仍覺得有點兒不可思議，素昧平生的阿甲先生怎麼一眼之下，就認定我這個小「青蛇」能演好晴雯？對此，儘管有種種分析推測，但在我心中，更願意把它看作一個緣分，保留幾分朦朧的神奇與溫馨。

●顧鳳莉　許鳳山《晴雯》

一

1959年，也就是我到北崑的第二年，劇院準備國慶獻禮節目。確定了侯永奎老師的《單刀會》和侯玉山老師的《鍾馗嫁妹》後，還要在中間加一齣《遊園驚夢》。劇院所有旦角演員都參加彩排，進行選拔，結果選上了我。那年我十八歲，有幸參加國慶十週年獻禮演出，感到特別榮幸。

北方崑曲劇院給我的第一個最突出的印象，就是它那勤學苦練的風氣。每天從早到晚，排練廳沒有空閒的時候。除了排戲，總有不少演員在那裏練功。往往天剛濛濛亮，我趕去練功時，那裏早已是人頭攢動，不少人已經練得大汗淋漓了。夜晚走過，也會看到刻苦訓練的身影。北崑的演員來自四面八方，有帶藝投師的，有從京劇、歌劇等劇種轉來的，也有從票友下海的。他們大都有一段曲折的從藝經歷，雖然學習條件比不上我來的優越，但靠自身的勤學苦練，具備了各自的過人技藝，令我十分敬佩。其中有一個人，後來成了我的愛人，他就是武生演員侯長治。他勤奮好學、任勞任怨的精神和扎實、沉穩的性格，在日後的交往中對我發生了很大影響。

由於南崑與北崑有著不同的藝術風格、特點，演出的劇目、戲路也各有所宗，不盡相同。我雖然在母校跟朱老師學了很多戲，打下了堅實的基礎，來到北崑劇院，仍面臨一番再學習的任務。北崑同行們的勤奮，激起我巨大的學習熱情，北崑諸多老前輩熱心傳藝、望子成龍的心情也與南崑的老師們一般無二。北崑就成了我接受再培訓，開闊視野、拓寬戲路的第二個學校。

作為戲曲演員我的嗓子不夠好，沒有「一響遮百醜」的本錢，不是那種可以吃「天生飯」的驕子。不過，我學戲演戲，全憑對

崑曲藝術發自內心的迷戀。從沒有要借此爭名奪利、出人頭地的想法；也沒有因為嗓子不好而怨天尤人。這一點往好裏說是生性豁達、淡薄名利；往壞裏說是缺乏上進心。所以，我對領導安排的角色從來不挑剔，讓演什麼就演什麼。比如，讓我演《荊釵記》裏的姚氏，是個潑辣角色，不對我所學的戲路，我也愉快接受，認真去演。還覺得這樣很好，對自己拓寬戲路、提高表演能力大有幫助。不上戲的時候，我就找老師學戲。

我先後向馬祥麟老師學習了《昭君出塞》、《琴挑》、《刺梁》、《花報》、《瑤臺》等戲，向韓世昌院長學習了《春香鬧學》、《遊園驚夢》、《貞娥刺虎》等韓派劇目。

有著「崑曲大王」之稱的韓世昌院長，雖然是大藝術家，但他為人淳樸善良，沒有大藝術家的架子。他在身體欠佳的情況下，不遺餘力地為我們講課，將自己的藝術毫無保留地傳授給我們。我跟韓老師學的第一齣戲是花旦戲《春香鬧學》。韓老師表演的小春香活潑可愛、活靈活現，他獨創的韓派花旦腳步與眾不同。我在上海學的是閨門旦，長袖善舞。小春香穿褲襖，短打扮，讓我總覺得兩手沒處放。雖然學會了戲路，卻始終走不了老師那樣靈活自如。

跟韓老師學的第二齣戲，是《遊園驚夢》。這齣戲非常適合我，過去跟朱傳茗老師學的是南崑路數，現在又跟韓老師學到北崑路數，兩種風格有的地方異曲同工，有的地方各有所長，兩相參照，頓覺眼界大開。韓老師的腰功、眼神以及摺扇的運用等都極具功力，非常美，也非常難學。我頗費了一番功夫才學了下來。

韓老師教授的《貞娥刺虎》，學起來難度更大。戲中的費貞娥是閨門旦又有刺殺旦的表演成分。她情緒起伏跌宕、動作激烈誇張，韓老師演來極具感染力，我們一時把握不了其中的火候，走起

來不是太溫就是太火，韓老師就一遍一遍走給我們看，有一次，竟一連走了十幾遍。

　　跟韓老師學戲十分辛苦，卻為我日後在藝術上的攀登，積蓄了巨大的能量。我認為向老師學習，不應只學單一的流派。每個流派都有它不同凡響之處。博學才能開眼界，才有比較、取捨的餘地。每一個藝術家的風格都是結合自身條件，在長期創作實踐中形成的。想一成不變，把他們的藝術成果拿過來，是不可能的。只有通過學習，領會他們不同的創作方法，繼承他們勇於探索創新的精神，將它們融化在自己身上，才是真正的繼承。

　　我在北崑演過的角色不很多，而且有的不是事先安排我演，是偶然碰上的。如《刺梁》中的鄔飛霞，因為原來安排的演員病了，臨時讓我替演，可謂閒時備，忙時用。由於平時學得扎實，加上我的形象氣質與劇中人物貼近，一演之下，竟成了我以後經常演出的拿手戲。

　　我自小所受的教育，就不對老師的東西一成不變地死學。比如，在排演《遊園驚夢》中：杜麗娘夢中見到柳夢梅，二人合唱過：「早難道好處相逢無一言」後，杜麗娘轉身欲行，又回眸相視。主排老師教我時，這裏有一個手的暗示動作。但我認為那不符合杜麗娘的純真性格，就參照、比較別的老師所教，選擇了自己認為最符合人物的演法。

　　在演出《刺梁》的過程中，我與飾演梁冀的周萬江合作，進行了大膽的創新。《刺梁》講述的是，魚家女鄔飛霞為父報仇，假扮被強搶逼婚的新娘，刺殺仇人奸相梁冀的故事。戲的結尾處，傳統演法是：鄔飛霞用寶針刺中梁冀，梁冀隨之倒地，鄔飛霞即推門而去。這樣的演法有些平鋪直，缺乏有力的渲染，很難形成高潮。我

們反覆推敲摸索後，改為：鄔飛霞單腿蹬上樑冀的座椅，將寶針刺
下，梁冀大叫「哎呀！」一個跟頭竄出桌外。鄔飛霞就勢站上桌。
梁冀從地上爬起、轉身，顫抖著戟指鄔飛霞。鄔飛霞兩手也在顫
抖，兩眼卻是怒目相對。梁冀撲向桌面來抓鄔飛霞。鄔飛霞翻「桌
搶背」從梁冀頭上越過。梁冀返身再撲，鄔飛霞推開他奪門而出，
梁冀這才倒地而死。經過這麼一改動，不僅展現了演員高難度的表
演技巧，使劇場氣氛頓時火暴起來，而且突出了「刺」這一行動主
線，人物形象更加鮮明豐滿，取得了很好的效果。這一次成功的嘗
試，使我體會了藝術創造的喜悅，是我多年學習積累爆發出來的一
個火花。

　　一次去長辛店演出，演出劇目中有《鍾馗嫁妹》，可演妹妹
的演員臨時有事來不了，領導讓我代替她演。我沒學過，只好臨時
抱佛腳。在汽車上，扮演鍾馗的侯新英給我說了一路戲。由於是開
鑼戲，下車後草草走了一遍臺，就該化裝了。結果，演出很圓滿，
一點沒出錯。以後這也成了我經常演的角色。雖然只是戲不多的配
角，可是她讓我有機會與侯玉山老前輩同臺演出，也正是她讓我入
了王崑崙市長的法眼。

<div align="center">二</div>

　　乒乓國手容國團的名言：「人生能有幾次搏？」激勵過無數
人，我也是其中一個。搏，就是拼全力挑戰自己的極限，超越自
我，衝向更高層次。

　　1963年春，戲曲改革方興未艾，那時的方針是：提倡革命現代
戲；鼓勵新編歷史戲；保留優秀傳統戲。大家形象地稱之為「三架
馬車」。北方崑曲劇院為了順應時代、振興崑曲，決定排演王崑崙

市長與女兒王金陵創作的大型古典文學劇《晴雯》。院領導為這齣戲配備了空前強大的創作陣容：特約著名戲劇導演阿甲先生導演，著名作曲家陸放、傅雪漪作曲，著名美術家張正宇、陸陽春、段純麟擔任舞臺美術設計。為了挑選晴雯的扮演者，在長安大戲院連演三天折子戲，所有文戲旦角演員都上臺表演。

第一版演員名單，是安排我飾演芳官。名單公佈後，劇組主要演員進駐長安戲院旁邊的「進康」小劇場，開始進行案頭準備工作，其他演員留在宣武門院部，仍做日常排練。記得當時，我正在和北崑名丑韓建成排折子戲《蘆林》。一天上午，北崑的著名作曲家傅雪漪先生，從《晴雯》劇組打來的電話，讓我立即過去。我當時有點奇怪，不知道是為了什麼事。

見面後，傅先生拿起笛子，先讓我唱了幾段，認真地幫我糾正發聲、用氣方法，然後再讓我唱……這樣反覆了幾遍。最後，他才對我宣佈：從現在開始，你參加《晴雯》劇組，飾演晴雯。

對我，這是一個千斤重擔，我能擔得起來嗎？我面臨人生的第一次「搏」了。是進還是退，一字之差將改變我一生的命運。

我知道院領導對我不放心，擔心我的嗓子不夠用。戲曲界挑演員，往往是「一嗓定乾坤」。因為唱念做打，唱排在第一位，所以老觀眾往往愛把看戲叫聽戲。用行話說，我只有「半條嗓子」，所演過的一些折子戲，都以表演見長，唱是我的弱項。論唱，原本是輪不到我的。

說實話，論形象氣質，我演晴雯是合適的；論表演基礎和才能，我自信也是勝任的，惟獨對唱沒底。我當時不知道晴雯的唱腔有多繁重，心裏也犯嘀咕，萬一唱不下來怎麼辦？但又一想，既然決定讓我上，領導必然作了充分考慮。這麼好的機遇，如果臨陣退

縮，不但辜負了戲校恩師多年的苦心栽培、諸多崑曲前輩的悉心指教，對不起所有關心、支持我的親友，今後也無法面對自己。拼全力去搏，即使失敗也無愧於心。再說，憑我有那麼多名師的悉心栽培，經受了那麼多的艱苦磨練，加上院領導的支持、阿甲先生的指導，我還真不信有過不去的火焰山。

我二話沒說，接受了任務，從而展開了我一生中最重要的一搏。

事後，當我知道，讓我飾演晴雯，是阿甲導演力排眾議、堅持舉薦的結果時，更堅定了我的信心。我非常感激他的知遇之恩，決心傾盡全力來報答。至於為什麼堅持讓我來演晴雯？開始我並不十分明白。以後在學演晴雯的過程中，經過他不斷的言傳身教，我慢慢體會到，阿甲先生是一位非常有主見、有魄力的導演。他對戲曲美學有著廣泛深入的研究，從延安時代就致力於戲曲改革。對傳統的發掘、批判與繼承，都有精闢獨到的見解；對戲曲改革有高屋建瓴般的氣魄。他首先看重的，是塑造理想的人物形象，認為這是戲曲藝術的最高任務。包括唱念做打在內的各種表演技巧，都應該服從這個最高任務。他所以力排眾議啟用我，不僅是出於對我個人的特別青睞，也是他美學理念的一個大膽實驗。過去，學戲都是師傅口傳心授，演戲都是主角「挑班」。提倡戲曲改革後，許多戲曲劇團設了導演，但尚在嘗試階段，多半只是在角色分析、舞臺調度等方面做些輔導，沒形成有效機制，達不到統攝全局的高度。阿甲先生要通過《晴雯》的排演，實現名副其實的「導演制」，使崑曲成為整體藝術，提升到更高的美學層次。

這種整體藝術的魅力，從大幕一拉開，就得到生動展現：天幕上，幾根寫意風格的竹子，彷彿在隨風擺動；側幕邊伸出半座橋。

臺上一個小石凳，旁邊，幾個服裝俏麗淡雅的小丫頭在玩耍。耳畔，一派江南絲竹嫋嫋傳來。廖廖幾筆，就使人置身於大觀園的特定環境中，頓覺耳目一新。同時，也給演員留下了虛擬表演的充分空間。

《晴雯》的排練異常緊張。到劇組報到後，我沒顧上讀劇本，當天下午就直接進了排演場。以往演的戲，都是先一字一句、一招一式地跟老師學，再經過對戲、合樂、響排、彩排最後演出。這次不同，領到劇本和曲譜後，即開始由白雲生、馬祥麟兩位老師給我們搭架子、拉戲路。至於臺詞如何念，曲牌如何唱，身段如何走，全憑自己琢磨。如果是一個隻會老師怎麼教自己就怎麼演的演員，在這種局面下，肯定會不知所措。但是，由於朱傳茗老師的啟蒙和戲校學到的古典文學和音樂曲譜知識，給我打下的良好基礎；從小廣泛觀摩藝術名家演出，培養了我較強的藝術理解能力；向韓世昌等崑曲前輩廣泛學藝，開闊了我的藝術視野，豐富了我的表演技能；加上我在演出實踐中勤於思索，基本掌握了運用傳統程式表現人物的創作方法。所以，面臨的種種難題沒有把我難住，反而將我的全部藝術潛能激發出來。

燃燒在創作的激情之中，是人生最大的幸福。儘管食不甘味，夜不安寢，但生命力在奮力拼搏中勃發，使心靈得以翱翔馳騁，使生活變得格外充實。……也許是太緊張的原故，那一段奮鬥生活的細節，在我記憶中反而變得模糊，被裹入一派朝霞般的光明之中了。

三

我清醒地知道，解決了「唱、念、做」的難題，只不過具備了演好晴雯的技術條件。要在舞臺上成功塑造晴雯的形象，這還遠

遠不夠。重要的是，必須瞭解《紅樓夢》所描寫的那個時代，瞭解當時的社會習俗、生活環境、人物關係、文化氛圍，瞭解晴雯的思想、感情、性格、命運，以及這一形象的深刻內涵。這些方面，我的知識太少了，需要學習的太多了。

進入《晴雯》劇組不久，王金陵大姐就打來電話，約我去她家。她為我講解《晴雯》，幫助我理解劇本與人物，成了我最好的老師。當時雖然排練很緊張，但我仍然抓緊一切空閒讀《紅樓夢》，一有機會就跑去向金陵大姐和王崑崙市長求教。他們廣博的學識、熱心的教誨，引導我一步一步走進《紅樓夢》，貼近晴雯。她的形象不斷在我心中孕育，越來越清晰，漸漸地呼之欲出了。

這裏，想先談談我對晴雯這個人物的認識與理解：

晴雯是大觀園眾多丫鬟中最美麗靈巧，也最有骨氣的一個。她無家世可考，只有一個「醉泥鰍」表哥和色情狂表嫂。十歲那年，被賈府管家賴大買了做丫頭。以後，賴大的母親把她「孝敬」給賈母，賈母又將她賞給寶玉，在寶玉房中八個丫鬟中，地位僅次襲人。這個「心比天高，身為下賤，風流靈巧招人怨」的弱女子，偏偏生就了一身錚錚傲骨。她從不甘心以奴才自居，而且半點容不得別人對自己的奴視，也容不得別人的奴性與卑污。她熱心急人之難、抱打不平，卻不屑在爾虞我詐的漩渦中明哲自保。她蔑視邪惡、拒絕薰染，心高氣傲與「質本潔來還潔去」的林黛玉一脈相通，不過更加直率，更加鋒芒畢露。

晴雯在《紅樓夢》中占的篇幅不太多，卻是曹雪芹筆下寄予最多讚美與同情的一個。小說中曾贊她為不受清供，不可褻玩，秋水池畔，敢拒寒霜的一株芙蓉花。

晴雯與襲人是對立的典型。她們同為寶玉的貼身丫鬟，都「心

目中只有一個寶玉」。襲人「溫柔和順」、「似桂如蘭」，事事求其妥帖，人人求其和好，一心規勸寶玉「讀書上進」，防範控制他不要越軌、惹禍，所以是王夫人們眼中「至善至賢的人」（寶玉語）；晴雯則不時對襲人及麝月、秋紋們的奴顏媚骨發出犀利尖刻的指摘。她能捨命為寶玉徹夜織補孔雀裘，而不容忍他擺主子嘴臉。她讚賞寶玉糞土功名利祿、蔑視求官慕勢的清高品格，支持他對自由與愛情的追求，所以是王夫人們眼中「輕狂」、「妖調」的禍水。

寶玉儘管受到襲人的盡心服侍，心底對她是疏遠的。在身邊的丫鬟中，只有晴雯被他視為知己。眼看著晴雯被自己的母親摧殘，含冤夭折，他卻束手無措，只能在弔祭她的《芙蓉誄》中宣洩自己的痛怨：「毀詖奴之口，討豈從寬？剖悍婦之心，忿猶未釋！」現實世界掌握在他的敵對面，他自己不是也幾乎被父親打死嗎?這個世界既不容晴雯生存，也就容不得寶、黛。

王老認為：晴雯之死是《紅樓夢》全書中的一件大事。它預言了寶、黛的必然結局。晴雯之死，也是作者心上無可彌補之痛。就是在把晴雯之死寫完之後不久，偉大的曹雪芹也丟下筆來，「淚盡而亡」了！

隨著認識的深入，晴雯在我心底引起巨大的共鳴，使我產生了一個越來越強烈願望：融入晴雯，與她和而為一。這是演好晴雯最重要的精神準備，能走完這一步，全仗了王老父女的教誨。

## 四

基本完成了各方面的技術準備，戲路子也大致搭起來之後，進入了導演說戲、磨戲階段，我才開始越來越多地接觸到阿甲先生，漸漸瞭解到他獨特的導演方法、導演風格。

阿甲先生是個很隨和的人。他對傳統戲曲有廣博的學識和深厚的感情，也非常尊重演員的創作個性。對演員出於不同流派的唱、念技巧、程式動作均能兼收並蓄，從不強加干涉，刻板要求。惟獨對演員的人物感覺要求很高，一點不肯馬虎。這方面，我與演襲人的洪雪飛適應很快，對他的要求往往一點就透。比如在「密謀」一場，襲人露出工讒善謗的嘴臉向王夫人告狀後，王夫人連說兩聲：「好」。在這裏，阿甲要求洪雪飛在兩聲：「好」之間，眼神要有幾個變化，並親自做了示範。洪雪飛立刻心領神會，把襲人察言觀色、借刀殺人的險惡用心惟妙惟肖地用眼神表現出來。但也有的演員就不怎麼適應，講半天也找不准感覺。這時，阿甲先生就不再隨和了，就算是過去很有成就的演員，也會被他不留情面地加以指摘，有時急了，甚至會說：「你簡直是個石灰質。」

有人說，阿甲喜歡有靈氣的演員。《晴雯》演出後，也有評論文章說：「顧鳳麗演晴雯，自然自在，如人所說是有點『靈性兒』。」我想，也許我在演戲上是有幾分靈氣，否則以我的嗓音條件不可能讓我演。但演晴雯的靈氣主要還是來自對角色的深入體會。

阿甲導演給我留下最深刻的印象，是他抓住要害，畫龍點睛的大手筆。這裏僅舉《撕扇》、《夜讀》、《抄檢》三場戲為例。

《撕扇》一場戲，取材於《紅樓夢》第三十一回。原著寫得是：寶玉要會客，晴雯為他穿衣時，一時失手跌壞摺扇。寶玉正在氣惱之際，不禁露出貴公子嘴臉給予責罵。晴雯毫不示弱，尖刻頂撞。寶玉氣得臉都黃了，一定要回太太，打發她出去……過後，寶玉意識到自己有些過分，為讓晴雯消氣，把自己的扇子拿給她撕。所以這一回叫做「撕扇子作千斤一笑」。

　　王崑崙先生認為：晴雯那麼激烈地頂撞寶玉，因為她從來不肯承認自己是任人踐踏的奴才，在寶玉面前她的自尊心更不肯受到傷害。而寶玉珍視晴雯，正因為她全無「媚骨」。所以，撕扇之舉並不是美貌奴才恃寵撒嬌，多情公子玩賞縱容。通過撕扇，倆人發出的是心心相印的大笑。當他改編這場戲時，特意把寶玉要會的客人換做賈雨村，又將他手中的扇子改做賈雨村送的。晴雯得知這是「骯髒人送的骯髒扇」忿而撕之。同時又在唱詞中寫到：「濁世千斤容易得，同心一笑最難求」。

　　從「千斤一笑」到「同心一笑」，倆字之差，境界大不相同。如何把王老在人物行為思想意義上的畫龍點睛之筆，化作舞臺上的畫龍點睛之舉呢？

　　阿甲先生是這樣導演的：晴雯從寶玉手中接過賈雨村送的扇子後，在鑼鼓點伴奏下，以傳統崑曲的程式舞蹈動作，先左後右猛撕三下。然後每撕一下，倆人同笑一聲，扇子越撕越碎，笑聲越來越高。一浪高過一浪的笑聲，不僅把寶玉與晴雯的心連在一起，也把全場觀眾的心同他們連在了一起，共同沉醉在「濁世千斤容易得，同心一笑最難求」豪邁情懷中。

　　《夜讀》一開場，因為寶玉要應對賈政的盤考，被迫臨陣磨槍，引起怡紅園裏上上下下一片恐慌。阿甲先生通過別出心裁的舞臺調度，進行了誇張的渲染，凸顯了這一番緊張忙碌的滑稽可笑。作者在這場戲中把寶玉讀《西廂》穿插進去，巧妙地揭示出寶玉對這種盤考內心的反感與抵制。阿甲先生則在寶玉背詩時加入詼諧戲謔的梆子腔曲牌伴奏，使這一幕成為絕妙的諷刺漫畫。這場戲中晴雯與襲人的性格對立也有鮮明表現。一心規勸與防範寶玉的襲人，只會鸚鵡學舌、徒費心力地附庸著「學而優則仕」、「唯女子與小

人為難養也」之類的說教；晴雯則對寶玉的處境有真正的理解與同情。為幫寶玉解脫困境，她設計讓芳官推石入湖，使寶玉「受驚」躲過盤考。這裏，阿甲先生打破常規，讓眾丫鬟排成一隊，像老鷹捉小雞似的把襲人推到後臺。用這樣誇張的安排，醒目地彰顯了這一虛構情節所獨具的匠心。

　　《抄檢》一場，在襲人的讒言影射，王善保家的惡意鼓動之下，王夫人親自拍板，開始了抄檢大觀園的掃蕩。這時，晴雯因為徹夜織補孔雀裘加重了病情，已經四天水米不曾沾唇。面對王善保家的狗仗人勢、窮兇極惡的逼迫，她掙扎而起，高舉衣箱傾倒滿地大呼一聲：「抄！」這個動作，是她「不怕摧殘，挺秀拒霜寒」的性格寫照。這時，王夫人親自出場，晴雯與眾丫鬟一起跪迎。面對王夫人兇相畢露的粗野辱罵，晴雯滿腹的委屈與憤怒被激到頂點，她與王夫人不可調和的矛盾終於爆發，將劇情推向高潮。這段戲的表演，阿甲先生傾注心血，最大限度地調動了可能的藝術手段。開始的設計是：在王夫人辱罵聲中，我倔強地站起來。這一站，等於公開宣告對封建秩序的反叛，已經抱了必死的決心。然後舉目望天。這時，深沉激越的伴奏聲起，孤立無援的弱小襯出不屈的抗爭，音樂聲中回盪著「不怕摧殘，挺秀拒霜寒」的精神。憤怒的情緒在積蓄，如雷霆震怒之前的烏雲。跟著起「叫頭」：「王夫人哪，王夫人！……」經過幾次排練，我總感覺心裏的勁兒沒全使出來，跟阿甲先生說了我的感覺以後，他點點頭，當時沒說話。休息時，他把我叫到一邊說：「你跑幾個圓場兒我看看。」我當時還不明就裏。幾天後，他就給我在起「叫頭」前，加上了翻水袖亮相，跟著在「急急風」鑼鼓點中，急跑一整圈圓場兒的動作，一下子把全場氣氛推上高潮。令我大為折服。

　　後來，在他導演現代京劇《紅燈記》時，當李鐵梅唱到：「我這裏舉紅燈光芒四放——」他也加了同樣的園場兒動作。使之成為經典。

　　阿甲先生在導演藝術上的大手筆，來自各方面知識的淵博。他非常好學，不管對方是什麼身份，只要有他認為可學的地方，都熱心去學。有一次他生了病，我和侯長治到家裏看他。他躺在床上，跟侯長治聊起楊小樓、尚和玉等老輩武生演員的藝術。說得興起，索性下床比劃起來。他老伴方華阿姨見狀，趕忙讓我們去客廳坐，別再跟他聊了。他反而把我和方華阿姨推去客廳，關起門來聊上了。侯長治說起前輩崑曲名武生郝振基演孫悟空時打「哇呀」的逸聞，阿甲先生聽者有心，問得很詳細。後來聽說，他在給京劇名武生李小春導演「大鬧天宮」時，就讓他加了打「哇呀」，果然取得極好的效果，搏得觀眾與同行的一致喝彩。

　　阿甲先生房門口放著一排鞋，使我想起一個笑話。有一次，在排演廳，大家發現他腳上的鞋穿了一樣一隻。由於他生活中特別隨和，我們就開玩笑，叫他「阿糊塗」。我想，一定是他出門時還在琢磨戲，琢磨得出了神，看也沒看就蹬鞋出門，才鬧出笑話。從這件小事可以看出他真正是個「戲癡」。

## 五

　　《晴雯》第一次彩排，由於我生病而換了人。在我出院後不久，再次彩排。這一次，文藝界領導周揚、夏衍先生都來看戲了。彩排結束後，我和演寶玉的許鳳山被叫到休息廳，周揚先生一見面就說：「你們倆賺了我們好多眼淚呦！」

　　《晴雯》於1963年8月9日起，在長安戲院公演。演出取得了巨大的成功，社會各界好評如潮。戲劇家協會特別舉行了座談會，馬

少波、焦菊隱等著名戲劇家都到會發言。大家一致認：「《晴雯》是一齣好戲。不僅劇本好，演出也好。在導演、表演、音樂設計和舞臺美術方面都有新的創造。」王崑侖先生在發言中說，他多年來就有寫《晴雯》的意願，但直到最近才因為紀念曹雪芹逝世二百週年，在各方面的敦促下和他女兒王金陵合作，把《晴雯》寫了出來。他表示感謝大家的鼓勵和幫助。後來，敬愛的周總理曾親自觀看演出，並提出寶貴建議。

阿甲先生對我要求很嚴，《晴雯》取得成功後更是如此。每次演出前都要為我過一遍戲，挑出毛病一一加工。一次巡迴演出，行前太忙，我給他打電話說等回來再去看他和方華阿姨。沒想到老人家生氣了，說：「回來你也別來了！」我放下電話立即趕去，他才轉怒為喜，又從頭到尾給我把了一遍戲。

本來，先生對我是有更高期望的。63年冬，他去廣州給紅線女導演《桃花扇》。回來後我去看他，他拿著《桃花扇》劇本對我說：「你特別適合演李香君。」叮囑我把劇本帶回去好好琢磨一下。並說：「我要給你導三齣戲，奠定你事業的基礎。」

不料政治風雲的變幻，竟使阿甲先生對我的這番美意，成了我一生中再也無法企及的水中月，鏡中花！

隨著現代戲如火如荼的興起，歷史戲和傳統戲很快就被停止演出了。「三架馬車」變得只剩下一架。當時，我在鄭州巡迴演出途中，被電話調回北京，參加二隊去內蒙巡迴演出《晴雯》。記得我曾經問金紫光院長，能不能抽空回北京看看現代戲匯演。他悄悄對我說：「趁著這裏還能演，還不盡量多演幾場？回北京就演不了啦。」

　　後來到「文革」中，我們的這次演出受到批判。說臺上王夫人與王善保家的和襲人「密謀」，是對當地三級幹部會議的惡毒影射。

　　傳統戲被停演後不久，江青帶人來觀看北方崑曲劇院演出的《飛奪盧定橋》，其實是為「樣板戲」挑選演員。最後，樣板戲挑走了北崑的五位主力演員，北崑面臨癱瘓。在他們臨走前，演出了最後一場戲——《奇襲白虎團》，這齣戲裏用的「蹦板跟頭」竄越窗戶，就是北崑的同行們向廣州雜技團學來的，然後創造性的運用在戲中，以後這個演法才帶到了樣板戲中。

　　那天演出，後臺的氣氛十分悲壯！

　　隨後北方崑曲劇院即面臨解散。我當時在上海養病。北京市京劇團的團長劉景毅同志，因為欣賞我在《晴雯》中的表演，把我要到北京市京劇團。

　　到北京市京劇團後，我學演了根據湖南花鼓戲移植的現代京劇《遊鄉》。「文革」前夕，王崑侖市長率團慰問北大荒的北京知識青年，這齣戲也被選上，我就參加了慰問團。慰問團很辛苦，下了火車換汽車，有時，一走就是幾十里。我是臺上《遊鄉》，臺下也遊鄉。所到之處受到熱情接待。一次，由於主人殷勤勸酒，我喝了一點。沒想到，讓王市長看到了。他把我叫到辦公室訓了一頓：「還想當演員嗎？當演員能喝酒嗎？……」儘管批評很嚴厲，但他的關切令我十分感動。我當即向他保證：今後一定滴酒不沾。從那以後，我再沒喝過酒。

　　北大荒慰問演出結束後，我回上海探親。再回到北京時，「文革」的風暴已經席捲神州。我與阿甲和王崑侖先生均失去了聯繫。

那時的中國文藝界可謂「萬花紛謝一時稀」，除了八個「樣板戲」外，只剩下「一片白茫茫大地真乾淨」！其他不論是傳統戲、歷史戲還是現代一律被斥為「封、資、修」，不但不許演，也不許學、練。我無事可做，又不願參加打派仗，成了一個「逍遙派」。

後來，在《紅旗》雜誌上看到點名批判阿甲的文章，說他對抗江青，破壞「樣板戲」。我怎麼也無法理解：他本是革命現代京劇《紅燈記》的原排導演，為什麼《紅燈記》被封為「樣板戲」，他反而成了破壞「樣板戲」的罪魁？但在「紅色恐怖」籠罩之下，也只能心裏暗暗為他不平。他的「專案組」還曾找我調查他在《晴雯》劇組的表現，我說：「除了排戲，沒什麼別的。」

林彪出事以後，輾轉聽說他已經出了「牛棚」，住在北京證章廠後面的一個小雜院內。我便等到天黑以後，悄悄找去看他。他和方華阿姨住在一個僅十米左右的小屋裏，見到我非常高興。當時他的工資已經被凍結，生活很拮据，但方華阿姨還特意為我倒了一杯橘子水。我接過來心裏一陣難受，手直哆嗦。想不到阿老受了那麼大的罪，依然開朗健談。那時各單位都在組織學習《反杜林論》。由於隔牆有耳，人人自危，我們不好談別的，阿老就給我講起了《反杜林論》。他講的通俗易懂，我聽得津津有味。不知不覺度過了一個難得愉快的晚上。

有一次，在大街上遇到阿老，他關切地問我：「每天都在幹什麼呀？」

我說：「當家庭婦女唄。沒事就學做衣服，我愛人、孩子的衣服都是我做的。」

他搖搖頭，指指我說：「你呀，撿了芝麻丟了西瓜。」

我知道，他的意思是不要丟了藝術。這種對藝術的執著信念，

深深感動了我。不過當時我萬萬想不到，傳統藝術還有重見天日的一天。

<div align="center">六</div>

　　十一屆三中全會以後，全國進入撥亂反正的新的歷史時期。為了早日恢復北方崑曲劇院，我和愛人侯長治四處奔走，不但找各文藝部門領導，還找了王崑崙先生、王炳南大使等各方面的老領導，甚至找到鄧穎超同志。經過各方面的共同努力，北方崑曲劇院終於劫後重生。

　　北方崑曲劇院恢復後，第一個復排的劇目就是《晴雯》。我有幸再次得到王崑崙和阿甲倆位老人的指導，我們按照周總理生前對《晴雯》提過的意見作了修改，將她重新搬上了舞臺。「文革」十幾年，我一生最好的演戲年華荒廢了，但歷史終於還給我們一個公道。

　　由於時代不同了，生活節奏、社會心理、藝術氛圍都有了很大變化。《晴雯》的復演帶有落實政策的性質。我儘管全力以赴，但當年那種燃燒的激情卻怎麼也找不回來了。這時，我才體會到阿老說我「撿了芝麻丟了西瓜。」的深刻用意與遠見卓識。

　　北方崑曲劇院於1979年3月恢復建院時，曾確定「既要認真繼承崑曲的優秀傳統，又要根據時代精神和人民的需要，堅持推陳出新；既要保持發揚崑曲固有的特點，又要廣泛吸收其他劇種和兄弟劇團的藝術長處。」的方針。但是面對浮躁的商品經濟的衝擊和體制改革帶來的經濟壓力，要正確貫徹這一方針談何容易！一方面，崑曲是同傳統的詩辭歌賦聯繫最緊，精緻典雅，富於書卷氣的古老劇種。60年代剛剛摸索到的「與時代精神和人民的需要」相結合的

改革路子，又被「文革」阻斷。要想一下子適應當代生活的快節奏，追上社會欣賞的時尚，培養出足以支撐票房價值的大量觀眾，是不現實的。另一方面，搶救崑曲藝術遺產的任務時不我待，萬分緊急。現實的情況是，有藝術價值的不一定有票房價值，有票房價值的不一定有藝術價值。當兩者不能兩全時，我們應該首先追求藝術價值，還是把票房價值放在首位？這個問題一度引起較大分歧，造成隔閡，影響了團結。為此，文化局領導決定，由原中國京劇院老院長、北京戲曲研究所所長馬少波同志到劇院幫助院領導進一步明確方針任務，製定貫徹措施。

在馬老的指導下，劇院提高了對繼承崑曲藝術精華的重視，先後排演了《牡丹亭》、《西廂記》等傳統名劇，並強化了搶救藝術遺產和培養崑曲藝術接班人的工作。

劇院領導接受我的建議，從河北請著名崑曲表演藝術家吳祥珍老師來院授課。我也有幸向吳老師學習。吳老師功底深厚、身段優美、表演細膩，生旦文武兼能，又博採眾長，會戲甚多。我沉浸在學習的快樂中，彷彿重新投入了純淨的藝術之海，回到了當年隨朱傳銘老師學藝的時光。吳老師向我傳授了許多凝聚著傳統崑曲精華的折子戲，使我受益良多。

《思凡》是我從小就跟朱傳銘老師學過的一齣戲。重新向吳老師學習這齣戲時，他先讓我把朱傳銘老師所傳的戲路走一遍，指出哪些地方好，不要動。然後一邊教一邊講：「這個動作是白玉田前輩的」，「那個動作是韓世昌的」……它們各有什麼特點，好在那裏。引導我融會貫通。之後，當我再演出《思凡》時，便將南北崑曲名家演法熔於一爐。文化局趙鼎新局長看後大為讚賞。雖然只是一齣常見的傳統折子戲，但它將我對傳統藝術精髓的理解與繼承提到了新的高度。

　　吳老師已經去世了，但他永遠活在我心中，激勵我當好一名崑曲藝術的傳薪者。

　　沈化中老師是一位難得的崑曲專家。他父親許寶蘐先生，別名雨香，是北京大學講授「詩選」的教授。一家人都精通崑曲。不僅會唱會演，而且吹、拉、彈、奏無所不能。一家人就能搭起一個崑曲班。沈老師離休後，將全副精力都放在對崑曲藝術的研究與講學上，北京崑曲研習社的大部分學生都跟他學習過。北方崑曲劇院恢復後，特地聘請他來講授唱、念課。我路過教室，經常聽到他講究、規範十分好聽的唱、念示範，漸漸被他深厚的藝術造詣所吸引。表示希望有機會向他學習。他非常熱情地答應了我的請求。

　　從此，他每天提前40分鐘到劇院，先給我上課。而且第二天必定將頭天所教的內容寫成文字給我。日積月累，竟成了寶貴的教材。熟悉以後，我又常常在他下課後，去他家裏繼續學。他的夫人陸坤女士是他在北大的同學，對崑曲也深有研究。在家裏，每教完一段，他就用二胡伴奏讓我反覆練習。他對唱、念的處理，往往有獨到講究。除了教唱、念，他還給我講解詩辭與文學典故，並帶我一起研究「九宮大成」，豐富了我對古典音樂的知識。

　　更重要的是從沈老師身上，我看到了崑曲極其深厚的根基和強大的生命力。隨著時代的發展，她往昔獨領風騷、倍受尊崇的顯赫地位也許難以再現。但作為戲曲百花園中的一枝奇葩，必定永遠擁有為之癡迷的觀眾和為之獻身的耕耘者。

## 七

　　1984年初，當我得知根據古典文學名著《紅樓夢》改編的電視連續劇即將開拍，並且特聘王崑崙先生擔任藝術顧問委員會主任的

消息。我的心被深深攪動了。飾演晴雯的經歷，使我對《紅樓夢》有著不同尋常的感情。我立即去找王老和金陵大姐，表示特別希望參加這一重大藝術工程，盡一份綿薄之力。他們非常瞭解我的心情。金陵大姐當即為我寫了推薦信。王扶林導演見信後欣然同意。王老也鼓勵我說：「我相信你能搞好。」

這樣，在徵得劇院領導同意後，我便到了《紅樓夢》攝製組。開始，先簽了三個月的合同，安排我擔任青年演員的形體老師。訓練他們行動坐臥、言談舉止、一顰一笑，都要表現出古典人物的神態與味道。這不是一項容易的工作。集訓班在西郊圓明園內。每週一早上5點，我從龍潭湖的家趕往圓明園。中途倒幾次公共汽車，但我總是在7點三刻以前趕到。三個月的訓練臨近結束時，王扶林導演找我談話，說想把我調到導演組，作導演助理。我說，對影視藝術我可是門外漢。他說：「這沒關係，我看你行，准行。」

進入導演組後，我即刻投入選演員的工作。當時包括寶玉在內，還有許多角色需要挑選。選影視演員，首重形象氣質。這方面大家往往見仁見智，各執一辭。由於我對《紅樓夢》人物的理解和對扮演古裝人物的經驗，王扶林導演對我的建議很重視，基本都採納了。

9月份，《紅樓夢》正式開拍。拍的第一場戲是「黛玉北上」，場景是在名勝之地的黃山。那是我第一次參加外景拍攝。記得當時圍觀的群眾很多，當地動用了員警維持秩序。隨著慢慢熟悉瞭解，王導讓我負責組織一些大場面戲的拍攝。第一次是拍「清虛觀打醮」，景地在都江堰二王廟街。雖說只是調度三百多人，也把我累得夠嗆。以後拍多了，漸漸駕輕就熟。最後拍「秦可卿出殯」，需要調度一千多人，我也能從容對付了。這場戲拍完就是最

後關機。那天廣電部艾部長特地從北京趕來看望大家，看到了這場戲的拍攝場面，大為誇讚。王導也非常滿意，讓我第二天同他一起乘火車提前回北京，以示獎勵。

王扶林是一位知人善任，很有魄力的導演。他善於發揮每一個演、職員的潛力。《紅樓夢》劇中的「戲中戲」，從挑選演員、排戲到錄音、拍攝都放手讓我搞，這樣的信任極大地增強了我的責任心。我提著一百二十分的小心，加倍努力工作，生怕出一點紕漏。幸而不辱使命，圓滿地完成了任務。

在《紅樓夢》劇組請來講課的專家中，有一位上海的民俗專家鄧雲鄉先生。他二十多年前曾在上海看過我演《晴雯》。這次隨劇組到四川外景地，看了我與許鳳山排演「戲中戲」《南柯記》，一時有感而發，寫了一首《浣溪沙》詞，書贈於我：「風月年華似水流，舞衫幾度夢紅樓，多情猶記翠雲裘。顧盼回眸新笑靨，鳳釵搖步雀彩喉，喜簪茉莉錦江秋。」

一個素昧平生的老觀眾，對我的藝術人生竟做出如此美好的寫照和精闢的概括，而且把我的名字巧妙地暗藏其中。這位老專家的深情厚意，真令我感激涕零。他書贈的墨寶是我一生中最值得珍藏的禮物。

1990年，王扶林導演電視連續劇《三國演義》，再次邀請我參加劇組工作。為準備歷史上有名的「官渡」「赤壁」「彝陵」三大戰役的拍攝，劇組請來全國各地的專家開研討會。其中有四川社科院院長譚洛飛先生，由於相貌相似被戲稱為「小郭沫若」。他非常喜愛崑曲。一有空就愛找我聊天。研討會快結束時，我請他留一幅墨寶。他問我：「別的女同志都化妝，你為什麼不化？」

我隨口說：「我一生愛好是天然。」

他說聲：「好」，提筆寫下「清水出芙蓉，愛好是天然」幾個大字。

因為我為他唱過一曲《遊園》中的〈皂羅袍〉，回到成都後他又寫了一幅字寄給我：「聽君一支江南曲，千里猶聞茉莉香」。

回顧我一生走過的路，都是與崑曲藝術緊緊連在一起的。是崑曲藝術賦予我生命的意義，使我渺小的心靈得以充實，平凡的生命得以提升。是崑曲藝術使我結識了那麼多良師益友。我由衷感謝命運對我的厚愛！假如人有來生，我願與崑曲再續來生之緣。

　　本文節選自顧鳳莉的自傳《我與崑曲的一生之緣》（未刊）

# 《千里送京娘》創演始末

陳均　採寫

　　在1960年北方崑曲劇院東北巡演期間，一個給侯永奎和李淑君「量身訂做」的新編折子戲悄悄形成，這就是《千里送京娘》。叢兆桓先生是此戲劇本最後一稿的改編者，在一次採訪中，他講述了這個戲的淵源[1]：

　　這個本子最初是秦瑾和時發寫的一個劇本，是根據《風雲會‧送京》改的。拿過來以後，陸放是藝術室主任，說這個本子不行，不通俗也不感人。我說，那就改成一個通俗的。陸放同意。我說那我就動手改。那時候我就是一個演員，也沒有動手排過戲，也沒有改過本子。

　　解放前有個電影《千里送京娘》，「柳葉青又青，妹坐馬上哥步行」，挺受歡迎的，那時候都唱這個歌。在歌劇院時，侯永奎老師學過一個江淮戲《千里送京娘》，在第一屆華東匯演的時候，他

---

[1] 以下據2007年3月13日筆者對叢兆桓的採訪，由楊鶴鵬整理，因這段口述涉及到《千里送京娘》一劇的「史前史」，故只作整理，不加改動，完整引錄。另，一則新聞曾報導學習和排演地方戲《千里送京娘》的情形，「中央戲劇學院附屬歌舞劇院，在第一屆全國戲曲觀摩大會時，曾學習了一些小型的地方歌舞劇，複經名演員韓世昌、白雲生等教師精心研究，已將會演時的精彩劇目「劉海砍樵」、「藍橋會」、「哪吒鬧海」、「千里送京娘」、「秋江」、「釵頭鳳」六種地方戲排演純熟，於春節期間在首都北京劇場作了一次招待文藝界的演出。此次演出系學員和教師們合作，由韓世昌任舞臺監督。」（《中央戲劇學院附屬歌舞劇院排演「劉海砍樵」等六個地方戲》小卒，載《新民晚報》1953年2月25日）

去了，跟秦肖玉一起演的。我也演過這個戲，那是去新疆慰問，侯老師沒去，我頂替他去演的。

因為是慰問部隊，要審查節目，審查節目的時候就說，好多愛情戲不能演出，尤其是50年代，部隊裏頭，當兵的一年到頭見不到女人，不許他們結婚，也不許他們談戀愛。尤其是邊防部隊，少數民族地區，絕對不允許他們騷擾老百姓。所以這個戲這個不行，那個也不行，都牽涉到愛情，不能演出。就能演出「哪吒鬧海」「孫悟空」之類的，那時還有一個《秋江》，《秋江》也不讓演出，是愛情戲。於是，弄了這個江淮戲《千里送京娘》。總政的文化部長叫陳沂，他就說這個戲好，是主張為了國家大事拒絕愛情的。所以到部隊演出很受歡迎，效果也很好，可以鼓舞士氣，當兵的要英雄氣概，不要兒女情長。回來之後我就記得這個戲了。最早演出這個江淮戲《千里送京娘》是1954年。那時北崑還沒有成立。

看到秦瑾和時弢的這個本子後，我就說可以按照侯老師的特點來改，他演過江淮戲《千里送京娘》，我們可以在這個戲裏吸收一些地方戲的東西。陸放說：「行！」我就改了一稿，他一看，說，「哎約，挺好挺好挺好」，就作曲了，就在我那一稿上，作了一段曲子，唱給侯永奎老師聽，侯永奎正在演《文成公主》裏面的「松贊干布」，正在演戲，就《百花公主》他沒有參加，《百花公主》是我和李淑君演出的。《文成公主》是侯老師和李淑君演出的。

寫一段曲子給侯老師唱，他說好聽，「行，同意。」經過老藝人的同意，陸放譜好曲，我的任務是什麼呢？就是教給侯老師唱，侯老師不識譜，陸放的嗓子非常啞，聽不出來他唱什麼。我就唱，侯老師學，等到巡迴演出回來，這個全部的唱，侯老師就全唱會

了。最多的一段曲子就是「楊花點點滿汀洲」。這個曲子呢，是我寫得比較得意的一段詞。陸放譜的曲子也還可以。那個曲子我給侯老師唱了八十遍，就這麼一遍一遍的唱，他聽後就記下來，那時也沒有答錄機。

侯老師的好多戲，尤其是排新戲的時候，他不識譜，他記不住這個曲子怎麼辦，就由我來給他唱，他把我當成答錄機使喚，這樣我就一遍一遍的唱。再來一遍，我就再來一遍，那點再來一點，我就那點再來一遍。這樣等回到北京，侯老師已經全部唱會了。李淑君不用，李淑君她是識譜子的。

新本《千里送京娘》，用《風雲會‧送京》原本裏的只有四個字，就是「野曠天高」。後邊所有的詞都是我寫的。

《千里送京娘》的導演是中國京劇院的樊放，據李淑君回憶，劇中「京娘」的身段也是樊放設計，然後教她的。在李淑君獨自練戲時，韓世昌看見了，就給她提建議說，在京娘被趙匡胤救出時，不應該只是「一跪」，這個地方應該「磕頭如搗蒜」。你算是見到親人了，要不然會死在強盜手裏。可是——當回憶到《千里送京娘》排演時的這一段，因為沒能採納韓世昌的建議，李淑君總是露出痛惜和遺憾之意：

這是樊放導的，我不好動這個戲，要是我能動，我就按照韓老師講的「磕頭如搗蒜」。那樣比現在的戲還好，還感人。韓世昌老師要求我就是要演人物，別的，你別賣，他說，演員和觀眾的關係，就是放風箏的關係，你拉他到哪兒走，他就到哪兒走。韓老師教給我的真髓，就是演當時的人。[2]

---

[2] 引自2007年3月27日筆者對李淑君的採訪。

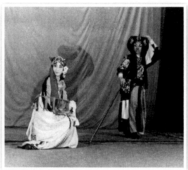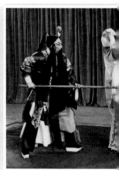

● 侯永奎、李淑君《千里送京娘》

　　據文史專家朱家溍記載[3]，對《千里送京娘》中趙匡胤的扮相，韓世昌亦有看法。因為此戲中趙匡胤綠箭衣、甩髮、面牌，模仿的是《鐵籠山》中後半段姜維戰敗後的扮相，當朱家溍觀過《千里送京娘》後，感到不解，因清昇平署檔案《穿戴題綱》所載《風雲會·送京》一齣中趙匡胤的扮相是「哈拉氈，鑲領箭衣，鸞帶、黑滿，掛劍，棍」，便問韓世昌，韓世昌也說，年輕時他也演過《風雲會·送京》，那時是戴大葉巾，至於為什麼在《千里送京娘》中變為戰敗後姜維的扮相，他也不能理解。不過，據李淑君回憶，最初趙匡胤的扮相也並非如此，當樊放導演排戲後，才設計了這一扮相[4]。而且，扮演者也自有解釋，趙匡胤之所以用「甩髮」，被解釋成「逃難途中」[5]。

　　《千里送京娘》的第一次公演，是在1960年10月30日。次年2月，《北京晚報》有報導稱「北方崑曲劇院最近整理加工和新排演了一批傳統劇目，準備在春節期間演出」，其中李淑君主演的戲有

---

[3] 引自2007年3月27日筆者對李淑君的採訪。

[4] 引自2007年10月31日作者對李淑君的採訪。是日，筆者拿出兩張《千里送京娘》的劇照——其扮相與今之通常扮相不同——請李淑君辨識。

[5] 引自2006年7月28日筆者對侯少奎的採訪。

《千里送京娘》、《相梁刺梁》和《昭君出塞》，其中《千里送京娘》列於「折子戲」劇目之首位，並介紹說：

「千里送京娘」是根據崑曲傳統劇目「送京」改編的，劇本在原來的基礎上，吸收了各地方戲的特長，增加了京娘在劇中的份量，發揮了侯永奎和李淑君的唱功，舞蹈和音樂也有革新。[6]

在其後的一篇評論中[7]，則解說了《千里送京娘》與《風雲會·送京》的差異：

李玉原著中，京娘只是個配角，一齣戲裏只有「泣顏回」一段曲子，總共才有八句唱。新的「千里送京娘」，則成為一齣生、旦唱作兼重的「對兒戲」。京娘和趙匡胤的唱曲也都大大增加了，而且全部曲子也都是重新譜過的，充分發揮了崑曲載歌載舞的特點。

自然，對於侯永奎和李淑君在《千里送京娘》中的表演，評論者也是讚賞有加，並特別指出其在造型上的優美：

侯永奎李淑君扮演的趙匡胤和京娘，配合緊密，從表演到歌唱、舞蹈……都很出色，尤其是一系列聚散迴旋的「雙身段」「高矮像」，構成美妙生動的畫面，給了觀眾一次很好的藝術欣賞。

而在其時觀眾的心目中，《千里送京娘》之所以被喜愛，當然少不了李淑君的表演之功，「她嗓聲甜潤，表演細膩，把個柔弱多情的趙京娘演得楚楚動人，給了我美好的藝術感受。」[8]

事實上，李淑君的表演還有一個特點，即不同於傳統戲曲表演中的程式化和虛擬化，而是「真哭真笑」，「我和叢肇桓演戲都是

---

[6]　《推陳出新　提高演出質量　北昆整理新排傳統劇目》，載《北京晚報》1961年2月12日。

[7]　吳虹：《精選種·細育苗～賀昆曲老戲《千里送京娘》重現舞臺～》，載《北京晚報》1961年3月10日。

[8]　彭荊風：《願「京娘」無恙——憶李淑君》，載《新民晚報》1997年10月17日，此段為彭荊風先生憶及1964年在北京小住、觀看《千里送京娘》的評語。

斯坦尼體系，在臺上真哭真笑。演《千里送京娘》時，分離時，我的嘴角都在那兒哆嗦。白雲生老師說我要調動每一塊肌肉，都得練習」[9]。關於斯坦尼斯拉夫斯基表演體系之於中國戲曲，正是其時爭論不休的話題。但無論如何，李淑君對「分離」場景的這一處理，無疑也增強了其藝術感染力。

《千里送京娘》演出之後，據說「紅遍京城」[10]，並形成「《千里送京娘》熱」，從六十年代起──除了文革時期──直至如今，各劇團仍然紛紛派人來北崑學演此戲。作為一個新編的折子戲，《千里送京娘》之所以能成為保留劇目，除這齣戲是武生（或紅淨）、旦角的對手戲，唱詞通俗，載歌載舞且詩情畫意，侯永奎及其後的侯少奎與李淑君的表演藝術恰如其分地將其支撐起來外，切合時代氛圍亦是重要原因──在六十年代的演出中，趙匡胤被「處理」成對京娘「無情」，因而突出其「無情豈非真豪傑」的英雄形象，就頗得好評。據叢兆桓先生回憶，陳毅特別喜歡《千里送京娘》，為什麼呢？

在中南海紫光閣開會的時候，陳毅陳老總說崑劇《千里送京娘》是一個好戲，這個戲，他又說一遍，他說我們部隊的戰士可以好好地看一看。可以多給他們看，可以下部隊，可以讓官兵們都看看。要學習趙匡胤的這種胸懷，為了國家大事，把愛情拒絕。[11]

有趣的是，等到文革結束，為了迎接北方崑曲劇院恢復，侯少奎和李淑君出演此戲，又請來樊放再次導演，趙匡胤卻被「安排」成對京娘「有情」──從「無情」到「有情」，隨著時代的變遷，英雄形象也發生了微妙的變化。

---

[9] 引自2007年4月10日筆者對李淑君的採訪。

[10] 周長江：《記看侯永奎最後一次演〈四平山〉》，未刊。

[11] 引自2007年3月13日筆者對叢兆桓的採訪。

對於「趙京娘」的「多情」，李淑君也有著自己的看法，據周萬江先生回憶，李淑君曾和他談及對「京娘」的理解：

趙京娘這個時期，是中國封建社會的鼎盛時期，趙京娘再愛趙匡胤，也不能表露出來。作為一個演員，你要知道中國的歷史，哪個年代？什麼社會環境？什麼情況？你得掌握──心裏又想，又不好意思，還得讓對方理解「我想愛你」，又不能說出來，怎麼辦？這分寸很難掌握呀。[12]

在同行的評價中，李淑君所演「京娘」的特點是「大氣」和「純情」。胡錦芳曾向李淑君學過《千里送京娘》，「她的京娘和我所見的京娘有所不同，她有一種鄉村氣息，很淳樸，在表演中純情得不得了，雖然向趙匡胤表達，但沒有一點造作的東西，不是一味地去發嗲。」[13]

這大概就是李淑君所理解的「趙京娘」──大氣、淳樸、純情，在我的理解中，這種「端莊」恰是崑曲的「氣度」。

---

[12] 引自2007年4月17日筆者對周萬江的採訪。
[13] 引自2007年5月27日筆者對胡錦芳的採訪。

# 附錄

## 北方崑曲傳統劇目（初稿）[1]

　　北方崑曲有二百多年的歷史，它擁有豐富多彩的優秀劇目。這些劇目包括崑腔和高腔兩大類，今天根據老藝人口述，初步統計有本戲一百零四本，約計565齣，單折51戲齣。統計六百六十齣，現暫且發表，請同志們指正後再作修改與補充。

### 編者

　　**琵琶記**　（三齣）別墳　書館　掃松

　　**北西廂**　（二齣）夢榜　拷紅

　　**玉簪記**　（七齣）琴挑　問病　偷詩　姑阻　失約　逼試
　　　　　　　秋江

　　**牡丹亭**　（十一齣）鬧學　勸農　花郎　遊園　驚夢　尋夢
　　　　　　　冥判　拾畫　叫畫　吟詩　硬拷

　　**桃花扇**　（十二齣）訪翠　眠香　卻奩　投轅　伏嶽　哭主
　　　　　　　截磯　爭位　和戰　寄扇　逢舟　題畫

　　**長生殿**　（二十齣）定情　賜盒　酒樓　權鬨　　絮閣　舞盤
　　　　　　　偷曲　密誓　陷關　小宴　驚變　埋玉　聞鈴　罵賊
　　　　　　　迎像　哭像　彈詞　見月　雨夢　覓魂

---

[1] 本文原載《北方崑劇劇院建院紀念特刊》（1957、6、22）。此次重刊，保持原貌，若干錯字及排版錯誤，均不加修改，特此說明。

釵釧記　（十一齣）相約　講書　落園　相罵　題詩　投江
　　　　　小審　大審　觀風　賺釵　齣罪

獅吼記　（五齣）梳妝　遊春　跪地　夢怕　三怕

九蓮燈　（十一齣）定計　刺駕　大審　抄府　下凡　火判
　　　　　問路　闖界　求燈　燒獄　相會

紅梨記　（五齣）窺醉　亭會　詠梨　花婆　三錯

義俠記　（十一齣）打虎　誇官　遇兄　戲叔　別兄　挑簾
　　　　　裁衣　捉姦　服毒　顯魂　殺嫂

繡襦記　（五齣）打子　收留　教歌　蓮花　剔目

西廂記　（九齣）遊殿　鬧齋　惠明　寄柬　跳牆　著棋
　　　　　佳期　拷紅　長亭

金雀記　（四齣）覓花　庵會　喬醋　醉圓

西遊記　（十齣）指路　思春　紅孩　火焰山　借扇　赴宴
　　　　　乍冰　高老莊　猴變　女詐

慈悲願　（四齣）撇子　認子　十宰　學舌

漁家樂　（十二齣）賜針　酒店　題詩　納姻　逃宮　端陽
　　　　　藏舟　俠代　相梁　刺梁　營會　羞父

曇花島　（四齣）過海　黿謀　採藥　鬧海

封神榜　（五齣）買菜　化身　下山　說反　打師

麒麟閣　（十五齣）激秦　三擋　起解　打擂　說情　見姑
　　　　　看報　倒旗　斬子　路遇　交談　揚兵　大考　托闖
　　　　　叫關

清忠譜　（八齣）訴祠　罵祠　別祠　書鬧　結拜　鞭差
　　　　　眾變　打衛

黨人碑　（四齣）打碑　酒樓　殺廟　請師

鐵冠圖　（三十齣）詢圖　觀山　擒闖　定計　爬城　借餉
　　　　　觀圖　對刀　步戰　拜懇　　別母　亂箭　大宴
　　　　　托子　撞鐘　守門　殺監　棋盤街　投井　殺宮
　　　　　煤山　搜宮　納圓　勸降　蘆祭　刺虎　拷掠
　　　　　山海關　托兆　請兵

千忠戮　（六齣）奏朝　草詔　八陽　廟遇　搜山　打車

蝴蝶夢　（九齣）嘆骷　搧墳　毀扇　病幻　弔孝　說親
　　　　　回話　作親　劈棺

水滸記　（七齣）劉唐　借茶　前誘　後誘　坐樓　殺媳
　　　　　活捉

雅觀樓　（四齣）賭袍　擒海　奪帶　劫糧

百花記　（十二齣）練兵謀反　私訪被執　百花授劍　妒賢計
　　　　　害　贈劍聯姻　鄒化起兵　百花點將　鄒化佈陣
　　　　　戰場相逢　佯敗誘敵　陸戰水戰　百花自刎

伏虎韜　（七齣）傳法　風阻　學關　喬逼　賣身　選妾
　　　　　奇妒

三笑緣　（十四齣）遊山　追舟　賣身　堂會　書房　送飯
　　　　　奪食　亭會　三錯　代詩　秋譴　參相　點秋　逃走

殲仇記　（全本）

精忠記　（四齣）潞安州　翠樓　草地　敗金　獻橋　掃秦

占花魁　（四齣）賣油　湖樓　受吐　獨佔

絨花記　（六齣）賣花　街遇　買花　吊打　公堂　團圓

霞箋記　（二十四齣）訓子　矢志　題字　和韻　佳會　求歡
　　　　　巧賺　起釁　傷情　結歡　私會　聘麗　行售

賺程　逾牆　追航　遭妒　　採音　逢仆　奇遇

聯姻　訴情　得箋　重會

瓊林宴　（十七齣）問樵　鬧府　打棍　齣箱　南樓　釋放

追趕　遇害　訴詞　拜　　悔親　圖害　告狀　得屍

還魂　堂試　除奸

李家店　（四齣）指鏢　借銀　比武　打墩

歸元鏡　（十三齣）傳燈總敘　方便歸元　受囑傳燈

諸天護法　殿開神運　群賢結社　真主驅魔

訪賢自屈　湖舟放生　公庭鞫認　腸斷聞音

仁賢臨難　割恩雲水

玉杯記　（七齣）定計　焚香　公堂　賣身　探監　法場

明冤

綠牡丹　（十六齣）

牛頭山　（四齣）封官　會戰　托兆　請靈

千里駒　（十齣）赴京　酒店　訴廟　殺廟　恩救　誤投

釋放　追殺　降香　救駕

功勳會　（七齣）解衣　斬番　罪害　轅門　法場　公審

斬豹

女中傑　（四齣）齣關　遙祭　打馬　打昌

興隆會　（四齣）定計　赴會　焚樓　擊山

反五關　（六齣）墜樓　凶訊　反府　齣關　被擒　叱救

反西涼　（四齣）假詔　起兵　大戰　射曹

棋盤會　（四齣）點將　赴會　誅猴　敗齊

撞幽州　（六齣）探城　下書　灘會　大戰　突圍　射思

高唐州　（全本）

| 青石山 | （七齣）變美 | 上墳 | 洞房 | 染病 | 請師 | 捉妖 |
| --- | --- | --- | --- | --- | --- | --- |
| | 斬狐 | | | | | |
| 連環記 | （十齣）起布 | 問探 | 三戰 | 拜月 | 賜環 | 小宴 |
| | 大宴 | 梳妝 | 擲戟 | 刺卓 | | |
| 御果園 | （四齣）射錢 | 洗馬 | 奪槊 | 救駕 | | |
| 鬧江州 | （六齣）發配 | 奪魚 | 酒樓 | 公堂 | 送信 | 法場 |
| 通天犀 | （七齣）監會 | 定罪 | 殺解 | 公堂 | 坐山 | 酒樓 |
| | 法場 | | | | | |
| 丁甲山 | （六齣）下山 | 搶親 | 鬧堂 | 指認 | 負荊 | 擒寇 |
| 甲馬河 | （四齣）改妝 | 留詩 | 派將 | 被擒 | | |
| 鬧崑陽 | （四齣）下書 | 盤腸 | 激章 | 擒霸 | | |
| 快活林 | （二齣）打店 | 奪林 | | | | |
| 安天會 | （三齣）偷桃 | 盜丹 | 擒猴 | | | |
| 火雲洞 | （四齣）變嬰 | 擒僧 | 求救 | 降魔 | | |
| 巧連環 | （二齣）落店 | 偷雞 | | | | |
| 花果山 | （六齣）戲僧 | 入洞 | 請猴 | 下山 | 打洞 | 救師 |
| 鬧花園 | （四齣）奕棋 | 比武 | 反目 | 打擂 | | |
| 一兩漆 | （四齣）街遇 | 請媒 | 說親 | 洞房 | | |
| 下河南 | （七齣）自縊 | 結拜 | 喚媒 | 說親 | 相親 | 洞房 |
| | 搶親 | | | | | |
| 荷珠配 | （二齣）遇珠 | 堂會 | | | | |
| 金不換 | （四齣）投江 | 守歲 | 侍酒 | 得官 | | |
| 弘門寺 | （四齣）親搶 | 私訪 | 救火 | 搶僧 | | |
| 孟姜女 | （二齣）哭城 | 賜帶 | | | | |
| 祥麟現 | （四齣）觀陣 | 探營 | 破陣 | 產子 | | |

單刀會　（二齣）訓子　刀會

三國志　（九齣）贈馬　大宴　小宴　挑袍　斬琪　古城
訓弟　河梁　擋曹

金貂記　（五齣）賞軍　鬧宴　釣魚　打朝　裝瘋

宵光劍　（二齣）救青　功宴

昊天塔　（三齣）托兆　激良　會兄

射紅燈　（九齣）聚神　坐山　開路　偷營　派山　派莊
賣柴　探莊　射燈

胭脂褶　（二齣）失印　救火

金印記　（八齣）買柴　當絹　不第　投水　打蘇　封相
榮舊　捧冠

滿床笏　（一齣）卸甲封王

千金記　（七齣）追信　十戰　探營　楚歌　別姬　十面
跌霸

三元記　（二齣）伴讀　掛白

孽海記　（二齣）思凡　下山

南柯夢　（二齣）花報　瑤臺

爛柯山　（二齣）癡夢　潑水

金丸記　（三齣）抱盒　盤盒　打饗

風箏誤　（十一齣）鬧閨　題鷂　和鷂　囑鷂　冒美　驚丑
夢駭　前親　求親　逼婚　後親

焚香記　（四齣）陽告　陰告　捉魁　回生

忠義恨　（全本）

英雄配　（全本折數不詳）

翡翠園　（十二齣）拜年　挖菜　占房　賣妻　自首　盜令
　　　　　提放　殺舟　誇官　路遇　許婚　團圓

破窯記　（赴齊）

祝髮記　（渡江）

寶劍記　（夜奔）

壽榮華　（夜巡）

浣沙記　（寄子）

投筆記　（封侯）

青塚記　（齣塞）

雙紅記　（盜盒）

燕子箋　（狗洞）

還帶記　（扣當）

貨郎旦　（女彈）

## 單折戲

三義口　蜈蚣嶺　買餑餑　打杠子　洮安府　十字坡　大點魁
詐曆城　描容　觀容訪賢　斷後　山門　盜瓶　盜壺　盜甲
打刀　入府　打門　吃醋　醉話　借靴　拾金　踢球　爭強
罵城　賜妓打童　罵齊　判奸　打保童　斬香　三雅園
小妹子　寶公罵女　大賜福加官　一疋布　妙玉走魔

　　陰八齣　滑油山　望鄉　回煞　六殿　八殿　十殿
　　陽八齣　開量　埋骨　掃地　盟誓　打父　趕妓　定計化緣

# 本書主要作者簡介

## 張鏐子（1895-1955）

本名張厚載，筆名聊止、聊公，江蘇青浦人。曾入北京大學法科政治系學習。讀書期間，即在報刊發表劇評，為「梅黨」的中堅人物，後被北京大學校方開除學籍，先後入中國銀行、天津交通銀行等地任職，兼職《商報》、《大公報》副刊編輯。出版有《聽歌想影錄》、《歌舞春秋》、《京戲發展略史》等著作。

## 侯玉山（1893-1996）

著名崑曲表演藝術家。河北高陽縣人。先後與韓世昌、王益友、魏慶林等合作。1936年隨韓世昌等輾轉演出於河南、湖北、湖南、蘇州、杭州、南京、上海、濟南、煙臺等地。中華人民共和國成立後，先後在北京人民藝術劇院，中國人民解放軍總政治部文工團、北方崑曲劇院工作。侯玉山戲路寬，功夫硬，氣質淳樸，表演富於鄉土氣息，有「活鍾馗」之譽。著有回憶錄《優孟衣冠八十年》。

## 侯永奎（1912-1981）

著名京崑表演藝術家。河北饒陽人。從郝振基、陶顯庭、王益友等學戲。演武生。十五歲登臺，以《夜奔》、《打虎》、《蜈蚣嶺》、《虎牢關》等劇著稱，有「活林沖」之稱。後拜名武生尚

和玉為師，藝事精進。曾與荀慧生、童芷苓等人合作演出。與郝振基、陶顯庭、馬祥麟重組「榮慶社」。中華人民共和國成立後，先後參加北京人民藝術劇院、中央實驗歌劇院、中國舞蹈學校、中央戲劇學院，教授古典舞。1957年北方崑曲劇院成立後，除傳統劇碼外，還演出了《紅霞》、《文成公主》、《吳越春秋》、《千里送京娘》等。

### 叢兆桓（1931-）

著名崑曲表演藝術家，戲曲導演，又名叢肇桓，山東蓬萊人，1949年參加華北文藝工作團，先後在北京人民藝術劇院、中央戲劇學院、中央實驗歌劇院、北方崑曲劇院等單位從事文藝工作。曾主演崑劇《百花記》、《李慧娘》《共和之劍》等，導演崑劇《長生殿》、《桃花扇》、《琵琶記》、《西廂記》、《竇娥冤》、《宦門子弟錯立身》等。

### 侯少奎（1939-）

著名崑曲表演藝術家，師承侯永奎、侯炳武，傅德威等，以《林沖夜奔》、《單刀會》、《千里送京娘》、《武松打虎》等傳統摺子戲馳名，並主演《南唐遺事》、《水淹七軍》等。1985年榮獲第二屆戲劇梅花獎。著有《大武生——侯少奎崑曲五十年》。

### 周萬江（1939-）

著名崑曲表演藝術家。為著名京劇大師「活曹操」郝壽臣晚年得意學生，受教于家白玉珍、陶小庭、侯玉山、侯永奎等人，曾主演《李慧娘》、《棋盤會》等。能老戲甚多，崑亂不擋，六場通透。

## 顧鳳莉（1941-）

著名昆曲表演藝術家。1954年進入上海「昆大班」師從朱傳茗學習，1958年進入北方昆曲劇院，師從韓世昌、馬祥麟、吳祥珍等。1959年代表北方昆曲劇院參加國慶十周年獻禮演出，主演《遊園驚夢》。其他代表劇碼包括《晴雯》等。1984年起，先後在電視連續劇《紅樓夢》、《三國演義》中任導演助理，副導演。

## 朱復（1945-）

曲家，筆名學昀，號離山堂主人。北京崑曲研習社會員。祖籍天津，後久居北京。少年時迷戀崑曲藝術，以著名曲家袁敏宣、周銓庵、葉仰曦為師，唱法遵循俞氏父子。曾謁俞振飛、張伯駒、許姬傳、俞平伯、趙景深、夏承燾等諸先生。唱法遵古，且能曲甚多，是當今為數不多的古法研究家。又搜集京崑唱片，藏有多種罕見之品。著有《中國崑曲藝術》第三、第四章及崑曲論文多篇。

## 張衛東（1968-）

北方崑曲劇院演員，國家一級演員，崑曲教育家，工老生。自幼在北京崑曲研習社向吳鴻邁、周銓庵以及上海崑曲研習社樊伯炎學習老生、老外以及正旦、小生等行當，被文博大家朱家溍收為入室弟子。入北京戲曲學校崑曲班向陶小庭、侯玉山、鄭傳鑑等崑曲名宿習藝，曾得周萬江、張國泰、白士林、甘明智、計鎮華、黃小午、張世錚等老師指導。1989年起，在京及外地近幾十所大中院校向學生們講授崑曲知識，已達萬餘人次。

# 後記

　　本書中這些篇章的輯錄，最早的機緣始於2005年，斯時「少侯爺」還在臺上「唱不斷的流水，送不完的京娘」，周萬江先生也偶現舞臺，繼續充當《刺虎》中的那隻虎和《掃秦》中的秦檜，叢兆桓先生在北大講堂多功能廳的演出前「帥帥的」講解折子戲⋯⋯不過沒幾年，這些便都成為陳跡、成為念想，舞臺上開始活躍的是「青年演員展演」。

　　這或許是一個時代的尾聲。此一時代，是自崑曲登上京都舞臺的四百年，它曾盛極一時，成為明清兩代的宮廷藝術，並向全國擴散，「家家收拾起，處處不提防」。它也曾衰微之極，即使輾轉於城市與鄉村之間，亦難有容身之地，「不惜歌者苦，但傷知音稀」。一脈相連，生生滅滅，命運無常，最近的一劑猛藥是聯合國送來的「人類口頭與非物質文化遺產」。

　　書中「現身說法」的幾位先生，與我的緣分大多是由2006年我與內子一時熱心而舉辦的「崑曲之夜」系列講座而起（惟侯少奎先生是因觀劇）。記得最早是朱復先生，其時朱先生在中國傳媒大學給戲劇戲曲學專業的研究生開崑曲課，我聽到消息，推開課堂的門，見到了一個似乎熟悉的身影，回去翻看若干崑曲紀錄片，才知朱先生常有出場。朱先生遞來的名片是一個機械廠的「退休工程師」，在課堂上講起崑曲課來卻比教授還要「教授」。君不見有評說在此：

　　「他雖年逾六十，要是批評起崑曲現狀能像十六的小夥子那樣率真，不是義憤填膺怒滿胸襟，就是怒髮衝冠張牙瞪目，聽了他

課無論什麼人都會感動。可是他教起曲來卻既細緻又和藹，也很嚴格，不少學生聽了他的課都紛紛寫起了崑曲畢業論文。」

除授曲之外，附帶說一句的是，朱先生雖非正途學者出身，但對學問之認真、嚴謹，常常讓人不由得感歎。他亦自持曲家之尊嚴，撰《自述》云憤於「崑曲事業在國內、國際南轅北轍，傳統藝術遺存，因之泯滅殆盡，勢已不可挽回。」「意決淡出曲界、獨善其身，自我了結」。朱先生唱曲專工老生，嗓音寬厚，韻味絕佳。一曲《聞鈴》，寫此文時猶在耳際。而《憶王孫》一闋，至今我仍能效顰哼唱幾句也。

侯少奎先生一向被尊稱為「少侯爺」，由此可見其在戲迷心目中的地位。他身材高大，嗓音清越，舞臺上亦威風凜凜，為當世武生中少有。人稱「楊小樓的嗓子，尚和玉的功架」，美譽雖或過之，但感覺卻有幾分神似。我喜聽其《刀會》中〈駐馬聽〉一曲，「這不是水，這是二十年來流不盡的英雄血」，一唱三歎，台下聆之，不禁熱血沸騰。深夜賞玩，又頓覺「風月消磨、英雄氣短」。與朱家溍先生唱此曲之雄渾，直是兩個世界之極致矣。「少侯爺」初看有北方式的粗豪與排場，其實心思卻是細膩，讀其述與妻子之往事，亦是情深意長而難忘。曾與內子同訪其亦莊寓所，一開門便有貓狗迎面，原來是從高速公路撿回的「流浪兒」。「少侯爺」愛寫毛筆字，愛畫畫（臉譜畫得簡直是優美的藝術品），或許真如其戲言，「在臺上是武生，在台下是旦角」。

周萬江先生與「少侯爺」卻是相反，「少侯爺」有角兒的派頭，不甚管細事。而周先生卻面面俱到、不怕繁瑣，為人亦是古道熱腸。在當今之崑曲花臉中，周先生亦是特出者，藝兼京崑，且文

武六場通透。曾言隨團去北歐演出，因人數有限，於是他不僅演戲，還要操持場面，忙得不亦樂乎。周先生功架好，聲若銅鐘，記得在北大演出《草詔》時，他所飾演的燕王一出場，剛念得幾句定場詩，便氣攝全場。惜此情此景，今已不復睹矣。

在北大看戲時，主持人介紹到叢兆桓先生，必稱其為「老帥哥」，如碰上正好演《林沖夜奔》，又必稱他「夜奔」，但此處指的不是他演《林沖夜奔》，而是戲謔他原本出身民族資本家家庭，卻背叛家庭投奔革命之「夜奔」。不過說起來，叢先生與《林沖夜奔》亦有緣分，在北崑建院前即演過《夜奔》，而且文革中繫獄八年，在囚牢中拉山膀練「夜奔」以自遣。叢先生經歷坎坷，卻因此愈加胸襟開闊、樂天知命。當我得識叢先生時，他早已息影舞臺、忙於排戲了，再加上經常思考「崑劇理論問題」。但據一位現身處加拿大的老戲迷回憶，兒時看北崑的戲，對叢先生飾演的小生的印象是有英武之氣，不同於一般小生的文弱陰柔。

顧鳳莉先生曾就學於「崑大班」，後又考入北崑「高訓班」，可謂身受南北崑曲名家之薰陶，鄧雲鄉所寫《紅樓夢》文裏提及顧先生。顧先生是電視劇《紅樓夢》的導演助理，專門負責全國選角，《紅樓夢》中的崑曲片段亦是她一手安排，據鄧文雲，顧先生跑前跑後「非常能幹」。（說起《紅樓夢》中的崑曲，自然《山門》一折必不可少，聽周萬江先生說，其中的《山門》那場戲時用的他的唱，而由北崑另一位花臉演員賀永祥所演。）等見到顧先生，方才知道她進入《紅樓夢》劇組的緣由。在六十年代，在北崑的《李慧娘》大紅的同時，顧先生主演的是另一部大戲——由北京市市長王崑崙編劇的《晴雯》。文革後因在劇院發展不順，又因王

崑侖之憐惜和幫助，得以參與《紅樓夢》拍攝，卻因此成就了另一番事業。

一日，我買來舊日《晴雯》的戲單，正是顧先生所演，難得的是觀劇者還在戲單上留下了自己的觀感，在此不免抄錄一番，「1963年10月26夜」「在大眾劇院第2排15座觀此劇開場有四個丫鬟手執鮮花邊唱邊走，服裝多是淡雅各色，顧鳳莉姿容扮相是比較特出秀美，極合晴雯風格」「飾晴雯的身材年貌，婉似含苞待放的少女，她表演不肯低首奴婢之氣概，非常自然恰到好處，唱音也清亮，說白詞句念音，好像南方女子非常清明，服裝業淡雅宜人」。評完主演，這位觀眾意猶未盡，繼續寫到「此劇各幕布景古色古香令人欣賞有餘，崑劇唱句多參加現代文句影以字幕聽來句句入耳，佐以後場簫笛口琴，絲絲入扣韻味映然，末場寶玉夜探晴雯，除寶晴二人演唱外，參加後場女子隨唱，異音伴歌，別有一番哀婉情聲，襲人催寶玉走後，晴雯在自家臥室斷氣瞑目，劇隨告終。自7點1刻起至10時1刻劇終、謝幕。因頗感滿意，欣然於次日記之。」此段可與顧先生自傳文對照觀之。

關於張衛東先生，我曾有過如此描述，「他是一個多元身份的複雜的人：演員、曲家、崑曲的保守主義者、傳播者，還有老北京文化、旗人文化、道教音樂……這一身份的多元賦予了他某些迷人之處。」除此之外，似乎還有更多可說，卻又一時不知從何說起。想來想去，有不用手機不騎自行車之趣聞，有在酒後大唱其八角鼓，有組織所授曲社學生正兒八經地按古法辦「同期」，有各種資深野史八卦……閒情逸致種種，亦是意存高遠。張先生在2005年發表《正宗崑曲，大廈將傾》的談話，直指時弊，引起崑曲界很大的

關注。2006年8月18日，在北大講堂多功能廳觀看張先生與周先生合演之《草詔》，亦可記上濃濃一筆也。

　　除上述各位先生的口述、傳記及文章外，本書還輯錄了若干崑弋史料，譬如民初北大學生張謬子之觀劇紀實，譬如《北洋畫報》所載崑弋班社劇事，譬如崑弋名角陶顯庭之生平，譬如「活林沖」侯永奎講述《林沖夜奔》的表演體會，譬如「活鍾馗」侯玉山談《鍾馗嫁妹》的表演藝術，等等。其中，《北洋畫報》雖主要記錄津門之事，但彼時崑弋班社往返於京、津、河北之間，時分時合，人員亦有流動，畛域之分似並不如今日之分明，或可歸屬於廣泛意義之「京都崑曲往事」，因而輯之。

　　年來手頭上常翻的一本書便是《清代燕都梨園史料》，為近人張次溪所輯。在《清代燕都梨園史料》一書中又有眾書，有名曰《長安客話》，亦有名曰《消寒新詠》，林林總總，皆為清人所撰賞花聆曲之事。客居京城，長夜無聊，把玩世間舞臺種種情態，在寂寞與繁華輪轉的無邊蔓延中，便有與天地同命、與古今相憐之感。本書雖不能及，亦是追慕前賢，願為其眾書之書，可作如是觀也。

陳均

己丑年八月初八夜　京東皇木廠

美學藝術類　PH0026

# 京都崑曲往事

編　　者/陳　均
責任編輯/林千惠
圖文排版/賴英珍
封面設計/陳佩蓉

發 行 人/宋政坤
法律顧問/毛國樑　律師
印製出版/秀威資訊科技股份有限公司
　　　　114台北市內湖區瑞光路76巷65號1樓
　　　　電話：+886-2-2657-9211　傳真：+886-2-2657-9106
　　　　http://www.showwe.com.tw
劃撥帳號/19563868　戶名：秀威資訊科技股份有限公司
　　　　讀者服務信箱：service@showwe.com.tw
展售門市/國家書店（松江門市）
　　　　104台北市中山區松江路209號1樓
　　　　電話：+886-2-2518-0207　傳真：+886-2-2518-0778
網路訂購/秀威網路書店：http://www.bodbooks.tw
　　　　國家網路書店：http://www.govbooks.com.tw
圖書經銷/紅螞蟻圖書有限公司
　　　　114台北市內湖區舊宗路二段121巷28、32號4樓
　　　　電話：+886-2-2795-3656　傳真：+886-2-2795-4100

2010年9月BOD一版
定價：390元
版權所有　翻印必究
本書如有缺頁、破損或裝訂錯誤，請寄回更換

國家圖書館出版品預行編目

京都崑曲往事 / 陳均編. -- 一版. -- 臺北市：
秀威資訊科技, 2010.09
　　面；　公分. -- （美學藝術類 ; PH0026）
BOD 版
ISBN 978-986-221-560-9（平裝）

1. 崑曲　2. 表演藝術　3. 文集

982.52107　　　　　　　　　　99015013

# 讀者回函卡

感謝您購買本書，為提升服務品質，請填妥以下資料，將讀者回函卡直接寄回或傳真本公司，收到您的寶貴意見後，我們會收藏記錄及檢討，謝謝！如您需要了解本公司最新出版書目、購書優惠或企劃活動，歡迎您上網查詢或下載相關資料：http:// www.showwe.com.tw

您購買的書名：＿＿＿＿＿＿＿＿＿＿＿＿＿＿＿＿＿＿＿＿＿＿＿

出生日期：＿＿＿＿＿年＿＿＿＿＿月＿＿＿＿＿日

學歷：□高中 (含) 以下　　□大專　　□研究所 (含) 以上

職業：□製造業　□金融業　□資訊業　□軍警　□傳播業　□自由業
　　　□服務業　□公務員　□教職　　□學生　□家管　　□其它＿＿＿

購書地點：□網路書店　□實體書店　□書展　□郵購　□贈閱　□其他

您從何得知本書的消息？

　　□網路書店　□實體書店　□網路搜尋　□電子報　□書訊　□雜誌

　　□傳播媒體　□親友推薦　□網站推薦　□部落格　□其他＿＿＿＿＿

您對本書的評價：(請填代號　1.非常滿意　2.滿意　3.尚可　4.再改進)

　　封面設計＿＿＿　版面編排＿＿＿　內容＿＿＿　文／譯筆＿＿＿　價格＿＿＿

讀完書後您覺得：

　　□很有收穫　□有收穫　□收穫不多　□沒收穫

對我們的建議：＿＿＿＿＿＿＿＿＿＿＿＿＿＿＿＿＿＿＿＿＿＿＿

＿＿＿＿＿＿＿＿＿＿＿＿＿＿＿＿＿＿＿＿＿＿＿＿＿＿＿＿＿＿＿

＿＿＿＿＿＿＿＿＿＿＿＿＿＿＿＿＿＿＿＿＿＿＿＿＿＿＿＿＿＿＿

＿＿＿＿＿＿＿＿＿＿＿＿＿＿＿＿＿＿＿＿＿＿＿＿＿＿＿＿＿＿＿

11466
台北市內湖區瑞光路 76 巷 65 號 1 樓

**秀威資訊科技股份有限公司**　　　收
BOD 數位出版事業部

..............................................................................

（請沿線對折寄回，謝謝！）

姓　　名：＿＿＿＿＿＿＿＿　年齡：＿＿＿＿　性別：□女　□男

郵遞區號：□□□□□

地　　址：＿＿＿＿＿＿＿＿＿＿＿＿＿＿＿＿＿＿＿＿＿＿＿

聯絡電話：(日)＿＿＿＿＿＿＿＿＿　(夜)＿＿＿＿＿＿＿＿＿

E-mail：＿＿＿＿＿＿＿＿＿＿＿＿＿＿＿＿＿＿＿＿＿＿＿